典藏記盛

卷二

陳振濂 著

前言

提供特定的參照視點，體驗新鮮的知識譜系

《杭州日報》開闢「藝術典藏」專版，在「藝術推介」方面希望給文風頂盛的杭州文人雅士提供一個有品質的專業平台，是一件大好事。杭州有中國美術學院、有百年西泠印社，藝術創意人才薈萃；而「典藏研究」方面牽涉到收藏、鑑定、拍賣、交易市場、藝術品投資等等，別說是一個區域的杭州，即使是放眼全中國，這方面的成果積累也因為當代文物交易政策開禁時間不過十幾年、歷史較短而缺少從思想觀念到運作方式、行業規則的整體梳理，難以形成品質與規模的集聚效應與覆蓋面。鑑於此，報社希望通過我聯合正在對當代收藏鑑定拍賣市場，從價值觀到方法論進行學科頂層研究的浙江大學中國書畫文物鑑定研究中心的同道們，開闢一個深入淺出的閱讀性欄目，對當代藝術品典藏進行多方位的觀照，補時議之缺失、增業界之未及，這是一件有益於世的大好事。故受邀之際欣然應諾，希望能通過我們的努力，為當世典藏提出一個立足於高端、又面向普及推廣的特定的參照視點。

據我的意願，這個欄目應當有如下一些特質。

一，應該啟人心智，生動有趣，上下五千年縱橫八萬里盡收眼底。讓從業的書畫收藏玩家覺得可讀性強，會恍然大悟自己孜孜終日的業內還有這麼多好玩又典型的史實與案例。

二，應該有系統的從觀念到方法的梳理，一段時間下來，積累的閱讀經驗能串聯成珠玉之鏈，對典藏有一個大概完整的認知。

三，應該有很好的聚焦話題，比如當代拍賣、鑑定、收藏、投資那些膾炙人口的成功事蹟和失敗案例。涉及人物、事實、物品、關係、各種顯性或隱性的遊戲規則等等。

四，應該適當體現出前沿性。典藏在過去是怎樣的？現階段又呈現出什麼樣式？今後發展的可能性？它有哪些不足？今天我們面對這樣一個領域，能提得出什麼樣的批判與倡導、引領？

每週一次的「藝術典藏」版，會有大量的藝術創作展覽、研究、拍賣交易訊息推出，也會有許多藝術大家名師接受採訪閃亮登場，但既特別提出典藏作為核心關鍵詞，當然不僅限於一般的藝術名家成就高下的評判定位，而希望能把各種要素都匯聚到典藏這個點上來——之所以還要在我們的版面上介紹名家大師的成就，不是因為他們的知名度不夠高，而是因為一般看他們多從通常習慣的創作風格、技巧成就入手，而我們現在在藝術典藏版看他們則更會關注他們的存在對拍賣交易市場與收藏界具有什麼樣的意義。角度完全不同，演繹出來的結論也當然不同。亦即是說，我們服務的閱讀對象，不是一般熱衷於學畫的美術實踐愛好者，而是已入行或準備入行的收藏家群體。正因如此，有一個核心的「典藏視線」欄目在專版中起到一個支撐作用，就更有必要甚至必不可少了。

我希望《杭州日報》的讀者在關心、閱讀這個欄目時，能產生與閱讀其他創作研究類藝術、報紙、雜誌時不一樣的感受與思考，能獲得另一種特殊的體驗與新鮮的知識譜系，倘若如此，這個典藏欄目在杭州和浙江、江南的地域文化建設、在收藏鑑定拍賣投資領域中就具有足夠的存在與啟迪意義。

二〇一三年十二月十二日

CONTENTS 目錄

目錄 CONTENTS

CONTENTS 目錄

目錄 CONTENTS

CONTENTS 目錄

張大千仿石濤

近代中國畫壇，徐悲鴻稱雄人物，吳昌碩、齊白石擅名花鳥，張大千、黃賓虹傲視山水。其實當時海上有「三吳一馮」（即吳待秋、吳湖帆、吳子深、馮超然），稍後有鄭午昌、賀天健，論山水畫名家輩出，代不乏人，至中國建政前後，則傅抱石、李可染、陸儼少崛起，百年丹青，盡得風流。在此中，張大千是關注中國古代山水畫從圖式到筆墨的最典型的楷模──黃賓虹師心自用，藝術語彙單一而堅定，而從三吳一馮到傅抱石、李可染、陸儼少的百年間，自成一家者不少，摹古成派者亦不鮮見。而張大千在形式筆墨語言的獨創性不如李可染、傅抱石，而摹古的專業高度與純粹度，卻又大大高於從清末民初「三吳一馮」到海上畫壇大師吳湖帆、鄭午昌、賀天健。他們都在摹古中摻雜自己的個人風格，這在畫史上向被評論家認定為一種成功；而張大千竟反其道而行之，他可以在摹古中做到絲毫不變樣而幾致亂真。他的絲絲入扣的技法與揣摩逼似的體察，作為一種能力，幾乎無人可敵。這一點，在他的關於敦煌壁畫飛天仕女人物的臨摹稿子中，已經得到了充份的驗證。

在臨摹仿古中，摻入個人習慣易，純粹追蹤原跡難。從明代仇英到清初四王尤其是王石谷，大批量的摹古早已成為一種風氣，它通常不外乎兩個目的。一是作為學習範本，在缺乏圖像印刷技術時替代複製以供摹習，二是本身創作時就希望依傍古人以示正宗，是以古為尚的藝術審美風氣。在過去，我們較多的是矚目後者並以泥古摹古之弊而批判之；而不太注意還有一個學習臨摹時用來代替複製範本的

功用。張大千的出眾臨摹功夫，或許更多的是靠近後者，因此，絕對的逼真而不摻入個人風格，保持純粹，應該是他以之自得自傲的「絕技」。

「仿」石濤，是張大千最負盛名，也是他一生最輝煌的業績之一。請注意，不是臨石濤，而是仿石濤。對張大千而言，臨摹是取法，取法就有取法的主體選擇，就會有個性的摻入。而「仿」則是百分之百的相似、逼肖；以仿亂真，摹本與原本不辨。張大千對石濤畫風爛熟於心，他貌似是有意在逐件摹仿石濤的傳世作品並形成一個個系列。不是臨模以學技法，而是單件一對一的仿製。這批仿石濤一旦面世，「以假亂真」，的確給書畫界帶來巨大的震動和不小麻煩。羅振玉、陳半丁、黃賓虹等大鑑定家大收藏家，紛紛「走眼」，乃至如陳半丁畢生以收藏石濤為業，某日得一珍品石濤，興奮萬狀，乃舉辦鑑畫會，請京師道中好友都來品賞，正當大家噴噴稱奇時，張大千卻突然發聲言此為自己仿作，並指畫幅某處有一標記暗藏、某處勾樹用筆刻意顫動以留痕跡云云，眾人大愕。陳半丁紅臉力爭，辯此必為真品，來路清晰，無可非議，然場面已不可收拾，遂成畫壇一大掌故。我頗猜疑上世紀二〇年代京滬收藏「石濤熱」現象或即為張大千之策劃運作，又有他的一批高水準仿石濤投放市場，而真偽之爭又在名家圈中引起若大反響，作為一個「故事源」，它是製造輿論熱點的最佳途徑。像陳半丁家中這場富於戲劇性的鑑賞會，即是最好的「新聞聚焦點」，茶餘飯後，人人相傳，作為談資固然可取，只是對陳半丁而言未免太不厚道了些。

要這樣呼風喚雨，僅靠畫畫的張大千是肯定不夠的，文物商人在此中的作用巨大。琉璃廠出身、與「東北貨」關係密切的靳伯聲即是其中翹楚。他在北方人頭熟，多次經手京津與東北的文物書畫買賣，江湖上很有地位。東北的張學良本身即是收藏宏富，為當時馳譽海內外的收藏大家。如沈周、唐寅、董其昌、八大山人乃至郎世寧等宮廷洋畫家，張少帥皆出手闊綽，重金以求，陸續收入囊中。密室賞畫，

已成世喻少帥風雅之逸史。靳伯聲拜會張學良，持去一件石濤精品山水，隆重推薦。鑑於靳伯聲的大名，又是精品，遂以高價購得。當時心滿意足，事後想想不太放心，又聽聞上海突然出現了石濤不少作品流傳，有論其為贋的傳言，於是再找專家掌眼，說是說非，眾口閃爍。少帥已約莫知其端倪。但他不急不躁，到上海去，再馳書約見張大千。張大千自知靳伯聲之事，無意中給少帥「吃藥」，十分忐忑不安，怕這位三軍副總司令一旦軍閥脾氣一發，難以收拾。殊不知在軍政大員社會名流雲集的盛宴上，一見之後，張學良閉口不談靳伯聲與仿石濤，反而是談笑風生指揮如意。顯然自己的滿臉大鬍鬚與一領長衫半蹬布鞋一副江湖術士相，雖身懷絕技，卻在氣度上囁囁而已。張學良又以「活石濤」譽之，大給面子，於是兩張竟成莫逆之交，以後張學良被蔣介石軟禁於台灣，張大千還數度突破重重阻礙，於一九六四年在台治病後探望少帥，洽談甚歡。其中也免不了談及仿石濤之逸事。

今存張大千有菜單一紙，堪稱奇葩。言及一九八一年在台北摩耶精舍，宴請張學良、趙一荻，菜單為張大千手書，張學良見之乞收又乞題跋，張大千欣然題之，時間地點落款皆備。其後張學良又精裱再請張大千補題，張大千先於空白處畫蘿蔔白菜，並賦詩：

蔓菔先兒芥有孫，老夫久已戒腥葷。髒神安座清虛府，那許羊來踏菜園。

漢（卿）兄以爰所書菜單裝成見示，試塗數筆見笑。壬戌閏四月十六日

「戒腥葷」的菜單上，赫然寫有紅燒魚翅、干貝鴨掌……此得謂「清虛府」耶？一笑！

二○一六年四月二十一日

「漢朱提銀」與文物科技檢測

十年前在浙江大學有機會從事文物鑑定的專項學術研究，當時的思路是，與博物館書畫文物鑑定重「目鑑」與文獻考證、藝術風格分析不同，綜合性大學如浙大有全國最高水準的理工科學科人才積累，和極強的學科交叉能力與創新思維，因此，應該提倡、鼓勵自然科技手段介入書畫文物鑑定。當時有過一個比喻：就如病人就醫，先要做各種檢查如驗血、心電圖、CT、核磁共振、血壓、血脂指標等等，待支撐數字出來後，再由醫生下診斷，出治療方案並實施之。現在許多書畫文物鑑定，基本上有後一階段的診斷治療即判定真偽，但卻沒有前一階段的各種儀器檢測與數據支撐的證明過程，未免缺乏公信力。

當時最關注的一個例子，即是關於「漢朱提銀」的考訛鑑偽經過，它常常被我們用來在授課時舉例說明。

《後漢書·郡國志》載：「朱提山出銀銅」，朱提山位於四川樂山犍為南部山區，其銀藏純度為天下冠。在新莽時代，已有明確規定「朱提銀重八兩為一流，直一千五百八十。它銀一流直千」。以此論之，犍為出產朱提銀的崇高地位，在當時已是公認與共識。

關於著名傳世文物「漢朱提銀」，最初出土是在光緒壬寅（一九〇二年）。出於洛陽白馬寺，有光緒戊進士鄧邦述題名記述，且指明是「漢朱提」。另一記載則是著名金石學家端方的題記……

光緒己亥（一八九九年），余在關中得雁塔所出唐朱提，重五十二兩。形質與今方寶略似。今年復

從洛陽得此，文字遼古，洵西京（西漢）故物，特檀而藏之。癸卯（一九〇三年）十一月匋齋記。

端方在一八九九年於西安得唐朱提，又於一九〇三年得漢朱提，其後經羅振玉、方若等金石學大家題跋，一九二六年，方若（藥雨）以兩千銀入手「漢朱提銀」。陳遷居香港，「漢朱提銀」也流出內地。一九五五年，風聞陳氏欲出售泉藏，中國國家文物局又專門派員將陳氏藏泉重金購回，此品也同時回到內地，收藏於北京歷史博物館（即後來的中國歷史博物館）。由文物錢幣專家認定，「漢朱提銀」為一級品、「絕品古泉」，等級地位最高。

但就是這樣一件流傳有序、言之鑿鑿、來歷分明且已經被定為一級的「漢朱提銀」，在上世紀七〇年代卻被專家質疑。二十世紀七〇年代，錢幣專家駱澤民受聘為博物館鑑定，他的「目驗」結論，一是此件的金屬構成並非純銀，且大部不是銀質；二是「漢朱提銀」的文字書體造型非常陌生，並非漢風。

他大膽判定此物不會早於明代。對於中國歷史博物館而言，一級文物忽然從漢降至明，簡直是開玩笑，當時雙方鬧得很不高興，許多文物專家也大謬不然。而另一疑點日不是銀質，想想連端方、羅振玉、方若皆有鑑跋，總不見得都走了眼，但那可以作金屬成份檢測。只是，當時檢測手段落後，又誰也不敢從這「一級文物」上取樣以冒損壞風險。於是此事不了了之。

二十年以後的上世紀九〇年代，中國歷史博物館科學技術部開始引進了最先進的、西方用來檢測油畫古董的菲力蒲95—DXX螢光能譜儀。這是用光譜、頻譜的方式，不需搞損壞性的取樣檢測即可隔空

觀照，分析、瞭解物質成份含量構成。經過對「漢朱提銀」的光測，「漢朱提銀」構成中並不含銀；是由銅、鋅和錫、鉛、鐵等元素構成的合金。此論一出，業內大譁。但再想不通，科學檢測的結論卻是無可動搖的客觀結論。如果「漢朱提銀」的成份不是純銀，則鍵為銀藏之說並無意義，而是漢是唐也無關宏旨了。此外，以純錫冶煉的技術到明代後期才發達，漢代擁有合金冶煉技術也聞所未聞。至於「一級文物」之譽更是不著邊際也。

即使「朱提銀」既非漢物又非純銀，或出於仿製，或失於調包，但它的存在卻告訴我們如下一些遊戲規則：第一，歷代文獻考證不可輕信。即使是端方、羅振玉、方若等大牌也無濟於事，這是書畫古物考證中文獻著錄學派要萬分小心的。第二，「目驗」即憑經驗也不一定靠譜。基於個人經驗積累的個人判斷，即使正確，但只要與習慣的傳統結論衝突，不為大家接受，則仍然無法證明自己。駱澤民的鑑定其實正確，但他只憑「目驗」，卻無法證明自己，還是要等待二十多年之後才有可能真相大白。在此中，「證明」是最重要的關鍵詞也極難達到。第三，鑑定工作重在一個證據鏈。各項鑑定結論共同支撐一個結論。其中只要有一個證據被動搖，整個證據鏈就像多米諾骨牌，會全線崩塌。比如「漢朱提銀」諸證據鏈中，只要純銀檢測這一環出錯，其他各種年代判斷、用途判斷、流傳經歷判斷、收藏家判斷，都無法再成立。第四，科學檢測手段必須被引進書畫文物鑑定領域。過去我們搞文科的不懂自然科學，不懂計算機圖像、材料學、物理工學等內容，只知道憑文獻著錄、憑「目驗」、憑風格樣式分析、憑個人經驗，卻犯了眼光狹窄，不知天下之大的弊病。現在有這樣綜合交叉的學習研究機會，應該積極應對吸納採用之，建立新時代的鑑定學科架構。

從中國現代考古學在用地層學理論及碳十四檢測的技術做斷代的主要依據，表明中國的藝術考古鑑定早就開始採用高科技手段介入研究了。只不過，這一進程多停留在個案層面，進展還是相當緩慢，一

是既懂藝術又懂科學技術的雙棲人才太少，運作困難。二是整個行業的傳統思維統轄籠罩，缺乏共識，很難有創新的機會、空間與可能性。但愚意以為，只要堅持做下去，這種以技術檢測為依據，科學判斷為結論的模型，一定會代表將來藝術考古、鑑定的新方向。

二〇一六年四月二十八日

「蘭亭學」

丙申上巳，赴紹興蘭亭出席第三十二屆蘭亭書法節，又一次主持「蘭亭論壇」。席間眾專家探討〈蘭亭序〉與魏晉筆法諸問題，甚為熱烈。其中又有專家提到三十年前我的一篇論文中提到的「蘭亭學」的新概念，據說幾十年間在各種研討會場合，引起了一番爭論，許多學者表示不贊成〈蘭亭序〉已經構成「學」的拙見。我未必都在現場，只是風聞而已。而主角不在場當然也就爭辯不起來，最後不了了之。

拙文題目叫〈宋代「蘭亭學」的興起及其歷史意義〉。記得當時我才二十六歲左右，曾大膽提出：經歷了千百年的文化變遷，傳世第一經典〈蘭亭序〉已經不是單純一件傳世墨跡珍寶，而構成了一部綿延不斷精彩紛呈的翰墨專題史，並且，有如曹雪芹著《紅樓夢》幾百年間形成了「紅學」，聚集從脂硯齋「脂批」到胡適、俞平伯等一流學者；甲骨文被發現，又構成了百年「甲骨學」並有「甲骨四堂」馳譽海內外一樣；這些高深的學術領域，無不吸引了眾多名家大師投身其間或藉此成名。那麼，以〈蘭亭序〉為核心，大致也可以劃出一個浩大無垠、橫貫千年的研究範圍。

一、版本系統：關於〈蘭亭序〉法帖的各個摹本刻本系統，如唐初馮承素、趙模、虞世南摹、褚遂良臨及後世宋高宗、孝宗、趙孟頫、董其昌臨的各種墨跡本；從宋刻〈定武蘭亭〉以下遍及宋元明清的各家〈蘭亭序〉刻拓本；關於它們的版本研究。

二、流傳脈絡：作者王羲之的生平及其家族譜系。魏晉時期從西晉陸機、衛夫人到東晉王獻之、王珣的書法風氣，〈王氏一門書翰〉與初唐〈萬歲通天帖〉的收集編排。圍繞王羲之的各種歷史傳說與掌故以及王羲之的追隨者仿作者如張翼、「買王得羊不失所忘」諺語的由來；唐太宗提倡「崇王」風氣與御撰〈王羲之傳論〉；蕭翼賺《蘭亭》故事與陪葬昭陵、《集王聖教序》的集字風氣與唐太宗《晉祠銘》的王體風格。

三、後世追捧：北宋的薛紹彭刻〈定武蘭亭〉導致翻刻墨拓本漸多，南宋的姜夔跋《蘭亭》已述及見有近百種；宋高宗、宋孝宗更是動輒臨〈蘭亭序〉百本賞賜大臣，連賜諸王子之恩寵也以臨〈蘭亭序〉為選。姜夔並有《禊帖源流考》、《禊帖偏旁考》作為研究蘭亭的專著；〈蘭亭序〉的研究漸成體格，並首次有了專著級別的理論支撐。

四、學科定格：南宋桑世昌《蘭亭考》十二卷、俞松的《蘭亭續考》二卷作為文獻史料的分門別類彙纂成編，此二書出，宋代「蘭亭學」的興起及體格趨於健全，才算有了一個清晰的學科輪廓。

其後能作為「蘭亭學」內容不得不提的，有元代趙孟頫的〈蘭亭十三跋〉與他臨多本〈蘭亭序〉墨跡。再後是明代文徵明、董其昌寫〈蘭亭序〉，清代乾隆時則廣收歷代〈蘭亭序〉名跡成「蘭亭八柱帖」，進一步鞏固了〈蘭亭序〉千古一跡的權威地位。清末有李文田首次質疑〈蘭亭序〉的真偽，再其後則有郭沫若倡起的二十世紀六〇年代的《蘭亭論辯》，幾乎文化界全體介入；從哲學、文學、史學、書法學、碑版金石學、鑑定學考古學各方面都提出了大批成果。僅僅《蘭亭論辯》一書即收集論文達五十多萬字，在當時可稱規模空前。至於新時期以來，有早期一九八三年的「紀念王羲之撰寫蘭亭序一六三〇年學術研討會」，最值得一提的是二〇一一年的北京故宮博物院「蘭亭特展」暨國際學術研討會，名

品與學術齊輝，都是有口皆碑的大舉措。我自己在近年也寫過兩篇很用心的研究論文：〈從唐摹晉帖看魏晉筆法之本——以喪亂帖、孔侍中帖為例〉（上博二〇〇八）；〈「摹搨」之魅——關於蘭亭序與王羲之書風研究中一個不為人重視的命題〉（故宮二〇一一），對〈蘭亭序〉與王羲之書法進行了多角度的立體研究。我想：這橫貫兩千年之久、在當代每次都有幾十萬、上百萬總量的學術論文，每次都有大型豪華畫冊的國寶級文物書畫展示與彙纂，還不足以構成一個「蘭亭學」？

桑世昌《蘭亭考》與俞松《蘭亭續考》的面世，使「蘭亭學」終於找到了一個具有歷史性的標誌事實。它是對前代綿延上千年蘭亭文獻史料難得一見的大型分類匯纂，又是此後浩瀚博大的蘭亭研究的一個新起點。只可惜，十數代前賢對此投入義無反顧不亦樂乎，但一直就沒有人提出它應該構成一個「學」——如果說在古代，書法的學術研究議論都是以隨筆札記、零片碎簡作為基本體例，信手拈來，並沒有什麼近代學科意識；但是在梁啟超「新史學」開啟之下的學術分科新體制中，竟仍然沒有書法學科的位置、更沒有「蘭亭學」成立的可能？這一現象表明：在大歷史轉型中的「甲骨學」、「敦煌學」乃至「紅學」的此起彼伏、方興未艾之際，書法仍然是一個令人失望的沉寂遲鈍的所在。有如書法在清末民國時的尷尬：無論音樂美術戲劇與新文學各領域，都有西洋文化如交響樂、歌劇、油畫、話劇與新詩長篇小說的介入影響，只有書法卻是孤芳自賞形隻影單故步自封，視野既不全面、觀念亦不開放。直到八〇年代初我們在紹興提出有一個輪廓分明內容充實的「宋代蘭亭學」的歷史事實，還有那麼多同行表示不理解，為「蘭亭」到底有沒有「學」而質疑紛爭。真是欷何如之！

但在新世紀以來的三十年過後，學術界才開始認可「蘭亭學」的提法及事實存在，並繼續有動力深入探討之。比如學界發表有〈南宋蘭亭序的摹刻與宋代「蘭亭學」的興起〉（二〇一二），〈南宋「蘭亭學」的文化特色與學術價值〉（二〇一二），等等不一，都對這一提法做出了積極呼應。這種呼應雖

然晚了些，但總是令人欣慰的。

〈蘭亭序〉是個謎，但「蘭亭學」從概念到史實，卻是輪廓清晰的。

二〇一六年五月十二日

甲骨文傳說背後的故事

清光緒二十五年己亥（一八九九年），在中國古史研究中是一個關鍵的時間節點。正是在這一年，王懿榮在北京的藥鋪發現藥材「龍骨」上有字符刻痕，遂認定它是早期文字，於是揭開了上古文字研究的新紀元；王懿榮也成為世紀三大發現（即甲骨文、竹木簡、敦煌及西域文書）的第一位考古與歷史大師——這一故事已經是家喻戶曉的常識。但其中還有許多細節有不少出入，卻尚未引起注意。有必要通過發掘、拈出、提示出其間關鈕，以有利於進一步思考與梳理。

首先是最早發現時間，並非是光緒二十五年（一八九九年）。而是早在同治年間（一八六二～一八七四年），河南安陽小屯村即出現許多出土古物。「埋藏物多，每耕耘，或見稍奇之物。隨即其處掘之，往往得銅器、古泉、古鏡等，得善價」（羅振常《洹洛訪遊記》）。我以為其時龜甲獸骨也一定在其例。只不過它形態簡陋，又數量眾多，實在是甚不起眼。村民發現，少部份洗淨後的甲骨上有刻痕劃跡，亦不知其意味；但在出售這些甲獸骨，倒反是沒有刻痕的賣得火，有刻痕的無人問津。因為藥鋪收得這些龜甲獸骨，是把它們磨成粉末，求安神消炎、愈瘡生肌之效，尤其是可以作為刀劍傷的止血之藥。從製藥的立場看，沒有刻痕的被當做入藥的，稱「龍骨」，需求量大，市場看好。農夫在農田撿到龜甲，知道是「龍骨」，送到藥鋪求售，數量甚多，於是藥鋪挑肥揀瘦，沒有刻痕的全收，有刻畫的被視為殘損而遭拒收，為求售而把刻痕刮掉，在當時是農夫們常見的做法。

—這是在已有文字刻畫的甲骨片上刮去刻痕的例子。

光緒二十四年（一八九八年），山東濰縣古董商范春清攜龜甲到天津求教於學者王襄和孟定生，並索價「計字論值，每字一金（銀一兩）」。事見王襄撰《題易穭園殷契拓冊》及《與陳夢家札》所述。

其後又將剩餘的大部份龜甲攜往北京求售於王懿榮，獲鉅資收購，據說得三千金。

范春清是個商人而非學者，所以賺錢之外，對於文字釋義考史，他毫無興趣。售龜甲以字計金，初試即暴得大利，但傳播廣，人人收甲骨漸漸皆以有文字為重，但出土無字甲骨更數量巨大，除藥鋪外無人問津，有砸在手裡無法出手之風險，遂動腦筋將這些甲骨雇高手刻上字痕再埋入土中，又混雜真品帶字甲骨一起出售。當然獲利豐厚，當時甲骨初興，誰也不作贋品偽造之想。但甲骨材料雖真，而補刻文字時出訛誤，刻工不諳甲骨文字規律，信手刻畫，也為後世甲骨文專家識讀帶來極大混亂。從這個意義上說，范春清在發現甲骨有功的同時，又是偽造甲骨刻畫文字的罪人。

—這是在無字甲骨片上補刻偽造的例子。

王懿榮之子王漢章著《古董錄》，有如下記載：

光緒己亥、庚子間，濰縣估人陳某聞河南湯陰縣境小商屯地方出有大宗商代銅器，至則已為他估席載以去，僅獲殘鱗剩甲，為之嗒然。乃親赴發掘地查看，唯見古代牛骨甲板，山積其間。詢之土人，云牛骨椎以為肥田之用，龜板則藥商購為藥料耳！估取其稍大者，文字行列整齊，非篆非籀，攜歸京師，為先公（王懿榮）述之。先公索閱，細為考訂，始知為商代卜骨。至其文字則確在篆籀之前，乃畀以重金，囑令悉數購歸。僅此一批，而庚子難作，先公殉國。

王懿榮在一九〇〇年庚子八國聯軍侵京時「率勇拒之」，奮力戰敗投井自盡，這就是「殉國」之說由來。己亥收得甲骨，庚子即殉節。證明他從事收集研究的時間不超過一年。但他仍然不失為第一個偉大的發現者、發明者。因為只有他，是把甲骨文引進了當代學術文化史。這是范春清或「陳估」等專心於買賣者所無法比擬的。故而學術界仍然把世紀三大發現之首的甲骨文的發現，首歸於王懿榮。後來的羅、王、郭、董「甲骨四堂」能得以叱吒風雲，也是拜其所賜。

在甲骨文漸漸為世關注之際，還可見外國人的身影——有如敦煌文書中有匈牙利人斯坦因、法國人伯希和等一樣，甲骨文的發現與研究中，也有一位加拿大長老會的傳教士明義士（James Mellon Menzies），長住安陽。他利用地利之便，又敏銳地感受到這些甲骨文對中國古史的重大含義，曾盡數十年之功，收集了大量的龜甲獸骨實物達五萬餘片，體量龐大，足稱甲骨文研究中的一項大淵藪。他不僅在收藏方面有巨大功勞，而且更有研究，編撰有《殷墟卜辭》一書，於一九一七年刊出，成為早期甲骨學的重要著作。但幾十年來，輿論對明義士一直頗有微詞，認為他是以低廉價值購得五萬枚甲骨，有趁中國貧窮落後時機「盜買」之嫌。其實，買賣是個你情我願的事，只要雙方接受，只要是花錢「買」，何可再稱「盜」？曾幾何時，加拿大傳教士明義士的形象，與敦煌文書之於斯坦因、伯希和一樣，都屬於不懷好意的文物大盜的定位，這樣偏激狹隘的極左觀念曾經統轄了我們將近一個世紀，危害匪淺，在今天，應該是獲得糾正的時間了。試想想，今天興盛發達的「甲骨學」架構中，豈可少了外國人明義士的《殷墟卜辭》的著述成果乎？

據聞今日甲骨文字存世有四千五百多字，能釋讀的只有一千七百字左右。但即使是已釋出的這一千七百餘字，其中會混入多少范春清僱人仿刻作偽的文字呢？我想應該也有不少吧？

二〇一六年五月十九日

鄧拓的悲劇

在中華人民共和國政治史上，鄧拓是個十足的悲劇人物；在中華人民共和國書畫收藏史上，鄧拓更是一位無有先例的悲劇人物。

鄧拓最有名的是雜文集《燕山夜話》，這是中國當代文學史上最負盛名、最有故事的所在。文革前夕，批判三家村，批判《燕山夜話》（以及吳晗《海瑞罷官》），遂引出起源於所謂「文化」的大革命大劫難長達十年，整個國家、民族陷入了巨大災難之中。因此，鄧拓在當時，是作為這一不幸的大轉折的標誌而存在、並進入歷史的。

鄧拓是新聞界的大老，出身於福建一個知識家庭，自幼對書畫耳濡目染，參加革命後，在晉察冀地區背著印刷器材、邊編報邊打游擊，是八路軍中有名的「文曲星」，大秀才。一九四八年隨大軍入城，在北京組建《人民日報》社並任社長總編輯。中華人民共和國的新聞輿論工作，鄧拓可稱是第一功臣，據說在一九五六年之前，百廢待興，政權草創之初，儘管人民日報社與琉璃廠近在咫尺，但似乎不聞鄧拓忘情徜徉於古玩書肆之間。五〇年代中後期，政權穩定，工作走上正軌，他才重拾舊好。據他本人稱：收藏滙集古字畫，是為了著述一部「中國繪畫史」。鑑定書畫，亦從收藏中入手，他的眼界、能力與學識突飛猛進。已經成為政界的一位極有影響的書畫鑑定尤其是對明清書畫的鑑定，他的眼界、能力與學識突飛猛進。已經成為政界的一位極有影響的書畫鑑定家、收藏家。當時與他齊名的中共高層政界人士，有康生、李一氓、齊燕銘、田家英等人，鄧拓在其中

官階不是最高，但論收藏積累，卻是首屈一指的。

夏，有一位白隆平老先生從重慶來京，攜蘇軾〈瀟湘竹石圖〉求售。他先到上海找到文管會徐森玉先生，徐老因非專攻未敢擅專，請謝稚柳掌眼，謝先生認為畫風大致可信，又卷上有「軾為莘老作」款書，還有元人葉湜、鄭定題跋；明永樂包彥肅、嘉靖楊慎以下多人題識，皆認定為東坡真跡。但白氏提出一、必須認定蘇卷百為真跡，二、少於八千價不談。如此一來，上海文管會徐、謝諸公皆以條件苛刻而躊躇不決。白氏見難有結果，轉赴北京，赴國家文物局找舊相識、文物鑑定大家張珩先生，事關重大，張珩並未立即表態。數日後張即出差外省，白氏在京不耐久等，反覆催辦，中國國家文物局遂請故宮書畫鑑定專家出面，回覆結論竟是明代偽品。其後轉至和平畫店，為鄧拓所知，鄧拓徵求包括楊仁愷先生等意見，皆指其為真，然於索價的八千金卻無力籌措，最後以《燕山夜話》稿費東拼西湊，湊足五千元終於洽購成功。楊仁愷先生自述是當時的居間中介調停者，事見《光明日報》一九八二年一月三日四版楊仁愷〈人間遺墨若南金——記鄧拓原藏蘇軾〈瀟湘竹石圖〉〉。

按說這樣的努力與收穫，於鄧拓而言應該是皆大歡喜，至於蘇軾〈瀟湘竹石圖〉說真說偽，本是文物收藏鑑定界常有之事。謝稚柳認為是畫真而價過高，故宮認為是明代偽作，楊仁愷也認定為真，鄧拓喜歡，盡力收藏，也是自願，且用私人稿費而非公帑，無可指責。但在一九六四年間，忽然有人舉報發鄧拓倒賣文物，又有鉅額資金來源問題，在當時的政治多變風雲驟起之時，政敵誣告陷害，又有如此五千鉅款引出「眼紅病」令人垂涎，身分又是老八路老革命和後來文革時要打倒的「走資派」，鄧拓真是百口莫辯，事情一直鬧到劉少奇層面，最後因為是查明鄧拓用私款才沒有被作紀律追究。但對於這樣一個老資格的高層領導（他當時已任北京市委副書記），這樣的輿論對他是非常不利的。

以書畫收藏罹禍，鄧拓的鬱悶與痛心疾首才沒幾個月，文革開始，五千元畫資與蘇軾〈瀟湘竹石

圖〉名畫之案再被舊事重提，說他貪污；說他倒賣文物；說他欺騙國家，說他喪失革命意志……形形

色色，應有盡有，再加上《燕山夜話》文辭中被深文周納上綱上線構成反革命言行，他自然成了反黨

集團「三家村」中的頭號人物被砸爛打倒，永世不得翻身，鄧拓自知無法逃過劫難，只能選擇以自殺

謝天下了。

鄧拓的悲劇告訴我們，他應該是一個以書生意氣事書畫收藏卻被捲進政治鬥爭漩渦的犧牲品。當批

判「三家村」波詭雲譎、黑氣瀰漫，人人都義正詞嚴、慷慨激昂作大批判之時，他竟也沒有悟到其實禍

起蕭牆之真正緣由之一，竟是這卷蘇軾的〈瀟湘竹石圖〉以及對它持價品之說的一些專業人士，當然還

有政敵的發揮，更有那讓人眼紅的五千金。這在當時是一般幹部無法想像的鉅款，而他竟靠寫書即得此

稿酬，還為了買一張古畫一把撒出而毫不猶豫！

不知道李一氓、齊燕銘、田家英當時在聽到鄧拓自殺的消息後可有兔死狐悲之感？康生是「文革」

紅人，也不知他在其中起了什麼作用。我不禁想起了當年沙孟海師為浙江博物館收藏〈富春山居圖·剩

山圖〉促其回歸浙省不辭辛勞，託謝稚柳先生作介向吳湖帆老治購，卻在文革時以揮霍國家資金向地主

份子（文革中吳湖帆的罪名）買一紙片的罪名屢遭批鬥的故事，不正常的年代，是非混淆黑白顛倒，夫

復何言？夫復何言？

但願國泰民安政通人和，這是全社會也是鑑定收藏界人士的最大心願——盛世收藏，亂世黃金；願

我們的「盛世」能護佑我們，從制度上確保不再讓鄧拓這樣的悲劇重演。

二〇一六年五月二十六日

吳湖帆鑑藏講「故事」

收藏其實就是講故事。長達三個多月（二〇一五年十二月至二〇一六年三月）的上海博物館舉辦「吳湖帆書畫鑑藏特展」，引起了業內極大的關注。比如吳氏梅景書屋收藏名跡有五代董源〈夏山圖〉、北宋郭熙〈幽谷圖〉、米芾的〈多景樓詩冊〉、南宋〈鶺鴒圖〉、宋高宗〈臨虞世南真草千字文〉、元黃公望〈富春山居圖·剩山圖〉、王蒙〈青卞隱居圖〉、錢選〈蹴踘圖〉、張中〈芙蓉鴛鴦圖〉。還有元明清如沈周、吳偉、唐寅、仇英、文徵明、文俶、董其昌、石濤、惲壽平、華新羅……收藏宏富，炟赫一世。

其實，每個參觀者心目中的「故事期待」是不一樣的，觀眾和吳湖帆這位展覽主角心目中的故事也不一樣；甚至主辦方上海博物館的策展者的意圖與目的，收藏過程中的故事也不一樣。比如，我在看這個特展時，也有我自己的故事選擇。董源的〈夏山圖〉，是確定董源畫風的基準，也是確定其後宋元明清山水畫樣式、形態、風格、技法的基準，在畫史上，它是古代山水畫從上古到中古的一個關鍵起跳點。對我，當然是有故事的。米芾〈多景樓詩冊〉當時在「文革」時期的上海，印刷極不發達又照片攝影也十分珍稀之際，書法愛好者們是悄悄把它雙鉤（也並無廓填）刻鋼版傳行於世，記得我少年時第一次感動、讚歎米芾的神妙，即是從這極不專業的雙鉤中想像其風姿，這當然也是一段有趣的故事。黃公望〈富春山居圖·剩山圖〉因為與沙孟海師和謝稚柳先生有關，轉讓於浙江博物館，其中有許多故事與

傳說，尤其是牽涉到吳湖帆與沙孟海兩位大師後來受牽連的不幸命運，於我當然也有關。關於王蒙〈青卞隱居圖〉，少年時曾以朝聖的心情放大實臨過三遍，較其他名作而論，可謂癡迷，用功最勤。當時臨本也就是八開畫冊中一頁，哪像今天有條件直接面對原大的掛軸揣摩備至？我對山水畫峰迴路轉、丘壑幽然的初步概念與認識，就是從這重複的三通臨習中得來。直到今天，如果對美院或浙大的學生上技法分析課，只要一掛上〈青卞隱居圖〉，就讓我興奮，可以滔滔不絕講一個月不重複。這當然也就是我的故事。至於董其昌《畫禪室小景圖冊》，是董其昌畫自家書齋，與他平常數以百計的山水畫自有不同，當然也必定構成故事。只不過既無法起畫主董思翁於地下為我們述其原由；也無法求教於藏主吳湖帆前輩述其收藏始末，但我想，它必定是有故事的。

這次「吳湖帆書畫鑑藏特展」，也有幾件非常有故事的精品值得一提。

一、《愙齋集古錄》

吳湖帆祖父吳大澂（一八三五～一九○二年）為一代金石大家，尤其於青銅器收藏與金文研究創作冠絕海內外。他曾將自己收藏的青銅器全部以「全形拓」方式集拓，分為上下兩個長卷，包括器形、銘文，還加注作跋，每件青銅器大小寬窄，方圓弧橢，各展其美，又有器形的底、身、蓋、秉，若再附上銘文部份，逐器展開，以展示出吳大澂收藏宏富與學術淵博，以及趣味之高尚、風範之雅逸，可稱酣暢淋漓。尤其是卷首請當時海派書法大家楊峴隸書題耑「愙齋集古圖」；又請海派人物畫大家任薰作畫狀，吳大澂端坐對客，床几錯落鼎彝環列之雅室風景。書、畫、金石彝器並題注，循序而出，可謂獨一無二，又聚楊峴、任薰、吳大澂三位金石書畫大家，有足夠的故事性，以孫輩吳湖帆「梅景書屋」視之，不啻傳家珍寶也！

二、《鄭慕康、吳湖帆、陸儼少等，劉定之像卷》

劉定之為民國初中期書畫裝裱大家。曾在民國時設「劉定之裝池」，上世紀六〇年代任上海博物館文物修復顧問，又去北京故宮。傳世國寶級名畫〈清明上河圖〉卷、孫位〈高逸圖〉、倪瓚〈汀樹遙岑圖〉皆入其手而得修復重裝，面目一新。當時許多書畫名家都與其交往過密。吳湖帆為收藏巨擘，許多藏品裝裱都託劉定之為之。一九五五年，人物畫家鄭慕康欣然繪劉定之六十七歲肖像，請吳湖帆補景山水樹木湖石雜花並作草書長引首後跋，吳之弟子俞子才補玉砌精欄，陸儼少作湖石遠汀，女畫家周煉霞添鴛鴦，後有冒廣生、黃葆戉、沈尹默、謝稚柳題跋，葉恭綽題引首「水檻遣心圖」。如此多的俊彥名流，被譽為「極一時之勝」，謂為吳湖帆試圖以此講故事，恐不為過。

三、《羅聘、方婉儀、吳湖帆、潘靜淑梅花合作圖卷》

民國時的一九三六年，吳湖帆收得清揚州八怪之一羅聘（兩峰）與方婉儀夫婦合作梅花手卷，興致勃勃與妻子潘靜淑也合作梅花圖，兩代畫家夫婦合作，同寫梅花，裱為一卷，前後輝映，真乃佳話，已足夠吸引眼球。但吳湖帆在後跋還指出：

（羅聘）此卷所用之紙，乃兩峰畫之特徵。往往金冬心畫亦用此紙，然多出於兩峰代作。冬心親筆畫鮮用此紙，而他人則絕無用之者。故此紙特命之曰兩峰紙可也。

以兩對夫婦合作梅花之收藏風雅始，竟至考證紙張，並推衍出羅兩峰（聘）作畫代筆金冬心（農）辨識特徵之鑑定結論，這故事講得巧妙如是，簡直令人佩服得五體投地！

二〇一六年六月十六日

大小雁塔與〈雁塔聖教序〉

少時學書法，父命習顏，云男兒氣度胸襟宜取重拙大，但我私喜褚遂良。尤其是當時沈尹默前輩擅書大名而從褚書〈雁塔聖教序〉出，上海書法界諸公自潘伯鷹、馬公愚以下，無不自此奉〈雁塔聖教序〉為圭臬。下一代再下一代當然是流傳承接，故而成為滬上書法橫貫五十多年的經典風格——沈尹默號為二王共主，有《二王法書管窺》專論文章在五〇至六〇年代享譽於時，但他其實於二王並非傳人；倒是唐代褚楷，乃是沈翁當行本色。〈雁塔聖教序〉乃得為其中標竿。

褚遂良書法的線條彈性與頓挫起伏勾連組合，是唐代歐虞所不具備的。即使在褚遂良自身也有層次不同的表現方式，比如〈伊闕佛龕碑〉就十分平實木訥，缺少起伏彈跳的褚氏招牌用筆技法的魅力；傳為褚的〈大字陰符經〉墨本，則筆畫彈跳感十分誇張，抖擻過甚，以至被人疑心為偽。而〈雁塔聖教序〉則正處於恰到好處的靜謐境界，記得當時試過臨習〈雁塔聖教序〉數月，一被指為過於靜穆，有女兒氣少丈夫風；又被書法圈朋友（同為初學者）另攜一部舊拓〈雁塔聖教序〉拓本來比，認為彼本好於我本，其實兩個都是初學者，根本沒有碑拓鑑定的知識與能力，畫虎照貓，純然不著邊際，但仍然煞有介事津津有味。現在想來，十分可笑。

臨習〈雁塔聖教序〉雖短暫數月，但因喜歡倒留下深刻印象。文革結束後負笈杭州，帶學生到西安、洛陽、開封一帶實地考察。西安之行，慈恩寺內的大雁塔是必去之處。我也因有〈雁塔聖教序〉情

節，當然視其為首選。記得三十多年以前作為旅遊風景區的大、小雁塔，實在是寂寞簡陋，「文革」的

破壞痕跡歷歷在目，乘興而去，嗒然而返，但在參觀時發現大雁塔竟是一座斜塔。這不禁誘發了我極大

的好奇心，過去只知道意大利有比薩斜塔，而中國自古也並不記載大雁塔是斜塔。二十世紀七○年代，

勘測者偶然發現，在一九七○年時，塔向西北偏斜○·

八六米，向北偏○·一七米，傾斜偏心約○·九九米。到一九八八年的十八年後，塔身向西北偏○·

九九米。比七○年代的○·七一米明顯增加傾斜偏度近○·二八米左右。

與意大利比薩斜塔相比，當然還是小巫見大巫。關於大雁塔的傾斜，有認為是在唐高宗建塔時即有

傾斜，也有認為是地層沉降導致塔身偏斜。眾說紛紜，各持一見。而更有唐玄奘西天取經，為貯藏天竺

（古印度）攜回經藏法像而特造大雁塔（又名慈恩寺塔）並在此譯經數年的歷史記載，曾聞許多導遊乃

至家長帶著孩子來大雁塔，都會以《西遊記》唐僧、孫悟空師徒西天取經的小說家言為喻，聞者無論老

少男女無不眉開眼笑，即此可知民間文學傳聞故事口耳傳播過程中喜聞樂見之功用與能量。

關於大、小雁塔之得名，有唐玄奘西天取經在西域迷途遇大小二雁引路脫難，返唐後遂造大小雁塔

以懷其恩之說；又有佛祖修行在古廟中為洪水所困，十日未進食，飢腸轆轆。忽見有雁群飛過，佛祖心

念一動，竟有大小二雁墜落。佛祖大悔，遂先葬二雁並建大、小雁塔，一以自懺一以贖衍。其說甚奇。

但我以為這些傳說皆屬於勸人向善之意，多類寓言，無法證其為實。但有兩則尤其是「雁塔題名」一

則，對於「雁陣」的解讀卻應該有事實依據：唐代中期開始，新科進士插花佩飾，遊宴終了，都會結伴

到慈恩寺塔即大雁塔以符登高眺遠，賦詩抒懷之習俗，故唐人有句云「塔勢如湧出，孤高聳天宮」，以

喻其為西安城內最高去處；又可比擬春風得意、躊躇滿志的新進士們受聖上恩寵重用的難得際遇。至於

唐時更有進士「雁塔題名」之風尚，出自時喻。所謂魚雁而行：「妙有行列，婉若雁陣」，並指此為雁

塔的得名緣由，雖出以未必，無法考證確鑿，然足可成諸說之一，不亦可乎？

〈雁塔聖教序〉佳拓甚多，在碑帖學尤其是拓本鑑定場合，向被視為範例。而且，初唐之際，歐陽詢由隋入唐，書取北派、虞世南、褚遂良承大王法乳。但虞取內斂溫雅，較為保守；而褚則絲絲入扣，更見開拓。這一特點，從虞世南摹〈蘭亭序〉與褚遂良摹〈蘭亭序〉兩卷對照即可知曉。又從傳世虞楷代表作〈夫子廟堂碑〉與褚氏代表作〈雁塔聖教序〉作筆墨對比，更見差別鮮明。當時我於此頗有心得。可惜我後來從二王轉向宋人尺牘手札，再也未涉〈雁塔聖教序〉，遂失其胎息矣！

二〇一六年六月二十三日

真偽宣德爐

明宣宗宣德三年（一四二八年），皇帝欽命鑄造專供郊壇、太廟、內廷所用的新禮器供器以代粗陋的舊器，以供案香爐為主要形制。共得鼎、彝、乳爐、敦爐、鬲爐、缽爐等共三千三百六十五件。鑄造由司禮監、工部會同完成。頒佈皇宮內府、王爺府、大臣官府、衍聖公府，還賜予各地大型神廟、學館、寺觀、經廠等。

宣德爐的製作十分考究，到了無以復加的地步。茲看如下幾則紀錄：

一、材料：朝廷偶得數萬斤極品銅料，號「風磨銅」，是以普通的優質銅料經過至少四次以上反覆冶煉所得，在優質銅基礎上，更別出心裁加入赤金六百四十兩、白銀兩千兩、又各種貴重金屬礦物質數十種混溶其間。奢華豔美，光怪陸離。為求其精，各有精練六至十二次不等，自有青銅器以來從未有過。

二、形制：參考了商周古器、唐天寶局器、宋大中祥符《禮器圖》、《元豐禮器圖》、《宣和博古圖》乃至瓷器中如汝窯、官窯、定窯、哥窯之形式，講究外形功用形制來源清晰，承傳到位。

宣德爐之美輪美奐，可據如下記載得之。

同時稍後的明代項元汴（子京）為大收藏家，論宣德爐共有四色最稱雅美；鎏金仙桃、秋葵、栗殼、仿古青綠。

冒辟疆有〈宣爐歌註〉：「宣爐最妙在色。假色外炫、真色內融。從黯淡中發奇光，正如好女子肌膚柔膩可掐。」

秦東田〈宣爐說〉：宣德爐有「錯金、鎏金、蠟茶、藏經」諸種。

趙汝珍《古玩指南》分為仿宋燒斑、仿古青綠、茄皮、棠梨、土古諸色。

尤其是〈宣爐博論〉記載堪稱詳盡：「宣爐之真者，其款式之文雅，銅質之精粹，如良金之百煉。又鎏寶色內涵，珠光外現。淡淡穆穆，而玉毫金粟隱躍於膚理之間，若以冰消之裏，夜光晶瑩映徹」。

金在爐口與耳間，則稱「覆祥雲」；在腰腹間，稱「金帶圍」；在底足間，稱「湧祥雲」。

最詭異的是，在宣德三年曾主持宣德爐製造的工部官員吳邦佐，在朝廷製造工程結束封爐停造後不久，即聚集當時鑄爐工匠技師多人，將剩餘各種原料來仿製宣德爐。工藝仍保持非常精湛，但因為原料所剩相對不充份，所以仿製數量不多。這批宣德爐有底款「大明宣德五年監督工部官吳邦佐造」、「工部員外郎李澄德監造」。它與正宗的宣德爐底款「大明宣德年製」楷書六字款不同，但材料、工藝均一致，可謂「下真跡一等」，故在古董市場，亦以此歸屬真品宣德爐一族。

明萬曆後直到清中期乾隆嘉慶，仿鑄宣德爐成為一種時髦。其特點是經濟格局穩定，偽鑄者也在技術上精益求精。有「北鑄」施念峰，「南鑄」甘文堂，「蘇鑄」蔡氏徐氏，皆為一代高手。如果不假「宣德爐」名目，都可以在本朝領袖群倫，但被指為仿製，是追隨者而不是首創者，故這幾百年的宣德爐，當然皆被稱偽而已。清末民國以來，濫製濫仿的弊端使宣德爐的聲譽一落千丈，以致我們在民國以來的古董市場中所見的所謂「宣德爐」不僅百無一真，甚至說它們是萬無一真也不為過。

之所以是萬無一真，是因為不知道哪件是真可以作為標準器。材料形制的相同相似，已經使宣德三年「大明宣德年製」的最正宗，與「大明宣德五年監督工部官吳邦佐造」等的追仿品不分彼此了，至於

其後的北鑄、南鑄、蘇鑄也是精益求精，只要也有「大明宣德年製」的底款，在製作工藝的精緻與材料的純粹程度方面，真可說是伯仲之間，故而在絕大多數場合中，沒有一等一的慧眼，是無法分辨的。反倒是後來的粗製濫造，滿大街滿地攤上都是歪瓜裂棗式的宣德爐，識別易如反掌。但不知真，焉知假？

沒有真品作為標準器，當然就沒有了判斷的依據，於是宣德爐之鑑定，便成了難上加難的事兒了！換言之，鑑定海量的清中晚期到民國的劣爐，並不繁難；但真要看出「宣德三年」的正器與「宣德五年」吳邦佐的準正器，即使是分辨宣德年的極品和清代前期中期的「北鑄」、「南鑄」、「蘇鑄」的仿製精品，亦必是玄虛之極、雲山霧罩的混沌之事呢！

若夢想去潘家園檢漏，能遇上乾隆嘉慶時的「北鑄」、「南鑄」、「蘇鑄」之後仿的宣德爐，已是撞上大運了。若能再碰上宣德五年吳邦佐造之準宣德爐，那更是中頭彩的福分了。宣德爐從一批特指精品到成為籠統的泛香爐種類名稱，反映出一個常見的歷史發展事實：初時嘔心瀝血不厭其精，愈往後愈大眾當然也就愈氾濫以至不可收拾與控制，專業地位與尊嚴蕩然無存。「劣幣驅逐良幣」，真是令人徒喚奈何。

當然也有一問，宣德三年的那三千三百多件真正的宣德爐，難道就一件都不存於世了麼？

二〇一六年六月三十日

曹操「禁碑令」與桓玄「禁簡令」

中國上古至中古書法．書寫史時期，有一個特殊的碑碣石刻與竹木簡牘的時代，碑碣重刻鑿銘記，簡牘重墨跡書寫。但是隨著時代的遷移，最後都消亡了。有意思的是，歷史上竟有一份「禁碑令」與一份「禁簡令」，於我們的收藏鑑定學研究大有關礙。

東漢建安十年（二〇五年），東漢末年一代梟雄曹操在征戰袁紹取勝，佔領冀幽并青諸州後，下達「整齊風俗令」即我們習說的「禁碑令」。鑑於東漢官方有「漢承秦制」、興厚葬之風、「侍死如奉生」的濃厚意識，尤其是世家大族倡導厚葬，墓前立碑，官府與民間風氣大盛，奢靡之習，已經到了災禍期野的地步。故他本人力倡薄葬，更有謝世前著名的「分香賣履」的遺囑，則禁碑之舉，在曹操尚簡約質樸的指導思想而言是順理成章的。在書法史的大歷史大脈絡中，東漢是一個樹碑立傳的時代，而在三國時期曹操「禁碑令」以後，歷經兩晉南北朝，立碑厚葬之風逐漸消歇。但世人追念亡者之情仍有表達寄託的需要，於是由墓前地面立碑的大型巨制，過渡到墓下的墓穴埋石：成就了橫跨幾個朝代的正方形的、有底有蓋的「墓誌銘」書法形態。而正是在這一時期，書法史也從東漢「隸書」碑刻，轉向南北朝「楷書」（魏碑）墓誌銘樣式。

晉安帝元興三年（四〇四年），東晉豪強、剛剛稱帝國號為楚的桓玄頒佈「以紙代簡令」，終止了竹木簡牘書寫的漫長歷史。簡牘從此基本絕跡，紙張使用不僅在民間大盛，還成為官方文件書寫的材料

載體。從東漢蔡倫發明造紙算起約兩百年後，紙張終於成為中國文化最便捷最有效的物質載體。

關於政治干預

曹操的「禁碑令」是一個政治干預、影響文學藝術尤其是書法史的成功範例。是一個時代的收束和一個新時代的開始——「碑刻時代」（豐碑大額）在三國到西晉東晉幾百年間走向衰竭，作為其替代的「墓誌時代」開啟。我們看到的是書法石刻系統的形制大轉換：由大到小，由隸到楷，由長方矗立墓前到正方底蓋合體的深埋墓穴，過去我們大多瞭解四百多方已出土的漢隸碑版，從清末開始，通過東晉「劉懷民墓誌」、「王興之夫婦墓誌」、北魏元氏墓誌系列及後來在收藏界赫赫有名的「鴛鴦七志齋墓誌」、「千唐志齋」等等巨量的墓誌原石專業收藏——中國書法史從石刻時期起始，經過第一個高峰即漢代碑版時代，再到第二座高峰即墓誌時代，終於完成了它的基本藝術格局。但這樣的藝術格局，竟與曹操出於整飭浮華奢靡風氣的社會政治考慮有如此關聯，換言之，「禁碑」在最初動機竟是反藝術的。

唐代以降，盛世強國之時，「碑」、「志」的石刻系統又再次興起。但從宋元以降，社會性很強的石刻「碑誌」的概念，逐漸為更具有文獻保存、文化傳播功能的石刻「刻帖」所介入與改變。以此來看曹操的舉措及其意義，厚葬立碑石刻、出於社會生活需要；墓中墓誌銘蓋配置，是迫於嚴酷的政令所做的變通；到了刻帖石板時代，則有強大的文化傳播需求。社會、政令、文化傳播三大動態要素，告訴我們在書法史的石刻王國中，僅僅只限於就書法論書法，這樣的研究視野，豈有得乎？

關於實用選擇

桓玄的「以紙代簡令」則是一個實用經濟干預、選擇、配合文學藝術及書法文的成功範例。魏晉南

北朝是繼東漢蔡倫造紙以後的適應時期。其實西漢時期就已經有紙張的出現。比如著名的「灞橋紙」即是。各種麻紙、絮紙如「赫蹏紙」均見諸文獻與考古發現。但發明不等於就是自然而然進入紙張時代。漢代有西北敦煌、居延、武威漢簡；到三國時期的日常使用竹木簡牘史實，先不說其他，僅僅是一九九六年湖南長沙走馬樓出土數十萬枚吳簡，其數量之巨完全出人意料。足見在漢代發明紙張後幾百年，竹木簡牘仍然是主要的書寫材料與載體。但西晉時期，文學家左思有一篇〈三都賦〉妙文極享時譽，市庶士子購紙抄賦為一時風尚，以至有「洛陽紙貴」之名聲。從中可以看出：其一市場以售紙為業，有商業動力；其二有穩定市價，故才有其時紙價倍漲之說，供不應求；乃至要去周邊市肆購買。於是有了其三，有各市鎮的定點售紙店，而不僅僅限於經濟文化高度發達的核心都會洛陽而已。這樣，從西漢到東漢的蔡倫造紙，是萌生期，有漢末三國時期以長沙走馬樓一出土即有幾萬枚竹木簡牘的事實為證，是一個仍以簡牘書寫為中心但已有紙張應用的交替時期。而到了西晉左思時代，「洛陽紙貴」的成語告訴我們，紙張的應用已經進入全社會。正因此，桓玄才會有底氣「以紙代簡」並頒佈帶有強制推行的政令，廢除（而不是半推半就的留用）不方便的竹木簡牘，全面進入紙張時代。

如果說曹操是對立碑踩煞車叫停，那麼桓玄則是汰舊拓新，開啟橫貫幾千年迄今未變的紙張時代。

其實試想想，如果沒有桓玄的「以紙代簡令」，還在用竹木簡牘，豈會有王羲之「書聖」的誕生乎？姑且不說是唐摹〈蘭亭序〉，今天還能見到本該由竹木簡牘來承擔的日常尺牘手札如〈姨母帖〉、〈頻有哀禍帖〉、〈孔侍中帖〉嗎？

二〇一六年七月七日

「印」文明

今天我們討論篆刻鈐印，通常會從「印」的概念入手。印封泥、印紙張、印絹帛，印一份文件，都叫「印」。「印」既是一個動作、過程；又是一種特殊的物品。待到成為「印刷」，則化身千萬——產生了現代意義上大規模複製的涵義。

上古時代出土的陶器，已經可見出「印」的複製轉印意識。彩陶上有刻符，以陝西半坡陶文、山東大汶口陶文為標誌，在刻畫符號（準文字）出現的同時，陶罐陶盆上有許多交叉紋、繩紋、席紋出現。這些紋式非常簡單而雷同，應該是用同一個紋樣模子在盆盤瓶罐上反覆排列環繞周圍而成——今天看起來是圖案，上古時人只是為了好看裝飾，而紋樣模子或木或陶或石，在出土文物中多稱「陶拍」：在陶器土坯土胎上逐段逐行拍過去、連續重複而成。這，就是中國上古時代最早的「印」的行為，今天看來，它是非常美術化的。

陶拍上的紋樣，要經過哪怕是最簡單的刻畫與雕刻。這樣才能重複複製。上古陶文的「印」，從簡單到複雜，發展為雕刻、鈐印、捺印、墨拓（拓印）、刷印等技術形態，構成了一個豐富成熟的「印」的王國。其中，鈐印是印章篆刻；捺印是普通符號用具的標誌；拓印是碑帖造像、磚瓦鏡銘的墨拓；刷印則是木版畫、織物、書籍版刻的複製過程等等。它的特點，一是可重複複製，二是可大批量製造，三是紋飾文字圖像還應該有正反的概念，如鈐印是刻反鈐正，但刷印、拓印則是刻正印正。

最早的彩陶紋樣如繩紋是由「陶拍」拍成。「陶拍」先刻反，拍出紋樣是正。古璽印章鈐於竹木簡捆紮繩上的封泥，亦是如此：印刻是反，封泥墨拓是正。從彩陶上由陶拍連續拍出相同的紋樣的做法開始，後世的做法更變本加厲。如著名的青銅器西周的「小克鼎」、戰國時的「秦公簋」，從墨拓上看，每個字的排列略有不整，且都有明顯的方格字框痕跡，貌似是用字模一個個獨立鑄好、再列序湊齊後統一澆鑄而成，雖然不是同一文字的反覆，但先有模再行鑄，卻與陶拍、捺印鈐印的原理相同。陶器家族中也有例證：一九六三年山東鄒縣出土秦始皇詔陶量（一種量衡容器），陶量外壁有秦始皇二十六年（前二二一年）統一度量衡的四十字詔書，整篇以多枚印章連續押（捺）印而成，這是「印」取複製義的典範例子。

秦碣漢碑，立德、立功、立言，大多數是表彰先賢先祖與記載家族人物事蹟，但在龐大的兩漢石刻群中，「石經」的出現卻是一個例外，漢「熹平石經」傳為蔡邕所書，傳的是儒家經典的標準文本，豎在洛陽太學，以供文人學子校正各種可能訛誤的抄本，在沒有印刷術的時代，它起到了定海神針的作用。至於魏正始「三體石經」，以古文、篆、隸逐字對照排列，更有校正字體、規範書寫的功能。

當然，能夠到洛陽太學石刻前直接抄寫石經經文的機會，不是人人會有的，於是，通過墨拓技術使之為複製典籍服務，便成了「印」的又一種在後世最廣泛普及通用的技術呈現。求學術，正文字也好；傳播漢「熹平石經」、魏「正始石經」的書體之美書寫之美也好，都不得不有賴於這個「印」的墨拓、印拓的技術手段。

可以說，中國文化的傳播與推廣，在很早時候就呈現為一個充份的「印」的過程。不像西方在四百多年前，印刷術才大盛，在它們古代，都是用羊皮紙卷抄寫經文的。但中國從殷商先秦以來，印章封泥之「印」、石刻墨拓之「印」、佛像圖形之「印」、木版套畫之「印」，一直到古籍印刷而且還有雕版

印刷、活字印刷甚至還有泥活字、銅活字、木活字直到今天鉛活字之「印」……一個「印」字足以構成一個巨大無垠的世界。在此中，重複、複製技術的發達，作為必需的物質技術支撐點，構築起了一座宏偉的中國文明的大廈。

落實到我們關心的收藏、鑑定、拍賣上來，正是這個「印」的存在，我們才會關注古代印章如古銅印的真偽、「皇帝之璽」封泥與所謂傳國御璽龍鳳鳥篆的關係、明清篆刻如文彭存世作品的真偽、考證集古印譜最早為哪一部；推而及之漢碑的宋拓明拓、〈定武蘭亭序〉的「五字不損本」緣由，《龍門造像記》的五十品與二十品的關係，〈瘞鶴銘〉水前本的判斷標準，漢石經的經典定位作用與清人刻〈十三經〉、〈正始三體石經〉拓本與古代字書、字典與「正文字運動」、宋初《淳化閣帖》的棗木版與後來刻帖的石板，「帖學」與墨拓；再就是唐武則天時的單張刻佛像拓印實物為印刷之始、唐懿宗咸通九年（八六八年）刊印的最早的《金剛經》卷子、文獻記載五代馮道等刻九經，宋槧元刊與古籍鑑定、明代《永樂大典》殘本的考證、清代《四庫全書》的抄本到民國《古今圖書集成》的刊印，現代印刷術的大規模生產；還有就是圖像印刷，從漢印肖形印、漢畫像石墨拓，到唐代佛畫單頁印刷、再到明代小說插圖稱「繡像版」的現象，又如藝術家創作如陳洪綬《水滸葉子》、清代《芥子園畫譜》刻了幾版等等，再到清季照相製版珂羅版黑白印刷……在這些粗粗劃出的領域中，只憑一個「印」字，就有多少收藏故事可敘說？有多少鑑定公案要裁決？有多少拍賣業績可提示？多少人間是非恩怨、聚散無常，賴此「印」字而生？

二〇一六年七月十四日

〈平復帖〉的收藏流轉

前日為今年嘉德春季拍賣的精品宋克〈急就章〉撰一研究文章。本來諸事繁忙，未必有時間寫稿，但一想章草史是我數十年學術生涯的研究盲點，有機會循此作一番思考，亦是美事。遂費三日功，草成〈宋克〈急就章〉與章草史〉，列舉從秦漢竹木簡牘章草如「居延漢簡」與東漢「永元五年簡」、三國吳皇象〈文武帖〉、西晉索靖〈月儀帖〉尤其是〈出師頌〉以下，歷唐宋尤其是元鄧文原〈急就章〉、康里巎巎〈李白古風卷〉、楊維楨〈張氏通波阡表〉到明宋克再到清代沈曾植，理出了一個章草史脈絡，又提出清末民國在平津地區有一個章草學派，如陳寶琛、鄭孝胥、余紹宋、姚茫父、梁啟超、羅振玉、周肇祥、林志鈞、卓君庸等，即是其中的中堅人物。如果再加上于右任、王世鏜、劉延濤、胡公石這活躍在上海南京的「標準草書」群體，民國時期的章草學術圈，南北呼應，其實本來是相當有聲有色的。

但這樣一個縱橫無不如意又不太受關注的章草世界，其源頭卻必須首推到西晉陸機的〈平復帖〉。迄今為止被推為「流傳最早的存世墨跡」，決定了〈平復帖〉在中國書法史中獨一無二、至高無上的地位。

郡吳縣華亭（今上海松江）人。其祖陸遜、陸抗皆為三國名將。陸機文名之盛，遠勝於書名。尤其是〈文賦〉傳頌一時。唐有陸柬之〈書陸機文賦〉墨跡傳世，那是他的「文名」所致；而〈平復帖〉則

標示著他的「書名」。

〈平復帖〉的收藏流轉次第如下：唐代收藏有殷浩印，這是第一個記載。有宋「宣和」、「政和」、雙龍璽印，知入宋內府。米芾《畫史》云〈平復帖〉為晉賢十四帖之一，曾與謝安〈慰問帖〉同軸，殷浩印即鈐於其上。米芾所知，此帖先入王溥家，又入駙馬都尉李瑋家。至宋徽宗得此帖大喜，泥金在前隔水黃絹上題籤「晉陸機平復帖」瘦金書籤。元代流傳未詳，但據說有四段元代張斯立以下諸跋，後被清朝藏家割下另賣。明代萬曆間為韓世能得之，又入張丑祕篋，名家之跋甚多。清代自吳其貞以下遞藏，再被徵入內宮，經成親王之手，王爺據此帖乃以「詒晉齋」銘其居。同治間歸恭親王，最後民國初為「舊皇孫」溥心畬藏品。溥心畬曾因賣唐代韓幹〈照夜白圖〉於國外，藝林眾說紛紜，輿情大譁，轟動一時。為怕〈平復帖〉再流失國外，張伯駒下決心急求購買此帖。傅心畬開價二十萬元；張伯駒先託好友張大千致意，想以六萬大洋買下。溥婉拒。不久溥心畬因母病故急需用錢，遂經著名藏書家、曾任民國教育總長的傅增湘撮合，張伯駒終以四萬大洋購得〈平復帖〉。一九五六年，張伯駒將晉陸機〈平復帖〉、隋展子虔〈遊春圖〉等八件極品書畫無償捐獻故宮，成就了中國近代文物收藏史上最偉大也最悲壯的一幕。

一九九五年春節前，北京琉璃廠舊貨市場，偶爾出現了一個紫檀木盒。盒上刻「西晉陸機平復帖」、「詒晉齋」字樣。文物大家王世襄聞訊趕去，認定此為成親王遺物，遂出價攜回。但置入〈平復帖〉，略嫌偏大，查諸文獻如《墨緣匯觀》，方知原卷有一宋代緙絲包首襯墊。故盒偏大。卷、盒一體，珠聯璧合，在中國古代近代收藏史上也堪稱是機緣巧合，是一段繞不開的佳話。〈平復帖〉與溥心畬、張大千、傅增湘〈平復帖〉的來歷和流傳有緒在今天收藏界而言，是常識。〈平復帖〉尤其是為之癡迷甘願典當家產，乃至妻兒首飾珠寶的張伯駒的故事，更是膾炙人口的藝林掌故。〈平復

帖〉在書法史上的地位，除了「傳世墨跡第一」值得驕傲之外；比起對它文辭的細密考證而言，對它在書法上的解讀，似乎遠遠沒有到位。這頗有點像作者西晉陸機一樣，是文名重於書名——文物考證重於藝術解讀，比如關於章草，在漢代武威漢簡中已有如此挑剔跌宕、提按頓挫的筆畫，怎麼到西晉〈平復帖〉反而收縮內斂不尚外露？又比如在漢簡到皇象、索靖等，結構字形已是鬆緊得法張弛有度，舒展與緊密交替，十分清新而富於表現力，到了西晉〈平復帖〉怎麼又回到篤實平拙不見絲毫悲喜而形於色？再比如漢簡的解散篆法有隸草撇捺之勢，怎麼到西晉〈平復帖〉又開始首尾平推少見回逆縱之跡？這其中與當時的製筆形制有什麼關係？又從竹木簡的潤滑到早期製紙的糙礪質實，工具、材料的影響具體表現在哪些地方？

——這一連串的書法追問，或許能為我們打開一個關於藝術美的世界。

二〇一六年七月二十一日

德國女子孔達與印章鑑定法

這是一個非常偶然的發現。維多利亞·孔達（Victoria Contag），本來是一個陌生的名字，不具有任何特別的意義。記得三十多年前，在浙江美院讀書時，我喜歡無目的地泡圖書館，就像今天我泡書店一樣，本身並無目的，也不想查什麼特定的文獻資料，只是參觀、瀏覽、閱讀、發現，完全是一種翻閒書的心態。忽然發現一冊大本厚書，曰《明清畫家印鑑》。一看著書者名是「王季詮、孔達」，十分驚詫。過去印刷術不發達，對於圖像複製更是束手無策。但德國人孔達有相機，據說她醉心於中國書畫收藏鑑定，又留心這方面的資料文獻，潛心研究，每有收藏家出示藏品，必以照相機拍攝名家的款書款印，於是才有了這樣一部歷代書畫名家署款的印鑑匯錄。吳湖帆、葉恭綽等名流在序跋中都指出，這部書的主要功臣正是德國女子孔達。詳細見吳湖帆序：

孔達博士歐德學者……相見寒舍，不嗤固陋，時蒙下問，蓋海外知契也。一日走告於余曰：擬博采明清以來書畫家印記，彙編成帙，使鑑賞者披覽指證，就印記之是非判書畫之真贗，庶免砥玦魚目之失，汝能為助一臂乎？余嘉其旨而疏懶無可為力，因介王弟季遷以自代。季遷英年力學、通識博文，從事畫學者幾二十年，其事莫若季遷善，遂定厥議。時民國廿四年四月也。

據此，可知幾個要點，一、是此一提議初創時在一九三五年即民國廿四年四月。吳湖帆作序為一九三九年六月，到一九四〇年，《明清畫家印鑑》出版面世。如果再算上一九三七年淞滬會戰日軍炸毀閘北的商務印書館，原稿資料大部損毀，那麼一九三五年、一九三七年、一九三九年、一九四〇年這四個時間節點，大致可概括這部印典的經歷。二、是孔達提議在先，吳湖帆命弟子王季遷與之合作在後。除非吳湖帆自己出手，王季遷的出場應該是一個最好的選擇。事實上，因為孔達畢竟是德國人，沒有王季遷的幫助，要完成這樣的大業績的確大不易。但主角和倡導者是德國女士孔達，這是毋庸置疑的。

《明清畫家印鑑》的出版面世，給民國時期的中國書畫鑑定帶來一股清新的風氣。書畫鑑定在當時有文史考證學派、風格技術學派、遞藏著錄學派，而孔達、王季遷的《明清畫家印鑑》卻把印鑑的對比功效放大，幾乎使書畫收藏界颳起了一股以印章作為主要鑑定依據的「時尚」風氣。經歷三年、通過千辛萬苦蒐集過來的五百多家六千餘方印鑑，幾乎囊括了整部書畫史至少是有款印以來的唐宋明清書畫史，這樣的一編在手縱覽千古、這樣的洋洋大觀和厚重的歷史感，是過去我們習慣於目驗式個體鑑定的單打獨鬥所不能想像的。但更重要的是，印鑑作為鑑定領域的一個重要項目，由配角升為主角，從此在中國書畫鑑定史上風雲際會，不但開闢了印章鑑定作為主要證據的時代新氣，還極大地提升了篆刻藝術的學術地位，同時也抬高了篆刻家的社會地位。從這個意義上說，今天不但收藏家要感謝孔達女士，連篆刻家也要感謝孔達女士呢！

吳湖帆還記錄了孔達的另一個有趣紀錄：德國孔達女士攜《故宮書畫集》全部四十五冊來，索余標記真偽甲乙，為之一一圈點，彼甚欣快。現外國女子能研究中國古畫者，當以孔女士為最矣。即中國女生亦未必有如此能耐也。靜淑（吳湖帆夫人）留之吃雞蛋麵。

以吳湖帆的大名，收藏宏富，門庭若市，竟會對四十五冊《故宮書畫集》逐一圈點，這倒是大大出乎我們意料。但更有意思的，還是孔達做學問的意識與方法。她一出手即是一副竭澤而漁、窮盡源流的派頭，《明清畫家印鑑》一書收羅六千餘方款印，集印鑑之大成；連求教吳湖帆這樣的一代宗師，也是動輒四十五大本《故宮書畫冊》，德國學者嚴謹扎實、認真不懈的學風，正可與當時中國書畫鑑定界散漫、即興、零亂的風氣作一鮮明比照。也許正是這一點，孔達才贏得了吳湖帆的青睞，不厭其煩地替她做事吧？如此說來，吳夫人潘靜淑的雞蛋麵，吃得！

孔達還被國民政府聘為一九三五年在英國倫敦舉辦的國際藝術展覽會的審查鑑定委員，同時出任委員的，有葉恭綽、龐元濟、張珩、狄葆賢、吳湖帆、徐邦達、王季遷，皆是鑑定收藏界的一代風流。唯一的洋人、唯一的女性，孔達有此待遇，善也何如？

二〇一六年八月四日

以書畫鑑定視野看上古之「筆」

多年前曾赴湖州，出席政府主辦的「湖筆文化節」。在書法退出實用舞台，寫字為計算機拼音鍵盤取代的當下，提倡湖筆文化，當然是在提倡傳統國粹，是有遠見卓識之舉。當然，湖州產筆，因此「湖筆文化節」在當時頗有一種文化搭台經濟唱戲的意味，而與真正的文化目標還是有相當的距離。記得我曾徵詢過幾位做湖筆的企業家朋友，目前在湖州，還有沒有筆坊能做出地道的「宿羊毫」？民國至中共建政後六○年代，名書畫家案頭紅木紫檀筆筒中，總會插有幾枝「宿羊毫」、「長鋒宿羊毫」。那些象牙桿、奢華豪闊做工考究的毛筆反而不受待見甚至被嗤之以鼻；而或新或舊的幾枝竹筆桿樸素無華的「宿羊毫」卻被視若珍琳。其實非唯書畫家之於筆當以性命待之；就是書畫鑑定家在作各種鑑定時，使用什麼筆，長鋒還是短鋒？小筆還是大筆？以及什麼年代多用栗尾鼠鬚，什麼年代出現剛才我們所提的「宿羊毫」，即是羊毫筆在清代盛行後高端的新成果，至於現在湖州筆坊做不成地道的「宿羊毫」，據幾位知名筆工介紹，一是現在湖羊的食料不純，生長出的羊毛作為原材料的質量不比過去了。二是羊毫的「宿」加工過程再也不如過去那樣，寧肯費工費時費料，不惜工本，也要打磨出一枝好筆。我想，過去談匠人精神，其中有神靈在心、有信仰理想、有職業操守與信念，有行業口碑與名聲，這些，都是「宿」字的註解。

中國最早的筆，目前見於考古資料的，一是「戰國楚筆」，一九五四年出土於湖南長沙左家公山楚墓中，其製作方法是筆毛被用絲線纏紮在實心的竹竿中再塗漆固定，彈性強健，但蓄墨較少。陸陸續續又有「戰國筆」在湖北江陵、河南信陽墓穴中出土。但我們今天要注意的是，第一，它是在空間狹窄的簡牘上書寫而非我們今天習慣的大幅紙張；第二是書寫多取當時書體的單一篆法圓轉，而非今天的篆隸楷草丈二八尺。其後，實心竹桿中纏紮筆毫（鼠鬚或兔毫）成為常態。這與我們今天書寫紙與點畫撇捺的習慣認知截然不同。

一九二七年斯文・赫定等在居延發現西漢筆，為木桿。頭部劈成六瓣，以筆毫製成固定形制，再插入筆腔，夾於其中後捆綁牢固。這種納筆頭於筆桿空腔內的作法，不同於外圍纏紮法，是西漢「居延漢筆」不同於「戰國楚筆」的所在，著名金石學大師馬衡還曾為此定名「居延筆」，但筆桿不管是竹是木，筆頭卻是隨時可以置換的，所謂「易柱不易管」。後來，因有了懷素的「退筆塚」的傳說，又有了詩詞中「退筆如山未足珍」的詩詠，「退筆」一說也就落到了實處。

如前所述，漢時製筆，筆頭單獨製作單獨成形，可以更換。但是纏紮筆頭周邊再塗漆固定？還是筆桿剖為六瓣四瓣再中空並實以筆頭？是區別「戰國筆」與「西漢筆」、「東漢筆」的差異所在，而且古人長髮盤纏，故筆桿頂尖處皆呈針尖狀以便插於頭髮中。漢人常將一枝未用過未蘸墨的筆作為晨昏起居時髮簪之用，又可隨時取寫。曰「簪白筆」。甘肅武威磨嘴子二號漢墓在一九五七年發掘中，有東漢筆，上刻「史虎作」三字。其後一九七二年又在同一地區的另一墓葬中，考古工作者再發掘出東漢筆，上刻「白馬作」。這「史虎」、「白馬」二名，或指筆工，或指筆坊，所謂「物勒工名」，在毛筆製作上正須如此。

鼠鬚筆是寫小字的，史傳「中山兔毫」性硬，也適合寫小字。古之法書皆在小簡、小牘、小卷之

間，當然無須大筆。三國魏有韋誕造筆，著有《筆方》：已有「硬毫為柱軟毫為被、健者為心軟者為副」之說，具體而言，是取鹿毫作柱而羊毫為被的複合性作法。這「被」、「副」的追加，正是由小到大的工藝技術取向，我想應該是基於書法逐漸由尺牘小幅漸漸擴大為多字大卷的形式變化需求吧？到了唐楷，學形漸取堂正而大，製筆用毫，剛柔相濟，筆頭形制也愈來愈向大楷、斗筆、楂筆、長鋒方向發展了。故而如果是先秦兩周時期甚至到魏晉三國，如看到人稱以軟毫寫大字，則必是贗偽無疑。因為當時並無這樣的工具，連書寫材料也是裁好的小片竹木簡牘，無法寫大寫連綿。只有到了西晉前後，一則紙張應用漸成社會常態，三國時又有韋誕書榜「一夜鬚髮皆白」以及傳說中的張芝已開狂草書境界並自稱「一筆書」云云，我們才恍然大悟：為什麼古人這麼癡迷並反覆稱頌「一筆書」以為出神入化遙不可及？今天看來易如反掌唾手可得的連綿筆畫，為什麼在古人眼中竟是如此重要的創新內容？原來古代的「戰國楚筆」、「西漢筆」與東漢「史虎作」、「白馬作」筆，以及「簪白筆」頭上插筆作簪的風氣，皆取筆尖筆頭短小而硬勁，蓄墨甚少，其儲存墨量根本無法為連綿「一筆書」──基本上也就是陸機〈平復帖〉的個別樣式；至於橫跨數字、連續數十筆的連綿「一筆書」，那應當是南北朝以後的事了：非書家不能，實乃「簪白筆」之毛筆工具所不備故也。於是終於明白了一個道理：木簡章草、與傳索靖〈急就章〉的短鋒促毫、稍縱即收的樣式而已；最多是稍作展開的竹因為做不到，又被當作稀罕事反覆鼓吹了。試想，頭上簪筆，筆頭筆毫如是楂筆、斗筆或長鋒羊毫，尾大不掉，在朝堂或街市中招搖過市，像話嗎？想，頭上簪筆，筆頭筆毫如是楂筆、斗筆或長鋒羊毫，尾大不掉，在朝堂或街市中招搖過市，像話嗎？試想，又被掛名在張芝這樣的大名家身上，有足夠的光環；所以被當作稀罕事反覆鼓吹了。

二〇一六年八月十一日

董康的刻書與古籍收藏

這是一個十分奇怪的人物。

他是民國初北洋政府的高官，曾任清末刑部主事、北洋的大理院院長、高等文官懲戒委員會委員長、司法總長、財政總長。又任東吳大學法學院教授、上海法科大學校長、北京大學法科教授，執業律師。晚年失節任華北偽政府司法委員長、最高法院院長。著有《中國法制史講演錄》、《前清法制概要》，是個地道的司法界風雲人物，頂級法律大家。在同時代，論文藝界司法出身的大家，大約只有余紹宋可與之比肩。

余紹宋投身書畫，董康卻轉身癡迷於古籍收藏。最著名的是從日本買書回來，訪書刻書，成為藏書界一位大腕，尤其是他的《書舶庸譚》四卷，自一九三○年由大東書局石印面世後聲譽大起。其後數度往返中日，增續修訂，釐為九卷，一九三九年署「武進董氏誦芬室刊行」，一舉奠定其不可取代的專業地位，為古籍收藏界一代名著。法學大家避居日本，往返頻繁但滯留時間並不長，竟成就了一部創意十足的目錄學著作且為世界歡為觀止，這樣的事蹟，在號為俊才迭出的民國時期也不多見。

董康的日本訪書不同於楊守敬，訪求古書以舊槧孤本尤其是搜尋舊小說為主，還有訪書時的吟詠詩唱，尤其是不僅以藏書更以刻書相交流。光緒三十三年（一九○七）陸氏皕宋樓藏書悉被賣給日本岩崎文庫，海內震動，是一件近代文化史上的大事件。島田翰撰《皕宋樓藏書源流考》，因老朋友董康善於

刻書，遂寄中國請其刊印，董康並撰題識：

古芬未墜，異域言歸，反不如台城之炬、絳雲之爐，魂魄猶長守故都也！

這是一種好書寧願逢火災燒掉也不願意流落異域的民族立場，既如此，怎會在二十世紀三〇年代又會選擇任偽職以鑄成大錯？人之多面多樣性，於是可見一斑。

關於董康的經歷與心路歷程，他在初刊本之序中有此自述：「襁褓失怙，依倚慈闈。燈影機聲，飫嘗艱困……此後而政變（指戊戌），而拳匪，而光復，及其他統系戰爭，各役皆躬歷其境。不圖人心詭詐，更隨世途遞為崎嶇……」，知其中艱難困苦，自不待言。但他好像一直有一種氣結不散，不斷尋找自己人生的突破口，比如他自己為避病禍赴日，不得不因生計而將「流連廠肆閱二十年」所得的家藏善本售於日本大倉氏，又賣給嘉業堂，其後有感於世道無常，藏書聚散難有定律；遂改藏書訪書為刻書，「以影印異書為唯一職志」。校勘精良，紙墨佳美，一代目錄版本學大師傅增湘亦譽之為「能殫畢世之功，卒成不朽之業者，同時朋輩殆鮮比倫」。以藏書訪書大家，眼界既廣，要求極高，變身為刻書家，自然是不肯有絲毫苟且馬虎，傅增湘的評語，諒不虛妄。

董康在日本訪書與此前的楊守敬赴日訪書不同，楊守敬多從街町書肆得佳本，協助黎庶昌編《古逸叢書》，自撰《日本訪書志》，基本上少有學界來往的紀錄。董康則身分極高，首先是「總長」位階，故而在日本交往的，都是一代名流學者，如史學家內藤湖南、狩野直喜、鹽谷溫、倉石武四郎、版本目錄學家長澤規矩也、田中慶太郎，宮內廳圖書寮的古籍專家神田喜一郎、印刷影印專家小林忠治等，但最有意思的是，不唯藏書，即使為了刻書，董康也曾經有過交匯中日兩國的幾次重大舉措。

第一，民國初影印與活字排印，中國大大落後於日本。董康對自己要影印的書大都寄到日本，找影印技術最著名的小林忠治製版後再取回印刷。這種跨國的技術交流，堪稱奢侈。

第二，前述光緒三十三年（一九〇七年）皕宋樓藏書售於日本，漢學家島田翰著《皕宋樓藏書源流考》以原稿寄返中國，求董康精心刊刻，遂至其消息馳聞於世，全國震驚，痛惜扼腕。其後再有藏書樓售於外人的動議，必遭民意輿論阻撓，藉此保存了一大批珍貴的國寶級古籍，有功傳統文獻保護匪淺。

另有一些史實與傳聞，也為他人所無能為，值得在此一提。

首先，是董康既由收書藏書轉向刻書，其出手極有專業風範。他曾在北京爛漫胡同法源寺的居所內，以每月收入之三分之一，長期養成一批刻書能匠，先後達三十年，成《誦芬室叢刊》等三十多種，還為吳昌綬「雙照樓」、蔣汝藻「密韻樓」、陶湘「涉園」代刻書籍。其次，他在刻書技術方面不厭其精，嫌通用鉛字毫無古意，為求宋版字體之美，不惜將密藏的《龍龕手鑑》、《廣韻》拆頁作為鉛字楷範，如此不惜代價精益求精，恐他人未可望及也。

董康以司法高官，一生竟受過兩次「通緝」。第一次是民國十五年（一九二六年），五省聯軍總司令孫傳芳下令通緝蔡元培、董康等十一人，起因於孫傳芳欲聯絡奉、魯軍南下抵禦革命軍進攻而遭社會反對事，董康即匆匆避禍日本。第二次是民國二十九年（一九四〇年），董康因出任華北偽政權失其大節被國民政府通緝。抗戰後因病保外就醫，至一九四八年病死於北平，年八十二。一個曾任司法總長和最高法院院長的法律專家，卻被通緝兩次，人生浮沉，顛沛坎坷，亦可謂為奇聞也。

二〇一六年八月十八日

一九六一年台北故宮文物書畫　赴美巡迴大展史實

算來故宮文物出國展，共有三次。

第一次是民國二十四年（一九三五年）冬，曾由專家匯集鑑定精選文物一批，赴英國倫敦展覽。這是故宮博物院成立後第一次大規模出國展覽，國民政府事先組織專家如葉恭綽、龐元濟、張珩、吳湖帆、徐邦達、王己千等做出充份鑑定，展覽為期三個月。氣勢宏大，譽滿歐洲，中華文明之第一次全面向世界展示出自己博大精深的魅力。存世資料，除展品目錄之外，另有當時參與者莊嚴先生的展覽報告一文，以為後世憑證。

第二次據說是在民國二十九年（一九四〇年），故宮曾選出一百餘件古物藏品赴前蘇聯展出，但正因德軍入侵蘇聯，中國也正處於抗日戰爭的最艱難的相持階段，赴蘇後旋即返回，既沒有留下多少文獻紀錄，瞭解和關注這次赴蘇展的人員也極少，社會上幾乎沒有什麼反響。存世資料，僅有十分簡陋的展品目錄一小冊。

第三次故宮文物出國展時，國民黨已敗退台灣十數年。一九六一年，台北故宮組織展覽赴美國華盛頓、紐約、波士頓、芝加哥、舊金山巡迴展出。而台北故宮的這次美國五大都市巡迴展，則使當時世界最強大的美國，第一次零距離感受到了中國藝術文物的熠熠光輝，而對於西方世界的中國書畫文物收藏與交易市場的形成與壯大，也有了直接的催化、刺激的積極作用。

台北故宮美國展的大致日程如下：

華盛頓，一九六一年五月二十八日―八月十三日。

紐約，一九六一年九月十五日―十一月一日。

波士頓，一九六一年十二月十一日―一九六二年一月十四日。

芝加哥，一九六二年二月十六日―四月一日。

舊金山，一九六二年五月一日―六月十七日。

赴美展覽出過一本《目錄》，詳細如下：

中國畫展品自唐閻立本、韓幹、五代楊凝式、胡環、周文矩、趙幹、關仝、董源、巨然、黃居寀，北宋李成、范寬、許道寧、郭熙、惠崇、崔白、易元吉、文同、米芾、李公麟、王詵、宋徽宗，南宋李安忠、米友仁、李唐、賈師古、李迪、蘇漢臣、趙伯駒、陳居中、劉松年、李嵩、馬遠、夏圭、馬麟、牟益、梁楷、趙孟堅、元趙克恭以下直至清四王、吳、惲；書法則有唐玄宗、懷素、蘇軾、黃庭堅、米芾、宋徽宗、宋高宗，到元趙孟頫、明文徵明、董其昌為止。又有宋沈子蕃緙絲花鳥圖、山水圖、青銅器有毛公鼎、散氏盤；漢玉荷葉洗、宋白玉觶翠玉帶鉤以及宋瓷器汝窯、鈞窯、官窯；明清洪武窯、永樂窯、宣德窯、成化窯；清康熙雍正乾隆瓷器；乃至琺瑯、雕漆、竹刻、犀角、象牙、黃陽木雕。

文化的異域交流會伴隨許多有趣的邂逅。台北故宮博物院的展覽工作團在美國滯留一年餘，僅僅在華盛頓這差不多長達五個月的滯留期，就有佳話無數、逸事迭出。細細梳理，有如下一些趣話：

一、「古董周」：在華盛頓的一次晚宴，遇到一位古董商人周叔，請來幫忙做司機，此公說得一口流利的粵語，一詢出身於廣州。開車盛邀赴自家古董店一坐，於是象牙雕刻、屏風印章皆取出求鑑定。

周叔原名周若愚，故宮展覽團眾人遂呼為「古董周」，雖其人思緒行為略有雜亂粗蕪，卻憨態可掬。我

想這樣的故宮精品大展在華盛頓本城展出史無前例，又有一支專家團隊駕臨交流，千載難逢的機會，一定會極大地激活了美國各地的中國書畫古董經營商，對於市場培育有著莫大的好處。又比如故宮大展地點在華盛頓國立藝術館，但清點驗證、照相編目的工作卻多由弗利爾美術館擔當；因該館的中國書畫收藏宏富，有雄厚的人才和專業積累。據說，因為此次故宮大展赴美國，弗利爾、紐約大都會、克里夫蘭等致力於中國書畫收藏的博物館，江湖地位皆大幅提升。

二、「高居翰」：從展覽工作團自夏威夷經洛杉磯入美，美國的中國書畫研究專家高居翰正是年富力強，成為在美國接受運營故宮大展的銜接人與推介者。而且這位地道的洋人教授，還專門主辦一個學術講座──「千年中國繪畫」，以幻燈形式系統介紹此次赴美展覽的菁華，聲譽卓然。而且，他還受邀為故宮藏唐佚名〈明皇幸蜀圖〉、五代關仝〈關山行旅圖〉在美國請託日裔杉浦技師揭裱修復，斡旋折衝，作了悉心聯絡安排。

三、「高科技鑑定」：弗利爾美術館在中國銅器研究方面突破甚大，他們的銅器收藏本來在美國首屈一指。又用化學分析法，由每件銅器上取下一小粒作銅錫鉛鋅的成份比例分析，並以此作斷代，為此舉辦三天的研討會，故宮團隊也受邀聽會。據說紐約、波士頓、劍橋、堪薩斯各博物館都有研究專家發表。又展品中有文同〈墨竹圖〉，其印章模糊難辨，遂託美國博物館朋友想辦法，以紫外線（光譜儀）照射二十分鐘，方知為「靜閒書屋」四字，對北宋書畫用印研究亦有大幫助。關於這些事例，我以為應該注意它的佔先機之舉。考慮到這是早在一九六一年，即使時隔半個世紀五十年後，我們的博物館有此自覺者亦不過二三而已。

四、「蚊蚋事件」：六月十九日，上午展廳櫥中一卷畫與玻璃間發現有死蚊六七隻。下午手卷櫃中又見有一活蚊。保安人員不敢擅自開櫃驅蚊，向上報告。館方總務長認為這一事件有損聲譽，硬指此蚊

由國外帶進美國，或者裝畫箱中有蟲卵而入美後孵化而出。如此小題大做之後，最後一開櫃蚊子飛去渺無蹤影。美方怕有生物入侵，如臨大敵，反覆搜尋，搜得死蚊一匹，驗明正身，正為美利堅種，確認不會因產自異域外國而導致生物災難，方才罷休。

五、「拍電影」：因了這次故宮大展，美國新聞總署決定拍攝一部《中華文物國寶》的新聞片。由中國書畫專家、美籍翁萬戈先生主持並撰寫內容說明。共選拍古物二十七件。這部新聞片，不知今日還可復觀否？

中國文物書畫的西方傳播，是一個彌久彌新的學術課題，無論是北京故宮還是台北故宮，只要努力於此，皆當視為傳播我偉大中華文明、提升文化自信的有功之臣。故以一九六一年台北故宮美國五大城市巡迴大展為題略作敘述，以供大陸書畫文物收藏界的未知者瞭解之、說明之、解讀之，更生出自信自豪，豈不善哉？

二〇一六年八月二十五日

〈玉枕蘭亭〉之遞藏

古代人健康有各種講究，比如美玉做成枕頭，用以調理腦神經，促進大腦血管循環等。健康，是歷代皇帝以玉為枕的風氣的由來和依據。古人講「君子佩玉」，「君子比德於玉」；又曰「天地之罡日月之精合，乃成玉」。今天的說法，玉枕有三十多種微量元素，接觸人腦穴位十餘處，有鎮腦安神、氣血流暢、臟腑和穩之效。又以中醫講究「頭涼腳溫」學說，以玉為枕取其清涼，可以治失眠多夢、控制情緒意識、消除疲勞，梳通經絡；所謂醫家有「通則不痛，痛則不通」之理，去中熱、潤心肺、滋毛髮、蘊五臟；凡用玉枕，皆可祛病避災，以養天年。故「佩玉」之外，玉枕之用，自皇家以下，大臣將相豪族士紳，皆有此風習，人人視為珍要也。

成為枕頭的玉，當然不能只是光溜溜的過於樸素篤實，就像古代玉珮有飾有雕，玉枕也應必須有自己的飾紋，除了保健安神諸功效之外，雕玉工匠也有許多匠心，通過紋飾紋樣的精雕細刻，借此呈現出各種各樣的美。到這一步，玉枕已經不再是簡單的於健康有益的實用「產品」了，而有了作為工藝美術品的「作品」的地位與尊嚴。這一點，看看吾浙良渚玉器細而又細的雕刻圖案紋樣，即可明瞭。其實，古代的青銅器、陶器、木器等，也皆不約而同地經歷過這樣一個階段。

但也許是使用玉枕的帝王將相特別聰明，他們並不滿足於美飾，而是對之進行了更加專業的文化提升——在玉枕上刻〈蘭亭序〉這天下第一名帖，以示風雅；又便於朝夕揣摩觀察，於書法癡迷者多有便

益；更可保存經典風貌，承傳久遠。三者兼得，善哉！

唐宋的〈玉枕蘭亭〉，據清代梁章鉅《歸田瑣記》記有三本，具體如下⋯

唐文皇使率更令以楷法摩〈蘭亭〉，藏枕中，名「玉枕蘭亭」。

「率更令」即是歐陽詢。初唐大書法家。唐太宗囑縮摹蘭亭於玉枕，那麼這發生時間應該在唐初。但目前有實物的宋拓，則見於明代式古堂藏本，經明代晉王府、清卞永譽（即式古堂）、李宗瀚等遞藏；又有孫承澤、翁方綱跋。這就是統稱的歐陽詢縮臨本。又被指為五字不損本即「湍」、「流」、「帶」、「右」、「天」未損本，則是出於「定武蘭亭」一系。另有一種〈玉枕蘭亭〉，傳說是北宋政和間營修洛陽宮闕，內臣督工，見役夫枕小玉石而有刻畫，視之乃〈蘭亭序〉，但存數十字而已。再有就是權相賈似道令門客廖瑩中以燈影縮小刻於靈璧石的一種。明代又有〈玉枕蘭亭〉之豐坊藏本，視式古堂藏本為細勁，也被認定為出自歐陽詢縮臨本，更有一種〈玉枕蘭亭〉拓本，點畫自然精妙，但卷後竟有款一行曰「貞觀十二年歐陽詢縮臨定武本」，顯為後人所加。如署年月名款的「貞觀十二年歐陽詢縮臨」，唐人絕計無此款式，乃是明代以後的風氣。至於後面的「定武本」三字，如全款是歐陽詢題，則唐人歐陽詢怎能預先知曉宋定武本的存在？

至此，關於〈玉枕蘭亭〉，大致可以有如下一些歸納：第一，因為最早紀錄是唐太宗請歐陽詢縮臨，故而所有〈玉枕蘭亭〉都追溯到歐陽率更。其次，因為是五字不損本，所以又都往宋「定武蘭亭」上靠。因為定武以後拓本，皆是五字損本了。但這兩條我以為都靠不住：第一石刻底本，既可以是歐陽詢，也可以是趙孟頫，只要不確定是宋拓就可能是翻刻後拓，這歐陽詢的傳說就只能是一個遙遠的傳

說，不必直指其必誤，但也無法定其必真。第二〈玉枕蘭亭〉刻於玉枕，大有工藝裝飾雅玩之意，原並不在意於書法之精妙傳神而只是傳播風雅，所以玉枕上的「五字不損本」未必是定武真貌，而完全有可能是後世縮臨後調整損處，直接書就的。後來的縮臨者師心自用，與五字損或不損的古董文物考訂無關。前引歐陽詢以「楷法」摹，連〈蘭亭序〉本為行書都可改為楷法摹之；又歐陽詢書風剛健，本不如虞世南褚遂良細勁有彈性，筆性也截然不符；則五字損與不損，實在無關宏旨也。

趙孟頫也縮臨過〈蘭亭序〉，筆畫勁媚，端恭立正，明清文徵明、王虛舟直到吳讓之，縮臨本皆有傳世，但都是行書當楷書寫，與馮承素臨的〈神龍本蘭亭序〉在神韻上筆法上相去千里；如果再算上〈玉枕蘭亭〉由大縮小帶來的誤差，則所謂的蘭亭，也就是楷書小字抄得整齊而已，論風神姿媚是無從說起的。亦即是說，〈玉枕蘭亭〉，可愛而不可靠，真要斤斤計較比勘於其點畫細微，那必會大失所望。故而看每一種〈玉枕蘭亭〉拓本後面，許多題跋字裡行間中的信誓旦旦、裝模作樣，以為傳之歐陽詢正宗，又是「定武」正脈，實在是要啞然失笑的。

〈玉枕蘭亭〉之遞藏，保健用品乎？雅物文玩乎？名家法帖乎？學書經典乎？吾不知其所指歟！

二〇一六年九月八日

民國初 北方書畫收藏圈世相

以前撰《近代中日繪畫史比較研究》，對上海與大阪、京都、東京的畫家交流瞭解了不少，但對於北京、天津等以華北為中心的書畫收藏圈的活動，則僅僅瞭解了個大概。如陳師曾與齊白石，如金城、周肇祥與中國畫學研究會及其後的湖社畫會，如溥心畬這位舊王孫，如張伯駒的〈平復帖〉、〈遊春圖〉絕世收藏。又如末代皇帝溥儀從故宮盜夾轉移大批珍貴古書畫以至北平、天津、長春一帶的「東北貨」……但當時的書畫家是以什麼方式或怎麼活動的，則所知有限，語焉不詳。

在研究蘇東坡的〈黃州寒食詩〉帖歷來遞藏源流時，發現了一個陌生的藏家名字：顏世清。遍查其人簡歷，除俞劍華《中國美術家人名辭典》中有一個非常簡單紀錄之外，唯一可供依憑的，是張鳴珂《寒松閣談藝瑣錄》卷四所載。但記錄的是顏世清父親的傳略，稍帶提到了他：

顏筱夏鍾驥，廣東連平州人。家世貴盛，任封圻者數代，公由江西撫州府累擢至浙江布政使。予初至豫章，謁公邸第，即蒙青睞。公善畫花卉，書卷之氣，溢於楮墨，兼能篆刻。公子世清，字韻伯，以道員分直隸。喜金石書畫，收藏頗富，亦通六法。

張鳴珂記此書時，這位「公子世清」，還沒有後來那些在書畫界收藏界叱吒風雲的輝煌業績。所以

只是作為父親的附屬而存在。但在其後，我們發現他竟然成為北方中國書畫收藏首屈一指的大老——北京之地，前有完顏景賢號稱民國收藏家第一，後有顏世清繼起，亦稱冠絕。這樣的地位，在民國初北方廣有楊蔭北、關伯珩、葉恭綽、汪向叔等群賢薈萃之時，實在是非有充足實力無法問鼎的。

若論私人收藏的規模，顏世清著有《顏氏寒木堂書畫目》與民國十一年（一九二二年）在日本東京中華民國公使館舉辦的「顏氏寒木堂書畫展覽會」。又他在民國七年（一九一八年）從日本唐招提寺曾獲得敦煌寫本共一百六十二卷共計二十三包照片，並在北京的政界文化界財界名士顯宦間特別召開「敦煌石室藏經頒佈會」，引起收藏界學術界巨大反響，一代目錄學大師傅增湘、張元濟等皆躬逢其盛。此外，顏氏還出任剛剛成立的故宮古物陳列所的古物鑑定委員會委員。這些，都可以證明顏世清在當時的江湖地位。

但更值得一提的是，顏世清在北京文化圈還是一個最重要的社會活動家和組織者。從一九一七年開始，以京津水災賑災義捐名義，顏世清在北京中央公園倡導舉辦「京師書畫展覽會」。並發行《展覽目錄》：其中關於顏伯韞寒木堂藏品獨佔六十件。其後，又在一九二〇年舉辦了「京師第二次書畫展覽會」並發行《出品錄》。除了清代帝室出展之外，顏氏提供的寒木堂古書畫藏品更達七十件。可以說，這兩次京師書畫展覽會，顏世清都是核心中的核心。他熱心組織，呼籲號召，他也提供了最大量的書畫藏品以作為展覽的骨幹內容。

更重要的是，顏世清以他在北洋政府交通部、財政部、外務部出任官職之優勢，比如傳說他曾任民初長春中東鐵路理事會理事；吳佩孚帳下的隴海鐵路警備司令；段祺瑞政府參政院參政；有這樣豐厚的政界人脈交流面，他輕而易舉地成為民國前期北京與日本書畫交流的「橋樑」。民國初年至二〇年代，軍閥混戰，各據要津，日本與中國關係也很複雜微妙，政治上經常朝秦暮楚，在直奉皖諸系中左右逢源

投機取巧，但卻不像後來以汪蔣為對手的全面為敵而要侵略佔領之。這樣的政治軍事空隙，使得民間的藝術學術交流反而更見積極而順暢，並無多少民族大義的芥蒂與障礙。在北京這首善之地，適足以作為成果列舉的，是顏世清聯合周肇祥與日本畫壇領袖大師渡邊晨畝聯手，由渡邊晨畝提議並積極推進，打造了一個「日華繪畫聯合展覽會」的交流平台。一九二一年第一屆（北京、天津）、一九二二年第二屆（東京）、一九二四年第三屆（北京、上海）、一九二六年第四屆（東京、大阪）。形成一個橫跨六年之久的品牌。正是有顏世清這樣的獨一無二的中日兩國繪畫界極好人脈關係，他才被視為日本書畫家熱心中日交流的第一窗口。比如，知名度極高的中國繪畫史學者大村西崖在其時到中國調查古書畫，第一訪問的正是顏世清。其後，由於金城（北樓）去世，作為北京書畫圈名流的周肇祥與金城公子金開藩（潛庵）對北京中國畫學研究會的運營產生了矛盾衝突而導致分裂，金潛庵繼承父親的班底，新組「湖社畫會」並發行《湖社月刊》，又因得到徐世昌大總統的支持，一時包羅群雄，風靡天下，北方畫壇上幾無相埒者。這是民國時期北方畫壇上的大事件。顏世清在其中折衝樽俎，出力獨多，扮演了一個前輩大老一言九鼎的重要角色。

對北方書畫界收藏界的研究，在過去我們把注意力多放在任伯年、吳昌碩等「海派」現象的學術慣性控制下，它是一個稍受冷落的所在。在近年，隨著學術昌盛，這種發展勢頭有較大的改變。與同時代的「海派」大師如雲、門派林立相比，京津北方的畫壇則以靠近政界從而導致國內外藝術交流活動的組織化程度高和團隊形態而見長。拙著《近代中日繪畫交流史比較研究》中，葉恭綽、周肇祥、金城、陳師曾、大村西崖、渡邊晨畝、荒木十畝、小室翠雲……這些名字都曾經在各章節反覆出現；對他們的畢生業績和在近代中日繪畫交流史上貢獻而言，可以說是耳熟能詳。但我當時在做中日繪畫交流史研究時，還是隱隱中有一個江南「海派」重心在，對北方尤其是京津畫壇尤其是如兩次「京師書畫展覽

會」、四次「日華繪畫聯合展覽會」的詳細情況，還敘述不夠詳盡。故而這次談及顏世清，也可算是一個有益的補正。只是時隔十多年才有如此一「補」，來得未免晚了一些？

顏世清以擅繪畫工山水著稱，組織的也是中日之間的畫展，但確定他在北方收藏界江湖大老地位的，卻是一卷被譽為書法劇跡的蘇東坡行書〈黃州寒食詩〉。關於這方面的故事，也有不少傳聞軼事值得一提。尤其是〈黃州寒食詩〉從民初收藏界第一人的完顏景賢祕篋是如何轉移到顏世清手中，從而造就了又一個京華收藏界第一的事實，應該也有很多細節有待發掘吧？

二〇一六年九月二十二日

「星社」隨想錄

在西泠印社迎接G20峰會的系列學術藝術活動之際，我曾多次應邀以「百年西泠之謎」為題在北京、杭州各處演講。每次都提到若要為西泠印社作一歷史定位，當有一比：那就是與同時的「南社」可作異同之觀。「南社」是一反清帝制而求民國共和的革命團體，在十數年間即因辛亥革命而成，其後則逐漸失去了前行動力，成為一個吟風弄月詩酒林下的風雅去處，不幾年則消逝了。但西泠印社諸公結社卻並無改朝換代的政治大目標，而選擇了一個「保存金石，研究印學」的小視野，但卻因其傳統文化的持久性與貫通力，而成就百年基業且更有愈見興盛之勢。世事之興衰消長，竟有如此匪夷所思者！

在民國初年，江南除西泠印社外，另有一詩文書畫之文人社團，曰「星社」。我最早是在一份舊報紙上看到有「星社」的名單，因為其中多有蘇滬名流與書畫名家在列，而從收藏與拍賣角度看，這些前輩文人的尺牘手札常常會在畫廊與拍賣會上出現。像張善孖、顏文樑、陸一飛、錢瘦鐵、陶壽伯、陳巨來等的作品，還是拍賣行十分搶手之作，必然會引起我們注意。因此，將其中在文藝報刊界、翰墨丹青界享有大名者記錄如下：

包天笑、張善孖、陳迦盦、顏文樑、陸澹盦、易君左、俞逸芬、朱其石、陸一飛、陳蝶衣、方慎盦、朱大可、錢瘦鐵、江小鶼、黃覺寺、陶壽伯、陳巨來、朱庭筠、趙眠雲、范煙橋、鄭逸梅、顧明道、周瘦鵑……

一九二二年民國十一年的七夕之夜，「星社」在蘇州留園成立。初有八星撞籌，而以趙眠雲、范煙橋、鄭逸梅等為主。因七夕為雙星渡河之辰，即指星為「星社」。成立之後，常以文藝為題作不定期的聚會，據回憶，當時並無成文的章程規則，只要契合投機，即是社友。這一點與西冷印社初期的狀況非常相似。只要參與活動，同聲相應、同氣相求，皆得為「星社」一員。但由於蘇州偏於一域，遠未如上海租界林立西風勁吹，因此十年之間，也不過得三十六人，談文論藝，用創始人之一范煙橋一九三二年發表於《珊瑚》半月刊的〈星社十年〉的話說：「我們應當自勵，雖不能像梁山上朋友的橫行諸郡，也得分文壇一席地來掉臂遊行，這才不負這一回的結合，而更使星社的存在為有意義了」。這樣的聯想，這樣的比喻，這樣的口吻，乃至這樣的文句辭藻，實在是身處新舊交替之時的民國文人隨筆小說家的典型做派。

十年「星社」，從最初八人而為三十六人，堪稱嚴格，范煙橋之比為水滸三十六天罡的「文壇魔君」，其後更延伸到上海灘，在漕河涇冠生園、在城隍廟豫園、在城南半淞園都有雅集，繁盛時竟達六十八人，隨因抗戰爆發，淞滬會戰，自然停止。勝利後物是人非，再也沒有同道重整旗鼓，初興諸公皆已人過中年，歷經滄海，銳氣消蝕，徒成舊憶而已。以西冷印社百年歷程相較，一則「星社」中海派文人記者小說家較多，如包天笑、陳迦盦、江小鶼、陳蝶衣、易君左、鄭逸梅、周瘦鵑乃至范煙橋自己，他們都是藉助於上海各租界大報小刊而活躍於世，並無一個有高度專業共識的西冷印社「金石印學」的學科領域和技術規定。文章人人都會寫，範圍太大太泛，舒卷流散，難於一定。第二是「星社」本在蘇州，相距上海，應與杭州地理相當，但它很快因為主事諸公遷居上海而將活動移置滬瀆，東點西綴，行無定所，皆出臨時，遂失根本。不比西冷印社獨守孤山百年不變，置產建房，樓閣亭台、樹林蔭翳，佔湖山之勝，而有西湖明珠交相輝映之雅。我忽然有一假想，如果當時丁王葉吳

四公禁不住大上海繁華的誘惑，將西泠印社本部遷往上海，那也就是成為幾十上百個海派文藝美術書畫社團之一而已，陷入海派文化所特有的林林總總，喧鬧蕪雜中去，哪還會有今日的百年西泠乎？其實反觀當時，並非沒有這個選項：一則創社之初的一九〇四年，吳隱即在上海創設商店「上海西泠印社」，已有先鋒前驅試水之舉而且商業上大獲成功；二則請上海的吳昌碩大師來出任首任社長，明確奉海派為尊；三則抗戰時丁、王、葉等創社元老主角皆居上海以避兵鋒達十數年；這些都有可能催生出西泠印社的移於上海竟如「星社」然。但杭州「西泠印社」存；蘇州「星社」散；此固有天意，亦可深究其成乃在地域之固守也！

「星社」有這麼多的文人墨客，海派名宿，卻只歷十五年而消亡，想想不免令人唏噓。竊以為一是應該在收藏拍賣中多多多關注這一個團隊中人的手札墨跡與文獻資料，形成一個文化含量極高、名流雲集品質絕佳的收藏主題；二是在研究近代文人結社史與群團史中須重視它的存在，並研究它盛衰興亡的種種原因與選擇得失；三是把書畫家們單獨提取出來作為研究對象，看看他們在一個民國文人小說家記者倡起的文藝社團中，所具備的興趣與所可能擁有的話題。其實以今度昔，即使是文人社團，個個身懷絕技名震天下；但若無宗旨目標，缺少專攻，只是相聚詩會，吟風弄月、嘯天傲地，飲茶品酒，詩文唱酬；並無明確的或政治或文學或書畫藝術的目的，閒散則閒散矣，日磨月蝕，又能堅持多久？

從「星社」反觀百年西泠，公眾多關注其連接海上，遂有大氣局大視野，成就百年基業；倘若只囿於杭州，絕無今日之氣象。但反過來看看西泠印社社址的不搬遷上海趨貴尋富，而堅守杭州孤山，不受時尚文明誘惑，亦可謂是堅守百年基業——從上海請社長以張其勢，和固守孤山風骨凜然，看似反向而行，其理則一也。不知諸公以為然否？

二〇一六年十月十三日

「愙齋」與愙鼎

清末金石學家吳大澂，號愙齋。這個「愙」字，十分生僻，吳大澂為什麼以此為齋號，一直不得其解，後來才知道，吳大澂曾在光緒二年丙子三月四十二歲時督學陝甘，在長安得一周鼎，因鼎腹有銘文稱帝考及「周愙」諸文字：

祝人師眉嬴／王為周愙，賜／貝五朋，用為寶／器，鼎二、二，其／用享於厥帝考。

此鼎遂稱為「愙鼎」。又因鼎而名齋，故成「愙齋」。吳大澂自己在其後的著述中多用此題名，如光緒十三年（一八八七年）編有《愙齋藏器目》，收青銅器兩百一十八件。又有《愙齋藏石目》、《愙齋所藏封泥目》（為光緒八年（一八八二年）編成）。其後又有吳大澂手書《愙齋公手書金石書畫草目》、《愙齋藏書畫目》（吳湖帆抄本）等等，雖然吳大澂也有其他的齋號用法如《十六金符齋印存》、《百二長生館藏磚目》、《百宋陶齋藏瓷》等等，但「愙齋」，仍然是他一以貫之的固定名號，並以「吳愙齋」的固定稱號行於世，於此足見愙鼎在他心目中至高的位置。

愙鼎入手，吳大澂曾作〈愙鼎歌〉作長篇吟唱，以抒心懷：

殷王元子周王臣，白馬翩翩來作賓。一鼎流傳廿八字，歸然四十九庚寅。帝辛酗酒商俗靡，玉杯象箸今已矣。湯孫文獻有宋存，刪書不刪兩微子。豈知闕里編詩年，商頌十二亡七篇。況歷祖龍一燔後，壁經魚豕空拘牽。尊彝文字相假借，馬鄭驚疑淵雲吒，摩挲一器幾千春，虢盤齊罍今無價。使者采風入西秦，披榛剔蘚搜奇珍……分明帝考與周惷，許書從客左從各，為宮為格詞不文，非陳非杞器誰作？

孤零零入手一尊鼎，這樣的疑問自然無從解答，於是只能從成湯至帝乙說起，湯盤孔鼎，蝌蚪史籀，佝僂佶屈，種種生發想像，皆集於筆下，竟至一個嚴肅的學術家，忽然變身成為一個浪漫的詩人矣！

從〈愙鼎歌〉即可看出：吳大澂身上有一種奇怪的矛盾結合體：一方面，他是一個十分嚴謹的金石學家，考偽訂訛，著述宏富，為學界領袖，聲譽空前。但另一方面，他作為詩人又善於無中生有，連環生發，生平所讀之書，無論遠近，都可瞬間聚於筆下。但是事起不測，傳說其間吳大澂攖風疾大病一場，「愙鼎」被家奴趁其瞀亂時盜出，賤售於端方匋齋，端方獲寶大喜，著錄於《匋齋吉金錄》。其後端氏後人潦倒貧困，欲售之以求善價，羅振玉聞之，轉告王君九，此民國七年（一九一八年）間事也。

而王氏轉告吳湖帆，吳湖帆正想贖回這傳家寶鼎，卻聞此鼎又轉售於山東柯燕舲。柯氏知愙鼎為吳大澂家族至寶重器，託人轉話吳湖帆願歸之，但要價巨高，終未有洽。不相聞問已歷二十餘年，至一九四四年春，北京鑑古齋櫥櫃中又見愙鼎出世，詢之為柯氏舊物。吳湖帆好友集寶齋主人孫仲淵得知，急電告上海吳湖帆，祖宗舊物，豈肯再誤？遂託孫氏委以全權，以重價攫得，即攜運滬上。吳湖帆引為家門大吉，邀約諸友作金石雅集，愙鼎一器進退得失，遂又成收藏界風雲際會之大話題，成就了民國金石學界

輝煌的一頁。或曰：愙鼎之失而復得歷四十四年，又牽涉祖孫吳大澂、吳湖帆兩代鑑藏大家，若論其

重，或可擬之西泠孤山「漢三老諱字忌日碑」之既售而贖回之故事乎？

「愙齋」出於愙鼎，見出吳大澂既有學者嚴峻之相，又有詩人浪漫之性，矛盾衝突，融於一身。但

其實還不僅於此。吳大澂勇於任事，自少年時即屯邊、練兵，對外交涉、勘定中俄邊界，甲午東北禦敵

戰敗，又赴朝面折日本外使，都是武將的作為。更與改革維新派翁同龢、盛宣懷、張之洞往來甚密，同

氣相投，重名節視同生死，如此幹練而憂國憂民的能臣，但卻背負官廷上下的罵名，且看光緒二十四年

（一八九八年）上諭，簡直是羞辱不堪：

開缺巡撫吳大澂居心狡詐，言大而誇，遇事粉飾，聲名惡劣，即革職永不敘用。

如此評語，再回頭看看他在中俄談判疆界事中的表現：展界、豎牌、補記、繪圖各節，盡心併力，

不辱使命。更於中俄交界處專立銅柱，勒銘於其上：

疆域有表國有維，此柱可立不可移。

在這兩句銘文中，有封圻大臣對於國事權威的堅決維護，又有士大夫無信不立、決計堅守信諾的心

跡之表。這樣的斬釘截鐵，與當時上諭的斥責折辱之「狡詐」、「惡劣」相比，相去霄壤，我們究竟該

信哪個？

晚年的吳大澂，在甲午遼寧戰敗、吉林中俄劃疆立銅柱、為翁同龢得罪朝廷遭斥等仕途周折中顛沛

坎坷，於避居上海之後，在書畫收藏圈卻如魚得水。龐元濟、吳昌碩、俞樾、盛宣懷、高邕之、顧若波、費念慈、陸廉夫、倪墨耕、王同愈、顧麟士……或師長、或同僚、或幕賓，已然形成了一個注重收藏、又鍾情金石書畫的風雅交遊圈。但他的治國平天下心志至死不渝。這個曾貴為巡撫的封疆大吏，竟然還有書獃子的一面。比如，當他出關戰敗之後，又聞《馬關條約》割讓台灣並賠款二億兩白銀，義憤填膺，求教於張之洞，竟提出寧願變賣家藏古董以助朝廷對日戰爭賠款：

倭索償款太巨，國用不足。臣子當毀家紓難。大澂廉俸所入，悉以購買古器，別無積蓄。擬以古銅器百種、古玉器百種、古鏡五十圓、古瓷器五十種、古磚瓦百種、古泥封百種、書畫百種、古泉幣千二百種、古銅印千三百種，計三千兩百種，抵與日本，請減去賠款二十分之一。

張之洞的回覆亦見出這位總督大人的瞠目結舌哭笑不得：

電悉毀家紓難，深佩忠悃。惟以古器文玩抵兵費，事太奇創。倭奴好兵好利，豈好古哉？……此事恐徒為世人所譏，倭人所笑……竊謂公此時不可再作新奇文章，總以定靜為宜。

戰敗賠款而以古玩抵，這樣的收藏家古來所無；這樣的書獃子恐怕亦是千古一人而已。這個迂腐可愛復可敬的吳愙齋，噫！

二〇一六年十月二十日

宋代鑑藏史與米芾「無李論」

李成是北宋初期山水畫的一代宗師，畫壇領袖。

但書畫鑑定史上，米芾又有赫赫有名的「無李論」。

請看米芾《畫史》上的記載：

關仝真跡見二十本。范寬見三十本，其徒甚多。勝昌祐、邊鸞各見十本。丘文播花木見三十本。祝夢松雪竹見五本。巨然、劉道士各見十本餘。董源見五本。李成真見兩本，偽見三百本。徐熙、崇嗣花果見三十本。黃荃、居寀實見百本。李重光見二十本。偽吳生見三百本。

李成只見真本兩，偽本卻有三百？即此可見北宋中期關於李成的混亂紀錄。再來看米老《畫史》又一條「李瑋公炤自言收李成八幅，此特以氣與好事相尚爾」。簡直是一副嘲諷不屑的口吻。

那真本二本，是什麼樣的來歷？米芾的「無李論」又是什麼說法？仍見《畫史》：

山水李成，只見二本。一鬆石，一山水四軸。松石出盛文蕭家，今在余齋。山水在蘇州寶月大師處，秀潤不凡，松勁挺，枝葉鬱然有陰。荊楚小木無冗筆，不作龍蛇鬼神之狀。今世貴侯所收大

圖，猶如顏柳書藥牌，形貌似爾。無自然，皆凡俗，林木怒張，松幹枯瘦多節；小木如柴無生意。

成身為光祿丞，第進士。子祐為諫議大夫，孫宥為待制。贈成金紫光祿大夫。使其是凡工，衣食所

仰，亦不如是之多，皆俗手假名。余欲為「無李論」。

米芾所主張的「無李論」，並不是真的沒有李成了；而是假李成的仿作贗品太多，達三百本。與同

時的關仝、范寬、滕昌祐、邊鸞、董源、巨然相比，李成的贗品滿天下，遂至一見必先判其偽，方為穩

妥。在鑑定史上，別家都是真偽百分之五十對百分之五十，而鑑定李成傳世諸作卻要百分之五對百分之

九十五，此無他，正因有偽作三百本也。

李成之所以有這麼多偽本，是由幾個因素造成的。

首先是他為唐宗室，出身富貴，有皇室背景，而且自己為光祿丞、進士出身，又獲贈金紫光祿大

夫，並非一般畫工傳家。亦即是說，他在身分上應該是今天我們所稱的有官職的文人畫家而不是工匠

畫家。

其次，他在北宋初畫壇上領袖群倫，地位遠高於范寬、郭熙、王詵等等。劉道醇《聖朝名畫評》記

曰「當時稱為第一」，徽宗時《宣和畫譜》更有「于時凡稱山水者，必以（李）成為古今第一……雖畫

家素喜譏評號為善褒貶者，無不斂衽以推之」。業界聲譽之隆有如此者，自然會成為仿偽的首選對象。

再次，他孫子李宥做官後高價收購祖父遺作，市場聳動，遂使偽作充斥，米芾所見的偽作三百，應

該就是衝著這高價收購而來的。

專家們認為：目前可靠的李成手澤，是現藏日本大阪市立美術館的〈讀碑窠石圖〉，我曾親歷其畫

之妙。又有〈晴巒蕭寺圖〉今藏美國堪薩斯的納爾遜博物館，也是地道的北宋巨幅大幛、寒林平遠、羈

客荒旅的模樣，與同時的范寬、郭熙同一格調，雖今世學者為謹慎起見，還是在「李成」後加了一個

「(傳)」字，但相比之下，有百分之八十可能性是李成親筆。再有一件是我在日本時到三重縣澄懷堂

美術館所拜觀的鎮館之寶李成〈喬松平遠圖〉，因為無款，歷來流傳紀錄是李成，有一次在澄懷堂作關

於趙之謙日本受容史的學術報告，館方知我到館，即隆重出示〈喬松平遠圖〉，一看之下，的確是李成

畫派無疑。但同樣是無款無印，論其偽無據，論其真也同樣無證。故很慎重地表示：還是加一個「傳」

字為穩妥。回想起米芾所言「無李論」，三百偽作，僅得二真；今能親眼得見如此劇跡，亦人生一大幸

事也！

李成傳世另有幾件有名目的，如現藏台北故宮的〈寒林平野圖〉以及〈茂林遠岫圖〉、〈寒林騎驢

圖〉、〈小寒林圖〉，亦一併記錄在此。史傳李成生平做派很有藝術家的傲骨：「性愛山水，弄筆自適

耳！豈能奔走豪士之門？」李成曾有初到汴京，卻未能被薦出仕的遺憾；後有好友出任河南淮陽高官，

請李成移居於彼，但又是終日痛飲狂歌，「遂放意於詩酒間」，不到兩年即醉死客鄉。

又其作畫，「精妙初非求售，惟以自娛於其間耳」！既不屈於王公貴戚豪門官家，亦不屈於商賈貨

易之儔，有曰：「自古四民不相雜處，吾本儒生，雖游心藝事，然適意而已，奈何使人羈致，入戚里賓

館，研吮丹粉，而與畫史冗人同列乎，此戴逵之所以碎琴也！」這樣的心志與言論，在尚未有「文人

畫」出現時，其真可謂鳳毛麟角，怪不得有學者指李成為「前文人畫」，於畫恐不擬，而於人物則當之

不愧也。

但遍翻文獻，在收藏史立場上看亦有大惑不解者。比如前引《宣和畫譜》堪稱權威，其卷十一記

「凡稱山水者必以成為古今第一」，又敘論更具體：「李成一出，雖師法荊浩，而擅出藍之譽。數子之

法，遂亦掃地無餘。如范寬、郭熙、王詵之流，固已各自名家，而皆得其一體，不足以窺其奧也！」這

是推李成在當時諸大家范寬、郭熙之上而集大成者，范、郭只得其一體而已。歷來鑑藏史中，皆以此為準耳！

而到了金元，評價為之一變。元好問《密公寶章小集》自注云：「宋畫譜山水以李成為第一，國朝張太師浩然、王內翰子端，奉旨品第書畫，謂（李）成筆意繁碎，有畫史氣象，次之荊（浩）、關（仝）、范（寬）、許（道寧）之下。」這意味著李成定位在荊關尤其是范寬之下，與《宣和書譜》所論正好相反。何也？或許，金元時代大多數鑑評家看到的，都是米芾所謂「偽見三百本」中物而已？

二〇一六年十月二十七日

「繡虎」、「雕龍」之印

偶從收到信函所夾帶的一則資料中，看到有清初陳炳篆刻有「繡虎」、「雕龍」二印。文字夾雜圖像，十分有趣。遂浮想聯翩，勾起了對幾千年印章史篆刻史的觀念梳理、檢討與解讀。

明代篆刻，從中期文彭、何震開始，印脈漸現正脈大象。雖說有「文人篆刻」自覺自立之標竿作用，又有上承元初趙孟頫、吾丘衍、元末王冕的重視金石學傳統和崇尚漢晉古印的傳統，故而大家都為元明尤其是明代中期文彭、何震以及蘇宣、汪關、朱簡等篆刻家的作用歡欣鼓舞——它的特徵是：從古印實用到篆刻審美；從隋唐官印、私印到篆刻的名款印、齋館印；從花哨的花體雜篆到以金石學為背景的古文字（古文大篆與摹印篆）；從工匠篆印冶鑄到文人手鐫意匠斬然……論篆刻成為藝術，無不以明代文、何、蘇諸家為實用轉向藝術的轉捩點。之前是印章實用，之後是篆刻藝術。涇渭分明，邊界清晰，很好理解。

本來，文、何之後，篆刻應該在金石學籠罩下堅決走藝術審美的康莊大道，亦即是今天我們口口聲聲所說的「印宗秦漢」之旨。但有趣的是，就像從兩周金文大篆到秦小篆的文字演進孳乳進程中，為了書法藝術審美，曾經有過一個六國文字（秦統一文字前）衍生至花體雜篆的偏徑仄途一樣；從「秦書八體」中的署書、鳥蟲書、殳書、摹印篆以及流行的垂露書、懸針書、芝英書、麒麟書、倒薤書、偃波書、蚊腳書、飛白書開始，就有了一個「龍鳳鳥篆」的大名目，裝飾美化，與正常書寫漸去漸遠。篆

刻藝術審美，在明中後期以後到清代前期，也有一個「花體雜篆」的時代。亦即是說，當時的篆刻家，在文人篆刻時代崇尚親手鐫刻的有利條件下，為了充份的審美表現也動足了腦子。儘管與正脈的「印宗秦漢」相去甚遠，是以裝飾美化的「花體雜篆」來作嘗試，似乎走了一段歧路，隨後不久就為此道中人捨去與拋棄；但在「印宗秦漢」的正宗觀念控制下，還是有個別人在不斷試驗著有沒有更審美表現的方式？這種強烈的試錯、求異的傾向，與堂皇巍然的「秦漢正宗」相輔而行，構成了印學傳統發展格局中豐富多彩的性格。

「繡虎」、「雕龍」兩印，「繡」字以滿白文摹印篆鐫刻，「虎」作動物圖形，置於字中。「雕」字亦為文字（近美術字），而以蜿蜒之龍圖形貫於其間。故「繡」、「雕」二篆字鋪滿印面與「虎」、「龍」二字以象形圖像居中表出之，構成作者的巧思，儘管這樣的巧思不合「印宗秦漢」之傳統正脈也罷——以注重技術如字法刀法為核心的正統明清篆刻當然不屑於這樣的小聰明；但陳炳刀法穩健，布字勻滿，並非是一個純粹外行之人。他有這樣的印作傳世，肯定不是出於譁眾取寵投機取巧的江湖野狐禪做派，而是應該有他嘗試新變的意匠經營在的。

以我個人的口味，「雕龍」、「繡虎」二印因其過於機巧顯露，不無膚淺之弊，故並不合吾意；對比之下，當然還是秦漢正脈的眾多傳世名印善品耐看，但以歷史學家善包容的眼光看，有新見、敢新試，只要態度嚴肅認真，不必以成敗論英雄。陳炳此二印雖未必見佳，但它所透露出來的求新求變訊息，卻是最彌足珍貴的。亦即是說：一千枚常態漢晉印風的作品易求；而新創三、五的奇妙之作卻不易得。陳炳之作雖未完美，但就衝其打破常規嘗試新式而言，精神著實可嘉；且水準不俗，自可別立一格，即使不為正宗，偏師之取，亦不可忽之也！

關於陳炳其人，在明清篆刻史中並非名家，文獻記載語焉不詳，目前但知其大略如下：

陳炳字虎文，居陽山裘巷裡，因號陽山。江蘇吳縣人。性耿介，詩宗王（維）、孟（浩然），又好鐫印章，似同縣前輩顧苓，喜行草書。晚年喜效趙宦光作草篆，曾居黃孝錫家，黃氏得其指授，年八十餘卒。著有《陽山集》。

趙宦光的草篆，在正規的篆書家看來，絕對是驚世駭俗、僻行誕舉、離經叛道、毫無傳統筆法可言；在宋元明之際，篆書向被認為是處於衰落時期。適足以作為證據的，宋代有米芾、明末清初有傳山，就其篆書的幼稚與雜亂無章而言，趙宦光在其中並無任何扞格不入之處。這樣的自行其是標新立異，一旦被陳炳所「效」，則「雕龍」、「繡虎」之類的奇思妙想，顯然是十分正常的、可以預期的。

事實上，看看明末清初的《飛鴻堂印譜》一類充斥著的「花體雜篆」類印章的現象，便不會少見多怪了。但詭異的是：這些卻正是當時篆刻家們試圖使自己的刻印走向審美藝術化的例證，而不是作為篆刻正統的「印宗秦漢」的既有學術式承傳的例證。而後者，才是篆刻橫貫千年的大傳統。

換言之：當時在篆刻創作界，「學術」（金石學）是制衡「藝術」的有效因素；正是因為「學術」的存在，才遏制、阻止了篆刻藝術由於個人把握誤差而可能向審美方向的無序發展。或更言之：如果沒有實用的印章功用的制約，或者沒有古文字（篆書）在文字使用上的自立規矩；方寸印章中的奢談「創新」，完全有可能成為異想天開的雜燴，有如脫韁的野馬，漫無邊際地撒歡瘋跑，比如變成版畫、變成藏書票、變成其他什麼東西，正未可知耳！

所幸的是，篆刻終究還是篆刻。如此而已。

二〇一六年十一月十日

美術考古學與傳統金石學：石雕原物與書畫拓片孰重？

少時研究中日之間的繪畫比較研究，曾著有《中日繪畫交流史比較研究》二十萬言，由安徽美術出版社出版，迄今已二十多年了。私以為是在日本執教大學一年課餘所得之學術成果。當時一直有一個懸念：號為明治時代日本近代美術之開山祖師的岡倉天心，原先必取當時日本美術學界研究中國古代書畫的傳統立場，甚至還在明治、大正時期與油畫家小山正太郎教授爭論「書法是不是藝術」，成為近代史上著名的美術觀念爭論史上的重要事件。我對岡倉天心的關注，首先就是因為他在「書法是不是藝術」的爭論中堅決捍衛書法的招牌角色。而後來一九一〇年他被聘為波士頓美術館「中國・日本美術部」主任之初，在中國與日本的古畫收集、購買、典藏方面，也開了美國博物館美術館關注中國藝術的風氣。

但令人百思不得其解的是：岡倉天心在其後迅速由書畫收藏轉向石窟石雕調查，在其後的美術活動──在日本和赴美國、赴中國的大量考察活動中，石雕、雕刻卻是其最大的主題。猜測這是因為在英美西方人看來，藝術的代表是建築與雕塑，各大博物館也最重視雕塑。而西方人要瞭解中國書畫，倘沒有相應的文史知識積累根本無法涉足甚至無法入門。更兼還有漢語言文字，及古漢語乃至文化差異的限制，當然只能是捨難就易了。岡倉天心由書畫轉向雕塑，這應該是個必須要考慮的理由吧？請看岡倉天心在美國用英文寫的《東方的理想》（The Ideals of the East）一書中評價古代石雕時的術語表達，那是純西方思維式的、美術考古式的⋯

如果對犍陀羅藝術作更深入、更專業的研究，我們會發現：來自中國的影響更為突出（與所謂的希臘影響相比）。

又：

「犍陀羅雕塑」就我們所知，在形象、衣紋、裝飾方面主要追隨漢代的風格。

犍陀羅藝術是印度次大陸西北部地區出現的希臘式佛教藝術。是匯聚了南亞、中亞、西亞交會所帶來的藝術雕塑品格，兼有印度本土、希臘羅馬、巴爾幹馬其頓等藝術風格，影響了中國、日本、朝鮮等地佛教雕刻的獨特基本樣式。岡倉天心在圖像形態上將這些雕刻從地域風格上如印度巴基斯坦、古希臘羅馬巴爾幹和朝代風格上進行對比思考，其立場是美術考古的，其方法是樣式學的。它在中西文化背景上，顯然已經明顯屬於西方式治學思維了。

而對於傳統金石學，西方學者則大抵不以為然。即使是中國通、結交過許多中國名畫家的美國人福開森（John C. Ferguson），也是一副不屑的口吻：

中國人對金石學很著迷。端方的金石收藏非常出色。但他的收藏完全是為了幫助釋讀古代銘文，我有一整套端方所藏刻石精品的拓片，然而我發現它們對於藝術研究毫無幫助，這批藏品的內容，見載於業已出版的《匋齋金石錄》。

再換個角度，討論西方美術史學者的中國觀。西方自身的雕塑史研究十分發達。但西方人對中國雕刻的研究，卻是從很晚的年代開始的。一八八一年，柏林有「東方大會」，學者布謝爾在會上宣讀了一篇題為〈子雲山武氏墓誌〉的論文。這被認定為是第一篇研究中國石刻的研究文獻。其後，法國學者沙畹開始大規模地開啟這一工作。他曾兩次赴中國考察石碑，第一次成行後即著有《中國漢代雕塑》（巴黎，一八九三年），第二次中國之行，更是出版了《華北考古記》（巴黎，一九〇九年），這兩部書中刊載了大量的一手照片與拓片作為文字插圖。但從此以後，西方的中國石刻、雕塑實物考古作為美術考古的一個大分支，逐漸浮出水面並成為顯學。拓片反而退居其次。一九一九年，上海《皇家亞洲文會中國支會會刊》發表了一篇署名謝閣蘭（Victor Segalen）的研究四川渠縣馮煥闕實體的文章。皇家亞洲文會本來是一個英國的文化組織，有極高的權威性，但影響力到中國香港為止。一八五七年上海英國僑民神治文（I. C. Bridgman）、艾約瑟（J. Edkins）、衛三畏（S. W. Williams）、雒魏林（W. Lockhart）四人組建上海文理學會，一八五八年加入皇家亞洲文會成為分支，更名為「皇家亞洲文會北中國支會」——之所以上海被稱為「北中國」，是因為它是站在香港的視角而發，上海已是北方。

我們在這裡看到了有趣的截然不同的視點：西方從一開始的中國金石學式拓片研究轉向作為實物形態的石刻研究，其視角顯然是美術實物考古尤其是偏向雕塑石刻而不是書畫紙本的；而當時中國學者所持的興趣所在卻是傳統碑誌金石學與銘文拓片立場。這是兩個截然不同的選擇。美術考古出自西方，以周密的實地調查、測量和尺寸記錄與方位距離標識為尚，以此講求事實與它的社會歷史含義，以及它的風格樣式的眾多美學類型；而中國傳統金石學則關注銘文文獻釋讀、圖像之象徵含義，以及它的書法價值與朱墨碑拓後人題跋等等的文化解釋。前者注重實物，後者關心拓本。美術考古重視的實物雕刻進入西方式的博物館展廳；而傳統金石學的朱墨拓本則在被文人雅士題跋後陳設於書齋素壁，福開森在《中國藝

術講演錄》中有一精闢的斷言：

唐宋藝術家的興趣在繪畫與書法，儘管也有一些出色的石刻作品，他們還是承認：石雕已經是一種漸近消亡的藝術。石雕藝術從此再也沒有復興。或許可以說：在藝術圈子裡，石雕即使在其鼎盛時期，或多或少也還是一位「闖入者」，相較於記載重大事件或回憶傑出人物之生平的銘文來說，石雕向來是從屬的、第二位的。

今天中國許多著名石窟雕刻的人物造像頭部被盜切偷割，多出現在西方各大博物館美術館之中，其實它正是基於西方美術史界研究重實物不重拓片之風，整尊造像搬動不易，故切割最精彩的頭部以方便偷運海外的緣故也。睹此眾多無首佛身，恨彼時國弱民貧，禮崩樂壞，曷勝浩歎。

二〇一六年十一月十七日

《翁同龢日記》稿本百年始末記

翁同龢為晚清一代名臣。咸豐六年狀元，兩朝帝師，歷任刑、工、戶三部尚書，久值樞機，數任軍機大臣和總理各國事務衙門大臣。書法亦稱一代大家；但因支持戊戌維新，被當時慈禧清廷指為「大奸」：「招引奸邪」，在后黨與帝黨之爭中站在光緒一方，後遭削職為民，交地方官嚴加看管，不准滋生事端，而且明言「永不敘用」。

翁同龢有一部日記《翁文恭公日記》稿本共四十七冊，與李慈銘《越縵堂日記》，王闓運《湘綺樓日記》，葉昌熾《緣督廬日記鈔》共稱為晚清四大日記。《翁同龢日記》最早是由其門生張元濟於商務印書館一九二五年石版影印首次問世。記錄翁氏四十餘年大事歷歷在目。包括咸豐、同治、光緒三朝，涉及家事、國事、中樞政事；地方省道府廳州縣法政吏治民生；大小官員、親友、藝界交往乃至對方的字號、功名、身世、操守、公務處理能力、器物銀兩饋贈存退……可稱是一部三朝實錄。因其資料珍貴，初版難覓，其後台灣於一九七○年有繁體豎排本、本ïan商務印書館於一九七三年出版涵芬樓縮印本，大陸則由中華書局於一九八五年出版點校本（二○○六年再版）。我少時讀到的，即是一九八五年的中華本。

圍繞《翁同龢日記》的百年流變傳播始末，置於在古今書籍收藏史背景之上，像它這樣的記錄大約是絕無僅有的。

橫跨五世，脈接東西

《翁同龢日記》最後一天日記，是他逝世前七天的光緒三十年五月十四日（一九〇四年六月二十七日）。我們姑且算這是《翁同龢日記》稿本的成形之日。

一九二五年，門生張元濟以石印影印出版《翁文恭公日記》共線裝四十冊。

一九四八年，抗戰勝利後戰禍又起，翁氏後人翁萬戈把翁家天津藏書和文獻轉移至上海，後又運往美國。

一九八五年，《翁同龢日記》在美國華美協進社首次公開展覽，引起轟動。學術界視此孤本祕笈為百年以來學者懷抱之夢想。

一九九九年嘉德拍賣公司赴美動員作為大收藏家的翁萬戈將「翁氏藏書」整體捐歸大陸；後有上海圖書館捷足先登，於二〇〇〇年三月以四百五十萬美元從嘉德轉讓入藏成功，遂成為《翁同龢日記》回家的先聲。

二〇一五年十二月，鑑於與上海圖書館合作融洽，又鑑於中西書局已出版了日記精校本，翁家也希望為這部四十七冊的日記手稿找到一個可靠的歸屬，經過認真權衡與反覆比較，九十八高齡的翁萬戈再次與上圖聯繫，無償捐出《翁同龢日記》稿本。這次的態度與十五年前的一九九九年「翁氏藏書」轉讓時提出三條件、尤其要求「要善價」的條件大相逕庭，表明翁萬戈先生對上海圖書館已經擁有了高度認可與信任。

從翁同龢父親即官至大學士的翁心存、到翁同龢嫡重孫翁之廉（兄）、翁之喜（弟），再到翁之廉之子翁萬戈（興慶），再到其弟翁開慶、侄翁以鈞，歷祖孫五世；曾與聊城楊氏、吳縣潘氏、仁和朱氏

並稱四大藏書家的「常熟翁氏藏書」，經歷了五世七代的守護；而《翁同龢日記》又有橫跨上海與美國東西洋，經歷六十八年的藏書故事和出版故事的獨特優勢，遂成為今天最受學界關注的熱門話題。

百年出版點校版本史溯

一九二五年，張元濟通過翁同龢侄重孫翁之憙，得讀《翁同龢日記》，意求將此珍貴史料公之於世：「鳩工歲餘，今始竟事。」取書名《翁文恭公日記》共線裝四十冊，因由商務印書館涵芬樓製版出刊，世稱「涵版」。

一九七○至一九七九年，台灣成文出版社出版趙中孚主編之《翁同龢日記》排印本附索引。精裝六冊，第六冊為人名、地名索引。世稱「趙版」。

一九七三年台灣商務印書館以一九二五年商務之「涵版」為底本刊出縮印本。

一九八九年中華書局出版簡體橫排本，平裝六冊。陳文傑點校。但未附索引，而另附翁撰《軍機處日記》（一八八三年～一八八四年），是為特色。

二○一一年十二月上海中西書局推出了《翁同龢日記》八卷，由翁萬戈編，翁以均校訂。堪稱目前最精最全的版本。

鑑於《翁同龢日記》的浩瀚博大，新版面世之際，點校與索引編撰的全面準確與否，成了學術界面對的一個最大挑戰。在美國的九十多高齡的翁萬戈先生毅然出面主持，依據稿本，參照其他刊本，由翁氏第五代後人翁以鈞耗時兩年，完成了點校和索引，並復原了挖改、刪隱、塗抹各處，妥善處理了手稿特有的訛字異體草畫等等難點，增補了不少散佚文獻資料。正是這次出版，才令翁萬戈先生下決心在二○一五年作出了將稿本捐贈上圖的壯舉。

與古籍收藏講究宋版元槧不同，前人手稿作為其中的一個類項，具有一般古籍收藏所不齊備的一些其他要素。比如它可能與近百年出版史關聯；比如它又與海外西洋、與當代中西文化交流有關；再比如它又與家族遞藏史有關；遍觀古今古籍收藏史，常熟翁氏五世承傳又橫跨東西洋，這樣的絕好範例，恐怕也是絕無僅有的吧？

翁同龢日記中還有一些有趣的記載：甚至有記錄與侍妾陸氏衝突：「與妾語不合」，竟施以暴力：「抵以茶具，敗血流面」，於是自省「自念於倫紀中無甚愧行，而閨房中多任性暴戾，可懼哉」！完全是莽撞粗鄙滅裂，「家暴」罪愆，何來兩朝帝師、軍機重臣的做派？以此暴戾性格再去看被廣為稱頌的五世守護、文風綿延；除深感扞格難入之外，還有歉於人之多面性乃至雙重三重人格，而論世者多偏溺於一端不顧其他還自以為洞察秋毫，其弊之烈如是，豈可忽之？

二〇一六年十一月二十四日

從古藏文石偈想到非漢字系統的書法與印章

偶然看到一件古藏文石刻偈語，深深為其藏文字形的美妙與儀態萬方所打動，覺得與我們習慣上的

傳統書法，應該有著先天的契合與貫通。進而想到如果以此基調來創作新書法，必有人所不能到處。古

藏文刻石為晚唐時物，出土於內蒙阿拉善盟曼德拉山麓，石刻銘文為古藏文，意為「敬禮佛，敬禮大菩

提，敬禮大菩提」。在晚唐吐蕃時期，藏傳佛教已經非常發達並及於蒙古草原西部的阿拉善區域，故在

內蒙古境內竟能看到藏文偈語刻石，雖曰偶然碰巧，亦誠屬不易之甚也。

對於非漢字系統文字之施於書法篆刻藝術，我一直持有十足的探究興趣。記得五六年前曾赴內蒙

古，當地書協印社的同道匯聚一堂聊天，我曾經提到蒙文有元代八思巴文印章，但在漢字篆刻的衝擊

下，近千年來一直無法拓展和蔚為大國。有沒有可能由當地書協印社提倡一下八思巴文書法與印章，探

究它究竟可以呈現出多大的藝術表現魅力？當然，寫蒙文書法刻蒙文印章沒有問題，但要如何確保它的

藝術性，就是一個天大的挑戰了。想想幾十年來，我們看元人的八思巴文，看西夏文、契丹文，尤其是

在書法展覽廳裡看藏文書法，看蒙文書法，若論去寫這些民族文字，都輕易可以做到，但要追究它們的

藝術性，就有相當難度了。又推衍開去，曾在韓國看書法展，凡以朝鮮諺文字母寫的作品，與同時陳列

的漢字書法相比，韓文書法作品無論是藝術語彙、還是藝術形式、藝術表達，好像仍然差距甚遠。問

起有沒有在民族文字這方面的專門的高端的學術研究與探索，似乎也沒有什麼人在做。只是不斷有人

寫，但其動機和目標也都是政治、民族、國家的立場上而不是藝術需求上的——是因為我是韓國（朝鮮半島）人，我必須寫韓文以表現我的民族屬性，這當然也不錯。每個民族對自己的文字永遠會有不捨與偏愛。但不設定一個藝術高度與目標，它又永遠只能作為點綴，不可缺位，但又缺少藝術上的必須與公認性。古代的西夏文書法、契丹文書法、滿文書法及至今還存在的藏文書法、維吾爾文書法、蒙古文書法、朝鮮文書法……只要不解決這個藝術標準和高度問題，那也就是寫字，聊勝於無而已；要有嚴密的美學體系和一整套有序的橫貫幾千年的語彙、形式、表現；換言之，要使它成為真正的獨立藝術門類，那還是很遙遠的事兒。

非漢字系統文字中已經可以作為真正的書法藝術（而不是寫字）來對待的，是日本的假名書法。當然，它是從漢字草寫與偏旁部首中延伸繁衍而出，故而許多人對它的獨創性不以為然，認為它只不過是中國漢字草書的簡版而已。不過我並不這麼看，假名書法之所以可以與漢字書法並行而不遜色，正在於它「寫字不是字」，而採取了一套與漢字雖為近親但卻另立一脈的美學理念與形式表達。尤其是近代，以日比野五鳳、宮本竹逕幾位為首，倡導「大字假名書法」以適應展廳視覺表達需要，的確令原本是附庸的假名書法風生水起，蔚為大端，足可與漢字書法並駕齊驅。在滿、蒙、藏、維、朝鮮文諸種書法（寫字）所呈現出來的不成熟不穩定或千篇一律缺乏藝術規則的對照下，日本假名書法鶴立雞群，顯示出與眾不同的氣宇非凡的卓絕。那麼以此反推：其實從古代的西夏、契丹文、滿文直到今天的藏、維、蒙、鮮文字，理論上本來也都具有發展成書法藝術的可能性，至於為什麼到今天還沒有達到這一境界，是因為缺少屬於他們本民族的大師高手施出點鐵成金的手段。沒有藝術的定位；沒有美學思考；沒有百折不撓的反覆嘗試；沒有為之獻身的信仰；沒有理論體系；只是拿毛筆寫字畫線而沒有更深一步或若干

步的講究，豈可得乎？

漢字是符號，滿蒙維藏鮮文字也都是符號，日本假名也都是符號，廣義上說古埃及、古羅馬、古波斯、古印度文字和今天的英文、法文、俄文、德文、阿拉伯文、西班牙文等等，其實都是符號。不同的文字形態代表了不同的國家民族，但在「符號」這一項上，則屬同一基點。既如此，漢字因其歷史悠久而成書法，其他上舉文字在理論上也未必不能是書法，關鍵看人怎麼去做了。

書法如是，印章更是如是。早期印章傳自南亞印度與兩河流域的伊朗、伊拉克，非漢字系統印章已經足以構成一個非常龐大的文物考古收藏主題。我們西泠印社之所以在今年（二〇一六年）舉辦「篆物銘形——圖形印與非漢字系統印章國際學術研討會」，正是希望在這一過去眾人不關心的領域作一次學術探險，能逐漸梳理出其間脈絡，找出一些基本知識點與學術範疇，提示出一些學術命題，由淺入深，探其堂奧。同時又希冀以此來推動非漢字系統的圖形印與少數民族文字乃至歐西文字入印的創作新形態。愚以為：任何一種「創新」，都需要理性的支撐，不然，既說服不了他人，也說服不了自己。連能否成立尚屬未知，無法自我證明，何來創新？我們之所以舉辦「篆物銘形——圖形印與非漢字系統印章國際學術研討會」，即希望藉助於理性的力量，首先讓創新的「可能」築基於學理的「可靠」之上。

不如此，胡吹海侃，譁眾取寵，是無法自證也難以證人的。

從收藏鑑定史的角度看，如果不僅僅從民族文化傳統保護出發，針對有公的或私的收藏家的眼界與思想，以專業的藝術文物收藏，來對待這些「非漢字系統」石刻、寫本、印章、書籍文獻，構成一個輪廓清晰的收藏專題，或再旁及族徽、刻畫文字、岩畫符號、道家符籙、銅鏡、兵戈、磚瓦、旌旛圖案與銘文、少數民族文字石刻系統、外國文字符號存物……我以為，是必然會形成一個龐大的學術領

地：它的收藏活動的興盛，肯定會關乎當與美術考古並駕齊驅的「書法文字圖像與符號考古」作為學問的興盛的。

——目前當然還沒有見到這樣的收藏家，但我想今後一定會有。我堅信。

二〇一六年十二月八日

「殷商三璽」與古董商黃百川的歷史定位

自古以來到宋元明清的傳統印學史認知模式中，印章起源是從「印宗秦漢」開始的。直到清代中後期，學者們才瞭解兩周時期還有比秦漢更早的戰國古璽的存在。但隨著河南安陽殷墟考古發掘開始，又因甲骨文首先面世而大行天下，印學史也有了進一步修正史觀的必要和可能性。

安陽殷墟出土有最早的古璽，曰「殷商三璽」，但它出土時的情形不詳，而且要遲至民國中期才被第一次公之於眾。璽上文字釋義各家見解不同，且有無法釋字者。有論這是商代的古璽即印章之始；也有懷疑其璽上並非文字而且無含義，應為更寬泛的符號，有類原始部落氏族之「族徽」，故還專門為之立一名目，曰「族徽璽」。定性雖說眾說紛紜；但是被判定為最早的印章，則大家並無疑義。

作為中國印學史上最早存世的璽印，三件商璽的面世並能引起學界重視，首先有賴於民國時期的古玩商人黃濬（又作浚，字百川，一八八○～一九五二年）。黃百川叔父黃興甫於光緒二十三年（一八九七年）在北京琉璃廠開辦「尊古齋」古玩鋪。十三年後的宣統二年（一九一○年），黃興甫將尊古齋交與侄子黃百川經營。黃百川當年像著《古玩指南》的趙汝珍一樣，邊做買賣邊記錄過手文物古玩，由於識鑑精準，又過眼經手的數量極大，眼快手勤，在行內漸漸有了聲譽。又在文玩中特別嗜好古璽印，全力以赴，收集鑑定，曾編有《尊古齋集印》、《尊古齋古璽印集林》、《衡齋玉印征》、《衡齋藏印》、《衡齋藏印續集》、《尊古齋古印拾零》等，總約一百多冊；其中以《尊古齋集印》六集

六十卷為其代表作。近年尤其是民國，如黃百川之古印收藏規模之大之精，縱觀天下，幾於無人可以望

其項背。查《尊古齋古璽印集林》第一集有民國十七年（一九二八年）戊辰鈐印本，估計其他各集多達

百冊內容，也應該是在這一期間陸續編成推出。特別值得一提的還有傳拓，一個好的金石古玩收藏家，

身邊必定有一個拓工高手。黃百川的身邊，即有一位周希丁，不但鈐拓之術精妙，還著有一冊《古器物

傳拓術》；還精篆刻，有《石言館印存》傳世。在清末金石摹拓技術大盛之時，強手如林，名家輩出，

能立住腳就不易，還要著書立說，還要自刻印章自編印譜；黃百川有此好友助手，幸也何如？

黃百川又編有《鄴中片羽》初集（一九三五年）、二集（一九三七年，北平尊古齋，又署通古

齋），其中初次收錄了三方安陽殷墟出土的商璽。初集存二方、二集有一方。這是第一次由古董家收藏

家來「確定」商璽——在過去，但凡殷商遺物如甲骨文、青銅器，皆出於直接的考古發掘；必會留存有

各種考古紀錄資料，以證其實。而黃百川又是古董商的身分，交易買賣，或有識別不精而誤判；或為

牟利而偽記，被懷疑本不足怪。但黃百川在業內卻有非常好的聲譽，且專收古印，在民國初中期號為規

模最大；比如陳氏伏廬、吳氏雙虞壺齋等等，皆不得不讓一頭地。除了前輩山東濰縣陳簠齋介祺萬印樓

以下，竟無人可以抗衡於黃百川（衡齋）。而且黃氏還是最早研究商代銅器銘文與殷商甲骨文之間關係

的第一人，曾與時為清廷學部參事羅振玉切磋有加。羅振玉輯《三代吉金文存》，其中也多收入黃氏

「尊古齋」的精選拓片。另有故宮博物院院長、中國近代金石學奠基人、西泠印社社長馬衡，也特別為

《尊古齋印譜》作跋，記錄了與黃百川曾有過一次風雅的交流：

尊古齋主人黃百川君所見璽印最多，十年前以此冊授之，請以希見之品鈐抑其上。頃承見還，已鈐

滿矣。都凡二十九方，果皆精品，喜而識之。卅五年十二月三日。

以馬衡作為近代金石學創始人和一代宗師的地位，眼光何其鋒利？他竟對黃百川有此請託，一則說明黃百川的眼光深得馬衡這位頂級大家的信任，不然，真若是贋品充溢氾濫，馬衡豈會正眼覷之？二則說明黃百川在琉璃廠的尊古齋應該是當時北平乃至全國古璽印交易鑑定的一家獨大的聚散流通中心。有此巨大容量，才會讓本身巨擘見多識廣的馬衡有此託請，而且跨度十年方得成冊，還以題跋記其始末，成就近代印學收藏史上一段佳話。

這樣看來，黃百川在《鄴中片羽》書中大收殷商青銅古器拓片且多為全形拓之時，收此三枚商璽並清晰確定之，應該是有很強的公信力的。從時間上推算，二十世紀三〇年代面世並被記述為安陽殷墟時期的三方印章，雖然沒有直接的考古發掘報告；但從一九三五年黃百川在《鄴中片羽》上下卷中輯安陽出土的彝器、兵戈、陶石、甲骨、佩玉等拓墨刊行；其後又在一九三七年輯刊《鄴中片羽二集》、一九四二年再輯《鄴中片羽三集》的歷程來看，他在編書時的態度非常認真。三方商璽一經黃百川披載面世，徐中舒、胡厚宣、于省吾、饒宗頤等當代學術大師相繼皆撰專論發表，並通過對這三方殷商古璽的研究，推翻了古賢「三代無印」的成說，從而對殷商有印章的歷史事實作了嶄新的確認。又因為其中有兩璽即「亞禽示印」、「子互印」今藏於台北故宮博物院，故而台灣學者如張光賓先生於此也大有研究，如他在編輯《故宮歷代銅印特展‧圖錄》撰寫文章時，即對最可靠的「亞禽示印」作了詳盡的考訂。其立論至今仍為學者所遵奉。

關於三方殷商古璽的文字，因為上古，很難予以定論。郭沫若先生在《殷周青銅器銘文研究》中指出：商璽文字早已脫離了象形的階段，但卻還未形成成熟的形、音、義齊備的文字系統；而更可能是一種介於兩者之間的特定的符號。「如古代國族之名號，蓋所謂圖騰之子遺或轉變也」。它未必是真正有讀音、可識義的日常應用文字，而更可能是一種有特定象徵含義的符號，代表某一個國族、氏族，作為

神祇膜拜的象徵符號而存在；或者還有銘文表示的標記功能，有似畫押與印記，甚至還可擴大為吉祥寓意的符號。

郭沫若氏的「族徽符號」理論受到學術界的熱烈首肯。在沒有更細緻的證據資料出現之前，針對黃百川刊載的三方商璽文字所假設的「族徽符號」說，是最適用而無明顯異議，又是最便易的理論。當然，合理歸合理，但作為一種標準的學術結論，還是略嫌籠統而失之精密與精確。

自黃百川於一九三五年編成《鄴中片羽》初集與二集，發表三方商璽以來，尤其是「亞禽示印」，已經成為殷商璽印存在的堅強證據。這是在歷史方面的新收穫。而「族徽理論」的提出，又在漢字文化史上，在象形文字與成熟的文字系統之間，通過殷商三璽的存在，提示出還有一個「族徽符號」的中間形態。即以這兩點而論，黃百川作為一個琉璃廠的古董商，就足以不朽於民國學術史與收藏史鑑定史。

二〇一六年十二月十五日

〈孝女曹娥碑〉絹本墨跡之鑑定諸說

「曹娥碑」既是「碑」，怎又叫它「絹本墨跡」？碑是石刻墨拓，既不可能是絹，也不會是寫在紙上的墨之「筆跡」。石之與絹紙；墨拓與手寫之跡，都是截然相反的兩端，故而是「碑」必不是絹質，也必不會稱墨跡，只有手寫而不是刻拓，才叫「墨跡」。

這事兒發生在傳為王羲之的的〈孝女曹娥碑〉身上，多少有些複雜而怪異。

二十多年前在日本講學，曾專程去京都拜訪日本書論界泰斗級人物、八十老翁中田勇次郎先生，他還請我在嵐山風景名勝點用餐。這是第一次拜訪這樣級別的學術大師，與以前只在書上看老先生的文章不同，慈祥和穆、渾然天成，幸得親領謦欬之恩，惶恐恭敬中又覺拂拂春風撲面，乃為我初次講學東瀛時最深之記憶也。

老先生身材魁梧，在昔時身材普遍矮小的日本男士中可謂另類。他在書齋裡顫顫巍巍地取出一疊大信封，正是被傳為王羲之名下的〈孝女曹娥碑〉絹本墨跡的照片。我暗忖「曹娥碑」世間自有石刻拓本，我小時候學習小楷，學帖就有乾隆時期《三希堂法帖》收的〈曹娥碑〉小楷摹刻本，又知吳榮光《筠清館法帖》亦有摹刻，後來又瞭解其實還有羅振玉舊藏宋拓〈曹娥碑〉、盛宣懷撰晉唐小楷十三種中收〈曹娥碑〉；還有《停雲館法帖》也曾收入。據調查，羅振玉本已由日本博文堂影印，盛宣懷本又揭載於日本書法雜誌《書苑》六卷七號，又日本《昭和法帖大系》也收此碑，足見在日本，〈孝女曹娥

碑〉拓本風行一時、是一個非常引人注目的話題。在上海，民國時的藝苑真賞社也影印過宋拓〈孝女曹娥碑〉，只是印製技術與用紙皆不理想，品質不夠而已。石刻拓本看習慣了，已經形成一個固定的慣性認識；以此看中田先生的黑白照片〈孝女曹娥碑〉墨跡手書，竟不禁忽然生出躊躇來了——它的來歷真偽究竟如何？但面對功德巍巍的中田老前輩認真嚴肅的表情，又絕不敢唐突發問而已。

〈孝女曹娥碑〉原石久佚。絹本墨跡初被歸於元初郭天錫收藏名下。在中國古代書畫收藏史上，元代郭天錫是一個極其重要的人物——著名的神龍本〈蘭亭〉，即為其祕篋中寶物，今天〈蘭亭序〉卷後，還可見郭氏題跋。此外，晉王獻之〈保母志〉、唐歐陽詢〈夢奠帖〉皆入其藏，亦皆有卷後郭跋為證。郭天錫之所以會重視這卷絹本墨跡〈曹娥碑〉，是因為一則傳為王羲之書；二則是因為他以前的南宋高宗御府收藏此卷，高宗還曾為此卷作跋；後又歸權相韓侂冑，被刻入韓侂冑之《群玉堂帖》；再後又入奸臣賈似道之手，卷首還鈐有「秋壑珍玩」鑑藏印。流傳歷歷分明。而在郭氏同時代的元初，此卷竟有著名書法家、收藏家趙孟頫、虞集、喬簣成、黃石翁、康里巎巎等等包括郭氏自己的跋，其中大師如趙孟頫，對之竟有「正書第一」之定位；虞集一人分別年月竟有三跋。後此絹本墨跡轉入喬簣成所藏並跋，亦見於周密《雲煙過眼錄》所記。再後來，入元文宗奎章閣御府，鈐有珍貴的「天曆之寶」御璽，翌年再由皇帝御賜朝廷新任鑑書博士柯九思珍藏。明代遞藏以後，又入清內府，乾隆皇帝深寶愛之，刻入著名的《三希堂法帖》，歷嘉慶以下以至宣統；嘉慶、宣統兩朝皆有御璽鈐得為證，洵稱清宮妙物也！

從收藏史角度看，這樣來源清晰可按、流傳銜接嚴絲密縫的收藏紀錄，遍觀書畫史上恐怕也沒有第二例。一般我們追根尋源，大抵是要麼中間缺一大段幾百年的文獻紀錄空白；要麼有幾種不同的偽本以致魚目混珠分不清真偽遞藏脈絡，指鹿為馬、弄假成真，乃至火焚水浸、殘損不全，其例比比皆是，著

名的案例如〈富春山居圖〉之指真為假以偽作真，又如〈蘭亭序〉之入昭陵乃至馮摹、褚摹、虞摹數本長時間糾葛不清——即使是〈孝女曹娥碑〉自家的石刻本，如南宋越州石氏本、古鑑閣藏宋拓本、停雲館帖本、秀餐軒帖本，乃至竟還有早自北宋蔡京之子蔡卞在元祐八年的抄寫重刻本，孰為祖本孰為子孫？孰為正脈孰為支流？已經很難辨清來龍去脈了。這樣反過來看〈孝女曹娥碑〉的絹本墨跡，倒還真可說是流傳有緒，無有脫節混淆之弊者。

從元代郭天錫以下的記載，十分清晰而珍貴。但在討論這卷〈孝女曹娥碑〉後，記得當時我也斗膽馳信，向中田勇次郎先生提出了我的疑慮：

一，原卷書寫行字多有混雜，楷書中有正規的楷法如「孝女曹娥碑。孝女曹娥者，上虞曹盱之女也……」，堪稱楷法嚴整。其中又有「昇平二年八月十五日記之」云云，查昇平二年為東晉穆帝時，王羲之還在世；其時寫件格式，並無在卷末署年月日款的習慣，王謝其他傳世鉤摹遺跡也無同樣例子。是為一疑。

二，昇平二年款外側有「劉鈞題此，世之早物」，後空一格，再接「更龍門縣令王仲倫借觀」，又其下有「大曆二年歲次己未……」一則「劉鈞」一行隸意頗濃，與全卷書風不倫；二則「借觀」口吻是宋元後題跋常用語，魏晉時尚無此文例。三則「大曆二年」為「丁未」而非「己未」，此三項足置二疑也。

三，卷前卷後皆有「僧權」署款，倘指認為南朝梁的鑑定家梁僧權，並無實據。至於據「退之」而指韓愈、還指小草書為僧懷素，更有攀附之嫌。世間同名或字號相同者多矣，即使後人可以補填而書，想東晉昇平二年的墨跡，要同時集得唐人懷素草聖、韓愈、盧仝諸詩文大大家手澤，還要整篇協調無大差異，豈可得乎？於此當作三疑。

宋高宗認為這是晉無名氏書；宋朝鑑定家黃伯思認為應該是王羲之晚年之筆，元代陳繹曾又指它為南朝後期梁陳間人書；近人歐陽輔《集古求真》更直斷它是宋人偽作。中田勇次郎先生認為，它最大可能是南朝人傳摹東晉人手跡，這當然也是一說。但既是南朝人先期摹得，又何能預知後來唐朝的懷素、韓愈、盧仝之題署名款呢？

二〇一六年十二月二十二日

「拍賣」諸事說

十二月二十五日結束的第二屆「收藏・鑑定・市場・拍賣」高峰論壇，高朋滿座，嘉賓如雲。北京故宮、台北故宮博物院、上海博物館、南京博物院、浙江省博物館等的資深頂級鑑定大家與拍賣行、畫廊等藝術品經營行業的龍頭班首齊聚一堂，陣容豪華，乃有不可一世之象。其中大部份談鑑定，也有部份談市場與拍賣，而且還有專門談收藏的。親臨此會，興之所至，不免也想來湊熱鬧。

論及中國當代拍賣的興起，其實與中國改革開放息息相關。

古代書畫文物交易無所謂拍賣。拍賣的形制完全是「舶來品」，是從西洋引進的。在中國，得南方改革開放的風氣之先，廣州第一家拍賣行於一九八六年九月十日成立。其經營範圍為工商性質的「工業品、生產生活物資、設備及原材料、物料」。很顯然，它不是藝術品拍賣，而是社會普通生產、生活物品的拍賣。其後一九八七年瀋陽、上海；一九八八年天津、北京，其後成都、哈爾濱、長春、鄭州、大連等都成立了拍賣行。而拍賣活動的第一個官方紀錄，是一九八五年上海海事法院拍賣了巴拿馬籍貨輪「帕莫娜」號。深圳則於一九八七年十二月一日舉行了有史以來第一場土地使用權拍賣會。這些都構成了藝術品拍賣的前奏。

關於拍賣史，其後有幾個關鍵點不可不提。一是一九九二年中國《國務院辦公廳關於公物處理實行公開拍賣的通知》，是有史以來第一個關於拍賣的法律文件。一九九五年，中國拍賣行業協會成立；

一九九七年，《中華人民共和國拍賣法》正式公佈執行。至此，拍賣制度終於逐漸建立起了自己的基礎與基本框架。

一九九二年十月，「九二北京國際拍賣會」在北京舉行。此前一周，深圳「首屆當代中國名家字畫精品拍賣會」舉辦。這兩場書畫文物拍賣，開啟了當代中國藝術品拍賣的先河。尤其北京的這一場，被學者們稱為「中華人民共和國首次舉辦的、面向海內外的大型國際拍賣的」，具有里程碑的意義。

到一九九二年，上海朵雲軒成立了中國第一家藝術品拍賣的專業公司，運作了超高規格的數十場書畫拍賣會。一九九三年，「嘉德拍賣」成立，它的特點是股份制，由官方批准認可，但卻是非國營的，一九九四年舉辦了第一次大型拍賣會。其後「瀚海」、「榮寶」、「太平洋」、「中商盛佳」、「四川翰雅」、「保利」乃至後來居上的「北京匡時」、「杭州西泠」……二十多年間，藝術品拍賣迅速成長為中國財富行業排行榜中最賺錢的領域。有學者戲言：除了販毒與賣軍火之外，藝術品古董拍賣是最暴利的行業，如此危言聳聽，卻是這些年來藝術品拍賣行業的真實寫照。更有社會學家認定：藝術品市場是堪與股票、房地產市場並駕齊驅的、最有風險的三大市場。這又是另一種危言聳聽，但也是得到大眾認可的說法。

關於拍賣尤其是藝術品與文化的拍賣故事，可供談資的甚多。對我們而言，首先是拍賣的定義。從剛開始的土地、生產生活資料拍賣到藝術品、古董拍賣，其後隨著經驗積累，範圍不斷擴大，不久竟跨入各種業態，乃至非實物交易或權益交易，比如中央電視台黃金時段的廣告拍賣、欄目獨家冠名權拍賣，都是一種無形資產拍賣而非實物拍賣。更有足以引起我們好奇的、還有被教育部評估認可的、在中小學教學領域使用的「二筆輸入法」專利，也在二〇〇三年以八百萬元成交。連技術專利都可以被拍賣，這在孤陋寡聞少見多怪的我們看來，實在是難以想像。

另一個值得一提的案例，是馳名中外、還引發聲勢浩大的「希望工程」的歷史性攝影作品〈我要上學〉，竟在二○○六年十一月以限量版即只沖印三十張並標出起拍價二十萬元，亮相北京華辰秋拍，經七次加價後以三十萬元成交。這個「大眼睛」，是傳播最廣的攝影傑作，它曾經改變了多少孩子的命運？

流失海外的國寶級文物，許多正是通過藝術品拍賣形式得以回購中國，比如米芾〈研山銘〉（二○○二年）、宋拓《淳化閣帖》（二○○三年）、晉索靖〈出師頌〉（二○○三年）、北宋張先〈十詠圖〉（一九九五年），每一件寶物的拍賣過程，國內外媒體都有大篇幅報導。都牽涉到業界的上上下下而成為最熱門的話題。至於圓明園流失的青銅牛首、猴首、虎首為保利拍賣購回以及後來的澳門富豪何鴻燊又為國家花鉅資購回青銅豬首、馬首，更是故事眾多，牽涉到拍賣文化中的愛國精神張揚與信守拍賣信譽、重價購回衝擊市場與政府索還正當主張等等，至今仍在紛爭的話題。

二十一世紀初，高校中設立拍賣專業曾經成為一種新興的辦學時尚，但主角大多是職業技術學院一類的應用型高校，如遼寧現代職業技術學院、青島職業技術學院、上海紡織工業職工大學、上海外貿職工學校、撫順高等師範專科學校、浙江經濟職業學院、湖南同德職業學院等。設置專業的名稱，大都是「拍賣與典當」，歸屬於經濟學的市場行銷、行銷策劃大類；也有從經濟法如《民商法》、《拍賣法》角度入手的。當然，個別高校已擁有研究生教學層次，上海財經大學曾於二○○五年首次招收博士生，研究方向是「中外拍賣理論研究」。這大約是這一行中最高的教學層次了吧？

我們的第二屆「收藏・鑑定・市場・拍賣」高峰論壇召開之際，有三十多位學生齊刷刷坐在後排。我很詫異，問這是哪兒來的學生？云這是浙江經濟職業技術學院拍賣鑑定專業的大學生，是專門提出申請來旁聽這些頂級大專家的演講報告的。會務方還忙不迭地抱歉說希望我允許他們聽講。其實，造福青

年學子是我們辦這個高峰論壇應該具備的基本情懷，豈有拒絕之理？也許若干年後，其中必會有學有所成的佼佼者，站在今天的講壇上發表學術研究報告也未可知，那不就是今天所種下的因果恩澤所在嗎？

二〇一六年十二月二十九日

關於英國「倫敦中國藝術國際展覽會」

在民國史上，一九三五年冬至一九三六年春的「倫敦中國藝術國際展覽會」，是一件十分重大的歷史事件。可惜至今為止，關於它的研究成果仍然十分稀缺。我曾經在〈一九六一年台北故宮文物書畫赴美巡迴大展史實〉一文中順便提及此展；在吳湖帆、王己千等的個人研究傳記中也屢見此展零星紀錄。

隱隱有一個大致的輪廓在，但一直缺乏細節的調查與梳理。

審視「倫敦中國藝術國際展覽會」的舉辦過程，相比民國時期其他全國性的展覽會包括出國日本展以及後來的台灣故宮美國展，都有一些無法忽視的鮮明特徵。

發起人是五位英國人

首先，是發起人與策展人問題。

與其他出國展相比，出國日本展多是由中國美術界民間人士發起或聯合日本美術院畫家發起。中國是啟動方。即使是一九六一年台北故宮赴美展覽，也是本著宣傳華夏文明的目的，由台北故宮同仁主動發起，聯繫美國方面促成的。其目的是向海外宣示中華文化之璀璨，以華夏輝煌文明的張揚來拯救積弱貧瘠的現狀。但一九三五年的「倫敦中國藝術國際展覽會」的發起者，卻是五位英國人。他們是大維德（David）、愛摩福普羅（Eumorfopolos）、霍浦生（R. L. Hobson）、伯希和（Pelliot）、拉飛爾（Oscar

Raphal）。在展覽之前的一九三四年十月，英國已經組織成立了「倫敦中國藝術國際展覽會準備委員會」。隨後，即派出上述五位標準的老外以評審委員身分訪問中國，最後從故宮、故物陳列所、中央研究院、北京圖書館選得一千零二十二件展品，形成了赴英展的基本架構。

一九三五年，各家展品匯集運抵上海外灘英租界之中國銀行大樓，在渡英前向國民公開展覽內容。我們前述的吳湖帆、葉恭綽、徐邦達、王己千以及德國人孔達的出任鑑定委員，所鑑定的就是這批展品。目前所知，在鑑定完成後，曾印製了《參加倫敦中國藝術國際展覽會出品圖說》共四冊。第一冊是青銅器，第二冊是瓷器，第三冊是書畫，第四冊是其他雜件文物。與當時我們隨意展覽張掛即成的舊習慣相比，這部《出品圖說》體現出嚴格的辦展必需的國際規範。

我特別在意的書畫部份中，竟有五代〈秋林群鹿圖〉，本以為與〈丹楓呦鹿圖〉為同一件，只是起名叫法前後不同。其中用色用填、空間位置的奇妙技法，與中國古代以線描為主軸、以水墨為骨骼的基調完全相悖。許多學者以此歸為契丹大遼之作，更疑似與中亞繪畫有某種微妙的關聯。還有，據查，著名鑑定家張衍在一九五五年第七期《文物參考資料》上發表文章，即指此二圖為同一屏幛中的二幅。後來台北《故宮文物月刊》第一卷二期又有李霖燦先生撰文〈丹楓呦鹿圖與秋林群鹿圖〉，更指它們為遼國興宗皇帝親手所繪。鑑於這件出於遼代的名畫與當時中原繪畫的關係，我想其價值應該不亞於敦煌壁畫之於中國畫史的含義。但因為它是卷軸畫而不是壁畫，所以也許價值更高。

參展文物來自十五個國家

其次，是展覽構成與名實問題。

如前所述，「倫敦中國藝術國際展覽會」的展品構成，是來自故宮博物院、古物陳列所、中央研究

所、北京圖書館多處。在當時抗戰之氛圍興起，舉國同仇敵愾之時，整合這幾家的藏品實在不易。而既是赴英國倫敦，展品評審先有五位英國專家；又先期聚集上海英租界，辦了預展；又於一九三五年六月裝箱九十餘箱，由英國軍艦薩福克號（HMS Suffolk）運送，歷時四十八天航行三萬里，到達英國樸次茅斯港。全過程皆由英國方面出面協調。作為民國時期有數的赴歐文物展覽，本身已經十分圓滿了。

但更令人匪夷所思的是，英國主辦方同時還在西歐、中歐各國調集了大量珍貴展品。據資料統計：奧地利四件，比利時二十八件，英聯邦屬地一千五百七十九件，丹麥一件，法國與盧芹齋兩百一十五件，德國八十五件，希臘一件，荷蘭四十九件，日本四十五件，蘇聯十三件，西班牙兩件，瑞典一百一十三件，瑞士四件，美國一百一十五件。加上中國七百八十六件，合為十五國三千零四十件。而在其中，原藏英國及英聯邦竟有一千五百七十九件之多，佔一半以上。「中國藝術」中國本為主體，卻居第二，只佔四分之一。

因此，嚴格意義上說，這並不是一個單方面的中國文物出國展。與在上海中國銀行的預展完全不同，「倫敦中國藝術國際展覽會」並不是一個由中國主辦的出國展，而是由英國人主辦的「中國藝術」的國際展覽會——它不是「中國」的藝術展覽，而是英國的「中國藝術」展覽。而且，為什麼展標上要特別點出「國際」？因為這場中國文物展的參展國有十五國，並非中國一家，所以稱「國際」。尤其值得一提的是，由於展覽場地所限，中國提供的展品竟以考古出土文物與古書為主，許多精品未能獲展，可見當時這場「中國藝術」展覽的主導權並不在中國手裡。

二〇一七年一月五日

海派巨擘吳湖帆

民國海上鑑定界頭號領軍當數吳湖帆，一代書香，簪纓世家。祖上有吳大澂這樣的名臣，做大官以外，其書畫收藏與青銅器收藏、金文大篆書法創作、金石學研究，皆有登峰造極之譽。吳湖帆為其文孫，承接家業，本見嬗遞優越；又有夫人潘靜淑世居蘇州，為清代大臣潘祖蔭之後，亦是金石書畫之世傳，珠聯璧合，琴瑟和鳴，終日談詩論畫，有如宋趙明誠、李清照之相映成輝，在畫界一時傳為美談。

吳湖帆寫得一手好行書，風流飄逸，正是名家手段；又更以一手山水畫獨步天下，在當時的上海可稱是畫壇班首，丹青領袖。以其世家加山水丹青，再加鑑定法眼收藏宏富，而有一言九鼎之威。且吳湖帆生性風雅，酷愛填詞，有《丑簃日記》、《佞宋詞痕》手稿精楷傳世，絕不是票友外家姿態。

擅畫、工詞、精鑑、富藏⋯⋯每一個領域都是業界公認的頂級一流高手，這樣的吳湖帆，用今天的話說，堪稱不世出的大才。在多以單純書法或繪畫、篆刻擅名者看來，他抵得上一個團隊。在民國的南北鑑定收藏界，龐萊臣、張伯駒、完顏景彥、張大千、錢鏡塘、惠均、張珩、吳湖帆等，都是威名赫赫的業界大老。但其中大部份藏家，在民國時或已謝世或遠走異域，在新舊交替時已逐漸隱退，只有吳湖帆，在二十世紀六〇年代初還保持著相當的影響力。更有價值的是，他還門庭極盛，門下如王己千、徐邦達亦成一代風流，師風不墜，乃得青藍之譽，更見出吳湖帆為人師尊教授有方之超級不平凡來。九一八事變以後，故宮文物為避抗戰兵火，從北京分數批運存上海再轉南京，號為「文物南

遷」。其中書畫有八千多件。吳湖帆在一九三三年到一九三七年之間，於上海獲陸續觀摩研究鑑定之良機，眼界提升，眼光精準。他之成為海上頭號人物，與他的聲譽和這樣無法複製的特殊經歷、地位有密切關係。前述一九三五年舉辦「倫敦中國藝術國際博覽會」，吳湖帆受故宮博物院院長馬衡之託，受聘專門審查委員會委員，費時半年之久，偕弟子徐邦達、王己千共同對之作真偽鑑定；閱故宮所藏唐、五代、宋元明清書畫，乃有一百七十五件參展古書畫順利出展。在崇洋媚外的上海灘，英國展覽，由吳湖帆一言九鼎，坊間更以此指為鑑定界不世之功。兩年後的一九三七年，他又因赫赫聲譽專程赴南京的新建故宮庫房，號為受國民政府委任，審查自北京運來的大批藏品，以其精準而時譽日隆，並撰《目擊編》、《燭奸錄》流傳後世。

吳湖帆私藏豐富，但都饒有文氣。比如他費盡心力收得宋拓初唐歐陽修四種碑帖：〈九成宮醴泉銘〉（南宋早期拓，潘靜淑嫁奩）、〈化度寺碑〉（最早唯一孤本，潘氏嫁奩）、〈皇甫誕碑〉（北宋晚期拓，潘氏嫁奩）、〈虞恭公碑〉（南宋拓，祖傳吳大澂舊藏），因此自冠「四歐堂」齋名；已經是傳揚內外，引為士林佳話。更為有趣的是，癡迷如他，竟將子女四人取名曰「歐」：長子孟歐，次子述歐，長女思歐，次女惠歐。「四歐」之名，不僅見於物，且見於人，如此奇思，遍觀上海灘，即使遍觀全國，吳湖帆之外，恐亦不作第二人想。

吳湖帆家在上海嵩山路八十八號，齋號「梅景書屋」，獨棟三層小樓。其側另有一小樓，亦是三層，庋藏書畫文物專用。梅景書屋舊藏有一千四百多件，今存上博的六百多件書畫中，都有他的題跋，講述來源、作者、內容、年代乃至畫籤題寫，金薤琳琅，玉軸紫綈，比故宮的皇家收藏講究程度毫不遜色。又梅景書屋舊藏的，今存上海圖書館的古籍珍本，日記手稿，也是極其考究：尤其是古籍善本孤本，件件皆有題記註釋。數量竟在四千多冊之多。

一九六六年，抄家的紅衛兵作孽，除大部搬走外，殘紙斷軸，狼藉一片。吳湖帆見此慘景，大病一場。兩年後的一九六八年，病中的吳湖帆由家人陪同返家，環顧四壁蕭然，空空如也，這位七十五老翁長歎連連，頹然廢然，萬念俱灰，不久即在病院中自盡了。據說文革結束後發還抄家物資，部份藏品退還，但大部份書畫由國家出資十六萬向吳家買斷，轉藏上海博物館。當時的十六萬，亦是天文數字，足見其時上海有關方面還是處置得當，若不然，全部充公不還，吳家又有什麼辦法？即使發還，以吳湖帆身後淒涼，這些珍貴的國寶級藏品，或被損毀或被變賣，又豈能安然無恙？八○年代初，我在浙江美院讀書，假期返滬，特地到嵩山路八十八號去了一趟，人去樓空，住戶嘈雜，已遠非昔日「梅景書屋」景象，遂廢然而返。至今想來，嗟歎不已。

吳湖帆與浙江的緣分，始於黃公望〈富春山居圖〉。民國二十七年（一九三八年），上海汲古閣曹友卿買得一破舊〈剩山圖〉，請吳湖帆鑑定，被認定為元代黃公望〈富春山居圖〉的前段殘卷，即以家藏青銅器換得此卷。後來浙江博物館沙孟海先生力主浙江博物館應有〈富春山居圖〉，遂倩謝稚柳先生作伐，從吳湖帆手中購回〈剩山圖〉，成就了一段好「姻緣」。這一藝林掌故，知者甚多，讀者諸公自可細細參詳。

二○一七年一月十二日

「釭」：考古、解詞與名物辨之一例

宋人晏幾道有〈鷓鴣天〉小詞云：

彩袖慇勤捧玉鐘，當年拼卻醉顏紅。舞低楊柳樓心月，歌盡桃花扇影風。

從別後，憶相逢，幾回魂夢與君同。今宵剩把銀釭照，猶恐相逢是夢中。

這是一首膾炙人口的婉約詞。歷來選宋詞的選家無不青睞於其字裡行間透著骨子裡的舒雅與小女兒憨態可掬的情境，譽其為北宋詞中的標竿之作；自《花間詞》、柳永、晏殊以下婉約派的絕筆。

尤其是末兩句「今宵剩把銀釭照，猶恐相逢是夢中」。才子佳人婉轉流連之意，纏綿悱惻，躍然眼前。我曾攻宋詞，著有《宋詞流派的美學研究》，年少時結交請益於中華書局傅璇琮、許逸民先生，許先生當時正力主出版我的書畫藝術隨筆近百萬言，曰《中國書畫篆刻品鑑》。他說他在《文學遺產》刊物上讀過我寫賀鑄詞的文章，於「解」詞一道可稱獨步士林。雖是溢美，私心以為亦可算搔到癢處。

晏小山此兩句亦是精品。從初盟，到別離，再到夢中相會，再到重逢。以虛夢交互引出實景，可稱絕世高手。又以昔之襯今：本來，「今」是眼前，是實；「昔」是過往，為虛。但由一「恐」字情態，

又以一「夢」字為襯；則今實皆因一「恐」字反成虛，而「昔夢」則因歷歷道來點明「與君同」、有故

事有情節而且還有「幾回」之多，竟呈實像矣。更進而論之，「今宵」是夜晚，正是閨房私密之地，夢

繞魂牽之所。男女情人相會，當然不可能是豔陽普照的大白天。「剩」字堪稱奇絕，意在表

出百愁千恨無可解釋之際。「剩把」而不是「欲把」、「速把」，其間有被動與主動之別；作為行為的

描畫，活脫脫呈現出一種百無聊賴、無可奈何的心緒。「把」什麼？把「銀釭」，前人解作銀燈也。燈

者照明也。深夜獨坐，忽逢情人當前，手舉銀燈照看端詳，可是故人復來？其意境之淒絕，竟有無可再

增一詞者。後句「猶恐相逢是夢中」，真耶夢耶？自己都不敢相信——別是在夢中，一夢醒來又成空

精心下一「恐」字，正可謂欲擒故縱，欲放還收；欲言又止，欲說還休。有如縱馬狂馳之際輕輕一勒，

幻？故斟酌字眼曰「恐」，以提其神更取以虛擊實：猶豫環轉，虛境幻象，美好的重逢故事，被晏幾道

中國古詩詞之含蓄大美，盡在其中矣！

「銀釭」之照，當然是照明。「釭」字指何？未有明確，想來既是照明用，當然是「燈」。古往今

來，都釋「釭」為燈。但偶翻《康熙字典》有「釭」字，明言「按釭非燈也」。或乃詩人誤用乎？即使

不是「燈」也應該是燈之屬吧？文獻既不可徵，則求諸考古實物。今據考古出土墓葬中，如河北滿城劉

勝妻竇綰墓出土有鎏金「長信宮燈」，為一宮女跪坐雙手持燈狀，左手托燈座，右手提燈罩，圓形燈盤

可以轉動並有開關通道。尤其是右手高持處的袖管即為一通管，蠟燭燃燒時煙灰霧燼通過高擎的宮女右

臂袖管納入宮女體內。體下蓄水以吸煙灰，打掃清潔時只要換掉蓄水即可，極其方便科學又十分環保。

而這袖管（通管）即稱「釭」。

「長信宮燈」之名並不確切，只不過約定俗成，眾人沿用而已。其實這件宮女形燈具上有銘文，記

載燈為漢景帝時皇太后所居長信宮用具。後歸陽信公主，再後入中山靖王府邸。三國時劉備自稱中山靖

王劉勝之後，想來劉皇叔與諸葛軍師或關張諸將抵足並榻作長夜之談時，榻旁應該也有一盞或數十盞這樣的宮燈燭照吧？

至此，從考古與名物之學的角度論：「釭」的確並非燈。《康熙字典》說得沒錯。「釭」是燈上的吸煙管，可以是宮女袖飾、鶴羽長頸、猿臂攀援、魚鰓擺尾，器物把柄，各種不同飾形，但皆中空其管，以備貯水吸煙。點燈有火，熏炙繚繞，嗆人眼鼻，若有「釭」之「管道」吸納煙炱，具融於貯水中，乃能保持一室一軒乃至一殿潔淨，先有功用，再取塑型美飾，古人何其聰明？又以巧思見物理，格物致知，非唯哲學；亦有工程技術之實學功用在焉。

「釭非燈也」是常理，是事實。就晏幾道〈鷓鴣天〉小詞的釋字注義而言，釋釭為燈，或釋銀釭為銀燈；在語詞學立場上說，顯屬謬解。「釭」只是燈的一個機能構件；而且並不是所有的燈都有「釭」這個構件，許多燈是沒有煙管的。但就詞的意境論，「釭」又可以指代燈。以局部指代整體，以典型形象指代類屬性質面貌，這是中國古典文學中最常見的手法。比如以諸葛亮的「羽扇綸巾」衣著來指代諸葛亮，以秦皇、漢武、唐宗、宋祖來指代歷史上所有雄才大略的君王。「釭」本身就是燈的一部份，以它來指代燈，可收含蓄委婉、餘韻不盡之意。試想，如果把晏句改為直白的「今宵剩把銀燈照」，那是多麼令人索然寡味啊？「銀燈」光亮燦爛，耀眼輝煌；而「銀釭」或明或暗，隱顯閃滅，有亮光可照又柔和不刺眼，若論意境，哪個更符合晏幾道的調調？

從文學解詞到科學名物考證，再到探尋精神和意境，馳騁縱橫，文思交錯，科學乎？藝術乎？或嫌似此不過一篇短章而已，跨越跳躍，東拉西扯，幅度太大，讀來可有暈眩之感？

二〇一七年一月十九日

文物遞藏話酉雞世代傳頌的「德禽」

世傳從南北朝時，家家戶戶在正月貼雞畫，頂懸葦繩，旁插桃符，有如今日貼春聯貼福字之民風普及。朝陽初起，雄雞啼晨，謂曰「翰韓音赤羽」。其實不止於南北朝。考諸文獻，從漢代即有此習俗：漢董勳《問禮俗》云：「正旦畫雞于門」，可知此風由來已久。東晉《玄中記》曰：「子時則天雞鳴，而日中陽烏應之，陽烏鳴，則天下之雞皆鳴。」其中雄雞啼晨報曉，迎接光明：背暗夜，迎日輝，遂能使「百鬼畏之」。真德禽也！

其實不僅是東晉及南朝，中國古代文物中，新石器時期就出土了大量陶雞，三足而立，沉穩篤實。從許多考古發掘報告中可以得知，晚至仰韶文化、馬家窯文化、龍山文化遺址出土諸物中，普遍出現雞骨，證明由野雞進化到馴養家雞即早期文明進程的成立，應該在八千年前的新石器早期遺址如河北磁山遺址、河南裴李崗遺址時已可據以判定。五千年前的大汶口文化遺址中，就有陶雞飲器，還有一個專門的名稱，曰「鬶」。青銅器時代以後，各種陶雞、銅雞、漆雞、玉雞之器，或以雞形裝飾冠、喙、柄、身、尾、足者，不勝枚舉。陶塑、銅雕、玉器、石刻亦數不勝數；有寫實的、有抽象的；有作為附屬的、有作為主體的；有施以繪飾的「犬守夜，雞司晨」，遂成萬物運行、人生定律。

非僅如此，今歲丁酉，大家都談雞年氣運，其實不限於酉歲。任一歲首，新年七日，首日即為「酉日」（雞日）。以酉雞為七日之首，應該是著落在其司晨報曉之功吧？

化身器物，栩栩如生

古人頌雞，非唯因其實用生活意義上的相伴生涯，漢代《韓詩外傳》更以其喻倫理精神之教育功能提倡，乃曰雞有五德：「首帶冠、文也。足搏距，武也。敵敢鬥，勇也。見食相呼，仁也。守夜不失，信也。」這文、武、勇、仁、信五德，遂使雞以一畜物，竟示儒家綱常之大要，成為名副其實的「德禽」。以之視中華文明浩瀚，豈可忽之哉？

古代文物狀雞類名作中堪為典範的，依青銅器、陶器、繪畫、瓷器四類收藏，各舉一例以示之。

首先是西周晉侯墓出土的青銅器「鳥尊」，又稱「雞尊」：大眼圓睜、回首仰望，雙足抓地，尾雉低環，氣宇軒昂之態躍然。足徵青銅器在上古西周時非唯能製重鼎大盤，而且還能精雕細琢栩栩如生，技術上極有講究。「雞尊」今藏山西博物院，並被奉為鎮院之寶。又曰關於「雞尊」，另有故宮藏水晶天雞尊和台北故宮博物院藏掐絲琺瑯天雞尊；雖皆為「尊」，但因不屬青銅器，故不作為案例。但有一例不可不提：八○年代初四川廣漢三星堆遺址二號祭祀坑出土一尊青銅雄雞，造型精美，氣度博大，全不遜於西秦和中原的同類精品；只是它距今在七八千年前，又地處偏僻巴蜀，趣味相對怪異，不像陝甘晉為文明正脈嫡傳，接受者不多而已。

其次是西晉越窯陶器提梁「雞首壺」，源自三國東吳，出土於一九九五年吾浙餘姚市肖東五星墩。「雞首壺」壺嘴作雞頭形，應用流行的時間，大約在三國至唐，長達數百年之久。「雞首壺」已成為中國古代陶器尤其是盛器與飲器的最大一個類別，標誌著一個橫跨幾朝的歷史遺存形態，當時陶壺為何不約而同都飾以雞首而不飾以馬首、虎首、犬首、兔首？目前猜想有不少，但卻都有游移之處而未可斷言。鑑定家們還認為：西晉、東晉「雞首壺」判定差別的依據，是在於西晉雞首短頸而東晉長頸，且雞

尾多作壺柄把手。又多配以蛟龍形把手，或猜測其時人喜取龍、鳳（雞）同體之意？

畫家鍾愛，借雞抒情

再次是繪畫，日宋佚名〈子母雞圖〉，收藏於台北故宮博物院。與各色宋畫不同的是，此畫黑底而繪淺色羽雞並五小雛，畫風奇特，在宋畫中屬於極其特別的類型，也因此成為中國繪畫史上的一代典範。又其狀「養就翎毛憑飲啄」、「覆體呼兒伴夕暉」，絲絲入扣，其勾勒緊密，層次豐富、造型講究，堪稱寫實精品，作為宋畫技法的集大成者，這樣的精品萬不一見。雞畫之古名作中，愚意〈子母雞圖〉為百世不易之冠，諒知者必不謬我也。

明成化鬥彩瓷「雞缸杯」，原見於美國大都會博物館，近年「雞缸杯」因為特定的億元級拍賣事件，而且牽涉到私人博物館、國家收藏、鉅額拍賣等等話題而遽得大名。乃至學界逐漸搜出傳世鬥彩「雞缸杯」有英國、美國、瑞士、北京故宮、台北故宮博物院各家收藏的記錄。世間遂無不以此為貴。「成窯以五彩為最，酒杯以雞缸為最」，「成杯一雙，值錢十萬」，雞缸杯的今日傳奇，足可為丁酉話雞平添一段極其另類的、但又被坊間百姓熱烈追捧的佳話。

近代以來，以畫雞名世者，如任伯年、齊白石、徐悲鴻等，皆有名作傳世。可見在後人心目中，雄雞赤冠昂步、爪尖距利，有陽剛振烈、不可一世之概。更以「聞雞起舞」勵志成語流行，催人奮進，其形象無比正面。憶少時頑劣，懶習晨課，母親督責，必以「三更燈火五更雞，正是男兒讀書時」為頌以戒之，時至今日，學有初成，正拜昔日「五更雞」啼晨之喻、即「翰音赤羽」之「翰音」能督我早讀之賜也！

檢諸古代以動物為符號圖騰者，雞為「吉」諧音，多有畫家特意畫一大雄雞，寓大吉祥之美意；又不似龍鳳之虛擬而過於貴族氣，晨夕相伴且饒有平民社會親和力，故受萬民追捧。乃有祝曰：酉年大順！

二〇一七年一月二十六日

金銀器收藏與鑑定

以金銀為貴的時尚的形成

吾杭有雷峰塔。五代十國時期由吳越王錢弘俶為儲藏「佛螺髻髮」特意建成。少時讀魯迅先生〈論雷峰塔的倒掉〉，乃知雷峰塔本身即是一部傳奇。在上世紀民國初的一九二四年九月，雷峰塔舊塔因傳說塔磚可驅病健身而遭市民與遊客不斷抽取架空，終致轟然倒塌，以至西湖「雷峰夕照」成為絕景，更再無「保俶如美人，雷峰似老僧」遙相呼應於西湖南北的景致。世紀之交，杭州市啟動雷峰塔重建，在二〇〇〇年發掘雷峰塔遺址及地宮中，發現一具純銀的阿育王塔。塔高三十六釐米，由塔座、塔身、山花蕉葉、塔剎組成。塔身四面氂鏤佛本故事，中有金棺，貯「佛螺髻髮」寶物，四角有山花蕉葉，飾佛傳故事。其造型與飾法，與吳越國傳世大量鐵塔、銅鑄塔、少量金塗塔相比，顯然屬於同一時代。記得不久後我也奉調到杭州工作，數年之內，杭州朝野津津樂道的話題，都離不開「佛螺髻髮」銀阿育王塔。尤其是佛家信徒居士，更把它看作是杭州福地有佛法護佑的有力證據。

由這具銀阿育王塔，想到中國古代的金銀器考古收藏鑑定史。最早的金銀器考古成果，可以以三千年前商代金器和兩千年前春秋戰國時代銀器的出土為標誌。但殷商和兩周時期，金銀器作為日常器皿的製作風氣尚不普遍。石器時代與青銅時代的形成，是基於社會生活文明進步所需求；而金銀器的被重

視，大抵不是因為實用器皿如食器、飲器、兵器、禮器、樂器，而是多作為飾品而存在：東周戰國以降，王公貴族使用金銀器裝飾和死後以金銀器隨葬，漸成風氣。今天的考古表明，從北方的燕、趙、魏、晉、秦、中山；南方的吳、楚、越，墓葬中都有金銀器出土。除人物金銀飾品外，還有帶鉤、飲壺、車馬鸞佩之飾，更有金酒注、金冠頂冠帶、金八角碗杯乃至漢代還有金印章、大江南北、中原邊陲，以金銀為貴的時尚遍行天下。更重要的一個史實，是從北魏開始，西亞如伊拉克、敘利亞、伊朗一帶的金銀通過絲綢之路反向輸入中國，於是，在絲綢之路之外，似乎應該還有玉石之路、更應該有金銀器金銀幣之路。

唐代金銀器製作漸趨大型化。食器、酒器、茶器、藥器、薰香器、宗教用器層出不窮屢見不鮮。其中很多器形和紋飾帶有明顯的西方即中亞、南亞因素。它表明，大唐盛世首先是一個開放的時代，是一個令人感動的時代。到了宋代，除了大量的曲瓣式造型和浮凸雕花工藝技術之外，更因為金銀器從帝后皇宮、貴族王府逐漸依時代的步伐，進入活力四射的民間商戶匠鋪，作為其堅定的證據，是民間金銀商鋪匠戶的產品，都有款識名記，從而引出了商標、品牌、名鋪名店的概念。另一個特徵，則是在宋代，金器多飾品，銀器多容器如生活用器、宗教用器。此外，由於宋代文藝氛圍濃厚，又有「金石學」的崛起；故爾北宋末的徽宗時代，還曾經以銀器去仿造商周三代青銅彝器。這樣的奇特案例，於金銀器考古收藏鑑定史研究而言，堪稱是彌足珍貴的。

明代以降，由於民間力量的介入，金銀器的「高大上」已經成為朝野共識。而適足以作為時代特徵的，是明代開始有大規模的金銀器窖藏現象。如明定陵為萬曆皇帝陵墓，共出土金銀器窖藏竟達五百多件。第一是不僅僅是飾品，而是成批窖藏的中型大器作為陪葬品。第二是皆出於萬曆皇帝生前日常御用金器，並非是專門製作的只供陪葬用者。與明以前如唐代墓葬相比，數量大幅度增加。適足以作為對比

的考古成果，是陝西西安何家村墓葬和赫赫有名的陝西扶風法門寺地宮出土金銀器，那都已經是窖藏式

而不僅僅是依附於人物葬主附屬的衣飾陪葬而已；但在明以前，它們還是鳳毛麟角；而明代開始，則有

從皇家宮陵生發衍伸至豪門大族的跡象。大墓發掘中的窖藏金銀器的多次出現，印證了古人心中金銀尊

貴的觀念意識。

紋飾的豐富與工藝的進步

古代金銀器的紋飾也有規律可循。商周早期的金銀器素面較多，見出當時的工藝技術和美意識尚處

於初級階段。至春秋戰國時期，紋飾開始有了複雜豐富的變化。蟠螭紋、雲雷紋、獸面紋開始出現。至

秦漢尤其是漢代，盤龍紋、雲龍紋、花葉紋、波折紋、弦紋等大行於世。這和春秋戰國及秦漢青銅器與

石刻的美術方法即「固定圖案重複連續」的特徵十分吻合。

魏晉南北朝時期，佛教輸入中土，各種具有佛教意味的忍冬紋、蓮花紋、聯珠紋、瑞鳥圖形，化生

童子與飛天圖形，在金銀器匠作中屢有出現。至隋唐宋元以降，動物植物圖案與特定的畫飾如童子嬉

戲、舞馬銜杯、伎樂音舞、騎射狩獵乃至花卉瓜果、鳥獸蟲魚、人物故事、亭台樓閣等大行其道；一般

圖案紋飾反而退為其次，而主題題材如寫實的歷史典故和特定的花果鳥獸題材崛起成為風尚。這顯然是

由魏晉唐宋以來繪畫高度發達，造型日趨豐富的藝術趨向與背景所決定的。明清時期，金銀器的美飾又

趨於中和兼容，既有雲龍雲鶴紋，飛鳳祥雲紋的圖案方法，又有象徵寓意吉祥的雙龍戲珠、折枝牡丹、

飛鳥逐花、魚躍嬉水等等，當然也有更寫實的人物歷史故事圖飾。值得特別提出的，是元明清時的金銀

器開始有了考究的鑲嵌工藝，鑲嵌紅寶石、藍寶石、綠寶石；鑲嵌珍珠、瑪瑙、還有金錯銀，銀錯金，

最極端的例子，是在金器上竟然鑲嵌整座玉雕佛像，可謂登峰造極。

從鑲嵌技術大發展，想到金銀器古物的各種工藝技術，它也可以成為辨偽斷代的依據。比如與鑲嵌關聯的錘揲、浮雕、鏤雕、立雕、鏨刻等技術，已見於早期金銀器；漢以後金銀飾品已有鎏金、金粒焊綴工藝。到了唐代，由於金銀器形與製作漸漸大型化，製作技術大顯身手，各見其能，已有切削、焊、鉚、鍍金、拋光等等分佈。宋代更首現金器的多層鏨刻，大型器具的美飾在表現力上更有創新：凹凸有致，層次豐富，節節深入，如入山陰道上，左顧右盼，皆成美景。明代金銀器製作還出現了細如毫髮的金絲微刻工藝技術。可以說，一部金銀器的工藝製作技術史，比如何時出現鑲嵌？何時有多層鏨刻？何時有金絲微刻？何時有金粒焊綴？何時見鎏金？何時出錯金？乃至早期的圖案意識、後來的佛教題材、再後來的寫實故事，又近世風行吉祥主題……除了工藝技術演進史之外，這些主題題材演變史，也皆足以為我們的收藏鑑定提供充份的、不可或缺的依據。

二〇一七年二月九日

宋代尺牘 「謹封／再拜」之用印

唐宋時名款印、鑑藏印逐漸成為經典。

沙孟海先生著《印學史》為一代經典。

記得去歲三月中國「兩會」期間，我曾利用會議空隙，應上海書畫出版社之約，專門為《印學史》撰文作導讀。結果學者式的毛病「復發」，把一篇普及意義上的導讀介紹文字，變成一篇獨立的學術研究文章，把沙老《印學史》中的特定研究視角、作者的學術背景與影響、進行思考與梳理時無所不在的「問題」意識都列舉論證了個遍。出版社總編認為文章雖好，但導讀是針對未入門的讀者，似乎太深了些。互相之間交流往還，又是在開全國人代會期間，連通電話都要挑選合適的時間段以免影響人大會議正常進行，當時記憶尤其深刻。

沙孟海《印學史》作為一部通史類著作的最大貢獻，是在坊間一般印學著作多取詳戰國秦漢古印和明清篆刻但忽略唐宋元的慣例中，首次不以篆刻家的立場重此輕彼，而是從一個歷史學家的視野，對唐宋元印章予以高度重視。不僅限於印章出現、製造、「創作」，更關注印章的使用：從封泥到唐宋鑑藏印再到齋館印和詩詞閒章。更畫出一個從私印貿易徵信、官印告示樹威的實用領域，到文人信札尺牘、書畫鑑定收藏的走向藝術領域的弧線。在二十世紀八〇年代初，資料匱乏，印刷貧弱，文獻奇缺，要找一件名作圖片可以說是百索不得、百查無緒、百尋難獲，賴有沙老《印學史》之清晰作品圖片與簡

潔文字，還賴有序的編排，才能收一攬之效。比如「貞觀」、「宣和」、「政和」、「雙龍璽」、「紹

興」、「建業文房之寶」、「六一居士」、「東坡居士」、「山谷道人」、「秋壑圖書」。尤其是米芾

自刻七璽，如此完整的圖版資料文獻，在三十多年前給業界後學打開了多少眼界、提供了多少方便？

唐宋時的名款印和鑑藏印，與官印系統此消彼長，雖昔居支流，逐漸已成經典。我們在其中看到有

齋館印、鑑藏印、款印、字號印、吉語印、閒章等等，在《印學史》中都有專章專版刊載。但這些，大

都已不見印章實物。沙老在著述時也只能從今存古書畫上鈐蓋的印蛻中看到並引為依據。而最近從朋友

私藏中看到的兩方藏印，卻讓我有機會對這個非實用官私印系列即「齋館收藏閒章印」系列的資料系

統，有了一個新的補充的可能性。

「謹封／再拜」印未見用例

宋雙面銅印「謹封／再拜」印，今藏鑑印山房。「謹封」、「再拜」是一方印的頂、底兩面。「謹

封」是封信之意，承戰國秦漢封泥傳統，在宋元之後，有「封」、「緘」各種用法：尺牘書信寫後不欲

外人拆看，遂封之。竹木簡時代是泥封，紙帛時代曰緘封。「再拜」則是友朋師長之間的謙讓恭敬語，

從傳世二王尺牘多見「拜」、「再拜」署款，可知在魏晉時期已是流行語。宋人寫信札尾署名款又署

「再拜」例子甚多，不贅。

但署款後以印章鈐「再拜」、「謹封」者，卻不多見。用語肯定是信札尺牘尾款格式，毋庸置疑。

而書寫還是鈐印？則是我們討論的關鍵。如果僅僅是書寫署款，自魏晉以來即有之，不算新聞。於印學

史也無甚關礙。但如果是鈐印，情況就不同了，因為從來未發現過有鈐印方式來表示「謹封」、「再

拜」，也從來沒見過這樣的印章實物與用例。更沒想到，私印的貨易取信與官告示威之外，還可以有這

樣一個場景：在文人書齋薰香沐身後優雅揮就的尺牘信札末尾署名後，悠悠然但不失恭敬慎重地以朱泥

鈐上「謹封」、「再拜」印。

「貞觀」、「宣和」是年號印；「端居室」（唐）、「六一居士」（宋歐陽修）是齋號印；「東坡居士」、「山谷道人」是蘇軾、黃庭堅的字號印；趙孟頫的「子昂」、「松雪齋」皆屬此類。但目前它們都是有印蛻用例而無實物印章。而「謹封」、「再拜」我們卻有幸見到實物，但卻尚未發現其用例──歷代傳世尺牘中尚未有鈐用的紀錄。僅從印章文字論，它應該屬於款印一類，卻不見用例。想來一流的文人書法家還是習慣於手書署款方便，再要專門鈐印，未免多事。因此，這方兩面印究竟用於何處？仍是一個謎。或許墨跡書翰之名作不用，而曾經用於民間文書如地契賬冊。但又如何解釋應該有特定對象的「再拜」？沒有受信者，所拜何人？乃至還要再拜？

對「謹封／再拜」印的小疑問、小心得

另有一些讀印的小疑問小心得，也還未遇到確切答案，附記於此。

一，此印的形制，顯然像有意仿漢兩面印，上頂下底，扁平方正之形，中有扁穿之孔，且無鈕柄。扁穿之孔本為攜佩穿索而設，這樣的印制，漢代很多，宋代極少。或是宋人學古之作？

二，印面線條，應該是用銅條焊粘而成、而不是刻痕凹陷的。從隋代公印開始，多因其印面趨大，而使用薄銅片盤曲或篆文焊接於印面底座上，唐宋循之，蓋因冶鑄不如焊粘技術在工藝上擁有簡便易行的優勢。它正是我們習慣上稱的唐宋「蟠條印」的做法。至宋以後才又回到鑄印法。故而就此工藝技術而論，應該是宋印無疑。

三，從文字上看，也有唐宋印九疊文以下較取花哨的美術樣式的痕跡。如「謹」字篆法不古；「再拜」之「再」成一大帽蓋而納「拜」字於其中，顯係小巧之思，這樣的做法，渾成厚重的秦漢人似不會有。

從一般的古璽漢印收藏鑑定而言，這方「謹封／再拜」印並非珍貴。年代只到宋，就藝術水準來說也遠不如古璽漢印中之精彩者。而且還是相對簡便的「蟠條印」，較之秦漢冶鑄，技術難度偏低。但它作為尺牘書札之印，就其文字、意義、用途而言，卻是獨一無二；而在唐宋諸大印柱鈕式中，這樣仿漢印式的例子，又是兩面印，恐怕也是極其罕見。物以稀為貴，吾謂藏家曰，有此數項，宜其珍寶之，斷不可使淪為尋常俗品耳！

二〇一七年二月十六日

二十世紀七〇年代的書法與外交

近日杭州武林廣場的「紅太陽展覽館」又重新裝修一新正式啟用。記得十多年前，杭州人有過一場民間的大討論：在城市建設日新月異、摩天大樓鱗次櫛比之時，無論就體量與風格還有空間配佈，都已大大落後於時代，應該推倒重來，打造武林門城市中心新的地標建築。但是討論再三，杭州人還是認為，這座蘇式的「紅太陽展覽館」後來又叫「浙江展覽館」的建築，具有明顯的特殊年代的色彩，它作為當時杭州城市最核心的地標，成為當時政治、經濟、社會文化的活動中心，已經深深地在幾代人心中打下了歲月的烙印。作為一個時代的記憶，不應該被拋棄和遺忘。就這樣，「紅太陽展覽館」作為杭州僅存的上世紀六〇至七〇年代的建築樣式，終於被充份保護下來，成為一個擁有特定時期城市記憶的樣板，進入到「歷史建築」的序列中去。前幾天浙江省文聯在裝修一新的會場開二〇一六年總結年會，新會場首次啟用，大家還很感慨唏噓了一番。

真正的書法意識是從上世紀七〇年代初起步

真正的書法意識，是從上世紀七〇年代初起步。一九七三年一月號《人民中國》日文版編輯《現代書法作品選》專輯，剛剛去世的沈尹默、趙樸初、于立群、啟功、頓立夫等經過歲月摧殘後仍碩果僅存的老輩書家赫然在目，而林散之、費新我等年長又是書法界的新人也隆重登場。還有一些中青年書法愛

好者也在其列。為了表示「政治上正確」，還特意點明這些作者的身分是工人、學生、農民，體現出彼一時代政治掛帥的鮮明特徵。就這樣，通過與日本這個書法大國的書法外交與文化交流，中國在沉寂了多年後，終於有了一個有形的「書法界」的雛形。一時間，《人民中國》日文版書法專號洛陽紙貴不脛而走，大部份的購買者並不懂日文，也並不知道《人民中國》是一本什麼樣的刊物，狂熱的購買背後，是對書法藝術的深深眷戀和渴望。其後，日本方面迅速作出反應：當年十一月，日本書道代表團訪問中國的北京、西安、洛陽、上海、蘇州、杭州、廣州，分別拜會了趙樸初、關山月、陳叔亮、唐蘭、徐之謙、邵宇、婁師白（北京）、王個簃、顧廷龍（上海）、謝孝思、費新我、張辛稼（江蘇）、沙孟海、陸維釗、吳茀之（浙江）、商承祚、麥華三、秦咢生（廣東）。這幾乎就是一份當時中國書法界名流的大名單。一九七三年，上海博物館又率先舉辦了規模宏大的「中國古代書法作品展覽」。海內震動，許多海外人士如日本書法家也專程赴滬觀摩。

一九七四年一月，中國國家主席毛澤東在接待來訪的日本外相大平正芳時，贈送〈懷素自敘帖真跡〉影印本作為國禮，這成為兩國外交的一個新見證，又一次用書法震驚了社會各階層。由是，我們把上世紀六七〇年代的書法藝術復甦的時間刻度，定格在一九七三年到一九七四年。

二十世紀七〇年代中國書法界第一次持續五年的大規模整合

《人民中國》日文版的成功，刺激了書法的「復活」，但書法圈一直小心翼翼，在高壓的文化政策下習慣了動輒得咎、收斂和抑制自我。除了日本代表團在此後五年之間絡繹不絕訪華之外，唯一值得一提的，是由中國人民對外友協和中國國際貿易促進會舉辦的「中國現代書法篆刻展覽」赴日本展出。當時還在特殊時期，所以除了徵稿之外，這個擁有一百四十件作品的大規模書法展覽在國內並未產生太大

的影響。

湊巧，前幾日在逛書攤時發現一本破舊不堪的八開本字帖大小的《中國現代書法選》，由河北人民出版社一九七八年出版，在當時，能夠被收入此書的，當然就是大家心目中公認的書法界名流。在冊的有郭沫若、楚圖南、陳叔通、張愛萍、李一氓、李長路、魏傳統、齊燕銘等政界高官書法家；又有趙樸初、沈尹默、林散之、潘伯鷹、高二適、沙孟海、費新我、蔣維崧、商承祚、麥華三、啟功、鄧散木、朱復戡、寧斧成、諸樂三、陳叔亮、康殷、鄧少峰、李苦禪、孫墨佛、溥雪齋、來楚生、傅抱石、豐子愷、徐之謙、宋吟可、吳玉如等在書畫圈裡被指為專家的一代書法名家；更有上世紀八〇年代書法新時期開始名震一時、進入到後來的書法家協會時期的王學仲、尉天池、王遐舉、李天馬、黃綺、劉炳森、李鐸等等，還有當時非常年輕的周慧珺、熊伯齊、奚乃安、姚哲成、趙雋明、茹桂、沃興華等等後起之秀。可以說，這一份名單，大致囊括了從上世紀六〇年代以後直到一九八一年書法家協會成立前後的書法界的菁英人物，老中青齊備，是一冊當之無愧的「群英譜」。對照當時的這份名單，再回過頭看看當下書法家協會成立三十多年來的當世書法界人士的名單，不免會有滄海桑田之感。尤其是從收藏角度而言，更是如此。

本集所收作品中關於書法的內容選擇，大致可分為幾類：一是毛澤東詩詞與魯迅詩詞及老一輩革命家如周恩來、朱德、陳毅、葉劍英的詩抄，二是偶然也有抄錄古詩詞與中日交流雙方的古詩。其中，沈尹默書〈東坡題跋〉，沙孟海書〈續語堂論印詩〉，趙樸初書為赴日展題詞句，郭沫若書〈自詠東安六朝松詩〉，這些內容在當時尚屬另類而特別顯眼。

書後有一編輯〈後記〉，點明是由中國人民對外友好協會和中國國際貿易促進會提供作品上的幫助。我認為中國國際貿促會舉辦的出國書法展，應該是在一九七三至一九七八年之間，中國書法界第一

次持續五年的、有規模的大整合。它依靠的是作品出境銷售的經濟槓桿；它所面對的是日本這個特定的書法外交對象。這樣的格局，在中國書法家協會於一九八一年成立之後，即被轉換成另一種更文化的藝術創作與組織形態，而非復原有的經濟貿易的管道了。從經濟、政治外交回歸到文藝，歷史的發展是否也體現出某種無法逾越的鐵的法則來呢？

二〇一七年二月二十三日

承載過一千個新年祝福的丹青痕跡

在近日的收藏品市場中，老年畫的價值在大幅升值。從農家大院貼掛進入收藏品市場，一張老年畫，已經可以賣到數萬元。雖然老年畫的收藏只是一個小門類，但在春節期間，許多人求購老年畫以應景，尤其是五○年代的印刷品老年畫在收藏品市場較多見，價格都在百元以上。一張民國年間的老年畫，在杭州民間收藏市場賣了一千元，還有很多人打聽求購。而木版套色印刷的清末光緒年間的年畫，如果品相好，至少可以要價到三千元以上。年畫中的名牌如桃花塢或楊柳青出品，必在萬元以上。

年畫收藏，一是年代，以明清為佳；二是工藝，木版套色手工印刷高於普通印刷品；三是品相好壞也很關鍵；四是遇到名家手筆尤其注意不要失漏，如清末錢慧安、民國謝之光、中華人民共和國成立後賀友直、華三川等，皆是此道中大師手筆。嘉德拍賣有「年畫精品專場」：一件明代的〈壽星圖〉以七萬元成交，一件清初的〈福祿壽三星圖〉則以十二萬元拍出。據收藏家同仁說，最保守的估計，老年畫每年價格漲幅為百分之三十以上。

宋代年畫：從開封朱仙鎮傳播向中華大地

值得收藏的古代年畫，大約可以分成三大系統。最早的是宋代年畫。能稱為年畫的，必須有兩個特徵，一是內容：必須是門神、菩薩、童子、仕女、神仙和吉祥寓意的圖案。二是形式，因為家家戶戶

過年的需要，不可能都是手繪，也不能都是唯一的圖式圖像，而是印刷成百上千，故北宋時代的年畫風氣，又催生了套版彩色印刷技術的大普及。在中國印刷史尤其是圖像印刷史上，具有重要的里程碑意義。

北宋汴京即開封古都邊上，有一朱仙鎮。為中國四大鎮之一。彩色套版木刻年畫盛行於此，「開封朱仙鎮木版年畫」的名號，由此而生。專家考證，這是中國木版年畫的起源。它是伴生於唐代文字書籍印刷術的起源而逐漸萌生的。開封是繁華的首都，是當時中國的政治經濟文化中心，又藉助於運河的開通和貨運物流的便利，依傍大都會汴梁而構成商業重鎮朱仙鎮，在商品流通市場繁榮、百業興旺、車船如梭的同時，依靠市民階層和商賈隊伍的激活能力，也把過新年貼年畫、選春聯、放鞭炮、請財神、購年貨和木版套色年畫的成品從中原帶向四面八方。山東、江蘇、安徽、湖北、山西、寧夏、福建⋯⋯第一代年畫就這樣傳播向中華大地，成為民族文化年俗的一個鮮明象徵。宋人的紀錄是最好的見證，見孟元老《東京夢華錄》：

——「近歲節，市井皆印賣門神、鐘馗、桃板、桃符」。

——「橋之西，謂之果子行，紙畫也在彼處，行販不絕」。

「印賣」、「紙畫」的描述告訴我們，木版年畫在市井店鋪裡大銷於世。人物頭大身小，雕版水色套印，「刻線粗健有力，不染脂粉，鄉土味濃厚」，是正宗的年畫格調。

明代年畫：上千工匠集聚蘇州桃花塢

明代的年畫推「蘇州桃花塢木版年畫」。桃花塢年畫具有吳文化的氛圍。從明代弘治年間到康雍乾間，桃花塢年畫的製作導致了每年有幾百上千的工匠（畫工、刻工、印刷工匠）聚集於此用年畫刻印技

術討生活。其中，和合二仙、福祿壽三星、閣家歡、麻姑獻壽、月光美人、福字組合，都是當時最受歡迎的新年題材。當時依靠運河物流運輸渠道傳播和貿易擴散，數量有數百萬張，而且遠銷英國。日本學者曾經指出：日本江戶時期的「浮世繪」版畫風靡天下，其創作手法，即得自於明代「桃花塢木版年畫」的許多表現細節。而站在我們今天的立場上看許多桃花塢年畫，尤其是人物的畫法，已經有相當的寫實能力，而與二十世紀六〇年代京滬流行的吸取西方速寫、寫生技法創作的連環畫小人書非常接近了。桃花塢年畫刻版講究刀工，有四大技法：曰發刀、襯刀、挑刀、復刀。行家有「發刀準、挑刀狠、鏟底輕」的技術祕訣，這些概括，是年畫史上最重要的成果。

清代年畫：天津楊柳青馳名中外

清代天津楊柳青木版年畫，稍後於桃花塢年畫，在明末崇禎年間崛起，從清初以後尤其是清末光緒年間，盛行於華北地區，遍及內蒙古、新疆、東北各處，又依靠海洋港口和大運河航運興旺發達而順勢崛起的。初始起於天津塘沽地區，又適應於北方尤其是直隸、華北、東北、西北地域傳統年節民俗之需，甚至還引出了河北武強年畫、東豐台年畫、山東高密濰縣年畫等等，雖然桃花塢年畫在先，楊柳青年畫在後，但「南桃北柳」已經馳名中外。在光緒前後，天津一帶可謂是「家家會點染、戶戶善丹青」，從業者據說有三千多人。普通農家和城市平民家中，門窗、廳堂、內室、炕頭、灶旁、影壁、水缸等處皆貼有各色楊柳青年畫，娃娃懷抱鯉魚、手持蓮花；還有門童、財神、鍾馗、關公、秦叔寶、尉遲恭等歷史戲曲題材。而城市市民因消費能力高於農村，是年畫的主要消費者，故其時的年畫，更具有鮮明的市民文化審美特點。直至抗戰時，一則時勢動盪，二則印刷術漸漸有彩色能力，技術上套版印刷工藝繁複缺乏競爭力，才逐漸衰落。今天則有重新振興之勢，據說僅僅在楊柳青鎮從事

生產作坊和銷售的店鋪就有六十餘間，其間作品在細節講究方面已然毫不遜色於光緒年間。雖然沒有了大批北方平民市庶的生活需求，但從民俗時令日用品轉型為工藝美術品，又有「非遺」的響亮名號，反而在工藝技術上更精益求精了。

沒有商業槓桿就沒有年畫的興旺發達

從北宋中後期的「朱仙鎮年畫」，到明末清初的「桃花塢年畫」，再到清末的「楊柳青年畫」，各種吉祥圖案，勾、描、刻、印的技術工藝有很大的變化，但有一點卻是共同的：沒有大運河、航運、貿易貨運，沒有商業槓桿，就沒有年畫的誕生與發展，興盛與發達。與純繪畫相比，一是年節的特殊需求導致的表達方式；二是套版印刷帶來的批量生產方式；這兩個特徵，都是與一般中國畫（山水、花鳥、人物畫）的習慣研究視角不同調，也無法互相取代的。

作為丁酉新年的特別節目，中國美術館正在北京舉辦典藏活化系列「『楊柳春風』——館藏楊柳青古版年畫精品展」。已故年畫收藏名家第一人王樹村先生之藏品佔了出展展品的絕大多數。王樹村，是一個當代年畫收藏史上不能忘卻的名字。

二〇一七年三月十六日

明清藏書家「藏書印」、「記」的文辭與心跡

二○一六年美術傳媒拍賣的書法專場公益拍賣，我曾以「中國經典古籍收藏精要」為專題，得百餘件古籍圖書之書跋題記，分為〈藏書人〉、〈藏書樓〉、〈藏書事〉三編，各有三十至四十件，合為一纂，頗見規模。在弘揚國學傳統的諸多選項中，我認為：古籍收藏鑑定應該是一個無法繞開的學術大端。

浙江藏書與山陰祁氏

談起藏書，我們習慣於從范氏天一閣、毛晉汲古閣、黃丕烈百宋一廛、瞿鏞鐵琴銅劍樓、劉承幹嘉業堂、繆荃蓀藝風堂開始說起。就吾杭而言，也有丁丙的八千卷樓，還有赫赫有名的文瀾閣《四庫全書》，一路說來，十分豐富而厚實。但在題記作跋中，無意中注意到有一個重要的山陰祁氏卻素來未重於世。明代祁承㸁有「澹生堂」，藏書宏富，約有九千多種計十萬卷，而身後寂寞，湮滅無聞。我初亦不在意祁氏，研究排比中國古籍收藏校刊歷史，竟發現祁氏澹生堂藏書在明代，足可與范氏天一閣、毛晉汲古閣相匹敵。更難能可貴的，是祁承㸁更有《澹生堂藏書目》尤其是《澹生堂藏書約》，訴盡藏書家心曲。在明代可稱是研究藏書理論的前驅人物，而為後來清季葉德輝、葉昌熾等的先聲。比如他有《鑑書》曰：「垂於古而不可續於今者，經也。繁於前代而不及於前代者，史也。日亡而日佚者，子

也。日廣而日益者，集也。」論經史子集的收藏流傳特徵，極稱精要。祁承㸁更有藏書詩：「澹生堂中

儲經籍，主人手校無朝夕。讀之欣然忘飲食，典衣市書恆不給。後人但念阿翁癖，子孫益之永弗失。」

刻以為木印，鈐於書頁。概括自己一生以藏書為業和寄望後人善待藏書，比之一般藏書印多刻「子孫永

保」、「寶之」的做法，更見雅馴而有文采。

明清藏書印大觀

由祁承㸁的藏書印，想到古代藏書家多有這樣的石印木記面世——與我們一般理解的藏書印多是標

明藏家身分所屬不同；明代以降，隨著文人刻印風氣大熾，齋館詩文閒章應運而生。在篆刻史上留下輝

煌一頁的同時，在藏書界也投射出非常明顯的痕跡。比如明代收書藏書刻書後多鈐「子孫永保」諸吉語

收藏印之外，以石印或木印作祝禱寄願、祈求永續的藏書印大量出現，文體多採用擬文如杖銘、劍銘、

硯銘即銘文體之類，藏書以銘文鈐印為寄志的風氣極盛。茲舉幾例：

毛晉「汲古閣」刻藏書印曰：「趙文敏公書卷末云：『吾家業儒，辛勤置書。以遺子孫，其志何如？

後人不讀，將至於鬻，頹其家聲，不如禽犢。』、『苟歸他室，當念斯言，取非其有，勿寧捨旃。』

金石學家王昶家藏古籍經典兩萬卷，更有碑拓一千件。遂有三言韻語印，可謂聲色俱屬，曰：「二

萬卷，書可貴，一千通，金石備。購且藏，劇勞勩，顧後人，勤講肄。敷文章，明義理，習典故，兼遊

藝。時整齊，勿廢置，如不材，敢賣棄。是非人，犬豕類，屏出族，加鞭箠。」

清初朱彝尊藏書朱文小印則僅僅十二字而已：「購此書，頗不易。願子孫，勿輕棄。」

又有不知名張氏藏書銘印：「清俸買來，勤加讎校。鬻及拋殘，謂之不孝。唯張氏子孫，手澤是

好。」

更有藏書家之印語，列出各種「八勿」、「十不准」之類，幾乎等同於行規：「勿卷腦，勿折角，勿以爪侵字，勿以唾揭幅。勿以作枕，勿以夾刺孫」；「勿輕事丹黃、勿造劫楮素、勿鈐朱纍纍……」，藏書銘與篆刻或木記相結合，既不同於元押，又不屬於地道楷書印而是多字大篇，在明清篆刻史以外另闢一徑，又藉助於刊版印書傳播廣大；且多用楷隸而不限於古篆，又取有韻銘文，易識易讀，琅琅上口，就其文化影響力和形式傳播能力而言，實在是非一般篆刻作品所能望其項背。又加之，傳統篆刻類藏書印無其多字之雅辭，近時藏書票亦無文字傳達之利，古籍中的藏書印章木記，真可以自成一域矣！只可惜，我們目前多把它當作是古籍出版印刷史中一個極不起眼的附庸來對待，完全沒有認識到它作為一種特定場合環境中的特定文化存在樣式的意義所在。

西冷印社藏書啟的故事

由此憶及在一九一三年，剛剛開過成立大會後不久的西冷印社，也有一篇〈藏書啟〉公佈，全題為〈西冷印社藏書處徵書啟〉，節其要者如下：

特於印社右偏構精室數楹為藏書處，專收兩浙古今志乘及鄉邦掌故、先賢著述，與夫一切考論金石古器書畫等書，若當代名流有所投贈，則又不敢以此為限。

欲多讀書，必先聚書；讀書難，聚書亦不易。用是不揣冒昧，而為同氣之相求。非敢冀一藝成名，或亦庶乎得免拘墟之誚也。方今鴻儒輩出，樸學蔚興，伏冀海內收藏大家、著述鉅子，不吝珠玉，婁放璆琳，必為什襲之徵藏，奚啻百朋之錫。所有本社徵藏書籍簡章，臚具如左，仰希荃鑑：

·本社徵存書籍俟匯齊若干部若干卷，即具呈省教育司存案……其呈詞及批詞並登報，以示徵信。

· 本社所藏書籍，俟卷帙稍富、門類稍備，即分別舊有新增，編輯書目，加以提要以備稽考，而免遺失。

· 海內同志慨然以書籍貽贈本社，於每月月杪登報一次，詳載所贈書名及贈書者姓名，以志雅誼……

· 本社藏弃書籍，凡書櫉書架等件，務求堅緻縝密……遇有殘缺隨時修……

· 本社所藏書籍，每月推社友一人輪值收掌。凡劬學考古之士，皆可入社觀覽。惟不得攜出社外及加墨折角，任意污損……

· 本凡有惠贈本社書籍，除面交衹領敬謝外，或有託人轉交者，本社出有加蓋圖章之收條為憑；或由郵局寄贈，必原班覆函，敬伸謝悃。（西泠印社同人公啟）

· 從古人藏書印與木記中的不捨拳拳之意，到吾杭西泠印社徵書藏書啟事中的愛書感感之心，自古至今，藏書家一族的敬敏劬勞、勤謹慎重、分毫不爽、嚴絲密縫甚至不無迂闊的姿態，遠非詩人書畫家的灑脫不羈、優遊從容可比，也迥異於學者的鑽艱用深、玄思冥想。藏書是一種悉心呵護謹細燭微、集腋成裘水滴石穿的慢功夫，如果用一個形象的比喻，它有如礁岩山壁，是在晨昏朝夕的無聲消磨中，慢慢顯現出那一種特有的堅韌和厚重來的。

偉哉！藏書文化傳統中文明承傳的力量。

二〇一七年三月二日

駙馬都尉王詵：真偽鑑定之一例

印象中的王詵王晉卿，是一個闊公子、貴族、名將之後、皇親國戚，還是一個較典型的士大夫文人，山水畫學李成而擅金碧之勝。傳世有〈煙江疊嶂圖〉（上博）、〈漁村小雪圖〉（故宮）、〈瀛山圖〉（台北故宮）、〈煙嵐晴曉圖〉、〈溪山秋霽圖〉（美國弗利爾）。北宋末御纂《宣和畫譜》，收錄徽宗御府藏王詵精品三十五件。

「寶繪堂」是王詵書畫收藏的風雅之地，在其府邸之東。蘇東坡撰〈寶繪堂記〉以贊之，蘇子由撰〈王詵都尉寶繪堂詞〉。「平居攘去膏粱，屏遠聲色，而從事於書畫」（《東坡集·卷三十二》），表明這是個在書畫圈裡享有盛名、威望極高又有特殊身分的風雅貴冑公子。

使謝稚柳成為王畫鑑定頭牌

王詵是北宋的書畫收藏大家，又是書畫創作大家。他傳世的名作，幾乎都在當代書畫收藏史上留下了深深的烙印。〈煙江疊嶂圖〉是王詵首屈一指的代表作。王詵畫學李成之墨皴茂密以見煙霧迷漫浩渺曠達，又以金碧青綠重彩敷施以示富麗華美，「所畫山水學李成皴法，以金碌綠為之」（鄧椿《畫繼》語）。傳世〈煙江疊嶂圖〉有兩本，同題同作者，已易混淆；又於真偽至今仍有爭執，可以說是鑑定史上一個絕好的剖析範例。

一九五七年前後，著名文物商靳伯聲從蘇州匆匆趕到謝稚柳家，攜一卷軸，打開一看，正是〈煙江疊嶂圖〉。細細觀摩畫面，謝稚柳大為振奮。幾天後，上海博物館一次例行的收購文物的專家會議，謝稚柳向大家展示此卷，提議由上博收藏。但同席專家意見不一，甚至有提出幾十年前即見過此畫，當時即定為贋作。意見分歧，莫衷一是。謝稚柳極為生氣，沮喪落寞，神情黯淡。謝稚柳是性情中人，脾氣不小，憤而對靳伯聲說，轉告主家，這畫我自己買了。靳伯聲大驚，說這可不要意氣用事，上博皆日假，主家也無可奈何，你何為做此賠錢的傻事？謝稚柳大聲說，「我買下當資料！」殊不料原藏家聽聞博物館判假，脾氣比謝氏還大，賭氣說原擬開價八百元，現在非兩千元不談。謝氏割捨不下，主家又寸步不讓，最後好不容易妥協以一千六百元成交。謝稚柳東拼西湊，賣掉一批明清收藏，又分三次付款，才算遂願。朝夕面對、把玩再三後，謝老礌出一句：「豈南宋以後所可得而亂之者？」憤懣之意，溢於言表。

一九六四年，謝稚柳因這件〈煙江疊嶂圖〉遭到批判，「與國家爭購文物」，指鹿為馬，誣陷栽罪，謝稚柳百口莫辯，而原畫又被沒收上交。文革後抄家文物發還；謝遂於一九九一年捐贈上博，了卻了這一段充滿傷心事的「孽緣」。但從此以後，謝稚柳也成為行內公認的王詵王晉卿鑑定的頭牌專家。

適足以作為一個例證的，是在美國華盛頓弗利爾美術館收藏的〈溪山秋霽圖〉，原畫無款，元代以來倪雲林、柯九思皆認為郭熙所作，無人懷疑。但謝稚柳辨察其用筆尖利，風格不類郭熙，而定為王詵。收藏界翕然景從，概依謝說，遂成定讞。

畫真而蘇王合卷不真

回到〈煙江疊嶂圖〉本身。首先，〈煙江疊嶂圖〉有兩卷同名的橫卷，均為絹本，一是青綠，二

是水墨。兩卷均藏於上海博物館。青綠卷無款無印，但有宋徽宗趙佶題「內府所藏王詵四卷中此為第一」，彌足珍貴。而水墨卷後則有蘇軾題跋〈煙江疊嶂圖詩跋〉；又有題為《書王定國所藏煙江疊嶂圖》七言長詩，因其篇幅宏大，幾與畫卷本幅相抗，故又有「蘇軾王詵〈煙江疊嶂圖〉跋合卷」之稱。

細細觀察，對此圖之歸屬王詵何以疑偽者如此之多，我以為問題不在於畫風，而出在這卷書跋。蘇軾王詵所書題詠長詩中，起頭是蘇詩「江上愁心千疊山，浮空積翠如雲煙，山耶雲耶遠莫知，煙空雲散山依然……」數十行字中，排列整齊布如算子，看不到東坡「縱橫無不如意」的韻致。更就其筆墨結構而言，也並無蘇軾其他書跡那種揮灑自得、點畫信手的氣度與襟懷；而是拘掣模仿，小心翼翼，亦步亦趨，雖然是蘇體，但顯然是一種效顰學步的態度。款書「右書晉卿所畫煙江疊嶂圖一首。元祐三年十二月十五日子瞻書」。也是點畫牽強，欹斜無法，看不出一個書法大師的高超技巧。因此，合卷中的蘇東坡書法的部份，應該是一件仿作，是模擬學蘇者相對嫻熟者的手筆，而不是東坡本人的作為。

而第二段從「帝子相從玉斗邊，洞簫忽斷散非煙，平生未省山水窟，一朝身到心茫然……」本來應該是王詵的步韻和詩，但從書體上看，和前卷蘇軾「江山」詩的墨跡風格如出一轍，似出一人之手。本段落款「右奉和子瞻內翰見贈長韻」，顯係王詵口吻，而書風卻是蘇氏風範而與王詵無涉。

第三段是「晉卿作煙江疊嶂圖，僕為作詩十四韻，而晉卿和之，語特奇麗，因復次韻，非獨紀其詩畫之美，亦為道其出處，而終之以不忘在莒之戒，亦朋友忠愛之義也……」應是蘇東坡的口氣。

第四段有「子瞻再和前篇，非惟格韻高絕，而語意鄭重，相與甚厚……憶從南澗北山邊，慣見嶺雲和野煙，山深路僻空弔影，夢驚松竹風蕭然……」其後是和韻長詩。最後落款「元祐己巳正月初吉，晉卿書」，又是王詵的立場。

如果是蘇、王互相交替題詩，那麼風格絕不會是如此雷同如出一人之手。如果是蘇東坡抄錄兩人唱和之詩，那麼許多誇讚蘇軾自己的詞語由蘇軾自己寫出，顯係不合情理。以理度之，應該是學蘇的後人同時抄錄蘇、王兩人唱和成卷，以配〈煙江疊嶂圖〉的畫幅。檢原定「蘇軾王詵合卷」的題名，一則易被誤會為蘇、王真跡；二則出自一人之手，也非兩位書跡的合卷。

關於王詵書風特徵，也有可資研究者比照的傳世作品：有遼寧省博物館藏〈孫過庭草書千字文第五本卷〉的王詵跋橫幅和歐陽詢〈行書千字文〉王詵跋橫幅。王詵的用筆露鋒銳筆，頓挫反差很大，粗細跳蕩很誇張，與他的畫風「用筆尖利」有內在共同之處。但在這一卷合卷中的署名王詵（晉卿）部份的書法，與前述確認為王詵手筆的兩跋的書風相比明顯有異，反與蘇東坡書體重視肥厚而取橫斜扁勢的做派有近似之處。同署〈煙江疊嶂圖〉名頭，鄙意判定畫真而蘇王合卷不真，以此鑑定之論，質之高明，以為何如？

二〇一七年三月二十三日

米友仁的「米點山水」和鑑定史

米芾（元章）為宋代書法四大家，米友仁（元暉）是其公子。米芾為「大米」，米友仁為「小米」。關於米芾這位父親的研究，汗牛充棟，不勝枚舉，成果之豐厚無可待言；但關於米友仁這位兒子的研究，成果還不多。這次上海博物館於一周前實施長年陳列換展，首次出展所藏米友仁的〈瀟湘圖〉，行內津津樂道，以為大飽眼福。這正好可以藉機作為討論小米的重要話題。

含混虛幻「米點山水」的紙上奇觀

米友仁傳世有〈瀟湘奇觀圖〉（北京故宮）、〈雲山墨戲圖〉（北京故宮）、〈雲山得意圖〉（台北故宮）、〈遠岫晴雲圖〉（日本大阪市立美術館）。這次出展的上海博物館藏〈瀟湘圖〉為其中極品。米芾以書法名，但畫作未見傳世。史籍指其創「米點山水」，這「米點山水」的樣式形態，究竟何取？只能從米友仁傳世的這幾卷山水畫中尋找蹤跡證據。

淋漓水墨的山水畫畫風，在唐宋（北宋）的山水畫史早期是百不一見的。早期山水畫一是多見豎式巨軸大幛，二是多用金碧青綠，三是多施工細皴點，四是畫盡崇山峻嶺，都呈雄強偉巍之形。即使不取豎式而取手卷，也是浩淼波蕩，表現技法十分豐富。而到了米芾，尤其是米友仁，卻以水墨氤氳不施粉黛，簡筆暈染煙雨朦朧，創造出了一種全新的藝術形式語彙。尤其是在江南山水準坡斜巒、樹大蔥茂、

霧靄隱現、含混虛幻的景象中，這種「米點山水」的出現，不僅僅有助於筆墨程式的突破創新，還有根基於南方自然山水景觀的觀察啟示。在山水畫史上，「二米」的出現，是一次重大的歷史轉折。吳師道有〈米元暉雲山圖〉論述頗見精到：

書法畫法，至元章元暉而變。蓋其書以放易莊，畫以簡代密。然於放而得妍，簡而不失工，則二子之所長也。

關於米友仁的最早紀錄，是他十九歲時作〈楚山清曉圖〉由父親推薦給宋徽宗並獲天子賞賜。其後在北宋，又有蘇門四學士之黃庭堅關於古印收藏的一段掌故。黃庭堅有一首詩：「我有元暉古印章，印刓不忍與諸郎，虎兒筆力能扛鼎，教字元暉繼阿章。」若稍作解讀：「虎兒」是米友仁的奶名，「阿章」是父親米芾字元章。得一「元暉」古印，贈予米友仁這位侄輩，命其取字「元暉」以繼父親「元章」。圍繞一方古印，文人士大夫們轉贈唱和、風雅融洽，見出北宋蘇、黃、米之間的翰墨情誼。以理度之，彼時似乎是在米友仁十九歲前後的年齡，而不會是功成名就成為朝廷名臣之後。

鑑定、題跋、羊毫作書米友仁的青史功業

南宋高宗南遷，則以米友仁為工部侍郎、敷文閣直學士，書畫鑑定博士，米友仁從而成為南宋初的書畫界領軍。他鑑定書畫頗具法眼，傳世名帖法繪中多有他的鑑定題跋，但「往往有一時附會迎合上意者」。在皇帝御府書畫鑑定史上，內臣略有迎順皇上之意，也不足為怪。而就大端言，米友仁在鑑定史上的地位，應該是不可動搖的。目前有米友仁題跋鑑定傳世的，如隋〈出師頌〉章草卷後跋曰「右

出師頌，隋賢書，紹興九年四月七日臣米友仁審定」；又有《米芾草書九帖》跋：「右草書九帖，先臣芾真跡，臣米友仁鑑定恭跋」，更有著名的米芾〈苕溪詩卷〉傳世名作，後有「右呈諸友等詩，先臣芾真跡，臣米友仁鑑定恭跋」一行，都是作為鑑定專家在皇宮內府的審定鑑定之款。更有〈文彥博三札卷跋〉「……潞公於草法極留心，家中舊亦藏數紙……燦然在目，是可歡賞。米友仁元暉跋」，從這段文字看，應該是文士之間的鑑藏活動所留下的墨跡而不是為宋高宗內府作鑑，於鑑藏史亦屬珍貴的明證。

當然，身分既高，官至侍郎學士，米友仁也不肯為其他人隨便作畫，故而當時書畫圈也有人嘲諷他「解作無根樹，能描濛鴻雲；如今供御也，不肯與閒人。」

米友仁在中國書畫史和鑑定史上的貢獻，相對於乃父，應該是有青出於藍之譽的。概括起來有如下幾點：

首先，「米點山水」因他的傳世作品而使我們得睹真容。

其次，他是第一個以生宣、羊毫毛筆作書作畫的書畫名家。〈文彥博三札卷跋〉載他在五十歲（紹興五年，一一三五年）時記載「此紙滲墨，本不可運筆……羊毫作字，正如此紙作畫耳」。這一點堪稱決定了元明以降書畫以生紙（滲墨）、羊毫（軟毫）工具作書畫的悠久傳統。史載這一傳統始於從蘇東坡、米芾；但唯有米友仁留下了明確的文獻論述。

再次，是米友仁以鑑定之便利，留下了大量鑑定題款、題跋。在北宋以前，畫上並無題款的習慣。蘇軾米芾開其端，但並無實物傳世以為見證。而米友仁則在南宋初期，以前畫後書方式，把題款、題識、題跋合為一卷。比如〈瀟湘奇觀圖〉前畫後題，「題」是對畫的解說，這樣數百字的長題，是在他以前，出自同一個作者的傳世古書畫遺跡中所從未有過的。

米友仁有一段自述，老境於世海中，一毛髮事，泊然無著染。每靜室僧趺，忘懷萬慮，與碧虛寥廓，同其流蕩。」近代美學大師宗白華對此大為讚賞，以為是米友仁作為審美主體以一種超然寧靜的融世態度，涵映著這個世界的廣闊與精微——美學家的感悟與史學、文獻學家大不相同，記此以見彼此解讀立場之截然不同也。

二〇一七年三月三十日

大汶口文化中的陶文刻符考辨

都說西安半坡陶文是刻畫符號而不是文字，殷墟甲骨文才是漢字最早的文字形態。它符合作為文字的四大要求：一、表意。二、符碼系統有規律且可重複。三、書寫而不是描畫。四、抽象而不具象。其後則是金文篆書、隸變，草訛、楷正，構成了一部波瀾壯闊的漢字史，又因為各代各域的藝術家的介入，構成了一部同樣波瀾壯闊的書法史。

甲骨文之前的準文字符號

西安半坡陶文基於仰韶文化距今六千年，這是依靠碳十四的科學檢測得出的年代結論，無可動搖。殷墟甲骨文距今三千四百至兩千七百年前，所謂中華文明三千年，其年代計算即大略出於此。當然因已有紀年，也毋庸置疑。

公元前六千年到公元前三千年之間，應該還有相應的文明形態存在。殷商甲骨文是很成熟的文字了，但商前有夏，成熟的文字系統之前，必有一個已有文字意識卻尚未成系統的階段。西安半坡陶文是簡單的獨體刻畫符號，尚未有組合，表意過於簡單，因此作為「可重複」與「規律」的特徵不強。學者們也大都認為半坡的刻畫符號並不足以構成文字系統。之所以說它是符號，正是據其缺乏系統，只是簡

單標識而已。有個別學者也認為，其已經可算作文字。但約定俗成的觀點是，刻畫符號的稱呼更穩妥而保險，不會引來糾纏爭議。

介乎兩者之間的山東大汶口文化，年代是在史前兩千年左右，約為公元前四千五百年到公元前二千八百年之間。正處在西安半坡刻畫符號和殷商甲骨文系統文字之中間區段，亦即是構成了考古意義上的六千年前（半坡‧陝西）、四千年前（大汶口‧山東）、三千年前（殷墟‧河南）這樣的一脈三環的文明進展脈絡。它的文字研究形態，按邏輯、按規律應該是一、單體刻畫符號；二、複合組合準文字符號；三、表意組合複雜文字系統。既然一是半坡，三是殷墟，那麼這個處於中間轉接狀態的二就是大汶口，其傳世出土的文字形態，是否真如我們所推斷的那樣呢？

大汶口陶文中最有名的符號，是一個組合體（而不是半坡那樣的單體）。分為日、雲、山三個部件，上下重疊。日在最上，雲居中間，山為底座。如果是三個不同表意的符號，那麼三段應該各有所據，而不會疊在一個空間裡。這時候的刻符，日是太陽，畫個圓指代；雲是飄動，彎彎翹角；山是峰巒，蜿蜒而行。可以是一個最直白的思維和看圖識字（符號）。但是重疊組合之後，其涵義就複雜多變起來，指日？指雲？指山？都可以是卻又都無法簡單確定。

大汶口陶文「炅山」諸家說

圍繞這一符號究竟有否表意？是否文字？各家論說紛紜。

于省吾先生認為這一符號上象日，中象雲氣，下象山有五峰，故合之釋為「旦」。他認為，距今四千年前的龍山（大汶口）文化，已經有了用三個偏旁部首構成的「會意」字，可以推斷已經有了由半坡以降的簡單獨體字進化到複合會意字的條件。（見于氏：《關於古文字研究的若干問題》）。

唐蘭先生則釋此字為「囧」，今讀炯。上是太陽，中有火，下是五峰山，表示在烈日下山上起火之意。又另一字釋「炅」日下有火，同一意。他認為兩字詳略不同，但既有重複，則應該是文字表意時的反覆使用的正常現象，而與符號的偶然單獨使用方式不同。（唐氏〈中國有六千多年的文明史〉）。當然，唐先生的結論，也遇到很多質疑。

李學勤先生把此字釋為「炅山」。他指出，民國時流落海外的幾件玉器上也刻有「炅」字。玉器屬良渚文化，與大汶口文化近鄰。陶器玉器兩種器物上發現同一個「炅」字，表明它的傳播與通用性。這正是文字的特徵所在。（李氏《古文字學初階》）。

于省吾釋為「日雲山」符號為「旦」字，不太有說服力。一橫通常表示地平線，與火關係不大。而唐蘭釋「囧」、釋「炅」，同一圖形符號釋兩個相異文字，顯然也有問題。因為它明顯應該是一個字的繁簡寫法不同，而不可能是兩個字。但他認定這是夏代少炅部族文化的族名或族徽而有兼作文字應用的情況，卻是獨具慧眼的。少炅國的首領蚩尤，正是與炎、黃二帝同時的。因此，炅字應該是夏文字的雛形階段，並且它是「會意」字，是表意的。

李學勤釋「炅山」、「炅」與唐蘭異曲同工。並以玉器上也有同一「炅」字而認為它本應該是一個部族名（或族徽），但因橫跨山東、江蘇、浙江的大汶口文化與良渚文化，因此必有文字通用的功能。

目前看來，這一解讀較合乎情理。當然，于省吾先生釋「日」又釋「雲」；而唐蘭先生則釋「日」又釋「火」；日字的認定大家都沒意見，但雲乎火乎？恐怕又是一個可以引發爭論的關鍵點。

但有一點是我們最關心的：「日、雲（火）、山」合體會意組合字，與二○○○年之前的半坡仰韶文化的簡單刻符多採用獨體孤立形狀相比，肯定是進了一大步。合體、組合、會意，以表達相對複雜的意思，正是人類文明發展中必然要經過的文字演進階段。大汶口文化的「日雲（火）山」組合字即「炅

山」字，上承陝西半坡陶文簡單的獨體刻符而加以組合會意，下開河南殷墟文化甲骨文的複雜組合文字系統，成為其中必不可少的中轉之鏈，又以山東陶文而比照於浙江良渚玉器的同一符號現象，讓人浮想聯翩，對古代的漢字文明又可以產生一種新認識。

只是，這居於中間的符件，到底是「雲」還是「火」呢？

二〇一七年四月六日

一九六一年台北故宮博物院赴美展引起的波瀾

上世紀四〇年代末故宮文物遷台後，一直沒有營造合適的場所。最早運抵台灣時，儲藏於台中霧峰鄉北溝。當時還沒有「故宮博物院」的名義。北溝建有一個陳列室，並有一個「聯合管理處」負責運營，但目的在保存。

「國立故宮博物院」的定名與企圖

因為蔣介石還夢想著有一天返回大陸，於是一切都取簡易臨時為旨──事實上，也沒有人敢向「老總統」提建設新故宮的建議，因為這樣的話等於告訴朝野反攻無望，是蔣介石萬萬不能容忍的。但台灣氣候潮溼，文物保護又是個大問題，從一九三三年開始四處漂流的故宮文物，也總是要有個穩定的場所。眼看反攻大陸遙遙無期，蔣「總統」也不得不承認了這個事實，於是重建台北故宮博物院的動議又被提上議事日程。

當時為取新名日台灣「中山博物院」，還是沿用「故宮博物院」名稱還有過爭議：因為故宮必指北京紫禁城，台北新造一個建築叫「故宮」，無論如何廣大輝煌，終究不具有地域上的合法性。時值大陸也因為「抗美援朝」而無力再對台灣用兵，蔣介石既有了喘息之機，為了表示自己的正宗、正統，遂決定仍然用「國立故宮博物院」的名義以昭告天下。

當時有兩位名流的發言，很有代表性：王雲五有云：

有一天必會實現反攻大陸，這裡所藏故宮文物應該會遷回大陸故宮紫禁城，但是此一建築將被保存下來，用來永久紀念國父」。又王世杰有云：「回到大陸時，故宮文物也會回到大陸，把複製品留在台灣。

故宮博物院文物赴美之緣由

台北故宮博物院正式成立雖晚在一九六五年，但從一九六〇年開始，由「行政院長」陳誠已經提出並在行政院設立故宮籌備委員會。先由美國亞洲基金會支持三千兩百萬台幣的貸款，台灣又配套了相應資金。長年支持故宮項目並為台中北溝建設陳列室出資的美國亞洲基金會，在瞭解了這巨量的中國古代文物收藏之後，鑑於美國的中國書畫文物收藏風氣十分興旺，便萌生了把這批文物送到美國去展覽的想法。一九五三年前後，美國有一批專家和博物館館長專程到台灣，看文物，甄選赴美展品。其中書畫為主，銅器、瓷器、玉器等各有相當數量，約近千品，並大致編出目錄。醞釀過程中，台灣的文物界人士一方面為能赴美展覽十分振奮，期望能辦成一個超過一九三五年英國倫敦中國書畫文物展水準和規模的超級大展。但另一方面，又為美國輿論上的炒作「長期出借」形同掠奪而極力反對和擔心，怕這批文物赴美後一去不復返，這是當時台灣朝野均無法接受和忍受的。蔣氏初時並無態度，但他有中華文化情結，後來又因為與美國矛盾突出，遂明確表示不可能認可「長期出借」，但赴美展卻是必須推進，不惜冒險一試。我私意猜想他的思考焦點肯定不僅僅是著力於傳播中國三千年藝術魅力和中美友好；可能更

有通過這次展覽，向美國這個最重要國家宣示「中華民國正統在台灣」的政治意圖。

拖了幾年，到一九六〇年前後，進入正式的準備階段。台灣的「外交部部長」葉公超承擔與美國接洽交涉任務，「教育部長」杭立武負責運送這批最珍貴的國寶級文物。葉公超向台灣朝野宣佈啟動這個展覽時，提出如下觀點：「蔣先生和我殷切期盼實現這次的計畫，不只是響應美國美術館及鑑定專家的期望，也是為了讓美國人民對於中國的堂堂歷史具有真正的見地。通過展覽加深他們的印象，我們是中國偉大文化遺產的保護者。向美國人民的宣傳活動，具有巨大的價值。」

鑑定大家張珩登高一呼

但美國國務院從一開始就對這次台北故宮博物院美國展態度消極，理由是不願意由此刺激中國政府。這種態度也是赴美展延宕年月的原因之一。但積極推動的，卻是與蔣介石、宋慶齡私交極篤的《時代雜誌》（Time）、《生活雜誌》（Life）的傳媒界大亨亨利·盧斯（Henry Luce），他的積極促成，是台北故宮博物院赴美展成功的主要保障。其後，借盧斯廣為聯絡之人脈，使此展赴美國五大都市即華盛頓國家美術館、紐約大都會博物館、波士頓美術館、芝加哥美術館、舊金山笛洋美術館巡迴展覽，大獲成功。可見，國家外交看起來是公式化的，但其中不可避免地會摻雜著私交私誼，台北故宮博物院赴美展的籌備和實施過程，也深刻地揭示了這一點。

大陸對此作出強烈抗議。據一九五五年《人民日報》載，大陸各大博物館發表了聯合聲明。針對「蔣介石集團運到台灣的文物，全都是中國人民的財產，必須歸還。」其後，以《人民日報》為首，開展了一系列批判「蔣介石集團幫助美國政府進行文物掠奪」的專題運動。其中除聲明和抗議、批判外，故宮博物院的鑑定大家張珩也撰文〈記述故宮運往台灣的一些

名畫〉、〈古代繪畫的厄運與幸運〉兩篇經典文章。其中〈記述故宮運往台灣的一些名畫〉針對當時的台北故宮博物院美國展提出嚴厲批判，其文末所述如下：

我們已經具備了科學研究的條件，但是我們卻缺少了研究必需的實物基礎。我們痛恨蔣介石集團的竊運行為，我們更痛恨美國當局對於別一個國家的藝術品的掠奪企圖。屬於中國人民所有的珍貴文物圖書，必須完整無缺地返還中國，是不容許有一絲一毫的缺失的。《人民日報》觀察家的評論和全國文物工作者的聯合聲明，代表著全國人民和文物工作者的意志。

但本文絕大部份內容卻是對古代繪畫作出梳理和鑑定，並回憶張珩自己當年鑑定時的一些細節，其中關於唐代韓幹〈牧馬圖〉，五代南唐趙幹〈江行初雪圖〉以及荊浩、關仝、巨然、郭忠恕、范寬、郭熙直到宋徽宗，諸如著錄、題署、跋文、裝裱、風格都可作鑑定收藏筆記讀。這篇長文作為張珩的代表作，在當時中華人民共和國成立初百廢待興無人關心書畫鑑定之時；它的發表，在批判美蔣敵對勢力又代表國家代表博物館學界作政治表態的同時，讓社會各界重新喚起了對書畫收藏鑑定史的熱情。是在當時彌足珍貴、空谷足音的存在。政治表態雖已經時過境遷，而這篇鑑定收藏鑑定史上的美文，卻足以在中華人民共和國成立初的書畫收藏史上具有永恆的價值，顯示出張珩作為從民國到中華人民共和國成立前後，中國最偉大的鑑定家的超級水準與卓越風範，以及他無可取代的崇高地位。

二〇一七年四月十三日

文人酬贈說西泠

剛剛接手西泠印社社務的二○○三年前後，西泠印社的日本元老社員、沙孟海社長的至交小林斗盫先生託人向西泠印社社長劉江老師致意，並示意想捐贈藏品予西泠印社，劉老師交代我出面做代表聯繫落實此事。後來一打聽，捐贈的是十分著名的「西泠印社中人」名印，原是西泠早期社員葛昌楹請吳昌碩社長刻的。葛翁的元老地位，和平湖望族身分，當時就讓吳缶老等一千海上元老大家十分敬重，吳昌碩應邀刻此妙印，真可謂是珠聯璧合，授受皆宜，足可成就一段翰墨佳話。而在小林斗盫先生從拍賣會上競買此印、隔數年後又由日本攜贈西泠以為百年西泠之賀之前，我們從未親睹原物，只是在歷來印譜所載中一瞻風采而已。十數年來所頒「西泠印社社員證書」上，即印製有此方「西泠印社中人」印蛻，所以論印本已十分熟悉；但論原物則暌違陌生，有河漢阻隔之憾、無緣得睹真容也。

丁輔之〈益壽延年〉圖與西泠印社的早期發展

其實，當時「西泠四子」丁、王、葉、吳，擴而為創社諸公，互贈翰墨鐵筆，乃是常態，一是書畫篆刻癡迷，孜孜以求，日繼月延，以此自娛且娛人。二是必以筆墨賑災助世，多有義賣，如滬上書畫會所團體所作展示活動經費，及西泠孤山題襟館、觀樂樓、華嚴經塔、鶴廬等建築之費用，皆取書畫篆刻鬻售所得方足敷用。三是名士交誼，例以書畫印章創作互贈互易以志史事。葛昌楹獲吳昌碩刻「西泠印

社中人」印藏於祕篋，即屬此類。當時，「西泠四子」與當時的西泠名士如具呈八鄉紳、杭城名流高氏三兄弟，乃至四子的門生子弟朋友親好，互相之間都有題贈作品傳世。我還曾見馬衡刻贈王福庵名印，今日觀之，更生景行行止之情矣。

記得上海朵雲軒拍賣在二〇一二年春拍，有一件丁輔之畫的工筆細畫，題為〈益壽延年〉，為祝賀王福庵五十大壽所畫，大瓶插蒼松，青籃供壽桃，署年款己巳六月，知作於一九二九年。又署「時客海上」。證明其時丁、王二公皆客居上海。西泠印社成立於一九〇四年，越十年至一九一三年，孤山規模漸成，乃舉行成立大會，推舉吳昌碩為社長。西泠基業，自此貫通滬杭兩地，稱譽藝林，彬彬秩秩，極一時之盛。又十年至一九二三年，西泠印社再舉行二十週年紀念典禮，舉辦「金石家書畫作品展」，次年還出版了在當時堪稱壯觀的大型畫集。可以說，從成立大會的一九一三年到二十週年紀念的一九二三年，是西泠印社前期最輝煌燦爛的階段。在這一時期，中日書法蘭亭會、搶救「漢三老諱字忌日碑」，建山川雨露圖書室、寶印山房、題襟館、剔蘚亭、還樸精廬、遯廬、潛泉、鑑亭、觀樂樓、建華嚴經塔、遷建四照閣，以一種孤高自傲、獨立不遷、擷取傳統藝術本位的做派反向而行，鶴立雞群，塑造了一個無可取代的文化典範——在號為「十里洋場」的上海，各種「美術」式的西洋畫會、油畫會、新聞畫會充斥而且藉助於現代報刊全覆蓋而風行天下之際，以純真的傳統金石書畫篆刻為主軸而另闢蹊徑；在西式「展覽會」形式之外，又重倡中國古典式的「雅集」、「觀摩」、「品鑑」等活動形式。這些對比，都表明在民國藝術團體的活動格局中，西泠印社的存在是一種獨特、唯一、不可替代的存在。

以這樣的背景來看丁輔之的祝壽圖，至少可以抽取出幾個值得思考的結論。

〈益壽延年〉圖的創作背景

一、作畫時間應該是在西泠印社處於第一個全盛時期——以一九二九年為王福庵祝五十大壽作為基準，有幾個時間節點需要特別提示：一是六年前（一九二三年）的二十週年紀念大會，二是再之前的一九二一年西泠印社舉全社之力搶救「漢三老諱字忌日碑」，三是一九二三年吳隱卒和一九二七年吳昌碩謝世，在其後則是一九三三年西泠印社舉行三十週年雅集並編印《西泠印社三十週年紀念刊》。一直到這一時期，西泠印社仍然處於全盛期。但是，一九三七年十二月日本佔領杭州，西泠四子除吳隱先期去世外，丁、王、葉皆提前避戰禍而長居於滬上。概言之，經歷了已有的二十週年紀念、贖回「漢三老諱字忌日碑」、社長吳昌碩去世、《西泠印社三十週年紀念刊》，以及日寇侵入杭州導致西泠印社被迫陷入停頓，西泠諸公長駐上海等一系列事件以後，也許可以說，西泠印社開始進入了一個由盛而衰、此消彼長的轉折期。這樣對比著來看丁輔之為王福庵祝壽之畫，當然就有了很多的聯想。

二、丁輔之畫〈益壽延年〉圖註明畫於滬上，王福庵當時應該也在上海居住。早期西泠四子，除葉為銘在杭州居住時期稍長而吳隱定居上海以外，其他丁、王兩位都是滬杭兩地各有住處。抗戰勝利後，更是寓居上海不再長住杭州。一九四八年、一九四九年，葉為銘、丁輔之相繼去世於上海，王福庵一直在上海住到一九六〇年去世。因此，就像丁輔之、高絡園、俞人萃、葛昌楹等人一九三七年在上海編《丁丑劫餘印存》，為抗戰留下了一份珍貴的西泠印社史料（也是近代篆刻史文獻史料）一樣，在非常時期，西泠印社的活動空間移至上海，是一件很可理解的事——正因為杭州的西泠情緣，丁輔之卻為同在上海的、小他一歲的王福庵畫贈〈益壽延年〉圖祝壽，這在當時並非是不可思議，蓋其為時勢使然而已。

丁輔之的特立獨行與酬贈雅事

丁輔之是一個地道的江南文人士大夫，沒有他，西泠印社不可能起步。他可以說是最關鍵的發起人、創辦人，但他同時又是一個嗜新嗜奇、極具藝術氣質的玩家，興趣極其廣泛。「八千卷樓」的公子竟然嗜印章，因為他同時又是一個嗜新嗜奇、極具藝術氣質的玩家，興趣極其廣泛。「八千卷樓」的公子竟然嗜印章，因為姓丁，遂編古印為袖珍小冊《丁氏秦漢印譜》以供朝夕把玩，這已經讓人覺得夠奇葩了。而他還別出心裁，以甲骨文書法為獨特取徑，取人無我有之意，出版《商卜文集聯（附詩）》（一九二八年）、《商卜文分韻》、《唐宋三百首集聯》（一九三八年）、《集甲骨文觀水遊山集》等，風行天下，名噪一時。乃至世論甲骨文集聯，自丁輔之以外不作第二人想，而且與尋常書法家講二王正宗筆法全然不是一個套路。又比如他寓居上海時忽然對印刷字體癡迷不已，乃至自己發明了一套方形聚珍仿宋版字模，後為上海中華書局排印大型《四部備要》，古雅樸茂，令人耳目一新，在民國印刷史上可謂獨樹一幟。

以此論之，丁輔之的畫亦是獨立不遷。他多以蔬果花卉為題材，與吳昌碩、王一亭雖有莫逆交往，卻在畫風上絲毫不受影響。一取少人問津的沒骨，重渲染暈漬功夫；二取色彩而不走吳昌碩式的海派水墨淋漓之路；再取兼工帶寫的惲南田、華新羅一脈，細染精描，毫無趙之謙、吳昌碩式大筆縱橫不可一世的習氣。〈益壽延年〉圖正是典型的丁氏畫風，為一生摯友王福庵祝壽，他應該是費盡心思、竭盡全力，使出了渾身解數了。

另有記載，在一九三八年丁輔之六十大壽時，西泠印社同仁又聚集上海吉安路法藏寺。王福庵的壽禮是象牙四面印、象牙六面印各一方；方介堪壽禮為「光緒己卯孟秋名工古越卜鶴汀造」款精選加料淨純宿羊毫一枝，上刻「輔之先生誕辰與此筆同歲，今逢周甲，介侯刻以誌喜」。前輩風雅，乃至如是？

傳世文人雅士互贈書畫作品，授受雙方都是名家，又有好因緣，在收藏史上其價值自是不同，因為它背後有豐厚的人文故事可供檢索，非唯筆墨精良而已。

二〇一七年四月二十日

考古怪俠衛聚賢

考古學為近代西方引進之學問。古代學術稱「金石學」，那是傳統青銅彝器和碣石碑刻尤其是銘文形制的各種學問。現代考古與博物館學興起後，以李濟為代表的考古學尤其是田野考古作為新學在中國迅速發展起來。也可以說，在清末民國交替時期，傳統金石學自宋代歐陽修、趙明誠以來，到清代康乾之世考據學盛行，它一直是學術正統。而在甲骨文、西北漢簡、敦煌文書相繼出土之後，以羅振玉、王國維等「甲骨四堂」為代表的新學崛起。王國維講求「二重證據法」，傳世文獻與地下文物互證，這是一種以傳統文獻考據結合出土文物考古的新的學術方法。但二〇年代李濟的田野考古出現後，不再是僅僅結合融合而是純粹新思維、新模式、新方法的西方式考古學術成為顯學。這是一種新的立場。亦即是說，它應該構成三個鏈：一、傳統金石學，二、出土文物考據學，三、現代考古學（田野考古發掘或美術考古器物考古）。李濟是一代宗師，而衛聚賢亦是其中被譽為奠基人的標誌性人物。

考古「怪俠」平生事蹟

一個被稱為是考古學家的人，本來應該有種特專注、特固執，不苟言笑、不慕時尚的嚴謹學究派頭。但衛聚賢卻完全反著來，故我們對他諡曰「怪俠」。凡常提及「怪俠」者，多是指性格怪異又武功卓越，但在考古領域裡稱「怪俠」，則是詭異之甚的評價也。

試舉衛聚賢「怪俠」之事三五：

一、衛聚賢出身山西農家，少貧失怙，寄於他姓，又曾失聰失憶，而以借貸進學，專事學術，乃至有上古史研究之豐厚成果。專治《左傳》、《國語》，乃至成為斯行碩學。其著作有〈春秋的研究〉、〈左傳真偽考〉、〈晉文公生年考〉、〈晉惠公卒年考〉、〈春秋地圖〉、〈國語研究〉、〈左傳之研究〉等，在中國史學界影響甚鉅。

二、衛聚賢是山西佬，天生懂經濟，又因此得孔祥熙器重。三〇年代淞滬停戰協定後，赴上海任職銀行專員和協纂。並著有《中國財政史》、《中國商業史》、《山西票號史》，於經濟學可稱重鎮。更有〈歷代建都南京的貨幣〉專論。當然，這是他前半生的飯碗，在我們看來，卻不過是畢生功業的陪襯而已。

三、衛聚賢拜師清華國學研究院，考入國學大師王國維門下，為關門弟子。王國維正是在一九二七年參加衛聚賢等人的畢業典禮和師生敘別會的翌日，自沉於頤和園昆明湖。前日還與衛聚賢談學術，不過半日即投湖自盡，可見衛聚賢真算是王國維最後的弟子。

四、衛聚賢進入考古學界後，先赴南京任大學院科員，兼任南京古物保存所所長；又參與主持發掘棲霞山漢墓，發現有石斧、石錛、石刀、石鏃，還有陶片紅砂紋樣殘片，遂斷定江南亦有「新石器時代」，其後，追隨李濟在山西作新石器考古發掘，卓有成效。最令我們關注的，是衛聚賢為證明棲霞山新石器考古發掘，竟在杭州古蕩地區發掘古墓得陶片石斧，遂認定「江南於新石器時代即有人類活動」，又在餘杭良渚、金山衛作考古發掘以證其實。並撰《杭州古蕩新石器時代遺址之試探報告》、〈金山衛考古記〉、〈南京明故宮發掘報告〉。

五、衛聚賢在每個時期都有眾多名流學士與其相處共學。如在清華國學研究院時期，他的同學有史

念海、徐中舒、謝國楨、王力、姜亮夫、高亨、蔣天樞、劉盼遂、羅根澤、吳其昌、陸侃如等等，後來皆成一代學宗。又比如在成立「吳越史地研究會」時即奉蔡元培為會長，約請于右任、吳稚暉、葉恭綽、孔祥熙、董作賓等，衛聚賢自己任總幹事，實掌會務。又如在大後方組織「說文社」時，郭沫若、周谷城、顧頡剛、李健吾、馬衡、胡小石、常任俠、王獻唐、傅振倫等皆集聚他的「聚賢樓」論學。他如同一個核心，時時能積聚能量，形成鮮明的討論研究專題，在民國學術史上熠熠生輝。像他這樣善於組織的學者兼社會活動家，在民國學界可謂絕無僅有。

六、衛聚賢最「奇葩」的一件事，發生在一九五四年。其時他輾轉香港任教，曾主張「中國人發現美洲」，著有《中國人發現美洲》、《中國古代與美洲交通考》。認為在哥倫布之前，已有百餘中國人到達美洲。為了印證這一「大膽假設」，他竟率人乘坐在廣州出土的漢代船形複製木舟經南洋東駛美洲，以實踐和驗證他的「交通美洲」的學術立論，數百里後翻船為人救起，遂未功成。但卻使得發現美洲的新聞事件傳得沸沸揚揚。一個以考古發掘為專業的學究老夫子、一個名師王國維的關門弟子、一個著作等身涉獵極廣的著述家、一個周旋於學界菁英廣交天下豪傑的核心大老，竟然有如此嗜奇好勝的言行，這種浪漫縱恣、膽大妄為、無所顧忌，非怪俠而何？

一九三一年，衛聚賢著《中國考古小史》。五年後又增補成《中國考古學史》五章。當時他還在上海中央銀行經濟研究處當差，有此雅興，實屬不易。但這部書最奇怪的，是在簡略回溯自兩周至清末的考古、古物收藏鑑定史之後，又專設〈餘論‧考古的厄運與幸運〉輯錄引用歷代古籍文獻內容，與古物保存、故宮開放、博物館設立和博物館協會等等現實文獻實錄。更有〈附錄‧各地發現古物志〉，分年輯錄各家報紙所載考古發掘與文物相關新聞記事，從一九三一年十月開始，到一九三六年八月成書之時，完全以實錄排列。這樣的著述方式，舉世未見其匹，實在也是夠奇葩的。

考古「怪俠」與杭州考古

因為與杭州古蕩有關，茲錄該書中收錄某報二十五年五月二十八日報導：

考古家衛聚賢，近在杭州古蕩發現新石器時代之石器四十件。業已志昨日本報。本報記者昨特往訪衛氏摯友陳志良，詢以衛氏在杭發現此項石器之經過。據談，衛氏為國內有名之史地學者，於考古工作，尤研究有素。一九三一年在京古物保存所所長任內，於棲霞山發掘六朝墓時，曾發現新石器時代之遺物。並得到石器數件。但人多以江南向未發現過石器，而且棲霞山所發現之石器，其數量不多，難以置信江南之有石器。然衛氏則疑信參半，而鑽研之心更堅。不久以前何遂在杭購到石鏃三件，送到研究院研究，其時有疑其非在杭州所出土，係古玩商自北方購來販賣者。事聞於衛氏，乃特於本月二十四日赴杭，復在古玩商場見有石鏃及石鏟各一，僅討價三元，遂即購之。旋再從各方探詢該石器之來源，始知在距杭市十里之古蕩出土。衛氏乃與友周泳先前往古蕩考察，其地在老（和）山之麓，為餘杭公路必經之地……並聞另一工人在土內掘得完整之石鏟一，石戈一，及破殘之石鏟一。又有工人得石箭頭一，衛遂共以法幣三角之代價購得之……由此並可證明江南於新石器時代已有人類云。

事涉吾杭地方文化，古蕩遺址又在敝宅近端，今皆已成新村。乃知與奇葩怪俠衛聚賢有此奇緣，豈可不全錄之以饗讀者諸公乎？

二〇一七年四月二十七日

關於「賀梅子」的故事

記得我年輕時發表的第一篇詞學論文，是在迄今三十六年之前的一九八一年，題目是〈略論賀鑄詞的藝術特色〉，發表在《文學遺產增刊》第十六期上，著重談了賀詞〈青玉案〉名篇中「意象組合」特徵和技巧手法——遵從陸維釗師以書法為本業又兼攻詞學（清詞）的學術理論，我當時被陸師指定為研究宋代書法史，故而也就近銜接到宋詞，而於元明清詞較少問津了。但初入手研究，歐蘇晏柳、蘇門四學士、秦七黃九，名家詞的研究論文如汗牛充棟，根本讀不過來。我想，再重複地做歐陽修、柳永、蘇軾、秦觀研究，很難有新想法，也很難產生什麼新價值。應該找更有意義的、相對冷僻的研究對象。

「賀梅子」的詩才與相貌

於是，我想到了賀鑄。相較大師而言，他是弱一層次的詞家，整體形象不及蘇黃；但他的「賀梅子」卻是傳頌千古的名句，又擁有足夠的知名度，是個合適的對象。

賀鑄〈青玉案〉：「凌波不過橫塘路，但目送，芳塵去。錦瑟華年誰與度，月橋花院，瑣窗朱戶，只有春知處。飛雲冉冉蘅皋暮，彩筆新題斷腸句，試問閒愁都幾許，一川煙草，滿城風絮，梅子黃時雨。」

賀鑄，字方回，號慶湖遺老，有《慶湖遺老集》；又有《東山寓聲樂府》，故又稱「賀東山」。論

來歷，是唐賀知章之後，宋太祖賀皇后之族孫，又娶宗室女為妻。但他長期沉淪下僚，空有一生抱國雄志，卻無緣發揮。《宋史・文苑傳》有云：「喜談當世事，可否不少假借。雖貴要權傾一時，少不中意，極口詆之無遺辭，人以為近俠。」作詞有不少鏗鏘大作。初可歸為豪放派，但〈青玉案〉甫一出世即被傳為絕唱，黃庭堅有「解作江南斷腸句，只今唯有賀方回」。而羅大經《鶴林玉露》更指出：「賀方回云：試問閒愁都幾許？一川煙草，滿城風絮，梅子黃時雨。蓋以三者比愁之多也，尤為新奇。」我初只是感慨體察於三喻即煙草、風絮、梅子雨之繁複，如前人評其比喻之多，只是在「數量之多」這一點上著眼。後來仔細品味，有幻象三複合之妙，沈謙《填詞雜說》「不特善於喻愁，正以瑣碎為妙」。則比單純的「多」又上了一層次。再後，幻化出新的西方式文藝理論中的「意象論」，以煙草之浩渺細碎、風絮之漫天飄飛、梅子雨之淅瀝不斷三者喻愁，既有靜態的愁景，又有動態的愁意，如細草、飛絮、滴雨，正組合為三個實像三個虛像，意象之互為交錯交疊，乃真可謂愁之無窮盡也。至此，西方的「意象」，終於和古典的喻詞融為一體，互證互生，從平凡中生出偉大來。

既有少年豪俠的「交結五都雄」，又有中年「賀梅子」之細膩，想不出這個賀鑄應該是個什麼相貌？古人也沒有攝影照片，沒有憑據，畫像的準確度當然也全憑畫家理解與意念。想及收藏界中蕭山有「三任」即任渭長（熊）、任阜長（薰）、任伯年（頤），皆為人物畫一代翹楚，國畫當然毋庸置疑，即使是木版畫人物繡像的刻本印本，現在也是拍賣收藏界的搶手貨。其時正看到清末任氏三傑之一的任渭長有《於越先賢像贊》，版刻行世。其中就有賀鑄畫像：〈宋朝奉郎賀公鑄〉。長髯垂眉，短額翹頷，雙目瞠天，寬袖錦袍，拈鬚而坐，幾乎是一個老道士的形象。更畫其居於岩石之上，雖石桌上有筆硯卷紙，粗一視之，以為是在煉丹禱詞。這樣的形象，我真不知道任渭長的依據是什麼？

古代人物造像寫真性之局限

一般情況下，比如《於越先賢像贊》中有越女西施，那就是個絕色美女楚楚動人的氛圍。又比如虞世南，呈現出峨冠博帶的高官顯爵形象，而正在看書卷，體現出他作為詞臣的特徵。畫賀知章，那就是一個騎馬遊歷、書僮隨行、山水溪岸、煙波遠岫的境界；畫陸游，則頭頂竹笠、手持行杖，一副細雨騎驢入劍門的行色匆匆的格調；畫黃宗羲，光是那環繞的衣紋袍褶，就可以與這位大思想家的卓越思維能力相映照。這些例子，都是讓我們一看就能想見其人其容其聲的。唯有這位賀鑄，卻一直讓我們丈二和尚摸不著頭腦，又不是道士卻著道袍，本應少年俠客仗劍走天下卻作鬚長思狀，尤其是相貌怪異，目空一切，有類三國時濃眉掀鼻形容醜陋之龐統龐士元。至於喻愁有細草、飛絮、梅子雨式的細膩體察，本應是見花落淚、睹魚傷情的少年英俊才子「小鮮肉」式的容貌，但與這古怪醜異的畫像相比，簡直是天差地別的印象了。但這樣的畫，更激起了我們後人的好奇心：是任渭長另有所本？還是他憑空造型？那麼他心目中的「賀梅子」，難道就是這個樣子的？那情意綿綿的「一川煙草，滿城飛絮，梅子黃時雨」，多愁善感的絕唱，豈是這樣一個畸怪詭異之人所可匹配之？

關於古版畫中歷史人物造像之造型寫真問題的學術研究，一直是中國美術史上爭論熱烈久而不決的命題。中國畫向來不重寫實，人物畫不發達，因此討論過去古人畫秦皇、漢武、唐宗、宋祖，或屈原、孔子、老莊、荀孟，都是憑閱讀文字印象或理解、解讀來重新構形的──亦即是我們今天美其名曰的「寫意不寫形」。但遍觀歷代名畫，若無特指，只是就形象而言：吞吐六合的秦始皇和亡國的明崇禎皇帝，如果不靠服飾衣冠，幾乎可以完全雷同。畫歐陽修畫蘇軾，也還是不分彼此。寫「意」本來就是一個含糊其辭毫無精確度的說法，這樣看來，清人任渭長畫宋人賀鑄的尊容，大半也皆是出於想像，是

賀鑄他「應該」如此或者「想必」如此、而不是他「事實」如此。但無論如何，把賀梅子那纏綿悱惻的草、絮、梅雨的意象，外現為一個形貌古怪磊落僻畸的道士相，終究離我們的想像和預期太遠。故而作為版畫人物造像當然水準不低，但若作為賀鑄的真面目則期期以為不可。

倘若起任渭長於地下而問之，不知他當作何答辭？

二○一七年五月四月

「景泰藍」道古

過去在北京學習，住了十天，曾散步到「景泰橋」，北京地名多有講究，景字泰字，皆為吉語，並未引起多少想像。而後沿街街向南，又見「景泰路」，乃恍然悟得其必有來歷。當時直覺，應該和「景泰藍」工藝有些關涉。但只是念頭一晃，也未及深究。後來才知景泰路與安樂林路交叉口的西南角，還真有一大院，內有六層樓，號為北京市琺瑯廠，正是出產「景泰藍」的首處。二○○九年正逢中共建政六十週年，曾製作史無前例的景泰藍大座「和平尊」作為壽禮，首推此中傑作，一時傳頌，譽為佳話。

梁思成與林徽因拯救了「景泰藍」

「景泰藍」又叫「銅胎掐絲琺瑯」，最早是從元朝末期的阿拉伯傳入，想來應該與成吉思汗征戰大漠兵鋒直指中歐的線路有關。當時的瓷器傳至中亞進入中東再入入歐洲，又有歐洲以自己的西洋口味反向又向中國下訂單的實物與紀錄。今日伊朗、土耳其、敘利亞都有藏品可以為證。那麼，本來屬於阿拉伯的「景泰藍」即「銅胎掐絲琺瑯」工藝技術，沿絲綢之路路徑逆向輸入中國，應該不是難以理解的。

以金屬（銅胎掐絲）和琺瑯工藝相結合，富麗華美，精美無比，一入中原，很快即進入宮廷為皇帝喜愛，明代景泰年間，許多製品皆以「孔雀藍」或「寶石藍」出彩，遂名曰「景泰藍」。製造者只限於皇室和內廷專享。故自明到清中期，「景泰藍」都有明清的「內府監」、「造辦處」的署名紀錄。嘉道

以後，才有民間作坊陸續出現，遂由宮廷專用漸漸擴大向民間。據一九四九年時統計，北京有大小景泰藍作坊兩百餘家，一家一坊，棚戶簡小作坊兩三人，大作坊也不過二三十人。整個從業藝人不足千人。

尤其是當時民不聊生，經濟崩潰，原材料買不起也供應不上，行業衰敗簡直無以言表。

中華人民共和國成立初，梁思成與林徽因受命被聘為恢復傳統工藝美術，尤其是景泰藍工藝的顧問，清華大學營建系成立了「工藝美術搶救小組」。尤其是林徽因，對傳統景泰藍固定的幾種圖案進行了大膽改革和拓展，創造出新的紋樣圖案上百種；又對製胎、掐絲、燒焊、點藍、燒藍、磨光、鍍金等工序逐條進行檢驗與操作。我曾收集過一件小景泰藍瓶，只是製胎、掐絲完成，尚未點藍，但只看這素胎焊形，已是十分精緻。設想若是繼續點藍點朱點粉，則華麗不可一世矣。據資料記載：林徽因還代表清華大學營建系，一九五一年五月在北京特種工藝報告大會上作了「景泰藍新圖樣設計工作一年總結」的報告，並在《光明日報》上全文發表。今日學術界普遍認為，梁、林的努力拯救了一個行業——許多景泰藍工匠因為衰敗被迫改行拉黃包車，正因為有了這樣的轉機，又被請回廠裡，當事人重新相聚，激動得熱淚盈眶泣不成聲。

一套景泰藍曾換回六輛轎車

除林徽因、梁思成外，另一位大師也不可不提：沈從文。林徽因一九五四年去世之後，梁思成向北京特種工藝公司推薦了後繼專家：中國歷史博物館研究員、兼職故宮的沈從文。而沈從文向景泰藍方面提出的建議，告知在故宮珍寶館庫房裡有幾個大間堆滿了「景泰藍」，一直可以擦到屋頂，希望景泰藍匠人能進去學繪各種傳統紋樣圖案，並引導工廠創新試驗，從景泰藍之「藍」發展為珊瑚紅、碧玉綠，乃至「地兒綠」（即藍綠相間之色）。

其後，北京市琺瑯廠於一九五六年成立，其工藝也在逐步改進。直到八〇年代的總計三十年間，北京「景泰藍」的所有作品幾乎全部用於出口，銷往全世界一百多個國家，在當時創造了堪稱天文數字的一千多萬美元的外匯收入。在五〇至七〇年代，景泰藍不但是北京工藝美術（包括玉雕、牙雕、漆藝、染織在內）中最受寵的「獨子王孫」，具有藝壓群芳的至高地位，更是北京首屈一指的頭牌創稅創匯大戶。一九七八年廣交會上，一套景泰藍繡墩亭桌，曾經換回了六輛轎車，這樣的紀錄，在「文革」剛剛結束的改革開放之初，簡直是匪夷所思的外貿「神話」。

景泰藍自身也在時代的發展中逐漸獲得改變。一方面，作為富於魅力的特殊工藝技術，景泰藍從過去傳統器物的瓶、罐、盤，開始走向大件的牆壁、樹面、建築外立面、室外噴泉、特殊景觀，這在技術上需要克服很大的挑戰。比如考慮到長期處於室外的防變形、釉料抗高溫抗溼、防開裂、防褪色等等科技難題，都被一一解決。又比如走向非觀賞的日用品，尤其是茶葉罐、果盤、紙巾盒、化妝盒乃至筆筒、印泥盒等，如果事關飲食或貼身用品，對釉料成份要求非常高，必須嚴格控制有害元素通過景泰藍釉料對人的健康造成不良影響。這些，都是專供明清時代皇帝的早期景泰藍工匠藝人所不曾考慮過的新問題。

回想起中華人民共和國成立之初，梁思成以建築學大家的身分，為挽救北京古城牆而到處奔走呼號，甚至不惜頂撞高層而獲咎，但最終還是無功而返。而他與林徽因卻因為挽救「景泰藍」傳統工藝，苦心孤詣而名垂青史，事之幸與不幸者，竟如此！

二〇一七年五月十一日

陳介祺的第一部印譜《簠齋印集》

金石巨擘的「多此一舉」

山東濰縣人陳介祺，為清代中後期中國金石學之第一人。他的收藏，集鐘鼎、彝器、古印、封泥、古陶、錢範、瓦當、墓誌等各個門類，被稱為「海內第一」。其中，古印又是他首屈一指的收藏鑑定強項，有「萬印樓」之稱，收藏古印極多而質量上乘，尤以編《十鐘山房印舉》最為世所重，今世我輩學篆刻者幾於人手一部，無不奉為圭臬。

二〇一七年春，為紀念中日邦交正常化四十五週年，率西泠印社代表團赴日本大阪、神戶、京都訪問，舉辦了一個三十年來規模最大的系列交流項目群：一、「西泠四君子書畫篆刻展」；二、「古韻今聲——西泠印社藏歷代印章原拓題跋扇面展」；三、日本在住西泠印社社員座談會（西泠印社發展與中日文化交流）；四、學術講演會（印學史研究和篆刻藝術創新之關係）。各地的篆刻名家們從東京，從最北的北海道到最南的北九州，紛紛趕赴神戶出席這一盛會。舊友新知，濟濟一堂，我自己都感到有一種在日本前所未有的激情噴發的熱烈氛圍。展覽和學術活動大獲成功；在稍事休息到有馬溫泉住宿之時，老友尾崎君攜贈陳介祺《簠齋印集》。關於陳介祺，我們知之甚多，西泠印社在百年社慶後又舉辦過「陳介祺學術研討會」，故而當時我只把它當作一份資料。覺得賞心悅目，並未有其他念頭。

但隨手一翻，忽然看到何紹基題簽、許瀚、吳式芬等同時審定的扉頁——吳式芬有《雙虞壺齋印存》，官拜內閣學士，是清代著名的金石學家。他最有名的印學著述，是《封泥考略》；還有代表一生精力投注的《攈古錄》、《金石彙目分編》。何紹基更是一代書法宗師毋庸置疑，這樣兩個印象重疊，使我忽然有全翻一過的探究願望。環顧清代嘉慶、道光、咸豐、同治之間，若論印譜，《十鐘山房印舉》列「三十舉」合計一百九十一冊，因其部帙浩瀚而首推第一；但其中不僅僅是陳介祺自藏，還有吳雲、吳大澂、李佐賢、鮑康等所藏古璽印，按理說應該是一部合集。但吳式芬《雙虞壺齋印存》以下，清末有陳寶琛《澂秋館印存》、陳漢弟《伏盧藏印》等作為個人收藏的經典，也是當時金石家的核心成果。陳介祺為金石學巨擘，他既有《十鐘山房印舉》這樣的煌煌鉅著，為什麼還要多此一舉去編一冊《簠齋印集》？

帶著這樣的疑惑，仔細翻檢幾過。漸漸悟出其中道理來。《十鐘山房印舉》共有一百九十一冊本和一百九十四冊本，初編本皆成於同治十一年（一八七二年），以後不斷增補，直到光緒九年（一八八三年）陳介祺去世前一年才完成了後來的規模。而《簠齋印集》卻遠遠早於此，它是在道光二十七年（一八四七年）即二十五年前即被編成，扉頁署「道光廿七年平壽陳氏刊」。當時陳介祺才三十五歲，當然也遠遠沒有後來「萬印樓」的氣度與金石界領袖人物的聲望。而當時為之署檢的何紹基，在《簠齋印集》編成時已是四十九歲的藝術成熟期，書法成就如日中天；吳式芬其時為五十二歲，都長陳介祺十五年以上，屬於上一輩名流。陳介祺作為後輩請前輩名家何紹基、吳式芬署檢題扉任審定之責，在情理上是十分通順的。

「王璽王印」不可不誇

《簠齋印集》共有一帙四冊：一冊首頁是戰國大形朱文官璽，二是戰國官璽，三冊首頁鈐最重要的「淮陽王璽」，四冊首頁是魏晉「親晉王印」。全譜共收印三百八十一方。據說傳世還有一種同名《簠齋印集》二冊本，收印三百八十九方。在古代，因鈐拓關係而有冊數不同、收印數不同，乃是正常的現象。但《簠齋印集》的研究價值是在於，它的編輯似乎不是從編拓印譜的角度出發，而是從收藏家的角度出發──如果是專業拓譜編譜，應該是每一冊每一頁統一處理以求體例完整，不會專門設置「首頁」以作特殊強調，以致反而亂了秩序。但如果是收藏家角度，那是哪個最珍貴罕見哪個必須置放首頁以求突出兼帶誇耀，而不管年序時序地域或制度的分類──《簠齋印集》以首頁突出「淮陽王璽」、「親晉王印」，做法十分特殊。愚以為是時年方三十五歲的青年陳介祺也許是刻意想告訴大家，王璽王印是至高無上彌足珍貴，收集大不易、不置於首頁不足以顯其要也！這種年少新進的心態，在陳介祺編《十鐘山房印舉》已年屆六十的光陰映照下就不再有了。

《簠齋印集》成譜於陳介祺三十五歲時。古人印譜製作隨意性很大，並無一個固定的時間刻度。拓墨鈐硃本是散頁積聚，隨輯、隨增、隨鈐、隨拓是一個常態，許多傳世印譜很難尋檢一個標準的時間紀錄。比如，西泠印社創始人王福庵的《福庵印綴》少則兩冊，多則一百多冊，至少有二十多種版本。因此我認為《簠齋印集》應該是陳氏集古印拓譜的新硎初試之作，或許也可以理解為是《十鐘山房印舉》的熱身。以時間上推，在道光二十七年（一八四七年）以前，他並無編輯拓集古印譜的實物與紀錄；由是，《簠齋印集》應該被推為是陳介祺浩瀚悠長的輯譜生涯中的第一部古銅印譜。

研究中國印譜史，是一項浩大的文化工程，過去還有充裕的時間，可以專心致志投入一門學問。記

得上世紀九〇年代末，曾有數月光陰，泡在西泠印社葛嶺庫房裡翻閱檢索古印譜，排出大致順序框架；後來到各省圖書館、博物館，也不忘刻意尋覓古印譜收藏。資料漸豐，遂有《中國印譜史圖典》上下冊的編纂出版，被世人評曰可以推為「傳世之作」。談到圖片資料的蒐集，在保持傳統篆刻視角外，更增加了編輯史、版刻史、序跋史的新立場，我自己也針對中國印譜史這一主題，撰寫了五萬言的研究專論——中國印譜史研究導論〉的長文，在當年的一九九六至一九九七年之間，可以算是學術生涯中的「印譜研究年」。其實若溯及過往，早在一九八一年我二十五歲時，學術研究之餘，偶然興趣，曾在《西泠藝叢》上發表過〈關於印譜的創始者〉（一九八一年第八期）、和〈《嘯堂集古錄》考〉（一九八五年第十三期），當時推為早期印譜濫觴時代的首發成果。從印譜文獻考證到印譜史宏觀研究再到今天的討論陳介祺第一部印譜《簠齋印集》，可謂是草蛇灰線，動靜明滅，一脈相承，不絕如縷。

其實，以一篆刻家而顧及印譜史研究，本來是題中應有之意；但站在創作立場上看，這又是專門的文獻之學，未可僅仗創作才氣而怠忽輕慢之也。

二〇一七年五月十八日

齊白石賣印賣畫

齊白石有許多逸事，關於他的賣畫、賣印、賣書與當時市場買賣的關係，一直為人津津樂道。其中，最有故事的是上海小開朱屺瞻和四川軍閥王纘緒，他們均在故事中扮演了主角。

「知己有恩」的朱屺瞻友誼的小船說翻就翻

朱屺瞻與齊白石的最早交集是在一九二九年。當時朱是家境富裕的上海小開，他先看到了齊白石的山水畫；其後在老朋友徐悲鴻的畫展中看到了鈐有「心游大荒」的一方印章，衝刀生辣，酣暢淋漓。即請徐悲鴻瞭解齊白石情況。並通過上海榮寶齋依齊氏潤格訂了印章，亦為「心游大荒」。其時朱屺瞻三十八歲，而齊白石六十七歲，兩人相差近三十年，可謂真正的忘年交。其後朱屺瞻不斷向齊白石訂印，十年間已得四十多方，齊白石欣然為其作梅花圖，並有題識可以為證：

屺瞻先生既索余畫梅花草堂，並題詩句。又索刻石先後約四十印，今又索畫此墨梅小幅。公之嗜痂可謂有癖矣。當此時代，如公之風雅，欲再得未必能有，因序前事，以記知己之恩，神交之善，非為多言也。

其後朱公子收齊白石印積累漸多，遂冠曰「六十白石印富翁」，於一九四四年以此文字求刻。齊白石有邊款刻「屺瞻仁兄最知予刻印，予曾自刻『知己有恩』印，先生不出白石知己第五人」。齊白石篆刻在民國當代不屬正宗印風，與趙之謙、吳昌碩、黃牧甫、王福庵相比，市場也不算好。朱屺瞻作為小近三十歲的後輩，卻慧眼獨具，只收齊印，堅持不懈數十年向齊翁訂件，且一直未曾謀面而只是信函往還，當年曾令齊十分感動並大歎知己了。而且，傳世並有齊白石繪「梅花草堂圖」山水畫軸和齊氏題「梅花草堂」匾額，足見其間信函交遊之密切和作為齊白石篆刻知己的核心地位所在。

但在知己之前，我們忽然看到有一紙齊白石給榮寶齋的便箋：

榮寶齋鑑：承送來上海朱君之印石四方，伊之原條。寫明需刊朱文者三方，而且方方需刻邊跋並上款。朱君雖然知我之刻，不要以知己壓人。余年八十一矣，如此朋友可不要。不能照刻，謹送還。

九九翁白石字，二月廿二。

依學者們推算，這是他在一九四一年寫的。比前述「知己有恩」早了三年。字裡行間，流露出對朱做派的極其不快和不滿。猜想朱屺瞻發出的訂單應該是一如既往的正常行為；但僅僅是要求複雜些比如刻邊款和上款，或朱文，不至於到了連朋友都不要做以及「壓人」云云。或許是因為之前有欠潤未付之事或經濟交易方面的信用出了問題，齊白石才會如此大動肝火。三年以後，舊賬已了，新單紛至，於是不再提「壓人」。朋友又要了，知己又是有恩了。八九十歲老人，陰晴飄忽不定，喜怒皆自由己。仔細想來，甚是令人發噱。

違背契約精神王纘緒「不成君子」

另一位主角，是四川軍閥王纘緒。曾由師長、軍長到任集團軍司令，後當到四川省政府主席。在一九三一年左右，王纘緒不斷託人請白石刻印，並一再盛邀白石入蜀一遊，還贈其侍女一名「磨理紙」，言明入蜀僅憑刻印即可掙豐厚潤資。感恩不已的齊白石還有〈夢遊重慶〉詩：「百尺紅素倦紅鱗，一諾應酬知己恩。昨夜夢中偏識道，布衣揖見將軍。」又有序云：「王君治圓（纘緒）與余不相識，以書招游重慶，余諾之，忽因時變，未往。遂為萬里神交。強自食言前約，故夢裡獨見荊州。」

不相識而見招，未往又夢中「識荊」，還有百尺紅素的美女新侍（名淑華，侍居北京一年多，後還鄉），這王纘緒雖身為大官也的確夠朋友。次年齊白石還畫〈山水十二條屏〉遙寄，又次年命兒子齊良琨入川為王纘緒攜去手拓印譜四冊。直到一九三六年，齊白石終於應邀帶著寶珠和二幼子入川，刻印作畫，不亦樂乎。而王纘緒原約三千元，卻只給了四百元。《蜀游雜記》自謂：「半年光陰，曾許贈之三千元不與，可謂不成君子矣！」自川返京，再也不提及王纘緒了。五年後，齊白石仍然氣憤難平，又在原《蜀游雜記》末頁再題曰：「翻閱此日記簿，始愧虛走四川一回。無詩無畫，恐後人見之笑倒也。」

一代大師齊白石亦有此窘境耶？中國本是個人情社會，全憑口諾，缺少契約精神。王纘緒對齊白石素未謀面而趨之若鶩，本來是個討人喜歡的角色；但正是因為承諾三千洋而不兌現，又讓老人滯川半年，想必寫刻筆墨應覆不少，又在四川王司令王主席的地盤上，無法擺脫，又說不出口。於是「神交」、「知己恩」遂變為「不成君子」乃至絕交。這半年光景，生悶氣生得的確有點大了。

朱屺瞻亦是如此，幾十年如一日追捧在當時並不走紅的齊白石篆刻，錢也花了大把。但就是因為拖欠酬金未付，或要求刻上款邊跋而未能按例加潤，即使收印七十六方之多，在齊白石刻印訂戶中數大端

第一；但因為沒按規矩辦事，「知己有恩」變成了「壓人」，連朋友都不要了。如果不是朱屺瞻賠小心迅速扭轉形勢，齊老爺子的氣必會一直生下去。

規矩，契約，齊白石當然喜歡錢，但他的喜怒由心，本質上看他還是個老實人，是個農民，是個民間藝人。他非常信奉契約精神和規矩，認死理，講妥的事不因人情氾濫而「變通」和妥協。也許是因為這樣的啞巴虧吃多了，所以他的潤例也特別苛刻和「財迷相」：「⋯⋯白求及短減潤金、賒欠、退還、交換，諸君從此諒之，不必見面，恐觸病急。余不求人介紹，有必欲介紹者，勿望酬謝⋯⋯無論何人，潤金先收。」（〈賣畫及篆刻規例〉）。

如果不瞭解朱屺瞻、王纘緒的故事，只是讀這樣的文字，肯定覺得齊老爺子太過份了。但是現在，在字裡行間，我讀到的是一個老實本分、迂腐固執以書畫篆刻為業做人，又遇到機巧狡詐的社會大環境時的自保之舉。其實反過來想想，今天書畫界又何嘗不是如此呢？

齊白石的〈山水十二條屏〉，目前存世有兩組。為王纘緒創作的一組現藏於重慶中國三峽博物館之中。

王纘緒擔任四川省博物館館長期間，將這組畫捐贈給了當時的西南博物院（三峽博物館前身）。

〈山水十二條屏〉，紙本設色，縱一百三十八釐米、橫六十二釐米，共十二條，是齊白石衰年變法之後的經典佳作。此套條屏自署標題的共有七幅，即〈清風萬里〉、〈岱廟圖〉、〈借山吟館圖〉、〈綠天野屋〉、〈一白高天下〉、〈雨後雲山〉。未署標題的有五幅，根據題跋、內容可命名為〈斜陽水渚〉、〈飛鳥暮歸〉、〈月圓石壽〉、〈木葉泉聲〉和〈夢遊渝城〉。

〈綠天野屋〉以水墨寫綠蕉叢中野屋景色。這是十二條屏中僅有的兩幅純水墨而不施色的作品之一。遠處的山用傳統較為中規中矩的皴法和點苔，但蕉葉卻用了白描的手法細細繪出，虛實結合，是白石老人的創新之舉。

二〇一七年五月二十五日

土耳其的中國瓷器收藏

近日都在講「一帶一路」，絲綢之路已成超熱門話題。故也來湊湊熱鬧，談談絲綢之路上的中國瓷器。

元明瓷器「貿易瓷」出口土耳其

目前我們最熟悉的中國瓷器收藏，多為歐洲英、德、法諸大博物館。中國瓷器之所以享譽海外，正是因為進入了這些歐洲列強的文明史，由於英、德、法和後來的美國掌握著近代文明的話語權，一旦為他們青睞，自然就有了巨大的影響力，成為東西文明交流的標本。也成為中國文化傳播至世界的明確證據──沒有「接受方」即歐美列強依仗工業革命和先進航海技術所帶來的世界文明話語主導權，中國瓷器不過是一些商品而已，是無法成為一個具有世界意義的文明標誌的。

但其實，比歐洲規模更大的中國瓷器傳播、流通與收藏，並不是落戶在我們習慣上已經接受的、遠隔重洋的歐美白人世界；而是在過去不被重視的土耳其、伊朗、敘利亞等西亞中東地區。只不過他們在經濟上相對封閉落後，又不屬於西方文明以基督教為主導的文明形態，所以一直在視線以外，在世界上並沒有話語權和影響力，遭到長時間的忽視而已。

一九八六年，英國倫敦蘇富比拍賣行出版了《托普卡匹皇宮博物館所藏中瓷器》，我曾經對這部圖

錄產生了濃厚興趣。托普卡匹皇宮博物館是土耳其最著名的博物館，其中藏有一萬多件中國青瓷、青花瓷、彩瓷和鑲寶石瓷器。這樣大規模的中國瓷器收藏，在世界上也十分罕見。其時我正在瞭解「貿易瓷」即西方（包括西亞、中東）向中國下訂單，製作購買大批瓷器的情況。想想在土耳其，必會有這方面的實物資料。土耳其在古代是鄂圖曼帝國，一二九九年建國時，正當中國元朝大德三年。至一四五三年佔領伊斯坦堡，開始興建托普卡匹皇宮後，即以此為鄂圖曼蘇丹居所，亦是鄂圖曼帝國的行政中心。

其時已是明代宗景泰年間，距明朝建國也已五十多年了。那麼，在從元大德到明景泰之間的一百五十多年之間，中國瓷器陸續進入鄂圖曼土耳其帝國，而在托普卡匹皇宮建成後的又四百年間，中國瓷器又在以各種不同方式進入中東收藏，從而構成了這一萬多件的豐富寶藏。土耳其官方認為，托普卡匹皇宮收藏的中國瓷器，是世界上品質最佳、數量最龐大的巨藏。六百多年來，中國外銷西亞的各類風格樣式的瓷器，都可以在這批藏品中找到代表作。當時的鄂圖曼皇室和貴族豪門，爭相購藏，以炫富奢；蘇丹國王給臣下的賞賜品或臣民呈獻蘇丹的貢品中，必有中國瓷器。又比如，瓷器上（及絲綢上）的紋飾圖案，也對鄂圖曼藝術產生了巨大影響。乃至從鄂圖曼帝國第一個都城布爾薩到伊斯坦堡的建築、伊茲尼克瓷磚上，都可以看到中國瓷器上慣有的獨特風格紋樣。這是一種在西亞背景下的中國元素的有趣呈現。

瓷器通商帶動「青花瓷革命」

托普卡匹皇宮中的中國瓷器藏品，都來自於地處長江以南，即南方系統的龍泉窯和景德鎮窯。十三世紀以降，吾浙的龍泉瓷和江西景德鎮瓷接受外域訂單，大批外銷。龍泉青瓷最初被廣泛用於茶席，從唐五代到南宋，已呈十分興旺發達之勢。元代以後，重視商貿，主要港口的瓷器貿易由蒙古人、色目人

和聚居的阿拉伯人、伊朗人掌控，據說當時連貿易談價都有以波斯語進行的記載。就浙江而言，其時龍泉窯規模甚大，龍泉縣內就有三百六十多口窯，而鄰近的慶元、雲和、麗水、永嘉，迄今為止總計有窯五百口多，每一次燒製都在四萬件器物以上。此外，當時的大型碗、盤，都是專為伊斯蘭市場定製；最著名的造型，又是採自中東的青瓷梨形水注壺並以著名的鄂圖曼工藝鑲以銀製流嘴和金製壺蓋及把手。而花瓶供瓶等，才是多為國內本土所需求。

景德鎮瓷器則帶動了「青花瓷革命」，而它首先得益於從波斯（今伊朗）鈷料的進口。其實，元朝已設立「浮梁瓷局」，在出土瓷片中已明顯可見藍底上以白色描繪繁密的伊斯蘭風格圖案；明永樂年間，青花瓷崛起於景德鎮，伊斯蘭的用器出土約有七千件大型碗盤與扁壺。據說三寶太監（亦為穆斯林）鄭和下西洋，使青花瓷器外銷遠及中東世界各地。更有發現大批仿中東之金銀器型的瓷器，應該是專為伊斯蘭市場生產製造；估計在當時的景德鎮，無論海外要求的任何造型和紋飾，製瓷工匠和畫師們都能應對自如。而適足以作為旁證的，一是青花瓷圖案有鬱金香紋，鬱金香原產鄂圖曼土耳其帝國，十七世紀初風靡荷蘭，不是中國本土產物；沒有外來訂單，不會產生這樣的紋樣。二是有仿十六世紀土耳其伊茲尼克花瓶形制造型的水注梨形壺。總之，中國外銷瓷歷史中，可以看出橫貫幾百年的中東地區諸國不斷大量購入中國瓷器，並通過龐大的訂單及和江南各個地區窯場的合作，使得古鄂圖曼（土耳其）、古波斯（伊朗）及阿拉伯的審美意識逆向輸入中國，對中國瓷器的創新發展起到了關鍵作用。尤其是鈷料的從波斯進口，直接導致了青花瓷藝術的異軍突起；地方文獻記載，當時有不少景德鎮窯場主管，竟是直接由穆斯林掌握。更奇者，是今藏台北故宮的明正德時期的青花碗上，碗沿和碗內壁上還燒製有阿拉伯文，取材於《可蘭經》。但因為是由不懂阿拉伯文的中國工匠書寫，有些字還很難辨識。這些，都是當時彌足珍貴的研究線索。

土耳其專家在提到土耳其托普卡匹皇宮博物館巨量中國瓷器時，還不忘記提示一個重要的事實：現存歐美其他國家的中國文物，大多是經過戰爭、搶掠、走私等不正當途徑獲得的。從圓明園的燒殺搶掠、敦煌文物的騙取、盜竊到國外拍賣會上屢現中國古物的高價拍賣事件，即可看出，許多文物背後，都深藏著一段近代以來中外交流屈辱史；但是土耳其托普卡匹皇宮裡的中國瓷器寶藏，卻是中國和土耳其兩國千百年來友好通商的成果。由此而衍生出來的中國瓷器外銷中東、中國瓷器在鄂圖曼人生活中的地位，和中國瓷器對土耳其鄂圖曼藝術的長期影響，這些課題，都應該在絲綢之路、一帶一路的今天大背景下獲得學術界足夠的重視和充份的挖掘。

二〇一七年六月一日

馬衡的巍巍功績

一直想在西泠印社社刊《西泠藝叢》上為第二任社長馬衡做一個專題，但愁於約稿不易。寧波老家有人專門研究馬衡，但不是書法圈中人；且著力點在鄞縣馬氏五兄弟一門豪傑，於馬衡本人著力不多。二○○五年，故宮博物院院長鄭欣淼先生在北京故宮博物院成立八十週年暨馬衡先生逝世五十週年之際有專文全面介紹研究馬衡，那是現任院長撰文紀念前幾輩的院長，很有一種薪火相傳的意味。

「現代金石學」的奠基人

馬衡是西泠印社第二任社長，但這應該是四○年代後期的事了。他是最早第一批西泠印社創社社員。所以我們這些後來者沒有理由不關注他。馬衡又是「現代金石學」的奠基人。請注意，不是傳統古典金石學而是現代金石學。北京大學國學門在全國首開一門金石學課程，馬衡是第一位導師；他又有不朽的《中國金石學概要》長篇宏著，開一代風氣。西泠印社的宗旨就是「保存金石，研究印學」，社中刻印者多，但研究金石學者少；又在金石學中，傳統式的考訂拓片、題跋雅玩及收藏鑑定者多，而擁有現代學科意識為金石學作條分縷析、分門別類、築起一座學科大廈、秩序井然又有嚴密的邏輯因果支撐者，卻百不一見。馬衡作為斯界的奠基之人，橫空出世，示我們以保存金石研究學術的方法，其金石學功業足可昭之日月，開宗立派，領一代風氣。但他卻有寧波人的倔強，忠厚篤實，不事張揚，默默

前行。如果不是後來因為故宮博物院長職位拖累耗盡大半生精力，本來其實是必然成為一位不世出的宗師的。

博物館學的開創者

於是就有了馬衡的第三個話題：博物館學的開創者。一九二四年，馮玉祥派兵把末代皇帝溥儀趕出故宮，臨時執政府成立清室善後委員會。決定延攬學者專家，查點海量文物，籌辦博物院。當時馬衡已是北京名流，為北京大學教授，研究所國學門考古研究室主任兼金石學課程導師。被聘為委員，直接參加清點古物工作。翌年一九二五年十月，故宮博物院成立，馬衡與易培基、黃郛、陳垣、張繼、沈兼士、袁同禮等擔任理事會理事，李煜瀛為理事長。其後二次北伐成功，南京國民政府又指令在南京的易培基為「接收北平故宮博物院委員」，但易氏無法到北平視事，遂委託在北平的馬衡、沈兼士、俞同奎、蕭瑜、吳瀛五人為代表接管故宮。即使在國民政府通過經亨頤議案要宣佈故宮為「逆產」並要變賣全部古物時，又是易培基通過聯合馬衡、張繼等反覆呼籲，終於迫使此一議案成為廢案，而故宮得以保存。

馬衡在負責古物館的幾年間，立規矩、定原則，周密擘畫，終於完成了文物收藏的分類原則：依性質分為書畫（含碑帖）、金石（含銅、玉、石）、陶瓷（含琺瑯、玻璃）、織繡、雕嵌（雕刻，牙骨竹木漆器）、雜品共計六個部。並親自擬定《故宮博物院古物館辦事細則》。又相繼設立了「宋元明書畫專門陳列」（鍾粹宮前殿），「扇畫、成扇專門陳列」（後殿），「宋元明瓷器專門陳列」（景陽宮前後殿），「清瓷專門陳列」（承乾宮），「古銅器專門陳列」（景仁宮前殿），「玉器專門陳列」（齋宮前殿），「乾隆珍賞物專門陳列」（咸福宮）等數十個專門陳列，再加上從建院初沿故宮建築中路從

乾清門至坤寧門四周廊廡的象牙、瑪瑙、琺瑯、景泰藍、雕漆、如意、文房等工藝美術類的陳列。可以說，是馬衡第一次建立並完成了故宮博物院展覽陳列體系和文物分類體系，在他之前，尚未有正規的國立博物館，當然也不會有人去想去做。此外，對故宮內庫的文物也逐步作了清點、審查、登錄、鑑定。包括材質、名稱、時代、作者、等級等訊息，古物館專門按馬衡要求，成立了照相室、銅器、瓷器、書畫三個審查委員會審查清宮御藏，馬衡親自主持銅器部份的審查鑑定。還成立了照相室，專門負責拍攝古物圖片，作為留存檔案之外，還用於對外宣傳。更致力於編輯出版，比如《故宮書畫集》就出版了四十七期。這樣不遺餘力的普及推廣傳統藝術文化的宏大舉措，當時無法不被推為首屆一指——值得一提的是，今天看來平常無奇、人人皆知的這些規劃安排署落實，在當時都是史無前例、前無古人的原創之舉。遍觀當日中國任何一處、任何一人，馬衡以外，孰能當之？

悲壯的文物遷移史

最令人驚心動魄、歎為神助的，是三〇年代開始馬衡主持故宮文物大遷移，從抗戰初文物南遷至寧滬，到轉赴西南輾轉疏散；或更清晰地說，是自一九三三年南遷到一九三七年七七事變後故宮文物大遷移（西遷）再到一九四五年（東歸），如此龐大的多達幾十萬箱的文物體量與數量，陸運、海運，防盜、防偷、防水火之災，可謂是顛沛流離，險象環生，而其中所付出的嘔心瀝血、所禁受的艱難困苦，自不待言。但正是馬衡院長的人格魅力；和故宮上下一心、同仇敵愾，先運滬，再由蘇入鄂、湘、貴、川、渝、陝，其中屢遭險境，難以詳說；抗戰勝利後又再攜運文物出川東歸，由川入贛再到寧，毫無疑問，這應該是一部絕無僅有的、令人迴腸蕩氣的、波瀾壯闊，甚至十分悲壯的史詩般的歷史事件。當然，關於這一段事蹟，已經有很多文章詳細提及，又有眾多當事人的回憶錄，我們就不再贅言了。至於

一九四九年時蔣介石政府敗退嚴命故宮文物運往台灣，又是馬衡院長施以緩計，遂使故宮文物完好地保存在北京，這些蓋世奇功，都是我們今天不能須臾忘卻的。

創立故宮博物院規則，文物分類陳列，文物南遷，抗戰文物西南大遷移，拒絕文物偷運台灣，作為開創當代百年博物館事業的馬衡；與作為現代金石學科奠基人的馬衡；或者作為西泠印社社長的馬衡，究竟哪個更讓我們仰之如巍峨高山？連我自己一時也選擇不定了。

忝列鄞縣同鄉，怎能不為這位不世出的同鄉前賢而深感驕傲？

二〇一七年六月八日

民國年間的狀元書法

清末社稷傾覆，一批忠君保皇的前清尚書、侍郎、巡撫、學政、御史、翰林等，誓不與新朝合作，視民國為大逆，但又回天無力，於是紛紛避居市井，遠離政壇，但拖家帶口，丫鬟僕役，動輒百餘口，生計當然也就成了問題。幸好江山陵替之際，舊威尚存，新政未立，即使甘居遺老遺民之地步，原有的官銜品級，仍然是呼風喚雨的籌碼和資本。比如沈曾植曾貴為安徽護理巡撫、安徽提學使、按察使、布政使，又歷總理各國事務衙門章京，還是南洋公學監督（校長），而朱彊村只任過禮部侍郎、廣東學政，雖然官品相去不遠，當然在層次上差了一節；即使朱彊村在學問上號為一代詞宗，造詣不遜沈乙庵，但見面了仍然囁嚅不已，未敢肆意。當時海上書畫會詞社甚多，文人聚會，遺老紛紜，常常能看到這離奇而周旋折衝忽倨忽恭的一幕。

清朝遺老的致富生意經

在上海這樣紙醉金迷的十里洋場混世界，可謂是居大不易。遺老們雖抱定忠君保皇的宗旨信仰，但基本的衣食糧米生涯當然不能少；而且都有前朝功名，身架子也不得不維持，沒有一定的擺譜兒和排場，一副窮困潦倒之相，這日子也過不下去。一肚子孔孟聖賢之道，若論做實業開廠，或做買辦經營公司，那都是新貴們的事，遺老們第一不會，第二也不屑。想想可以待價而沽的，還是好不容易掙來的前

朝功名。於是掛牌鬻書，每每以尚書、學政、翰林的名銜標榜。姑且不論書法本身優劣，狀元書法一定價高於探花，六部尚書侍郎書法一定高於知府道台；過去博取科舉功名必有一手好字，即使是館閣體，只要附著於名位，講得出名頭，在市民階層受歡迎的程度也遠勝於筆墨嫻熟的職業書法家墨跡。其間不僅是藝術性的比拚，更是綜合社會效應的輕重評判。故而著名的遺老李瑞清在上海賣字鬻書，因其曾任江蘇提學使和兩江師範學堂監督（校長）的身分，生計大好。他與好友曾熙（農髯）札，竟有如下的「告白」讓人大跌眼鏡：「鬻書為活，如牛力作，亦足致富。安知他日不與歐美豪商大賈垺富乎？髯乎髯乎，吾與子其為牛乎？」

以賣字而竟欲與歐美富豪比富，幾乎令我們不敢相信他是個學問官，是通學大儒，是「提學使」、大學校長，是本應道德風標、口不言利的角色。不但李瑞清是如此，還有一位名家鄭孝胥，晚年失節，曾追隨末代皇帝溥儀逃到東北長春成立偽滿洲國，還任內閣總理大臣，可謂是一人之下萬人之上，但仍嫌溥儀與日本主子的賣國行徑不夠徹底，不斷要溥儀聽他擺佈而屈從於日本關東軍的控制，不准持有異議，一不如意，便以辭職相威脅。他之前在大連即告訴溥儀要脫離而去，其辭呈所列理由中，竟有如下一段對話：「我最近賣了房屋，得了一大筆錢，本來是一個極舒服的人，加上每月賣字收入一兩千元，現在（因追隨溥儀皇帝）全都擱淺了，損失太大。我打算回天津」。

賣字平均每月可得數千元，在當時堪稱據鉅款，足見其富足自得。但想想，若沒有他在前清時的廣東按察使、湖南布政使職銜與經歷，賣字的市場何以如此之好？遺老鬻書，像李瑞清、鄭孝胥這樣的風雲人物，一手持古詩文書畫雅翰，一手數錢數到手軟，在當時是並不少見的。

科舉「狀元」名號的魔力

在遺老中最如魚得水的，是光緒三十年甲辰（一九○四年）恩科狀元劉春霖。他是末代狀元，因為隔年清廷就廢科舉，再也沒有狀元、榜眼、探花了。劉春霖狀元及第後曾任翰林院修撰、福建提學使、直隸法政學堂提調、北洋女子師範學校監督，又任直隸省教育廳長。初隱上海，後久居京師，得以鬻書為生者，正是基於他的狀元名號。清廷顛覆，皇帝遜位；皇權既敗，狀元之名位自不會再有，於是劉春霖成了雖不空前但卻「絕後」的珍稀存在，他自稱「第一人中最後人」，後來久居北京宣武門側約有二十餘年。民國以後，與北方諸大老吳佩孚、馮國璋、宋哲元、於學忠，以及當時名流鄭孝胥、王揖唐等交往。王揖唐為劉氏同科進士，王在華北投敵做漢奸，想借劉春霖的狀元名頭而邀其出任偽北平市長，遭嚴詞拒絕，為此劉春霖慘被日軍抄家；鄭孝胥曾邀請劉春霖出任偽滿洲國教育部長，亦被拒之門外。士大夫講究氣節風骨，劉春霖堪稱典範。政治上既難以作為，但利用狀元公、殿試首魁的名望與經歷，鬻書卻生計豐厚，乃至應接不暇，還請人代筆。自嘲曰：「人有巧拙，拙者我之短，亦即我之長；倘隨俗俯仰，恐用力愈多，見功愈寡。」。

於是劉春霖盡其一生專心致志賣字鬻書。論上舉見解，看人視已，冷暖自知，是個極有主見之人。

其實，在宋元明清直至民國，書法好的都「學而優則仕」，通過科舉做官。「專業書法家」在過去是沒有的。因為彼時書法是寫字，只是寫得好而已；但若論劉春霖是「職業書法家」卻大致無誤，考中狀元後卻江山顛覆，又目睹軍閥混戰、政治腐敗、敵國入侵，遂退隱而不求治國平天下之志，堅守氣節之同時又甘願終老翰墨間，掙得一個錢財盈篋十分富足的地步。這過時了的「狀元」名號，雖未讓他在政界官場上叱吒風雲，卻著實成全了他的一生。

想民國初年京滬之間，從官紳士民到金主財閥、企業鉅子，人人以得劉春霖的館閣體狀元對聯懸於室中，以為炫耀之本且「面子十足」，不禁想起我初到杭州浙江美院讀書留校當老師，其時高考恢復不過十年，新一代學子每每於高考中考折桂登魁，則必於南山路、湧金路口之名餐館「狀元樓」擺酒設宴，以祝其成，以賀其魁。其實若論「狀元樓」菜品實在一般，且因公營關係，服務和設施皆不理想，但遠近士民必取「狀元樓」之寓意吉利而趨之若鶩，每呈觥籌交錯酒酣耳熱之景象，生意興隆並不愁客源。隨著西湖南線景點改造之議起，和杭城餐飲業企業體制改革，「狀元樓」杳無蹤影已三十年矣，今日南山路上，已毫無痕跡可尋。以視「狀元書法」曾經盛於民國的風氣，而今安在哉？

自檢思緒之跳躍離奇，一至於此，謬哉！

二〇一七年六月十五日

「絲綢之路」說絲緯

在早期工藝美術分科概念中，除雕刻（玉雕、牙雕、黃楊木雕等）之外，織繡（染織、刺繡、絨繡）也是一個大端。古代人衣食住行，「衣」為大端，於是織繡便成了工藝美術中地道的主打項目。在七〇年代末的浙江美術學院，就專設工藝美術系，其中有陶瓷、染織、廣告設計三大類；而後來設立的「染織系」就演化成為今天的服裝設計系。我過去的印象中，美院油畫系多猛男，而染織系多美女，每逢週末學校開派對，這兩個系常常是互通有無，成就了不少戀愛佳話。

早期絲織發展簡史

織繡關乎今天最熱門的「絲綢之路」。中國古來就有絲國之稱。養蠶、繅絲、織綢、刺繡，那在上古文明中，鐵定是中國的專利。伸延為編織工藝，又為緙絲工藝。據說在舊石器時代的北京周口店山頂洞人遺址，距今近兩萬年之久，但已經發現有骨針一枚，推測應該已經有簡單的縫製手藝，但當時尚未有絲綢，材料應該是獸皮、草木之類，或為棚頂牆籬，或為簡單的圍裙衣物。吾浙良渚文化遺址距今五千年，又河南滎陽青台村遺址距今五千五百年，其中都發現了大批早期的絲麻織物。有殘絹片、麻布片、麻纖維織物和平紋紗或絞經紗或者葛布纖維殘織片。據專家們認為，葛布生產盛於春秋戰國，其後因為葛的種植對土壤氣候要求甚高又產量低加工難，才逐漸為大麻、苧麻替代；其後又在隋唐時期被更

細膩爽涼挺快的棉布取代，延至今日。西漢時期絲織技術已十分成熟。可以作為佐證的，是馬王堆一號漢墓出土的紡織品或衣物，就有兩百多件。絹、縑、紗；還有絞經組織的素羅、花羅，還有斜紋絲如綺、綿等。「綢」在西漢被稱為「帛」，是用絲紡或平紋絲編織成形者。

「絲」、「綢」並稱，自漢代始。張騫出使西域，自長安到甘肅、新疆到中亞、西亞、阿拉伯地區、再到地中海諸國，號為「絲綢之路」，正足為這樣豐厚的歷史積累和蠶絲織造技藝飛速發展的寫照。

湖南長沙馬王堆三號漢墓出土諸物中，最著名的是「帛書」。它也是中國古代書法史上最早期的存世墨跡作品之一。此外，一號墓出土的「素紗禪」，是現存最早、最輕薄的單衣，薄如蟬翼，輕如煙霧。漢代絲織水準之高，於此足見一斑。而在新疆尉犁縣羅布卓爾孔雀河北古墓中出土有西漢方形綢帕，證明在西漢時期，絲綢織品已成為上層社會的奢侈而華貴的用品。

「摹緙繪畫」的高峰

唐宋時代，絲綢技藝大發展，當時絲織品作為賞賜、稅收、外貿等的主要物品，在社會經濟生活中發揮了主要的作用。宋代朝廷六部中工部有一「少府監」，設有文繡院、內染院、裁造院、綾錦院，負責織錦、刺繡、緙絲的宮廷工藝技術研究和發展。除了傳統的實用衣裳之外，還開始出現了觀賞性絲織。它的特徵是，以書畫為底本，模仿書畫畫原作的筆墨造型與色彩；又借鑑文人畫的軸、卷、冊形式，所謂「以針代筆」、「以線作墨」。據文獻記載，在北宋崇寧年間曾設繡畫局，集繡工三百人之多，從事書畫絲織刺繡，形成宋代院體畫的山水、花鳥、人物、樓閣等題材，並創造出套針、摟針、戧針、纏針、滾針、接針、鋪針等各種基礎針法；和釘線、網繡、打籽、平金、戳紗等等特異針法。除此之外，

北宋緙絲更有長足進展。緙絲是一種費時費力的珍貴工藝，在少量緙絲衣衾之外，還有以織錦作書畫卷軸包首。民國朱啟鈐有云：「宋人緙絲所取為粉本者，皆當時極負時名之品。其中有唐之范長壽，宋之崔白、趙昌、黃居寀諸作」，都是中國花鳥畫大家。宋代緙絲代表作有〈月季蛺蝶圖軸〉、〈梅竹鸚鵡圖〉，多取工筆細膩的院畫風格，號為「摹緙繪畫」，堪稱極品。

緙絲的普及

其後元代緙絲，就不及宋人，明代高濂曾著《燕閒清賞箋》稱「（元人）以其用絨粗肥，落針不密，且人物禽鳥用墨描畫眉目，不若宋人以絨繡眉，瞻眺生動」。站在明代文人講求風雅生活品位立場上看宋元兩代不同的緙絲風格，自然會生出這樣的感歎來。但我們更注意到高濂談及的「用墨描眉目」的做法，這應該是「以絨繡眉」技巧的簡易版吧？相比之下，當然是繡貴重而畫簡便，故高氏重繡不重畫。

明代文獻中又有緙絲「南匠北來效技呈能，製作之精不亞宣和」之論。至清代，先有蘇州、杭州、南京三大絲織工藝中心；又有蘇州宋錦、南京雲錦、四川蜀錦以及蘇繡、粵繡、湘繡、蜀繡四大名繡，分廣泛。更重要的是，清代皇帝龍袍、親王服和明清兩代官服中「補子」中，大量以絲、綿為之，用途十更有乾隆時代大量用緙絲錦繡製作御製詩文、書畫、梵經佛像、官服錦袍乃至屏風椅背等室內陳設品。如清朝文官官服中品級為九：一鶴、二錦雞、三孔雀、四雲雁、五白鷳、六鷺鷥、七鸂鶒、八鵪鶉、九練雀。武官序列則以九級八類為序：一麒麟、二獅、三豹、四虎、五熊、六彪、七犀牛、八犀牛、九海馬。皆為緙絲繡成。又國勢衰頹而國門洞開，竟有清末近代沈壽以刺繡「耶穌像」獲得一九一五年巴拿馬萬國博覽會金獎，為中國刺繡在國際上贏得了無上聲譽，這樣的煌煌業績，也是不可

不提的。

　　談到緙絲織錦作為古文物的收藏史，故宮博物院中專門從事內府收藏緙絲織品古文物的頭號鑑定專家，當推朱家溍。他是故宮最大的雜項專家，舉凡書畫碑帖、琺瑯彩瓷器、漆、木、圖書、古硯、古建築，皆能立辨真偽，一言九鼎。而他對緙絲織品的研究，因為酷嗜戲曲兼及戲服，論眼光之準，無人能出其後。目下書肆有朱家溍著《故宮退食錄》等著述，其中就有大篇幅談緙絲織品的文章，讀者可以參看。因朱家溍為吾浙蕭山大族，誠屬浙江文化驕傲所在，故特為點出之。

二〇一七年六月二十九日

吳昌碩「金石畫派」之鑑定一得

這幾天在浙江展覽館辦的「國藝昌碩——吳昌碩書畫篆刻大展」，西泠印社借出了八十件一流的吳昌碩藏品作為此次展覽的支柱，花團錦簇，燦爛奪目。出席完開幕式以後，我受邀作主旨報告，談吳昌碩的「金石畫派」。在觀摩展覽時，心裡忽然冒出一個念頭。這個「金石畫派」的「金石」，當作何解？

吳氏「金石氣」的發展

早期的吳昌碩筆力並不特別雄強而勝出同儕。只要看他在一八九五年畫的〈墨梅圖軸〉時的線條輕捷溫潤、流暢嫻雅，即可知他當時的線條功力平淡無奇。儘管他的筆墨感覺很好，但稚嫩和輕快的基調，見於梅幹率筆和石塊構形，表明他這是一種常態。其後的〈湖石枇杷圖〉（一八九六年），〈紅白二枝圖〉（一八九八年），〈荒岩老菊圖〉（一八九九年）等，皆是此一種溫雅細膩而不欲以力示人的格調。當時他已經五十多歲了，年過半百，在別人早已是步入成熟期了；但他筆畫卻還是如此輕盈，顯然與後來的「金石氣」完全不同調。

有人認為吳昌碩得力於「石鼓文」，這當然不錯。「石鼓文」本身就是古代「金石」之「石」的大端。但吳昌碩寫「石鼓文」，線條內勁而渾厚其體，每一筆皆充盈飽滿、圓潤篤實，而這樣的線條，竟

並不見其在他的幾百件繪畫作品中有所表露。在畫中，他的線條最初以輕捷輕快見長，後來卻並未轉向圓潤和充盈，反倒是走入了一個筆墨「陷阱」——坎坷磊落，斧鑿刀刻般的推與阻，行與止，順與逆，縱肆與約束，還有破損之痕，如果說「石鼓文」本應該是吳昌碩的書法品牌和線條品牌，那麼在他應世常見的花卉畫面中，我們其實找不到完整的石鼓文式的線條，而是愈到後來，愈呈現出一種充滿了銅鑄石鑿式的、以提按頓挫、疾徐枯溼技法作反常交替而呈現出的怪異線條和用筆。具有標誌性的作品，應該是他作於一九○二年年的〈設色梅花圖〉。當時他已年屆五十九，厚積薄發，直到六十歲才找到了自己的藝術語言，尤其是線條語言。其後的〈六十壽桃圖〉（一九○三年），〈牡丹水仙圖〉（一九○六年），〈紅梅苔石圖〉（一九一三年），〈設色杏花圖〉（一九一四年），〈雙松圖〉（一九一五年），〈墨梅圖〉（一九二七年），老辣渾拙，梅花枝幹穿插，幾乎可以當作書法看。亦即是說，吳昌碩創立「金石畫派」並成為海上畫派的中堅核心，應該是在他五十九歲到去世前的八十四歲的這二十幾年間。

吳昌碩自己曾有過自白：「我生平得力之處在於能以作書之法作畫，故而一日有一日之境界。」當然，因為他最出名的是石鼓文，於是一般人自然而然地就把「以書入畫」理解為以「石鼓文」入畫。但這幾乎是一個世紀級別的誤解。因為在吳昌碩的畫中，完全看不到像「石鼓文」這樣圓柱形的充溢飽滿的線條，不但是「石鼓文」如此，如果論「以書入畫」，那麼書法中更有王羲之以下的魏晉韻致和線條流暢奔放的唐代狂草如懷素，還有舒卷自如的宋元行札如蘇軾、米芾，這些書法線條都是帖學一脈，與「金石」毫不相干；也與吳昌碩的筆墨線條並無關涉。如果籠統地說「以書入畫」，那麼，「石鼓文」書法顯然不是，而帖學的王羲之、懷素、米芾更不是。

「金石畫派」的本質

「金石畫派」概念的成立，關鍵在於「金」（青銅彝器鑄造）和「石」（石刻斧鑿刀鋸）。而與王羲之、懷素、米芾的揮毫自在風雅相比，最大的區別即是在於銅鑄石鑿的線條，是一種工匠人為（或風雨侵蝕的天然）的、偶然的、追加的、殘損的痕跡。它生存於墨拓中，而不是在順暢的揮灑中。如果揮灑自如是一句誇讚詞，那麼金石鑄鑿之跡要強調的，正是在這個「不自如」：坎坷磊落、磕磕絆絆、欲行還止、欲迎還拒的動作與效果。總之，為了線條的豐富性表達，愈不自如順暢、講究起伏頓挫、愈是被百般折磨、飽經滄桑的線條，它的內涵必然愈豐富，愈耐人尋味。銅鑄與石鑿的這種性格，正是我們對「金石」線條的理解。觀吳昌碩六十歲以後的畫，正可見出他的這種刻意追求。也就是說，在他的筆下，除了早期以外，在最後這一段人書（畫）俱老、爐火純青時期的線條，與「石鼓文」毫不相干，與書法中的帖學墨跡一系的王羲之、懷素、米芾更不相干。但卻與金文、石刻拓片緊密相關、休戚與共。看不到這個關鍵點，奢談什麼「以書入畫」，不是隔靴搔癢泛泛不著邊際，就是人云亦云並無精準把握和敏銳思辨，離題萬里，南轅北轍，可謂不知所云。倘若吳昌碩地下有知，必會笑歎後繼無人，一群「笨子孫」也！

十數年前曾發起「魏碑藝術化運動」，以上所提及特定的、立足於碑學的銅鑄石鑿線條美感的發掘，正是在那一時候被發現、被歸納整理、被總結出來的。我當時還依此提出了碑學的一整套技法理論。因為是創新，立足點、視角都完全不同於傳統的寫毛筆字的大家習慣了的帖學觀念，當然在一開始，因為不習慣，大家都不以為然，但經過幾年的努力，現在已經慢慢被書法界接受了。我們當時提出的口號是：反對用帖學去套碑學，反對用筆鋒去解釋刀鋒（即「透過刀鋒看筆鋒」），反對簡單地用毛

筆去順向改造石刻斧鑿之跡；而是倒過來用石刻特定的方法和專有的刀刻技巧表現，去逆向追蹤真正的斧鑿剝蝕之跡。今天回過頭來看吳昌碩的「金石畫派」，正有異曲同工之妙：以金鑄石鑿之線條表現「金石」之氣並建立海派繪畫，不把「以書入畫」的大概念停留在泛泛的「書」（法）上，而是精準的金石北碑之學，而明確排除帖札墨跡之「書卷氣」；使「金石氣」與「書卷氣」拉開明顯的邊界和距離，尤其是以具體而微的線條表現為基準，這才算是掌握了打開錮禁含混之重鎖的一把關鍵鑰匙。用它再去解讀吳昌碩，必然會有豁然開朗之感。

談及鑑定吳昌碩傳世大量畫作，凡是六十歲以前的畫，多是輕潤暢順之線條用筆；六十歲以後開始老辣蒼茫。如果在早期就有老辣之筆，或在晚期出現稚嫩之筆，則定有可疑。就像「吳俊」的題款，一定是出於早年。哪張成熟期以後的畫若是署「吳俊」，必遭行家質疑一樣。

二〇一七年七月六日

帛書與帛畫

由絲綢、絲緯沿革史，想到了中國古代書畫史上幾件著名的「帛畫」、「帛書」。以絲帛作畫，是比在岩壁上、在陶罐上作畫更考究、更奢華的選擇。中國繪畫史上，曾經有專家持從「岩畫時代」走向「帛畫時代」的觀點。但實際上若論帛畫之有「時代」，或許過於誇張了些。

看看帛畫描繪的瑰麗世界

帛畫的材料是絲綢。漢代以前，當時將綢字寫成「由」，稱呼為「帛」。帛畫之名，其實就是「絲綢畫」之意也。不是發明了絲綢的戰國秦漢古國，當然就不會有「帛畫」。柔軟似水光滑如玉的絲綢，在紙張尚未發明、在還多用龜甲和竹簡木牘作為書寫材料之時，絹帛本來就是極稀罕之寶物。因此在上面若有繪畫，必是在與神祇崇拜和上古時代的精神密切相關的。比如人之靈魂向意識：一魂導引升天，一魂入土為安，一魂輪迴轉世，所謂三魂六魄的歸屬；帛畫如此，壁畫也如此。浪漫瑰麗、想像無垠，不可一定。迄今出土的各件帛畫，最早從長沙戰國楚墓的〈龍鳳人物圖〉、〈御龍圖〉，山東金雀山漢墓帛畫、湖南長沙馬王堆帛畫等，在題材上無有例外。

湖南長沙陳家大山楚墓出土〈龍鳳人物圖〉又稱〈夔鳳人物圖〉，圖中側立一秀女，頭挽下垂髮髻，廣袖緊口上衣，綢帶束腰，長裙搖曳，合掌作揖禱祝。人物上方有飛龍鳳鳥。郭沫若發表文章認

為，這是祈禱永生和生命永續，而上方夔龍代表邪惡而鳳鳥代表善良，這一論點影響很大，但顯然不符合古人思維：夔龍與鳳鳥在畫面上是並列的存在，作為一種象徵與喻擬，其間並無對立鬥爭或邪正不兩立的含義。但更多的解釋，則立足於墓主女主人死後由龍鳳導引升天的幻想；地在楚湘，應該與屈原楚騷的意境相近。又長沙子彈庫莊楚墓出土〈御龍圖〉狀一男子佩長劍、執韁繩，馭龍升天。這種導引升天的題材，應該是當時楚巫文化的最典型表達。長沙馬王堆一號、三號漢墓出土兩幅「T」字形帛畫，展示了天上、人間、地下三段境界，天上一段有日月、騰龍，中間一段是生活起居、宴樂巡行；下面一段是廳堂、食案、鼎壺盤杯等，形制應該為長條形旌旛，又漢代山東金雀山古墓出土帛畫，畫面構圖和描繪更見複雜豐富。結合壁畫的題材表現，一般有狩獵、巡行、百戲、宴樂、氣功導引、庖廚烹飪、天文星相等圖形，與同時的壁畫、畫像石等等的題材使用，在價值取向上基本一致。

聽聽帛書所講的古老故事

「帛畫」以後有「帛書」。由於漢以前沒有紙張應用，竹木簡牘適宜寫字而無法繪畫，故而從春秋戰國起，墨書施於龜甲、鼎彝、竹簡、木牘，並無妨礙；而繪畫則無法施於簡牘，除了早期小型繪畫圖案符號可施於陶甓或是石壁之外，並無他選。但絲綢絹帛的出現，卻使繪畫的丹青紅白絢麗多彩有了足夠的施展空間。因此，在竹木簡牘「書寫」而絲綢絹帛「繪畫」，作為當時理所當然的選擇，是十分合情合理的。正是基於這樣的背景，看「帛畫」很正常，看「帛書」就會覺得特殊了。書取竹簡木牘而不取絲帛，若有絲帛之書，必有非常的含義。

存世的戰國楚帛書到西漢帛書，涉及歷史、哲學、文學、軍事、宗教、繪畫、藝術等內容，據統計，有如下一些。

一、一九七三年長沙馬王堆三號漢墓出土，共計有六大類四十四種。大要可分為諸子類、術數類、兵書類、方技類等。一《陰陽五行》甲篇，二《五十二病方》，三《養生方》，四《足臂十一脈灸經》，五《老子甲本》，六《春秋事語》，七《戰國縱橫家書》，八《陰陽五行》乙篇，九《刑德》甲篇，十《刑德》丙篇，十一《相馬經》，十二《周易》，十三《周易》乙本，十四《黃帝書》，十五《五星占》，十六〈太一將行圖〉。並有各項木簡標牌並署「錦繒笥」、「繡繒笥」、「紺繒笥」、「帛繒笥」、「素繒笥」等帛書種類名目。

二、懸泉置帛質文字，約十件。甘肅安西敦煌之間（一九九〇年）

三、張掖都尉棨信，甘肅居延肩水金關遺址（一九七三年）

四、武威出土柩銘，甘肅武威磨嘴子漢墓（一九五九年）

湖南長沙馬王堆出土帛書，除了極具樣板標誌功能可供反覆閱讀參照使用的醫書外，諸子、史書、星相書等不一而足，內容很雜，看得出使用面已經較廣。而西北甘肅出土的旌旛、棨信、柩銘諸項，都是飾物、誌物而非實用。我推想是因為過去的文明中心地是西秦和中原，那多是竹木簡牘的世界，而南方吳楚文化當然也有大量使用竹木簡的證據，但南方絲織蠶桑業起步早又發展甚快，因此書寫材料的從竹木簡到絲綢絹帛的文明形態過渡，南方佔物產富饒之便，先西北而前行；遂至北方還在竹木簡時代而視帛質書寫為偶然罕見之時，南方已經大量運用了。這樣的地域差和時間差，作為一種歷史解釋，未知可能成立否？

再回到帛畫上來，長沙馬王堆出土帛書文獻甚多，但也有一件〈太一將行圖〉殘本。

〈太一將行圖〉殘本，半字半畫，更有《地形圖》、《駐軍圖》、《城邑圖》等地圖類文物，共三件，正方形。經過拼合，已可見河流、山脈、城市、鄉村、道路和篆書地名。專家認為是兩千一百年前

長沙國都「臨湘」的平面圖，是世上最早的彩色城市地圖。但我更關心的，是這樣的圖繪，若只能施之竹木簡牘，在尺幅上完全無法勝任，故不得不以縑帛為之；它還是印證了帛畫重於帛書的一般規律。此無它，關鍵是竹木簡寬狹尺幅有限，成冊連綴沒有問題；但要繪圖（繪畫或地圖），就絕對沒有絹帛縑素之在編織時可以自由伸展的尺幅優勢了。

二〇一七年七月十三日

鐵如意

鐵如意，更見冷峻

魯迅名篇〈從百草園到三味書屋〉有一段出神入化的文學描寫，堪稱經典。引如下：「先生（指壽鏡吾，魯迅的啟蒙老師）自己也唸書。後來，我們的聲音便低下去，靜下去了，只有他還大聲朗讀著：

『鐵如意，指揮倜儻，一座皆驚呢；金叵羅，顛倒淋漓噫，千杯未醉嗬……』我疑心這是極好的文章，因為讀到這裡，他總是微笑起來，而且將頭仰起，搖著，向後面拗過去，拗過去。」

最早令我印象深刻的，是描述塾師壽先生讀書入神後的表情姿態：「向後面拗過去」，還疊一個「拗過去」，實在是表情姿態呼之欲出，太形象了。這是現代文學的視角。後來又對「先生」的讀書內容產生了興趣：「鐵如意……」一段，竟有這麼些「呢」、「噫」、「嗬」的語氣詞，古漢語貌似不會這樣用，仔細一琢磨，這應該是讀到得意時的擬聲歎詞，不是原文，而是壽先生繪聲繪色聲調抑揚頓挫的表達，是讀書者加上去後又被少年魯迅記錄下來的。於是想要去驗證一下，查到原出處為清末劉翰撰《李克用置酒三垂岡賦》中的兩句：「玉如意指揮倜儻，一座皆驚；金叵羅傾倒淋漓，千杯未醉」，對偶精巧凝練，的確沒有這麼些「呢」、「噫」、「嗬」的歎聲詞。但新的問題又來了：「顛倒」本是「傾倒」，一字之誤，但同一意思還好說；而「鐵如意」卻本是「玉如意」，為何改「鐵」？但從「指

「揮偶儡」來看，應該是鐵如意更見冷峻，玉如意太過儒雅溫潤了，與唐代沙陀大將李克用的殺伐一世，顯然不是一個意境。

鐵如意的用途轉換

鐵如意本是一種鐵製的爪杖，古人用作撓癢的工具。最早見諸記載的，是南朝宋‧劉義慶《世說新語‧汰侈》：「石崇與王愷爭豪，並窮綺麗，以飾輿服。武帝，愷之甥也。每助愷。嘗以一珊瑚樹，高二尺許賜愷，枝柯扶疏，世罕其比。愷以示（石）崇，崇視訖，以鐵如意擊之，應手而碎。」用鐵如意打碎珊瑚寶物，表示自己更富有，擁有更名貴的珊瑚，是貴族之間誇奢賭富的舉止。但石崇隨手持鐵如意，卻是當時士人豪族的風氣，就像魏晉玄學清談崇尚多持塵尾一樣。直到清代無名氏，還有「諸名士方且搖玉柄塵尾，擎鐵如意，瞪目哆口如木雞」（見《帝城花樣‧春珊傳》）。以玉柄塵尾與鐵如意對舉。如是，倘如前引劉翰的「玉如意指揮偶儡」，當然不成形象——玉如意若擊碎珊瑚樹，豈能「應聲而碎」？恐怕珊瑚未碎自己先碎了。而如上述，玉如意也無法與玉柄塵尾對舉，同質同類，搖者何為？擎者又何為？

唐五代以後，鐵如意又有了新用途。《新五代史‧後蜀世家‧孟昶》有載「昭遠手執鐵如意，指揮軍事，自比諸葛亮」。鐵如意成了揮軍進退、一決生死的信物。至南宋末，抗元義士謝翱率鄉兵數百人追隨文天祥轉戰閩、粵、贛，兵敗隱身浙東永嘉、括蒼、鄞、越、婺、睦諸地，是一位忠臣烈士。他曾有〈鐵如意〉五言，其中日：「其一起楚舞，一起作楚歌」、「雙執鐵如意，擊碎珊瑚柯」。慷慨激烈，昂揚低回；忠憤之氣躍然。其後寓居吾杭西湖，客死他鄉。聞其墓葬在今之吾杭桐盧嚴子陵釣台之南。今傳有南宋〈文信國公鐵如意〉拓片，吳昌碩題詩堂，或正是謝翱追隨文天祥（信國公）時物乎？

又聞明代高濂《遵生八箋》云：「如意，古人以鐵為之，防不測也，時或用以指畫向往」，則直是以兵器視之矣！

張宗祥與鐵如意

話題轉到西泠印社中興功臣第三任社長張宗祥，他曾經自號「鐵如意館」。他在自述年譜中稱：

「予譜名思曾，是年始應書院課，一論一策，完卷時當書名，方讀《宋史》文丞相傳，敬其為人，遂名『宗祥』。榜發第一，因未改。」由於敬仰文天祥而自名「宗祥」，未知這一節與〈文信國公鐵如意〉拓片可有瓜葛？但他自己收藏有一柄鐵如意，並有專文記其本為「宋器，相傳為宋趙獻物」。趙清獻本名抃，浙江衢州人，北宋時曾歷高官，還歷任過杭州知府，與吾杭有緣，在朝以「鐵面御史」著稱於時，乃得與鐵面包公齊名。蘇東坡有〈趙清獻公神道碑〉頌其風骨凜列。張宗祥特意點出這柄鐵如意為宋趙抃物，當然有他本人以此砥礪名節的含義在。其後到明末，則為同里海寧硤石抗清志士周宗彝所得。周為崇禎舉人，聚硤石子弟持鐵如意血戰兵敗，全家殉難，張宗祥自民間覓得此寶，在抗戰時期輾轉京、漢、渝諸地，鐵如意從不離身。晚年與此相伴，視為生命，「鐵如意館」之名，蓋有來由耳！

從東晉的持鐵如意如持塵尾，到五代的以鐵如意揮軍進退，再到北宋「鐵面御史」趙抃的風骨，再到文天祥的鐵如意（今存拓片），再到謝翱詠〈鐵如意〉五言詩，又到明末周宗彝以鐵如意血戰殉國，再到清人劉翰寫唐末沙陀大將李克用指揮偶儻的「玉如意」之賦，再到魯迅兒時三味書屋的描述，以及與魯迅曾為朋友的張宗祥的「鐵如意館」，以之相伴歷盡艱辛不離不棄視同生命，正足以構成一個以「鐵如意」為話頭的忠君報國、抗敵殉難、沙場鬥陣、面折權貴的真正古代士夫君子的意象。

今日徜徉於海寧張宗祥紀念館，又得瞻仰這柄有著傳奇色彩的鐵如意，一物如斯，卻足可寓意浩瀚

國學和中華傳統文化千百年來的滋養潤澤；回想吳昌碩題的南宋〈文信國公鐵如意〉拓片，古墨粲若瓊花；錚錚鐵骨、浩浩元氣，鐵如意代表了中華民族精神，當可永恆於生死朝暮之時，而不滅於天地之間也！

二〇一七年七月二十日

書法家蔡襄與宋建窯「兔毫盞」

在中國古代陶瓷史上，建窯不算大類。我之所以關心它，是因為它遍體黝黑，「其貌不揚」。茶具首選當然是薄胎細白瓷。青瓷也是佳品，我經常喜歡在泡龍井明前茶時，刻意以綠對綠，或豆青或粉青，茶盞上漂浮著碧綠茶葉，都有一種層次豐富的基調在。

十數年前在日本淘得一對古陶器，是咖啡杯，灰石黝底，粗礦渾樸，糙紋環布。曾突發奇想，試試「混搭」：用最好的龍井泡茶，但糙礦的口感手感，終究不吻合於細如柳腰、媚如鳳眼的龍井茶葉，大有十七八女兒卻持銅琶鐵琶唱大江東去之違和感。

宋五大名窯建窯並不在列

蘇東坡知杭州，於元祐四年（一〇八九年）剛剛到任的十二月二十七，到西湖北山葛嶺壽星寺小憩。住錫南山淨慈寺的南屏謙師聞訊，趕去拜會這位大文豪，並為東坡太守點茶。所用為宋代最名貴的建窯黑釉兔毫斑茶具，號曰「建盞」。東坡飲後大樂，賦詩〈送南屏謙師〉以為奉賀：

道人曉出南屏山，來試點茶三昧手。

忽驚午盞兔毫斑，打作春甕鵝兒酒。

詩中「兔毫斑」即為「建盞」。在北宋，黑釉瓷器最著名者即為建窯即「建州窯」，產地位於福建省建陽縣水吉鎮，古屬建州。建窯始於五代末，盛於兩宋，衰於元末。本來，宋有五大名窯曰汝、官、哥、鈞、定，但建窯並不在列。之所以如此，大約是因為建窯尚黑，在諸器中十分另類。福建當地瓷土含鐵量極高，胎色深黑堅硬，號為「鐵胎」，在士林中並不特別受到追捧。

建盞曾為貢品「兔毫盞」極為名貴

但在北宋中後期，從仁宗、徽宗各朝宮廷卻看中這建窯，引入內府御用，產品多為碗盞之類，造型為敞口小足，形如漏斗。許多存世建盞器物底盤內有「供御」等字，足證曾為貢品。尤其是建窯的黑釉潤澤可人，釉汁垂流厚掛，有的凝聚成滴珠狀，斑紋奇特，難以人工控制，隨機而出，尤以黃色、褐黃色的細毛狀花紋，極為名貴，即稱「兔毫盞」。當然還有其他的類型如烏金斑、油滴斑、曜變斑、鷓鴣斑等等，佳者如宇宙星空，分佈閃爍。文獻記載，最名貴首推「曜變斑」，但幾萬、十幾萬中不過得一二而已。而「兔毫斑」則因有相應數量傳播有序而佔據建窯的最上層。尤以宮廷御訂燒製，反而傾心於「兔毫斑」，遂使其名聲大噪。日本古代文獻《君臺觀左右賬記》有曰：「『曜變斑』建盞為無上神品，值萬匹絹。『油滴斑』建盞為次，值五千匹絹。『兔毫盞』值三千匹絹。」大致可見其中品級。今聞日本的東京靜嘉堂文庫、大阪藤田美術館、京都龍光院三處密藏有「曜變斑」建窯，號為存世僅此三件。而目前我們能看到的建窯瓷中，「兔毫斑」便是最名貴之品了。

宋代建窯之所以取胎厚體重，敦厚古樸，強調粗、紫、黑、堅的沉重感，還和宋代茶藝方式有關。北宋盛行「鬥茶」，相對於唐代「煮茶」；「鬥茶」用的是「研膏茶」。即以茶葉研成膏狀再用模具塑成餅形，故當時計量茶數多稱一餅二餅。飲用時，先要將茶餅碾成粉末，然後沖泡，沖泡時要用筅帚攪

拌以求均勻，泛起的泡沫留存愈多愈久，則茶品愈顯尊貴。故宋代書法大家蔡襄著《茶錄》，有「茶色白，宜黑盞」之說。又曰「建安所造者紺黑，紋如兔毫，其杯微厚，熁之久熱難冷，最為要用。出他處者，或薄或色紫，皆不及也」。建盞之所以胎厚體重，自稱「鐵胎」，又與其用筅帚反覆攪拌的茶藝過程有關，如是薄胎，攪拌不敢太用力，又易破損耳。

「兔毫盞」之名定是蔡襄所擬

至於兔毫斑，我想應該與蔡襄作為書法大家有關。自漢代以來，製筆多用中山兔毫為主材。後漢蔡邕〈筆論〉有「書者，散也……若迫於事，雖中山兔毫，不能佳也」。唐代李白詠懷素〈草書歌行〉有「墨池飛出北溟魚，筆鋒殺盡中山兔」。故知中山兔毫乃是製筆用毫的名品。蔡襄出身福建與化仙遊，曾知泉州、福州，在閩為官多年，尤其是在建州還以主持製作武夷茶「小龍團」聞名於世。建窯又出於福建建陽。同出一地，必有關聯。我想以茶葉「小龍團」、茶具「建窯」、茶著《茶錄》，已是一緣相牽。又蔡襄身為書法大家，當然講究妙筆佳墨。身邊案上中山兔毫之名筆肯定不少，與文人雅士「鬥茶」之時，看到「建盞」有細密的紋路筋脈，金縷灰斑，有如兔子身上的毫毛，纖細綿密而柔長——由建窯黑釉密紋紛披而下想起自家書案上的中山兔毫，遂擬物取名曰「兔毫盞」，又在《茶錄》中特別提到「紋如兔毫」，自是十分合情合理的事。因此，宋代建窯黑釉之「兔毫盞」的名分，定是蔡襄所擬。此一節涉及者不多，故特為作點題。

建窯黑釉被時人譽為「黑牡丹」。它還和海上絲綢之路有關。宋代建瓷曾遠涉中東、非洲、西歐，備受舶運客商喜愛。曾有專門販賣建窯瓷器運至海外的紀錄。作為其見證的，是近年海上考古新發現的新成果：二〇〇九年廣東陽江海域有宋代沉船，名曰「南海一號」，其中就有大量「建盞」被發現。又

查得韓國木浦市新安海域於一九七六年曾發現一艘元代海底沉舶，出土瓷器甚多，其中竟有黑釉瓷建盞一百一十七件，當時業界歎為觀止。以船運市舶而海運貨貿大批販賣瓷器到國外，過去我們只知道有元明青花瓷，今日得見另有一品建窯兔毫盞亦有如此紀錄；且又與書法、與蔡襄、與中山兔毫、與黑釉瓷、與「兔毫斑」、與《茶錄》、與宋人「鬥茶」、與研膏茶餅有關；事涉中國陶瓷史、中國茶史、中國海外貿易史、中國製筆史、中國書法史等等豐富內容，豈可不記？

二〇一七年七月二十七日

道教書法傳世的幾個節點

近日指導書法博士生學位論文，以道教之符籙與書法審美之關係為題。本來，這樣的話題與普通的傳統書法論文在論題定位上自有不同，也不在一般書畫篆刻史和文獻的研究範圍。但也正因為其「另類」，反而刺激了我的探索欲，還把同行撰述的《中國符咒文化研究》認真啃了一遍。若不然，面對畢業論文指導、博士論文答辯，真不知道如何應對呢！指導和答辯雖然已經順利完成，但好不容易惡補所獲的這些專業知識，如果用完即被擱置，未免可惜，於是就有了這樣一篇事關道家書法的文字。

道教的起源

道家思想起始於老子；但道教的起源，世傳始於東漢。曾撰《文心雕龍》的文學理論大家、南朝梁的劉勰，著有〈滅惑論〉云：「道家立法，厥其品有三。上標老子，次述神仙，下襲張陵。」而在「下襲張陵」後，有「醮事章符」之語。論及「醮事」，即指漢代已有祭祀神靈，上章（上奏天神之奏文書）符書（以漢字為變形象徵之圖形符號）之意。作為道教的早期形態，至少已有三項內容，號為「道家三品」：一、貴「無為、虛柔」之老子哲學思想；二、行神仙之術；三、符咒齋醮之儀式。後世如馬端臨《文獻通考・經籍考》更從儒學立場出發，論曰：「道家之術，雜而多端。蓋清靜為一說，煉養一

說也，服食又一說也，符籙又一說也，經典科教又一說也」。「清靜」指清靜無為，自黃帝、老莊、列

子之思想維繫基礎。「煉養」則以赤松子、魏伯陽之類，重內丹。「服食」則以盧生、李少君、欒大等奉

行外丹服藥之玄行。「符籙」則以張道陵、寇謙之為創，蓋符者乃咒術也。而「經典科教」則起於五代

杜光庭，直到宋元明清之黃冠道士之所奉行，重視龐大的經籍和儀禮，歷代嬗遞，終成一大體系。而愈

往後則愈求上古經典，遂共奉《老子》為宗師。前述我指導博士學位論文之研究符籙，正是其中專指符

書、符籙的領域：驅除惡靈，使役鬼神，取其神靈效能功用；而「上章」、「符書」即文字符籙之形，

則追究其含義與表達方式以及背後的思維。有此數項，從「道家」（思想）轉換成「道教」（宗教教

派），乃成可能。

簡帛中的道家書法

僅僅從思想史的角度看，最有名的美術史資料，即是山東嘉祥縣武氏祠前石室後壁東段承簷之畫像

石（一八○年），名曰〈孔子見老子圖〉。人物屋宇，車馬垂席，栩栩欲活，關於這件漢畫像石的拓

片，我曾受託題過多件，知這是漢畫像石中第一有名的所在。

一九七三年，湖南省長沙市馬王堆西漢墓出土帛書《老子》甲本乙本二種，是中國書體演變史上的

大事。如果說西漢時期的書體，尚未有東漢隸書那樣尚扁寬體又強調蠶頭雁尾尤其是收筆呈波挑而外展

之勢；那麼在馬王堆帛書《老子》甲乙本中，我們看到的則是橫畫略有綿延之意波挑之法，但控制有節

並不誇張，而遠遠未到東漢隸書如〈曹全碑〉、〈禮器碑〉、〈史晨碑〉、〈乙瑛碑〉那樣在橫筆收止

時更反向的誇飾形態。而其每個字的結構省減簡約，則表明它已經擺脫了戰國到秦的篆書形態而走向了

真正的隸書，只不過字形尚未完全趨扁而已。草篆之形、隸挑之筆，是當時獨特的漢字形態——既無金

文奏篆之長，又未到東漢隸筆的波挑。

長沙馬王堆帛書還有《黃帝四經》，是與《老子》乙本同時出土的珍貴遺跡。包括陰陽曆法、醫學、神仙術、兵書等古代學術在內的「黃老之術」（即黃帝和老子）是當時漢初思想界的主流。如果不是董仲舒「罷黜百家，獨尊儒術」的政策，本來「黃老之術」是更早也更權威的學術本源。而從馬王堆出土帛書中，除了《老子》之外，還可以看到道家的〈導引圖〉並有明確的身體屈伸運動而引出的呼吸吐納之法，又記有按摩法、黃冶法（黃金之煉法即煉金術），還有作為不死之藥的煉丹術和房中術文獻〈十問〉等，並以此構成整體意義上的養生、長生之法。

一九九三年，湖北省荊門市郭店村戰國楚墓出土《老子》斷簡，共有八百零四枚竹簡，其中有字簡七百三十枚。是道家最早也是最珍貴的文獻。其實，與長沙馬王堆漢簡的書體相比，戰國楚簡因其更早，結字還是十分明顯的大篆金文的樣式。亦即是說：與已出土簡牘相比，地域的跨度遠遠小於時代的跨度——遍佈湖北、湖南、安徽、河南廣大區域的楚簡，其共性大於異性。但以任一楚簡若與漢簡相比，卻有著明顯的差異。

談到近期以來的楚簡出土情況，可以列出這樣一份清單：

其中出土最密集豐厚的，首推湖北。「望山」、「曾侯乙墓」、「藤店」、「天星觀」、「九店」、「包山」、「楊家灣」、「五里牌」、「秦家嘴」、「雞公山」、「老河口」、「黃岡曹家岡」、「九連墩」等皆出土楚簡。其次是湖南：「長沙馬王堆」、「仰天湖」、「常德夕陽坡」、「慈利」、「磚瓦廠」、「臨澧」等出土楚簡。再後是河南：「新蔡葛陵」、「信陽長台關」楚簡。

其中絕大多數的出土楚簡，因為不涉老子和道家文獻，姑且置而不論。但是，湖北荊門郭店楚簡中，有大量儒家典籍和道家經書如《老子》甲乙丙三篇，《語叢》，《五行》其中最有名的，還有〈太

一生水〉。德國漢學家瓦格納（Wagner）認為，在世界史上，郭店楚簡的出土，其價值和意義，只有

一九四七年埃及出土的大批基督教佚書的重大發現，可以與之媲美。更有學者認為：因為郭店楚簡的被

發現，中國哲學史、中國學術史都要改寫。

符籙與文字的分道揚鑣

關於道教的符籙文化發展史，另有一則不可不提：

河南省洛陽邙山漢墓出土陶罐上，有「解除文」與「符」，和《太平經》之「符」。還有在陝西

省戶縣朱家堡漢墓出土陶罐上也發現了「解除文」與「符」。它告訴我們，其實在東漢後期，道教的

「文」（字）與「符」（圖）已經開始分道揚鑣。《三國演義》中有〈小霸王怒斬于吉〉一節，這「于

吉」就是個道家神仙。據說還有「于神仙」旨在傳佈「陰陽五行說」的《太平清領書》一百七十卷寫本

傳世。至於漢末同時還有劉備、關羽、張飛之甫一出道即大破黃巾，這黃巾軍的首領就是河北鉅鹿人的

張角，他創立的是「太平道」，奉黃老道為尊，偕弟張寶、張梁反漢，迅速聚四方百姓裹黃巾者四五十

萬，軍勢浩大。我想這幾十萬大軍文盲居多，且本來都是烏合之眾，嘯聚山林，大都無法讀《老子》甚

至于吉「于神仙」的《太平清領書》。那麼當時能號召大軍並且在幾十萬人中設立嚴密有效的組織形

式，以上領下，部伍層級分明，將校各領其軍；具有確定每個人在軍中的資格位階權威效能的，應該是

這道教的「符籙圖文」──若無道教（太平道），若無張角三兄弟，若無符籙圖文的傳播能力，那或許

就引不出劉關張「桃園三結義」，也就沒有《三國演義》了。

在書法史的道教相關遺傳中，也有著名的石刻名跡如寇謙之的〈中岳嵩高靈廟之碑〉、姚伯多造像

「皇老君」。墨跡中更有王羲之的〈黃庭經〉（唐摹本），作為道家與道教的書法名跡傳諸後世，但很

顯然，如果說在書法史發展之初，道家是一個重要的源頭，那麼在唐宋尤其是中世紀以後，書法和道教符籙書寫逐漸分道揚鑣，書法因其文化性格的全覆蓋而愈來愈強大，而道教符籙則限於自己的教派的有限空間和領域，逐漸被邊緣化，慢慢離開了社會文化的視野——此消彼長，完全符合萬物發展的規律。

二〇一七年八月三日

美國人顧洛阜的書法收藏歷程

本來，在美國人顧洛阜（Crawford）看來，在美國談中國古書畫尤其是書法收藏，實在是一件非常艱難的事。

二戰勝利於一九四五年，美國一躍成為世界第一強國。顧洛阜的出身與東方、與中國並無什麼瓜葛。從父親一輩由愛爾蘭移民，到在企業中由職員升為一家石油鑽探設備公司總經理，積累了一定的財富。其後初入收藏界，初無定項，從英國畫家、英文善本古籍開始，到中國雜件如陶瓷、青銅器、水晶、玉珮、文房雜項，皆不成規模。十年之後，開始涉足中國書畫收藏。

準確把握「筆墨」基點——介入中國書畫收藏

學者狄龍曾有記載：「顧氏在第二次世界大戰近結束時開始收藏中國美術。先收十七、十八世紀陶瓷，然後古玉、雕塑、鎏金銅器，青銅禮器。一九五五年八月的一個下午，他的熟人日本古董商瀨尾梅雄請他到鋪子裡看剛剛送到的中國書畫卷軸，這一看，竟改變了顧氏一生，而且也決然地改變了美國研究中國古美術的局面。

這樣的評價和定位，讓我們大為驚訝。當時顧洛阜其實還名不見經傳，要談到改變歷史，若不是具有敏銳的眼光和長久的睿智，恐怕難出此論。但在美國的中國古書畫收藏界卻早已有專家作如此定性，

足以見證顧洛阜的專業地位與威望。而據史料記載，八月的這一個下午，他從瀨尾梅雄手中買下了三件

名跡：一、傳宋高克明〈溪山雪霽圖〉，二、傳五代〈別院春山圖〉，三、喬仲常〈後赤壁賦圖〉。後

來又收得最噴噴為人稱道的黃庭堅〈廉頗藺相如傳〉狂草長卷和米芾〈吳江舟中詩〉卷。據顧氏自言，

他一見此書法之跡，即有感應。這與他曾收藏英文寫本中的善本，對線條的縱肆和墨色豐贍有先天的敏

感有密切關係。

如上述，與當時其他收藏家相比，顧洛阜的最大特點，是他不僅僅重視丹青畫作的畫面物態與形式

乃至色彩，還在於能準確把握「筆墨」這一作為歐美人很難理解的基點。因此不僅收藏中國古畫，還大

量收購古代書法。在當時一般美國的大學、美術館專家教授完全不懂書法，故而他的遠見卓識，使他

能夠迅速脫穎而出，從而與當時的收藏家明顯拉開了距離。「書法」，成為他獨占鰲頭的一個最重要

的聚焦點。他曾在一九七六年於紐約摩根圖書館舉辦「中國書畫藏品展」，影響巨大，而在此次展覽目

錄上，特別提到：「收藏中國雙生之書畫美術，是完全理所當然的。因為（書畫）兩者都使用一樣的工

具、材料（墨、硯、紙或絹、筆），而主要基於用筆。兩者是中國文化的心與靈——而該文化是世界

上最古老而持續不衰的；兩者（書法與繪畫）皆能表現中國文化之菁華。」

強調書與畫皆以筆墨居於核心，這在上世紀五〇年代的美國人與收藏界而言，是十分無與倫比的珍

貴見識。而予他以這樣的見識的，則是他身邊有一位為他掌眼的久居美國的日本僑民瀨尾梅雄。顧洛阜

的書法收藏有此規模，特別是有書史劇跡北宋黃庭堅〈廉頗藺相如傳〉卷，還有米芾〈吳江舟中詩

卷〉；又有明代文徵明〈詩頁〉、清代朱耷〈致方士琯十札〉冊（後皆捐於大都會博物館），這樣的慧

眼與膽魄，當然必有瀨尾梅雄的功勞。只是後來顧洛阜經驗漸漸豐富，有時單獨與他人交易書畫，不再

事事依賴瀨尾梅雄。瀨尾一怒之下而與之絕交，可謂未得善始善終，惜哉！

不懂漢字的美國人——完成了頂級的「中國書法收藏」

美國的中國美術收藏，向來是以繪畫為主，由人物畫而伸延向山水畫、花鳥畫，再轉向西方「美術」習慣的視點如建築、雕塑、石刻等古物，而對於書法，一則不識漢字，二則不懂漢文化；這些都是作為一個美國人無法逾越的難關。故而過去西方人的中國收藏，重繪畫、雕刻、建築而無視書法，實為常態。顧洛阜以前，人人皆持此想；而自顧洛阜開始，才開始有了真正意義上的西方尤其是美國的「書法收藏」——這是一個不識漢字、不懂漢文化的美國人的頂級的「中國書法收藏」。

一九八一年，顧洛阜把自己藏品中的著名劇跡捐贈與轉讓予紐約大都會博物館，其中捐贈有北宋郭熙〈樹色平遠圖〉卷，轉讓有宋徽宗〈竹禽圖〉卷。更於一九八四年捐贈有米芾〈吳江舟中詩〉草書長卷。據當時的《紐約時報》（*The New York Times*）發表專文，援引紐約大都會博物館館長蒙特貝羅（Montebello）之論：「這是西方第一家博物館，能將中國的書法與繪畫平分秋色地好好表現出來。」須知在當時，西方尤其是美國，收藏中國繪畫已成大項，而書法正乏人問津。書畫之間輕重失衡，畸形敧脈，甚見於此。故蒙特貝羅館長對顧洛阜的特殊評價，揭示出了一個在美國與西方收藏史上而言堪稱轉捩點的重要事實。

顧洛阜的收藏，還有一些事實有待澄清。比如許多人認為顧氏收購的中國早期書畫，多出於張大千「大風堂」。但這方面的流傳，恐怕未可一概論之。一則張大千在一九五四年定居巴西，置產建園，需要錢款，於是出售藏品，迅速引起美國博物館和收藏家同行的關注。但張大千以造假聞名於世，所以許多博物館遇到大宗收藏交易無不出手謹慎、怕惹爭議甚至鬧醜聞。顧洛阜收藏中的幾件頂級藏品，都沒有「大風堂」藏印題跋，應該不是出自張大千舊藏。又有一位王徵王文伯，是香港藏家，曾親攜最著名

的〈溪山雪霽圖〉、〈別院春山圖〉赴美國，與顧洛阜面議成交。當時是否有瀨尾梅雄在場，尚未可知。但關於王文伯（徵），多與抗戰時溥儀赴滿洲國攜去故宮所藏古書畫、後來被稱為「東北貨」的交易活動有關。王氏行蹤亦屢見於鑑定大家楊仁愷先生的《國寶沉浮錄》，但只憑隻言片語的記載，還缺乏足夠的系統史料支撐，難以整合成一個清晰的敘事脈絡。

記得幾年前，我曾帶博士生做過兩個博碩士學位論文課題。一是關於〈近代西方的中國書法接受史〉，是博士論文；又一是〈王季遷在美國的中國書畫收藏研究〉，碩士論文，後來都順利通過學位論文答辯。但我當時的印象中，當時這兩篇論文，對當時美國和西方的博物館中國書畫收藏的調查著力甚多，而對於當時的動態隨機交易和流傳狀況之文獻與事實，卻限於客觀條件呈現出用心不夠的態勢。回過頭來看美國人顧洛阜的收藏，瀨尾梅雄、張大千、王文伯，當然還有前一陣子時髦話題中的盧芹齋，這些交易的中介角色，其實背後都藏著大量的故事。作為一種完美的學術研究，不但顧洛阜不可忽視，這些中介人物，也同樣不可忽視。

學海無涯，信哉！

二〇一七年八月十日

李白〈上陽臺帖〉臆說

唐代大詩人李白，自然是家喻戶曉的「詩仙」。一提到唐詩，必以李白為冠；甚至一提到古代格律詩乃至古代所有的詩，都以李白為第一。中國是個「詩教」國度，詩是文化中的桂冠和標竿，李白以一詩人墨客卻名聲震宇宙，正是拜了這個幾千年不稍衰的「詩教」的悠久傳統所賜。

「陽臺」還是「上陽臺」

李白有一件〈上陽臺帖〉為他傳世唯一墨跡。世人一聞此書出於李白這位「謫仙人」，自是珍若琪璧。帖中詞句為四言四句：「山高水長，物象千萬，非有老筆，清壯可窮。十八日，上陽臺書，太白。」

但細細追究這個作為法帖地名的「上陽臺」究竟是哪裡？今天的學者已有考據，大致結論是，唐玄宗天寶三年（七四四年），李白與杜甫、高適同遊王屋山，在「陽臺宮」尋訪好友道士又是書畫家的司馬承禎。但到陽臺觀後方知司馬承禎已仙逝，無緣再面，只看到司馬承禎畫在王屋山「陽臺宮」上的山水壁畫，據稱高十六尺長九十五尺，畫中有山澗丘壑雲浮仙鶴，極為壯觀，有感於此而書〈上陽臺帖〉。從〈上陽臺帖〉的文辭有「山高水長，物象千萬」的表述來看，這樣的敘述應該十分吻合。

但若如此，那麼王屋山上的臺名，乃是「陽臺」即「陽臺宮」、「陽臺觀」。而非是「上陽臺」。

若以「上」釋為登上陽臺宮，則在古漢語的一般用法，應是「登陽臺」而不可用「上」陽臺。因「上」

字另有以卑奉尊、以下承上之意，素以狂放不羈的「謫仙人」著稱的李白，斷不會用突兀之「上」來替

代本可以人人得解的「登」。因而，「上陽臺」絕不會是登陽臺之意。且更可為佐證的，還有宋徽宗瘦

金書「唐李太白上陽臺」一行題籤。明顯也不是以「上」作「登」，而是「上陽臺」三字為一名稱。唐

玄宗時代，上陽宮在東都洛陽皇宮內苑之東，開元尚盛，至天寶之後漸趨冷漠荒寂。白居易有〈上陽白

髮人〉長詩，詠宮廷中諸多宮女被置「上陽宮」，與打入冷宮無異。在玄宗時，文獻記載後宮侍女有

八千之眾，尤其是在白居易詩注中提到「天寶五載以後，楊貴妃專寵，後宮人無復進幸矣，六宮有美色

者，輒置別所，上陽是其一也。貞元中尚存焉」。唐人徐凝詩〈上陽紅葉〉「洛下三分紅葉秋，二分翻

陽」連綴，而非「陽臺」連綴；更以「臺」可通「宮」、「觀」、「殿」、「閣」，本可以建築名詞置

作上陽愁」，亦是解為上陽宮安置冷宮怨女即「疏遠之人」。白居易的詩是這樣說的：「上陽人，紅

顏暗老白髮新，綠衣監使守宮門，一閉上陽多少春。玄宗末歲初選入，入時十六今六十。」都是「上

（高）「力士脫靴」的風流逸事。他在揮毫作書時，既取「上陽臺」三字，必更習用「上陽」而不會是

取「陽臺」。後世題籤的宋徽宗趙佶、乃至我輩熟讀唐詩者，也必是憑直覺取「上陽」宮名為第一選。

至於玄宗時上陽宮諸壁是否有「山高水長、物象千萬」的清壯「老筆」，當然無法臆斷；但想到唐人張

彥遠《歷代名畫記》多錄當時宮觀寺壁上有吳道子、閻立本、李思訓、王維等所繪壁畫山水人物，那麼

「山高水長、物象千萬」的畫面應該是必有的。宮觀寺壁尚且如此，皇宮內府豈能無之？當然，王屋山

之說，亦不為無據，但當時雖為推測而非定論，現在或可以據兩說而並存更出以疑之乎？

當然這還是一個推測而非實斷：李白親筆「上陽臺書」，宋徽宗趙佶題籤「上陽臺帖」，本來就是

實物憑證，但真要坐實〈上陽臺帖〉是否必書於有名的開元天寶時的上陽宮、而一定不是王屋山陽臺宮，當然還需要更多的證據支撐。

「陽臺」乎？「上陽」乎？吾誠未知孰是。

〈上陽臺帖〉的傳奇與真偽

關於〈上陽臺帖〉的收藏流傳，歷北宋宣和內府，南宋賈似道、元代張晏、歐陽玄，明代項元汴，清代安岐，再入乾隆內府，清末流出宮外，民國時復為張伯駒所獲。這是流傳有緒，從題跋和鑑印中可以看出。而在近代還有一些離奇的故事。一則是此帖曾入藏於張伯駒祕篋，一九五六年時張伯駒曾將六件國寶即西晉陸機〈平復帖〉、李白〈上陽臺帖〉、杜牧〈張好好詩〉、宋范仲淹〈道服贊〉、蔡襄〈自書詩冊〉、黃庭堅〈諸上座帖〉等捐於故宮博物院。這是一般流行的說法。但更細密的切實考證，則是當時張伯駒捐故宮目錄中並未有李白此帖。

中華人民共和國成立後，親眼看見從清末、軍閥混戰、抗戰各個階段並且還曾為古書畫展子虔〈遊春圖〉被綁票差點丟了性命、還不惜賣豪宅大院以換書畫名跡的張伯駒，對剛剛成立的中華人民共和國充滿了感激心情。他得知毛澤東擅長書法，尤其嗜好李太白詩風；遂將祕藏的李白〈上陽臺帖〉贈送毛澤東主席。毛澤東十分珍愛，朝夕把玩愛不釋手。所以張伯駒在一九五六年捐獻故宮時並無此卷──早已在幾年前被捐獻出了。

中華人民共和國成立後，親眼看見從清末、軍閥混戰、抗戰各個階段並且還曾為古書畫展子虔〈遊春圖〉被綁票差點丟了性命、還不惜賣豪宅大院以換書畫名跡的張伯駒，對剛剛成立的中華人民共和國充滿了感激心情。毛澤東自己帶頭，把已經摩挲多年的名跡李白〈上陽臺帖〉轉交故宮博物院收藏。

關於毛澤東主席與書法的關係，過去我們只知道一九七四年他把懷素〈自敘帖〉贈送來訪的日本外相大平正芳，得知他對於狂草書法是十分喜愛的。也正因這一由於革命領袖出乎尋常的舉止，使書法迅速

從沉寂衰頹轉向興旺。現在，則知道除了懷素〈自敘帖〉以外還有一個李白〈上陽臺帖〉，從五〇年代初一直陪伴毛澤東到一九五八年，其中至少有五、六年之久。可惜一入紅牆深處，沒有相應的文獻記錄，使我們搞不清楚為什麼毛澤東會對〈上陽臺帖〉如此朝夕相處不厭不棄？是他因為喜歡李白詩而愛屋及烏關注其書法墨跡？還是在喜歡懷素狂草之外，對於李白的行書也獨有情鍾？

捐故宮乎？捐領袖乎？吾亦未知孰是。

關於李白〈上陽臺帖〉的書法藝術風格，宋徽宗趙佶在題跋中曾有如下評價：

太白嘗作行書，乘興踏月，西入酒家。不覺人物兩忘，身在世外。一帖字畫飄逸，豪氣雄健，乃知白不特以詩鳴也。

而關於此帖本身，有兩位頂級鑑定家的鑑定意見，似乎也是相左，令人如墜五里雲霧之中。

啟功：此帖有李白名款，有宋徽宗親題簽和跋，用筆不循故常，天馬行空，吻合於李白詩風豪邁不羈，宜為太白真跡。

徐邦達：此帖筆致粗率，師心自用，且筆畫肥厚，不類唐人用筆硬毫，近乎宋代散卓筆後風氣，故定為偽。

真乎偽乎？吾更不知其孰是也！

有此三惑，是故名其題曰「臆說」。

二〇一七年八月十七日

東漢〈張文思畫像石題記〉與隸書「八分」的雙鈎波挑

手頭有一張拓片，看了許久，不知如何處置它的價值；尤其是不知道如何向它發問。〈張文思畫像石題記〉，一九五七年出土於山東肥城欒鎮村，據其文字落款年份，為東漢建初八年。原銘文如下：

建初八年八月成，孝子張文思哭父而禮，石直三千，王次作，勿敗壞。

奇特的內容與書風

學者們研究視點首先注意的是漢代人姓名慣制。史書記錄漢代人名，一般都是單名。姓氏以外，劉「邦」、項「羽」、張「良」、范「增」、樊「噲」、周「勃」、司馬「遷」、霍「光」、衛「青」，一般都是單名，極少數是雙名如霍「去病」、酈「食其」等。而除帝王將相之外，平民則更是大都取單名。姓、單名、字構成了漢碑中官吏、儒生取姓名的一般形式。而據此石刻題名〈張文思畫像石題記〉（又稱〈張文思為父造石闕題記〉），則是東漢人中較少見的身為庶民的「姓」、「雙名」的典型例子。

據此，第一是考出漢人雙名的事實。第二是孝子為父造石祠，立石壁而刻上畫像、文字、符號，用以悼念亡者或傳遞某種意念。第三，是畫像石分為三部份：上層為車騎狩獵圖，中層為樂舞升仙圖，下

層為拜謁圖。第四，畫面中有左右闕，左闕無字，右闕有此二十六字，顯然沒有對稱，亦是一怪也。第

五，畫像石題記多記人記事，只記錄年份者，〈張文思畫像石題記〉是第一例。

「奇葩」的雙鉤波挑

漢代喪葬之禮甚重，除墓穴之外，還會在地面上立石祠以作供奉，稱「孝堂」。〈張文思畫像石題記〉中的畫像，陰刻人物、飛禽、魚、車戰陣、升仙等等，這是一種傳世畫像石中常見的樣式。但它的

榜題之中，隸書波挑嶄然，誇張表達，本為一奇。更為其體式全擬竹木簡牘日常書寫之態：橫畫波磔而

挑，豎線短而縮，結字扁形而開張。研究書法史的人都知道，從漢代歷北魏到唐代，「銘石書」與「墨

跡」向來各標其美，並不混淆。迄今為止，四百多方漢碑中，論點畫間架，極少有在風格上或技法上完

全靠近簡牘墨跡者。但唯有這方〈張文思畫像石題記〉，長條兩行，以石刻之刀，卻形制全擬態簡牘，

且橫拓舒展，波挑揮灑，也是一副純然漢簡的派頭。這樣的本來互不關涉的兩條軌道，卻在這方石刻中

走到一起來，而且是以矜持厚重的石刻，去屈就隨意揮灑的簡牘，這樣的例子，真是令人匪夷所思了。

更有趣的是，在〈張文思畫像石題記〉的文字筆畫中，還出現了一個堪稱「奇葩」的現象：書法筆

畫的常態，鐫刻是單刀一揮而就。而遇到波挑的裝飾筆畫時，因為不能像毛筆這樣忽然著意按重以顯粗

肥，竟以雙鉤刻線畫出波挑外形，而並非整篇整字雙鉤，只是每逢波挑處的線段（通常在末尾一端）

即由單刻轉換為雙鉤。凡有捺筆或橫畫處，如「建」、「八」、「成」、「孝」、「子」、「張」、

「文」、「思」、「哭」、「父」、「禮」、「直」、「三」、「王」、「次」、「作」，凡有長橫或

長捺的波挑處，皆取雙鉤。這樣的例子，在漢碑中極其罕見。記得過去研究西冷印社社史，對「漢三老

諱字忌日碑」這鎮社之寶細細揣摩，曾經發現「漢三老諱字忌日碑」的左側豎行共三行中，其中段有

「張」、「及」、「義」、「破」諸字，末尾捺筆波挑也皆有雙鉤之跡象。當時很為之驚詫不已。但

整個「漢三老諱字忌日碑」的眾多文字各種筆畫中的波挑有幾百處，絕大多數仍是單刀揮成而並不雙鉤。故當時我以為偶有波挑雙鉤，可能是因為刻工雙鉤好線形忘了刻完。但一看這件〈張文思畫像石題記〉，情形完全相同，方知在當時其實漢碑鐫刻技法中有此一法。故當年在「漢三老諱字忌日碑」中認為是偶然疏忽未能刻完的這些刻意雙鉤波挑之法，其實倒是漢代石刻工匠們的看家本領和必然的過程。

上引銘文中的「王次作」，這個王次，應該就是刻雙鉤波挑的工匠姓名。

啟功先生在《古代字體論稿》中，詳論漢隸中「隸書」與「八分」的區別甚詳。依拙見：「八分」必有波挑，而隸書則為篆書結字省減，線條直行粗細均勻，無波挑而已。西冷印社的〈漢三老諱字忌日碑〉是為隸書舊體，蓋其不重波挑也。而「八分」則為新體，重誇張波挑以飾美，是書法走向藝術化過程中的一個明顯紀錄。那麼，從〈張文思畫像石題記〉中，我們不但看到了明顯的誇飾意識如波挑之外形，甚至還看到了為了充份表達這種波挑之美形，而由工匠如王次輩專門以雙鉤刻法鉤刻外形以強化其「八分」式美感。本來「波挑」之形，東漢碑中如〈曹全碑〉、〈禮器碑〉、〈史晨碑〉、〈孔宙碑〉多有之，並不罕見。但「波挑」而求強化、誇張、還要創造出專門的雙鉤描形技法以求酣暢淋漓表達之，全不似書寫時的一筆而過，卻跡近描繪圖畫，其立意更似於美術矣！

對漢隸書法史之啟示

在日常書寫中加上波挑飾筆，顯然不是為了便於實用。其實，竹木簡牘中這樣的捺筆甚多。但漢碑要鐫刻，對刻工而言，這樣的波挑飾筆於實用無益，實在是多此一舉。〈漢三老諱字忌日碑〉隸書的百分之九十筆畫不出波挑，號為「古隸」，即為實用而設。但求美之意，正是實用書寫文字走向書法美意

識的必然選擇。因此，除了簡便的書寫出波挑（如漢簡）筆畫之外；在漢碑成形中，不但鼓勵書法家「書丹」時寫波挑，連刻工也要刻出波挑，於是，就有了從〈曹全碑〉、〈禮器碑〉、〈史晨碑〉以下的東漢碑版的波挑飾筆漸成常態，我們通常叫它「八分」，以區別於隸書即「古隸」。但上述東漢諸碑的筆畫形態告訴我們的，只是一個完成的波挑飾筆的結果。而晚至一九五七年出土的〈張文思畫像石題記〉，卻向我們展現了當時東漢的石刻工匠是如何保存、表達、誇張這些充滿藝術靈氣的波挑飾筆的全過程，以及各個細節如先雙鉤取形再鑿空的工藝過程，從而為中國書法史、漢隸書法史、「八分」與隸書關係史研究提供了一個清晰的物證。也即是說：隸書的走向波挑飾美及其在鏨刻時是採用哪一種把握方式，其實是遲至一九七五年才令我們從百思不得其解走向恍然大悟，原有的〈漢三老諱字忌日碑〉以其百分之九十的古隸「成份」，對百分之十的「八分」波挑「成份」，隱隱向我們透出其中消息。而〈張文思畫像石題記〉的晚出，才終於傳達出隸書、八分和波挑飾美之間諸多清晰的、可以把握的豐富歷史信息。在此之前的宋元明清直到民國甚至中華人民共和國成立後，因為沒有有力的物證，是完全不具有這樣的歷史認識水準的。

把〈張文思畫像石題記〉的「八分」波挑，和西北漢簡的戍卒役夫手寫的波挑筆畫，置於一處並列視之，前為石刻，後為簡牘，按說有碑刻墨跡之分、刻鏨與手寫之分，但兩者之間，何其相似乃爾？

如果不是民間式的〈張文思畫像石題記〉的出土；相對於西北漢簡的點畫波挑和飾美意識，如果僅僅是廟堂之上的「孔宙」、「孔彪」、「禮器」、「史晨」、「曹全」諸煌煌大碑，恐怕也不會有如此的氣息相通、姿態相合的效果。因此完全可以推斷，無論是孝子「張文思」，還是工匠「王次」，他們平時書寫在竹簡木牘上的書法揮灑，雖然迄今未有流傳，但其實與已出土的〈張文思畫像石題記〉中的

石刻斧鑿之跡，在審美上應該呈現出完全一致的趣味。在過去我們印象中的書法史上，石刻與墨跡，好像還沒有如此吻合的範例。

二〇一七年八月二十四日

詩畫「馬」說

都說馬是中國古代戰場殺伐征戰的必需。從秦漢由車戰轉為更靈活、速度更快突擊能力更強的騎兵馬戰，使當時秦漢尤其是兩漢對戰馬獲取的重視和要求空前高漲。漢武帝派衛青、霍去病征伐大漠，必欲得西域大宛「汗血寶馬」，乃至以一座鑄金馬換一匹真寶馬。還遣大將李廣利率軍遠征尋求寶馬，死傷戰亡亦在所不惜。攜回寶馬後被漢武帝賜名「天馬」。「汗血寶馬」在當時幾如神話，為君侯賞賜、戰將炫寶，夷狄貢奉所百求而不得。

詩聖筆下的畫馬大師曹霸

唐代關於戰馬與戰將、鐵騎駿馬的內容更是豐富多彩。關於畫家畫馬的故事，最有名的可以數詩聖杜甫的兩首古風：第一首，是〈韋諷錄事宅觀曹將軍畫馬圖〉古風長調，第二首便是膾炙人口的〈丹青引贈曹將軍霸〉。講的都是名畫家曹霸畫馬的事情。少時曾全文背誦過此詩「將軍魏武之子孫，於今為庶為青門。英雄割據雖已矣，文采風流今尚存」。那是一種節奏抑揚頓挫的朗誦，也刻錄了我少年時代沉浸於英雄豪傑、文采風流的古典語境的重要記憶。至今想來，還為當時少年慷慨的單純、理想主義而神馳心迷、不能自己。

杜甫寫曹霸的詩，一出手就是個大歷史的眼光與氣度。從國初的「鞍馬畫」說起，又提示曹霸畫馬

得名已三十年，完全是一副長期專門研究唐代畫馬名家並精通史實的派頭：

國初以來畫鞍馬，神妙獨數江都王。
將軍得名三十載，人間又見真乘黃。

其後提及曹霸曾畫過的名馬如「先帝照夜白」，「太宗拳毛」、「郭家獅子花」乃至「新圖有二馬」，「戰騎一敵萬」、「七匹亦殊絕」、「九馬爭神駿」等等，完全就是一份排列當代畫馬名家曹霸應詔赴宮中圖畫御馬神駿的煌煌成績冊。如果通讀此詩，即會瞭解或把握至少以下三個內容：第一，當時的畫界有畫馬的專業畫家，曹霸即是其中的首選，領銜名家，馳譽一代。第二，皇宮內府有詔請名畫師作畫，我們想像中應該是山水人物之類，如閻立本、李思訓、吳道子，已是聲震寰宇，名剎寺壁，多有聖跡；但卻未知畫馬也是首選的主題大類，足見當時宮廷內外皆有此共同的嗜好。若沒有杜甫的詩，我們便無以知之。第三，還有一個專門蒐集畫馬題材、專門收藏名畫家曹霸名作的專題收藏家，叫韋諷，其宅中多有豐厚收藏。這應該是唐代書畫收藏史上一個不為人關注和重視的、但卻又很關鍵的史實。甚至，進一步的問題是：這些各色名馬名畫，有多少是卷軸畫？有多少是壁畫？到韋諷宅中觀畫，既可以如通常理解的卷軸畫即紙帛絹絲之畫的收藏，當然也應該有宅府內壁所繪壁畫的陳列。

曹霸是畫家，但他在盛唐時官至左武衛將軍。當然也許不是帶兵征戰沙場的真正武將，而只是有一個「將軍」名銜以取俸祿，這種情況，從唐宋到明，文獻紀錄比比皆是。杜甫稱「曹將軍霸」，是沿唐時習慣而已。他在〈丹青引贈曹將軍霸〉中則有更生動的描述：比如：

褒公鄂公毛髮動，英姿颯爽來酣戰。

先帝天馬玉花驄，畫工如山貌不同。

是日牽來赤墀下，迥立閶闔生長風。

詔謂將軍拂絹素，意匠慘澹經營中。

斯須九重真龍出，一洗萬古凡馬空。

曹霸弟子韓幹的傳世之作

〈丹青引贈曹將軍霸〉的末句，有「弟子韓幹早入室，亦能畫馬窮殊相。幹惟畫肉不畫骨，忍使驊騮氣凋喪。將軍畫善蓋有神，必逢佳士亦寫真」的名句，告訴我們曹霸有畫弟子韓幹，畫馬可以窮盡殊相百態，本領高強；但「畫肉」而「不畫骨」，則是迎合唐時風氣之審美尚腴尚肥趣旨。故有「畫肉」之喻，比曹霸略遜一籌。那麼反推一下，韓幹以下皆畫「時馬」，取畫腴畫肉而不取瘦骨。而曹霸作為一世名家，則畫「骨」為上，所謂「竹批雙耳峻，風入四蹄輕」是也。

曹霸的畫已不可再現，但韓幹的名畫卻有傳世。果然是體腴驃肥，四蹄瘦勁。台北故宮博物院藏韓幹〈牧馬圖〉，畫唐馬黑體渾厚敦實，空鞍繫肚，有馴馬師側騎白馬以引帶。韓幹為陝西藍田人，少年嗜畫；大畫家王維見之，以為可造之才，遂每年資助二萬錢令其學畫，十年學成，擅人物肖像佛像鬼神，尤善鞍馬畫。天寶中召入內廷畫師，官至太府寺丞。唐玄宗後殿中養御馬四十多萬匹，時常召韓幹作御馬之寫生畫。〈牧馬圖〉之「牧」，當然就是御馬圈苑中的飼馬官（「弼馬溫」之謂乎）日常工作，只是這唐人尚腴，馬膘壯肥，連飼馬師也是肥胖而濃鬈連腮，深目、虯鬚、鉤鼻、體格健碩而足力

勁實。若以所牧之馬為西域大宛汗血寶馬，那麼牧馬者亦為胡人耶？讀李白詩得知，在開元天寶間，連長安酒肆中遍是胡姬妖舞；牧馬者為胡人，自然也是不奇怪的。韓幹另有一件〈照夜白圖〉，原藏內府，又入清末皇族名畫家溥心畬祕篋，後輾轉由英國人戴維得傾心購買後進入美國大都會博物館。「照夜白」御馬本為唐玄宗鍾愛之坐騎，遍體雪白，繫於馬柱，鬃毛豎立直，怒目張口，頸曲上仰，蹲步欲騰。但如此蓄勢待發的駿馬，卻也是馬體碩壯，畫肉而未畫「骨」，與〈牧馬圖〉有異曲同工之妙。就這樣，韓幹存世的這兩件名畫，向我們印證了杜甫兩首古風所描述的唐人畫馬的基本態勢；也向我們傳遞了中國繪畫史上「鞍馬畫」的典範樣式與精神。再看同是唐代其他涉及畫馬的名作，如張萱〈虢國夫人遊春圖〉，也皆是腴體細足，與名家韓幹的手法相同；證明這是一個時代的共同審美，不僅僅是韓幹的個人風格技法。

唐人畫馬如此，唐人的駿馬石雕中也有精彩故事。唐太宗征戰天下，總共有六匹戰馬為先後坐騎，遂命石刻家為刻「昭陵六駿」。名曰：特勒驃、颯露紫、什伐赤、卷毛騧、青騅、白蹄烏。這六匹駿馬的造型也都是壯體短足，近於西域汗血寶馬的比例與形態。以之看後世如金代張瑀〈文姬歸漢圖〉、元趙孟頫〈秋郊飲馬圖〉中的人物坐騎的馬匹造型，直到清代郎世寧專門以西洋明暗法畫馬；和民國時戈湘嵐、趙叔孺以畫馬馳名於世，均不再是唐人式的誇張壯體短足；至現代之徐悲鴻畫馬，直是瘦體緊驅而四蹄峻峭，長可引風，則別有一番英姿凌爍矣——或許，竟是因大宛西域汗血寶馬不盛於今世，畫家耳濡目染的寫生對象或模特兒已經大變之故耶？

二〇一七年八月三十一日

「兮甲盤」和「亞矣方鼎」：二〇一七年青銅器拍賣年

今年西泠印社春拍，青銅器「兮甲盤」成為拍賣會上的「眼」。作為青銅時代的國之重器，它在拍賣會上極其搶眼，出盡風頭。十數年來，北方的嘉德、保利、瀚海、匡時；南方的西泠，書畫、瓷器、玉器、漆器、雜件的拍賣，單件能有百萬千萬，已是大業績。後來動輒上億，比如最早的張大千、齊白石、傅抱石以及近一兩年的潘天壽、黃賓虹。一開始是過億就成大新聞，攀上高峰，創紀錄，後來業界評論家指出：中國藝術品拍賣已經到了億元時代，這已經不是新聞，而是稀鬆平常的事了。二〇一六年潘天壽〈鷹石山花圖〉兩億四千三百萬元。今年則是黃賓虹〈黃山湯口〉的三億四千五百萬元，達到了近年最佳的一個峰值。回顧上世紀九〇年代初藝術品文物拍賣初起時的場景，滄海桑田，風雲變幻，真堪一歎！

青銅器的拍賣的尷尬

相對於銅、瓷、玉、雜件文物，書畫拍賣作為市場主力，這是一個永恆的定位。但最近拍賣場上的新寵，是青銅器。這當然不是明清宮廷中那些俗氣的金碧輝煌的皇家口味，也不是宋徽宗時代的仿古金石鼎彝御器，更不是一些小件常用的類似宣德爐、小佛像、案頭文房等擺件，而是正宗的商周青銅大器。

青銅器的拍賣，一直處於不慍不火的地步，第一是青銅器多為國之重器，過去文物管制極嚴，若有精品，符合上拍標準了，又會被有關方面盯住。第二是一旦追溯起來，若是地下出土原物，則所有權歸國家，私人不得佔有，弄不好還要吃官司。第三是因為政策限制，若是沒有來源的和平常水準的舊器，因不易出手而價格甚低，導致市場始終不振。即使香港也是投鼠忌器，只有美國的青銅器市場倒還接受度較高。價高的重器會被盯住，招惹麻煩；價低的平常器又不受待見。如果再加上市場混亂，偽作頻出，銅鏽剝蝕光怪陸離，手段極其高超，致使敢涉足其間者更少了。以這樣的背景看二〇一七青銅器拍賣，會令人感到十分意外，從而感歎機緣出自天意而深不可測。

兮甲盤之本事與遞藏

二〇一七年七月十九日，四十攝氏度高溫烤人，杭州黃龍飯店，西泠印社春季拍賣現場，西周青銅器「兮甲盤」以兩億一千兩百七十五萬元成交。創造古董文物藝術品在中國境內拍賣紀錄。各大新聞媒體的評論文字認為，這是藝術品市場上必將載入史冊的「史詩性時刻」。

「兮甲盤」是西周晚期宣王五年時物，銘文有一百三十三個字，內容主要是西周時代周宣王與輔臣關於捍衛疆界、建立法律、完善制度、貿易經濟乃至絲綢之路的萌芽等等，製作者兮甲（尹吉甫）為西周大臣，湖北十堰房縣人，曾隨周宣王征伐北方獫狁，及在南方淮夷徵收賦貢之事，屢獲戰功，大受賞賜，還有具體賬單，是四匹馬和軥車。尹吉甫其人不僅是一位政治家軍、事家，而且還是《詩經》中提到的大詩人。《詩·大雅》有〈崧高〉、〈烝民〉、〈韓奕〉、〈江漢〉諸篇均是他的詩作，比屈原還早四百多年。今存《竹書紀年》、《書序》等上古文獻皆有記其事。「兮甲盤」的出土面世時間不詳，但至少到南宋之初，它已經見於宋高宗紹興內府，張掄《紹興內府古器評》有載，生活在紹興、乾道、

淳熙時的該書著者張掄，命此名曰「周伯吉父匜盤，銘一百三十三字」。鑑於此前的北宋徽宗內府中的

《宣和博古圖》中並未收錄此盤，證明出土或面世的時間應該是北宋末南宋初之交。

元代鮮于樞《困學齋雜錄》記錄，「周伯吉父盤，銘一百三十字，行台李順甫鬻於市，家人折其

足，用為餅爐。余見之，乃以歸予。」元大德六年（一三○二年）鮮于樞卒。這樣，從南宋到元初，

「兮甲盤」的遭遇大率如此。其後，有紀錄的是清中期金石學巨擘陳介祺獲此，入《簠齋金文題識》

中。還特別點明「出保陽官庫」（河北保定府庫）。又吳式芬《攈古錄》「直隸清河道庫藏器，山東濰

縣陳氏得之都市」。似乎又是在市場上購得。

學人考釋的助推作用

陳介祺對「兮甲盤」的貢獻是開始製作拓片分贈同好以廣流播，迅速提高了「兮甲盤」在金石學界

的知名度。再後，則有容庚、陳夢家等收錄和考釋；尤其是王國維這位國學大師，更有〈兮甲盤跋〉專

論，考證周詳，從「器名」、「年代」、「夷域」、「地望」各方面，勾畫出一個立體的器物資訊網。

西泠的拍賣能創造歷史紀錄，載入史冊；我們較多的是從今天文物市場回暖、經濟復甦方面找原因，但

其實，第一是「兮甲」其人功業烜赫，又文采斐然，竟有《詩經》流傳詩篇。第二是從南宋紹興張掄到

鮮于樞的承傳與著錄。第三是清代金石學大師陳介祺的收購、著錄，拓本流傳於學界。第四是近代以來

王國維、容庚、陳夢家的考證研究，尤其是王國維明言「此種重器，其足羽翼經史，更在『毛公鼎』之

上」。據說應該還有第五，在二○一○年在美國一場小型拍賣會上出現了「兮甲盤」，為美籍華人重金

購入。又在四年後出展於武漢舉辦的中國（湖北）文化藝術博覽會上，引起巨大關注。這兩個紀錄，可

以說是為此次西泠拍賣做了場精彩的廣告宣傳。而愚意以為應該還有第六而大家不關注者——有高水準

的贗品。日本東京書道博物館也有一件「兮甲盤」，但經專家鑑定，不真。而書道博物館方面堅決否

認。這樣的爭議，也構成了一種巧妙的推介。從第一項到第六項，如果沒有這麼多立體的故事，這個

「史詩性時刻」如何能輕鬆得來？

盤與鼎，孰為美？

一個多月以後的下個月即二〇一七年九月，紐約佳士得拍賣行將於洛克菲勒中心舉辦拍賣會。鑑於

今年青銅器拍賣的業績輝煌，也特意推出了一件青銅大器「亞矣方鼎」，將於九月十四日上拍。這座大

鼎的年代更久，出土於安陽，是商晚期之重器。造型雄厚穩重，而「亞矣」為商代大族，在各大博物館

的傳世青銅器中有「亞矣」銘款者計有兩百多件，可見其通行程度。而最早見於著錄者，是道光二十二

年（一八四二年）編刊的《筠清館金文》，收藏者是曾任雲、貴、閩巡撫的山西韓克均（芸舫）。其後

被記入金石學家山東吳式芬《攈古錄》。上世紀初入日本奈良寧樂美術館收藏。又於二〇〇二年在巴黎

佳士得拍出。十五年後，再現今日紐約洛克菲勒拍賣會。業內均認為或可超越「兮甲盤」而創今年青

銅器拍賣新高。不過細細分析：雖然青銅器中盤鼎同例，但「盤」為西周，而「鼎」為殷商，則「鼎」

以早為勝。但從銘文多少相較，「盤」有一百三十三字，而「鼎」僅「亞矣」二字，則「盤」以多勝。

又從紋飾而言，「鼎」紋樣精雅考究，「盤」之紋樣則無顯著特色，或又為「鼎」以技美勝矣！究竟

「亞矣方鼎」能否在九月十四日拍出新高？則要看今年拍賣界的氣運了。

又，二〇一七年真是青銅彝器拍賣大年，除了「兮甲盤」、「亞矣方鼎」之外，年初的三月十五

日，同是佳士得拍賣公司在紐約佳士得洛克菲勒廣場拍賣大廳舉辦了「亞洲藝術週『宗器寶繪——藤田

美術館藏中國古代藝術珍品』展」並拍出四件套商代青銅器，即「羊觥」、「饕餮紋方罍」、「饕餮紋方

尊」、「饕餮紋瓿」。大阪藤田美術館主人藤田傳三郎是從製醬油、釀酒起家的。其最有名的收藏，是宋代當時堪稱世界僅有的三件絕世孤品「曜變斑」建盞。當然年初同場拍賣中宋陳容〈六龍圖〉成交價高達近兩億元。這些都是收藏界津津樂道的故事。而其青銅器收藏四件套一出手，每件皆已過億。於是就有評論家據此探問：「青銅器市場能熱起來嗎？」

在今年拍賣會上馬上要見到的「亞矣方鼎」曾入藏於日本奈良寧樂美術館，估計拍賣紀錄肯定又會刷新；而大阪藤田美術館又藏商代青銅器四件套於今春已以每件過億拍出。清末民國時期大批青銅重器曾流入日本，現在卻不斷在拍賣會上出現，加上「兮甲盤」的兩億多元，未必，一個熾熱的青銅器拍賣市場真的就要來臨了？

二〇一七年九月七日

趙孟頫的魅力

最近文物書畫界有幾件大事，一是北京故宮博物院的「趙孟頫特展」，二是浙江美術館的王鐸大展，還有就是匡時拍賣在上海公司開張。策劃創意各出新招，可圈可點。經過了幾年的消沉，藝術品展覽研究市場拍賣似乎又有了明顯的起色。春暖花開，百花繚亂。

史無前例的全面展陳

北京故宮一出手就是天朝氣象。一個趙孟頫，其實大家都十分熟悉，記得過去在湖州也辦過趙孟頫的書畫展，調集了不少各地博物館的藏品，已經大有可觀。但這次策展，鑑於故宮博物院豐富無比的鑑藏資源，又聚集了上海博物館、遼寧博物館的趙孟頫藏品，三大館一齊出手，引進了許多新的要素。在趙孟頫的傳世書畫作品集中展出（這是題中應有之義）蔚為大觀之時，還策劃了三個特別新鮮、特別吸引人的子展覽或曰「板塊」——構成一個精彩絕倫的研究型的展覽群。一個是趙孟頫的門派展，從同時代有交往的黃公望等元四家、錢選、鮮于樞、鄧文原、李衎、張淵、李倜、俞和到明代吳門書畫如文徵明，再到董其昌到清代康、乾一世。還包括他的家族如妻管道昇、子趙雍等等。更有乾隆兩件〈仿趙孟頫紅衣羅漢圖〉、〈臨趙孟頫行草書卷〉，後世竟有皇帝粉絲如此，乃為罕見。又一個是趙孟頫的辨偽展，題為「雲泥有別」：包括託名趙孟頫的同時代偽作、後世仿作等等，凡疑者皆稱「趙孟頫款」以示

與真跡差別。尤其有意思的是展廳中方便對比真偽的設置。有真跡趙臨〈定武蘭亭〉和偽款趙臨〈定武

蘭亭〉；趙書真跡小楷〈黃庭經〉和偽款〈黃庭經〉；小楷〈道德經〉卷和偽款〈道德經〉卷；趙書真

跡〈真草千字文〉和偽款〈六體千字文〉；兩兩對照，十分有趣，學鑑定收藏的幾乎可以在現場上課。

第三個是趙孟頫的文房文物展，包括與趙孟頫相關的或趙氏書畫題材的插屏、澄泥硯、筆筒、竹雕、臂

擱等等。一主三副，分兩個展期，可謂史無前例。

要構成如此豐富內涵的、體量龐大的展覽，必須要有相當宏大而綿密的學術思維。比如趙孟頫的書

畫流派傳脈，是一個非常複雜的藝術史命題。其中會牽涉畫種（如人物畫、山水畫）、群體（如趙氏與

元四家）、書技（如小楷還是行書）、真偽鑑定、仿作（學習）與偽作（售利）、皇家口味（如乾隆一

朝尚趙）、家族風範（如管道昇、趙雍），乃至文人書畫的書卷氣養成和文房雅致，這裡面的每一項，

即可以構成數個博士論文課題或科研項目。如果事先沒有清晰的學術視野和對書畫史的精準把握，一個

籠統的「趙孟頫」，只需藏品掛出來就足以應世。大部份愛好者是「外行看熱鬧」，有頂級藏品看得到

已是大滿足，根本不會有多少細緻的想頭。故而這次「特展」先聲奪人，還未開展，就已經先期規劃出

一個大格局大路徑——觀眾還未入故宮之門，即已經知道有「本展」、「影響」、「辨偽」、「文雅」

一主三副四大項的展覽觀賞結構。如果再加上學術研討會，這樣的針對社會推廣普及又立足學術的專業

引導，是過去辦藏品展者所未可夢見的。

趙孟頫與〈蘭亭序〉

最近接到北京故宮邀請，要出席主持趙孟頫學術研討會。九月六日至十二月五日的上下兩場展期，

超大規模又超長展期，的確是今年秋季最大的一個亮點。

由「趙孟頫特展」想到六年前的二○一一故宮蘭亭特展。策劃也非常精彩，共各種〈蘭亭序〉寫本、拓本齊刷刷亮相武英殿，主體共分為「蘭亭特展」、「蘭亭珍拓展」兩大部份。有宮藏相關的〈蘭亭序〉題材文房字畫、宋拓本、「蘭亭八柱」、單刻或叢帖中的〈蘭亭序〉，強調的是在高端的文物原件展出基礎上的「蘭亭文化」即書法、繪畫、詩文、工藝文房的綜合性內容。尤其是幾個關鍵詞提示：「王羲之的蘭亭」、「唐太宗的蘭亭」、「乾隆的蘭亭」、「誰的蘭亭？」極有新意，寓示著〈蘭亭序〉故事的生生不滅。並配有「二○一一蘭亭國際學術研討會」。記得我當時受邀在研討會上發表了最新研究成果，論文題為：〈「摹搨」之魅──關於蘭亭序與王羲之書法書風研究中一個不為人重視的命題〉。迄今想來，那次展覽，於故宮而言，還是一個令人景仰和懷念還有回味無窮的輝煌紀錄。

其後是二○一五年，北京故宮成立九十週年大慶，又舉辦「《石渠寶笈》特展」，以《石渠寶笈》著錄書畫為主，共展出〈遊春圖〉、〈伯遠帖〉、〈馮摹蘭亭〉乃至當時在市民中最火爆的〈清明上河圖〉，共分為「典藏篇」、「編纂篇」。這一次原擬提交論文，後未果。結果故宮方面認為這樣嘔心瀝血策劃完成的大展，陳先生這樣的人不來看一下，知音不到，我們也覺得遺憾。他們開玩笑說這乃是俞伯牙撫琴卻少鍾子期在場，未免殺風景也。必須要派您一個活兒，名正言順過來一趟。於是受邀去主持了一場「學術研討會」，飽覽了所有藏品展品。後來想想非常慶幸，如果不是這樣的會議主持身分，展覽開幕後火爆逆天，人山人海，我的一個學生帶隊去京參觀，早晨七點起排隊上下午一整天還要加晚上，等了十幾個小時直到晚上九點才能進入武英殿展廳觀看，甚至還有「故宮跑」這樣的時尚掌故。倘若是我，豈非崩潰？

圍繞趙孟頫的問題

今年的「趙孟頫特展」可以說是故宮的第三次出手，也還是以書畫頂級藏品為根基：是一個「先看好東西」的原則。又進而關注它的思想性、文化性和故事性，把趙孟頫身上的「故事細胞」充份激活出來，比如故事中應該有這些情節：

一、他的宋宗室仕元（被指失節導致風格軟媚，道德評價）

二、一門夫妻父子俱善書畫（家族承傳之門風）

三、元初文人班首、書畫領袖（與元初黃公望、錢選、鮮于樞等交往的「朋友圈」）

四、書畫清雅技法全面（書畫技法風格形式史上的中興功臣，集萬法於一身）

五、江南士大夫風範（文人畫與書法轉型）

六、後世追隨者眾（從顏柳歐「趙」並名，到後世各家臨、仿、摹不計其數）

七、乾隆尚趙（孟頫），對比於康熙尚董（其昌）的時風

……

這些牽涉家族史、文化史、倫理史、技法史、習字史、鑑藏史、清初書法風格史的龐大而交錯的綜合內容作為課題的提出，正是這次特展的最大價值所在。有如我們看許多省級以下博物館研究家包括歐美、日本博物館的一些久負盛名的人士，眼睛只盯著藏品（展品）個體，為收藏服務，不免墜入格局窄小之尷尬，尤其是對著畫面故弄玄虛強作解人，完全缺乏必要的扎實考證和舉一反三、觸類旁通的生發能力。在各種研討會上，反不如大學科研院所的專家們的見解，能縱橫捭闔而具有史識、史學之高度。

以此作為參照，這次故宮的「趙孟頫特展」雖然也是出自博物館同行，但從策展開始就有一種開放的心

態，所謂「講好趙孟頫的故事」，而且梳理各個方方面面，極有學術思維和把握能力。這樣的展覽，既不失專業高度，又十分親民，還新意迭出。實在是在藝術史、收藏鑑定史、文化史方面，堪稱是一次可以成為時代標竿的壯舉。

反覆翻看故宮同行發來的展覽目錄，忽然發現一個問題，趙孟頫的展品中，凡書法均為卷、冊；並無中堂掛軸形式。證明元初之時，書法還是案頭作業，而不是壁上懸掛供人欣賞。不像中國畫中的山水畫，五代荊浩、關仝以下，宋代范寬〈谿山行旅圖〉、郭熙〈早春圖〉等，早已是中堂大軸、尋丈之幅，它似乎告訴我們，書法不像中國畫，它一直在日常書寫、隨記手札、詩稿文冊中徘徊，而中國畫卻迅速早熟，徹底進入到審美藝術觀賞的領域中去，我們一直說書畫同源，其實在這方面，書、畫或許並不同步？

今次的趙孟頫國際學術研討會，如果能對這一懸而未決的疑問作一解惑，則幸甚。

二〇一七年九月十四日

〈千里江山圖〉兼及宋代青綠山水

北宋天才少年王希孟，有〈千里江山圖〉。

二〇一七年九月十五日起，在故宮博物院推出「趙孟頫特展」（九月六日）之後僅僅十天後，又將單獨再舉辦了一個別開生面的展覽，「千里江山——歷代青綠山水畫特展」。

「青綠山水史和風格技法」課題的提出

記得多年前早在中國美院討論研究生、博士生教學改革、提升教學水準的會議上，點名要我談談書法研究生和博士生如何進行教學改革。我曾經說，具體而言，書畫不同系統不同內容，自然各有所指。但我以為談書必談畫，比如我們現在關於碩士生、博士生「招生簡章」中，「研究方向」這一欄，都是「書法篆刻的理論與實踐」、「山水畫的繼承與創新」之類十分空泛籠統的提法。這樣的標籤，幾乎沒有針對性，當然也沒有包含研究生教學中最重要的「問題意識」。更準確地說，它只是一個分類，是一個範圍界定而構不成一個研究課題。凡成課題，都必有排他性、有針對面。這些是構成「研究方向」的必需條件。人人得而用之的上述「理論與實踐」、「繼承與創新」空洞浮泛，構不成一個特定的「方向」。全校十個博士生導師用同一個標題內容，未必十個博士生都做同一個方向研究？那每個人研究個性與特殊點又何在？而且一個大學只有一個如此籠統的方向，錯是不錯，可歸之為「正確的廢話」，毋

乃太貧乏單調乎？

同事們問曰，那依你之見當如何設立方向？我說大致應該具備學術研究的可拓展性。我舉的例子，即是如「宋代青綠山水畫史和風格技法展開」，還有「元代墨花墨禽技法不取寫意現象研究」、「清末金石畫派源流」等的題目。必須要有特指性。前述含糊，是指大致的研究領域、範圍類型；後指精確，是構成學術課題的具體研究方向。而當時擬提的「青綠山水史和風格技法」，第一個對象，就是北宋王希孟〈千里江山圖〉。

「水墨居上」中的重彩特例

「青綠山水史」概念的提出：是基於一個先期的設定或曰針對性：中國古代山水畫史，在上古到中古時代，是以線條、水墨、構形的立場出發和貫穿的。早期堪稱獨立的山水畫如隋代展子虔〈遊春圖〉也是施彩，但在從唐代大小李將軍即李思訓、李昭道開始，青綠山水有過短暫的興盛；其後名義上的王維水墨畫派、直到五代董源、巨然、荊浩開始，基本都是重水墨構形，少施或不施粉黛。至於宋初范寬、李成、郭熙、燕文貴以下，更是皆以水墨為之，而自成山水畫之主流。其間的對比是：從兩漢到三國魏晉，各種壁畫、人物畫皆取濃重色彩。展子虔〈遊春圖〉也屬重彩。而據記載，張萱、張噪、周昉、韓幹等取水墨。此一繪畫史初期，顯然是重彩畫優於水墨畫。至唐代，人物畫如閻立本、張萱、周昉、韓幹等也皆取重彩。而山水畫以其初興，尚未獨立成體，取水墨形態自然也難成格局，從人物畫重彩出發的繪畫觀仍然籠罩遍至。但從宋初開始，水墨山水畫開始登上主舞台。如果前述范寬以下皆重水墨，到了米芾、米友仁的「米點山水」，更是堅決維護山水畫多取水墨不施朱紫的歷史樣式，純靠墨筆勝。元代黃公望、王蒙、倪瓚、吳鎮四大家，更是把這種「水墨居上」發揮得淋漓盡致：自元以降直到清末，水

墨畫還是最主流的中國山水畫審美取向中的唯一：區別只是北宋早期山水畫有水墨而未必「寫意」，到米芾和黃公望之後則是水墨而純出「寫意」，在山水畫技法上更趨於書法化而已。

以這樣的背景再看王希孟〈千里江山圖〉式的重彩山水畫，便會發現它是古怪的一個另類和特例。

為什麼范寬、郭熙、李成的水墨山水畫作為風靡天下的時尚，卻絲毫沒有干擾十八歲少年王希孟專心畫他的青綠朱黃的重彩？而水墨山水豎軸巨幅大幛，到了王希孟筆下，成了狹長的長卷橫式舒展。把兩宋的山水畫單獨提取出來看，王希孟是一個雙重或多重孤獨的存在。過於年少、重彩、超長手卷（一千一百八十八釐米），是其中最明顯的、無可重複的特徵。

風流天子與天才少年

十八歲的天才少年為何有此蓋世傑作又如此另類和特立獨行？首先是在於他有著一段受過專門訓練的重要經歷。北宋後期，風流天子宋徽宗雖沉湎藝事誤國失政，但他創辦「畫學」與設立宣和畫院，大批培養年輕的「畫學生」。還有各種巧妙的繪畫創作考試和分析講授，王希孟即是在這個氛圍中成長起來的。〈千里江山圖〉所畫諸相，沒有經過嚴格培訓和高手點撥，一個十八歲少年絕無如此能耐和見識。畫中所呈現出的林舍集市、潛魚飛禽、流溪掛泉、舟楫橋樑、水磨長堤、樓台殿閣、層巒疊嶂、萬頃浩波；捕魚、行旅、呼渡、遊覽；處處可以看出少年王希孟在進入宣和畫院後受到宋徽宗這位天子的親自點撥的痕跡。宋徽宗的培養畫家，是有許多考試項目的。比如畫「深山藏古寺」，如何表現「藏」的意境？又比如畫「踏花歸去馬蹄香」，「香」在何處？北宋宣和畫院這些傳於後世的逸事佳話，體現出的是一種高端專業的妙思千里的精神。王希孟在「畫學」作為學生，想必肯定體會到這類的藝文風雅。在卷後徽宗朝宰相蔡京有跋，親筆記錄了這一段因緣：

政和三年閏四月一日賜，希孟年十八歲，昔在畫學為生徒，召入禁中文書庫，數以畫獻，未甚工。上知其性可教，遂誨諭之，親授其法。不逾半歲，乃以此圖進。上嘉之，因以賜臣京，謂天下士在作之而已。

十八歲在畫學，後在禁中，多以畫獻皇帝；又蒙徽宗點撥，授以法，畫成此〈千里江山圖〉呈上。

宋徽宗龍心大悅，以此卷賜宰相蔡京。蔡京如獲至寶，作跋。這是一個基本情況的梳理。有助於我們把握畫家與畫作的來龍去脈。又查這卷畫在清代有載，乾隆時《石渠寶笈·初編》收錄，堪稱自古名畫。

為民請命的天才之殤

蔡京的跋並沒有言及少年天才王希孟的終局，據說他二十歲即早夭。但為什麼去世？病死？累死？均無記載。但有一則八卦紀錄，估計是後世好事者改編而或，可供一粲：

徽宗政和三年，呈〈千里江山圖〉，上大悅。此時年僅十八。後惡時風，多諫言，無果。奮而成畫，曰〈千里餓殍圖〉。上怒，遂賜死。時下諭賜死王希孟，希孟懇求見〈千里江山圖〉，上允。

當夜，不見所蹤，上甚驚疑之⋯（託名《北宋名畫臻錄》）

如此一來，少年王希孟除了是丹青高手天才神童之外，又成了關心民瘼的正義之士，他的死因既非病累，而是忤聖意被賜死。北宋有鄭俠繪〈流民圖〉揭時弊於王安石新政，王希孟若有〈千里餓殍圖〉記錄宣和世間民不聊生之象，其鄭俠第二乎？

談到青綠山水畫史，如前所述，在宋代及整個山水畫史，水墨是主流大道，青綠本是鳳毛麟角，在元代也是從者極少，倒是到了明代吳門畫派的沈周、文徵明，尤其是仇英仇十洲，傳世名作漸多，堪稱此中高手。但此時繪畫的總體發展仍然是愈來愈水墨主導甚至再從水墨勾勒進入水墨「寫意」，青綠少見；且像文徵明、仇英的青綠山水畫，也已是中堂大軸居多，而非復王希孟式超長十多米的手卷了。

兩千多年的中國畫水墨基調，卻有這樣一件碩果僅存的青綠山水手卷被供奉至今，竟還是一個十八歲少年所為，這還不值得專赴北京故宮瞻仰拜觀一番？

二〇一七年九月二十一日

西湖邊上的遺老：陳曾壽

談起清末民國的「前清遺老」，似乎應該是上海、天津這樣的開埠之大碼頭。在北京的紫禁城與六部飯碗丟了，通常就會到滬津之地靠買賣字畫文章來養家餬口。進入商業圈謀食而不失風雅，忠君守節，不事新朝，是「遺老」們最足自詡的所在。

「海內三陳」與同光體詩家

民國時期的陳三立、陳衍、陳曾壽，詩界有「海內三陳」之名，號為清末「同光體」一派。江西義寧陳三立（散原），為清代詩壇班頭創作大家。他為陳寶箴長子；陳寅恪、陳師曾之父。世族豪門，允推居首。陳三立與譚延闓、譚嗣同又並稱「湖湘三公子」，有《散原精舍詩》與《散原精舍文集》傳世。

福建侯官人陳衍（石遺）中舉後從劉銘傳、張之洞幕，提倡維新，與沈曾植、章太炎皆有交往。詩壇「同光體」，陳衍亦推代表人物。有《石遺室叢書》十八種。內有文、詩、詞諸作，其中以《石遺室詩話》為影響巨大。清末詩學理論，此為翹楚之作。又有《近代詩鈔》二十四冊享譽天下。「終年為詩，日課一首」。勤勉之處，無有過之者。

第三位是湖北蘄水陳曾壽。主張變法維新。中進士後入職刑部、學部，亦入張之洞幕，「同光體」

代表詩家。因收藏有元代吳鎮〈蒼虯圖〉，遂以名閣。入民國後以遺老自居，在杭州西湖買地購屋，與

當時遺老詩人馮煦、陳三立、沈曾植、鄭孝胥、朱祖謀、況周頤等唱酬終日。著《蒼虯閣詩集》十卷續

集二卷，時評有「沉哀入骨，而出以深微澹遠」。

同光體詩家中，陳曾壽與吾杭西湖關係最深。且他出身豪門，家族中狀元、翰林、進士、舉人聯翩

而出，更以他這一代更創兩項紀錄：一是兄弟三人同科中舉，皆名列前十，二是陳曾壽本人連捷中舉又

中進士，這樣的背景，讓他對舊朝充滿了感情。袁世凱欲稱帝，請他任學部侍郎，堅拒之。一九一七年

參與張勳復辟，出任學部侍郎，敗後又返西湖隱居。直到三〇年代，又隨溥儀入偽滿洲國，目睹日人驕

橫，遂不受偽職。對陳曾壽而言，忠於皇帝是唯一的，袁世凱休想；日本人控制的偽滿洲國也沒戲。只

有大清，是他唯一的信仰。所以張勳復辟，打出的口號是恢復大清帝制，他就願意——袁世凱的學部侍

郎他拒絕，張勳以清廷名義委以學部侍郎他就接受。同一職位，正反態度如此懸殊，透出的就是這個道

理。這樣的「遺老」，在民國初年頗有幾位。比如張勳當年復辟，學部尚書是沈曾植，左右侍郎是羅振

玉、陳曾壽。但當時陳曾壽因為詩名大盛，所以更加引人注目。不過今天而言，則沈寐叟、羅叔言反享

千秋之名，而陳曾壽卻漸漸湮滅無聞了。

陳曾壽的西湖與西溪

陳氏在西湖邊上的的居所，是一座小園林，坐落於蘇堤第一橋外之小南湖，花木蔥蘢，曲徑通幽，

號為「陳莊」。大門上所貼門聯，是杜甫詩「北極朝廷終不改，西山寇盜莫相侵」，以古喻今，已見出

他的心志。而書齋「蒼虯閣」中，則掛著曾國藩、胡林翼、左宗棠、李鴻章四大中興重臣相片，寄寓著

他希望再起中興的意願。「北極朝廷終不改」是寓清朝氣數未盡，而「西山寇盜」既指西洋列強，又指

國民黨。除了「蒼虬閣」之外，陳氏另有一「石如意齋」，當門臥一太湖石，兩頭上翹，中段綿長，狀如一柄如意。但「蒼虬閣」最是其合意處，據窗外眺，正對蘇堤第一橋，橋外為雷峰塔和淨慈寺，又見南屏晚鐘、花港觀魚，曾自詡「西湖十景，吾居處獨得其四」。於西湖可謂情深之至矣。

他曾有得意之作〈臨江仙〉，反覆吟詠，不能釋懷：

其一

修得南屏山下住，四時花雨迷濛。溪山幽絕夢誰同？人間閒夕照，銷得一雷峰。極目寥天沉雁影，斷魂憑證疏鐘。淡雲來往月朦朧，藕花風不斷，三界佛香中。

其二

七十二欄紅不斷，繞廊荷氣深深。斜陽無限付沉吟，塔尖雙卓筆，堤影一張琴。鏡裡秋妝看更好，低鬟密簇瑤簪。晚來天色坐中沉，四圍飛冷翠，都落玉盤心。

情調是十分沉鬱雄健，「極目寥天沉雁影，斷魂憑證疏鐘」，是一種悲涼壓抑而無法釋懷的詞境。「塔尖雙卓筆，堤影一張琴」，為今天的西湖景觀的再現提供了一個直觀印象與形象。

但若論西湖之緣，則是「塔尖雙卓筆，堤影一張琴」，是就舊僧庵「秋雪庵」改建。宋詞在宋代分浙東、浙西，總稱「兩浙」。而舉唐五代以來浙籍詞人和宦遊兩浙詞人，皆得入祠中設牌位享香火。陳曾壽熱心

陳曾壽不僅僅與蘇堤「陳莊」有關聯，更與西溪溼地的「兩浙詞人祠」有密切關係。據聞當時浙江教育廳長、詞人夏敬觀發起在西溪修建詞人祠，

參與其間。落成之時，廣邀全國詞家名流赴杭參祭古代詞人，而眾推當世詞學大師朱孝臧（彊村）主祭，並命其出聯句以示。朱孝臧口念唐溫庭筠〈過陳琳墓〉有「詞客有靈應識我」，苦無對句；陳曾壽即以宋文與可贈蘇東坡出守杭州之詩「西湖雖好莫題詩」對之，一時推為絕詣。在眾詞客中拔卓而出，成為「兩浙詞人祠」籌備過程中膾炙人口的逸話。待「詞人祠」落成、公祭完成後，陳曾壽又拿出久藏的紹興「女兒紅」名酒，招待赴會的陳三立、朱孝臧、胡嗣瑗、吳士鑑。其時康有為亦居丁家山，相隔不遠；聞訊不請自到，突然闖入，飛揚浮躁、滿口唾沫喋喋不休。本來大家都是以遺老自居，同屬保皇黨，但眾公皆究心詩句，卻頗不喜歡張狂傲慢的康有為來攪局，眾皆漠然以對，於是康聖人討了個沒趣，悻悻然告辭而去。陳曾壽曾有詩跋及此。而且他還追加了一段紀錄，十分珍貴。言及一九二七年康有為病故，康氏門人徐良赴天津靜園，求遜帝溥儀賜諡號以旌之。但陳寶琛、鄭孝胥等認為戊戌變法事機不密，使光緒被害，幽死瀛台；實康有為肇禍於端始，罪無可赦，不應予諡。徐良大為氣憤卻又無可奈何。陳曾壽時侍宣統之側，也是極力反對者之一。可見康有為的身後淒涼，實乃多惹士林側目之故也。

陳曾壽的生活來源

從鑑定立場上看，陳曾壽的書畫在民國以後仍然堅持署「宣統」年號，他的理由非常有趣，除了忠於清室之外，更以「辛亥遜位，但是，根據『皇室優待條件』，帝號並未取消。這個條件，不僅為全國臣民所共知，而且為歐美列強所公認」為論；既然如此，署「宣統」年月，就十分順理成章了。那麼，如果在陳曾壽作品中遇到署民國或不署舊曆干支年號者，就應該特別小心，因為不合乎他忠君的信念。

另外，他作書畫必然避「聖諱」、「祖諱」。比如寫「儀」字，因為是末代皇帝溥儀的名諱，必須缺末

筆。不然作品就可能為偽。更在他與人討論文章時，不准說「滿清」、「前清」，要稱「本朝」，因為在他心目中，宣統朝還在繼續呢！

遺老在平時的生活來源，主要是賣書畫、賣詩文。陳曾壽在避居西湖時，即靠寫字畫畫養家，估計後來杭州一地，他的作品流傳應該不少。不獨是他，好友鄭孝胥在為遜帝溥儀奔走，折衝日酋，試圖建立偽滿洲國時；因為內廷傾軋，與同朝為臣的羅振玉、與胡嗣瑗、與莊士敦、與金梁等多有意見不合，漸成門派，抱怨為溥儀奔走徒費時日，反不如在上海做遺老賣書法還可月得數千，宣言摺挑子不幹，至今還有辭呈等書信文字為證，可見書畫收入頗豐。但據說也不僅是書畫筆潤一項。身處都市如京津滬，更有一些特殊項目。比如上海猶太大亨哈同去世，其義子姬覺彌（佛陀）大辦喪事，對滿清的翰林狀元尚書侍郎敬若神明，不惜重資請遺老們送輓聯、輓詩和祭幛，掛滿哈同花園；還嫌不夠，籌劃舉行一場盛大的「點主」之儀。先以墨筆書「某某之神主」。「神」字缺末豎，「主」字缺首點，延請末代狀元劉春霖出場「貫神點主」，蟒袍翎翅，以八抬大轎迎到靈堂。「點主官」居中，科名需為狀元；左右站立四名「襄禮官」，位在翰林之階。如此排場，可稱罕見。「點主官」自非狀元公劉春霖不可，而一代詞宗朱孝臧則居「襄禮官」之例。據說儀資為每位翰林公一千大洋。在津滬之地，這樣的靠前清科舉功名如狀元榜眼探花或進士舉人等名號而收取外快酬金者頗眾；杭垣西湖雖未必有偌大排場，但婚喪嫁娶，民俗百事，陳曾壽想必亦復得金不少？

二〇一七年九月二十八日

大師謝稚柳、徐邦達的「懟」——鑑定界二三事

書畫鑑定和圍繞著它的學術爭論，曾經是一個當代收藏鑑定史上最重要的話題。在過去，各家收藏背後都有鑑定和圍繞著它的學術爭論，曾經是一個當代收藏鑑定史上最重要的話題。在過去，各家收藏背後都有鑑定家作為掌眼人在活躍著。但因為彼時玩收藏的都是高官、富商、資本家，圈子很小。至即使有自由交易買賣，如大城市天津、上海、長春和北京，大致不會有出圈離譜太多的事情發生。至一九四九年以後一段時間內，文物交易在民間被禁止，收藏鑑定都是國家博物館和文物商店的事，當然也還是有一個固定的圈子。但到了改革開放新時期尤其是九〇年代初文物市場開放解禁，大量民間人士湧入，收藏鑑定遂成為庶民百姓關心之事；而隨著書畫交易的從專業圈進入社會，各種各樣的真偽爭議，也構成了一道不可或缺的亮麗風景線。

愈是走向大眾化、庶民化，就愈會激發出對權威的膜拜和渴望。在其背後，是需求市場迅速擴大和權威專家作為稀缺資源的珍貴。像徐邦達先生作為著錄學派代表、謝稚柳先生作為風格技法學派的代表，啟功先生作為文史考證學派的代表，在當時可以說是鼎足而三，叱吒風雲，標誌著一個鑑定時代的煌煌業績。

尤其是謝稚柳先生與徐邦達先生兩位大師，幾乎是「懟」了幾十年的「冤家」夥伴。

但即使是這三位領袖級的人物，因為都是龍頭老大，有時鬧起糾紛來，也還是令人難以措置其間。

〈雪竹圖〉鑑定家個人觀點之間的學術之爭

〈雪竹圖〉是近代上海著名藏家錢鏡塘最重要的藏品。後捐贈上海博物館。上海博物館的頭牌專家謝稚柳先生認為：這應該是五代南唐畫壇中號為「黃荃富貴徐熙野逸」的大畫家徐熙的力作，並於一九七三年發表了〈徐熙落墨兼論〈雪竹圖〉〉。對它進行全面論述，並從技法角度認為：世傳徐熙「落墨」因為沒有史料尤其是實物為證據，一直不明其詳。但正因為〈雪竹圖〉的出現，足以印證徐熙「落墨」的技法特徵，解開了一個久探不決的風格技法謎團。雖然〈雪竹圖〉並無明確落款，但如此水準的精彩與獨特，非徐熙「落墨」之法不足以當之。兩宋至元明以後，絕對無此眼界亦無此爐火純青的技法表達。

十年以後，故宮博物院的徐邦達先生在《藝與美》一九八三年第二期發表文章〈徐熙「落墨花」畫法試探〉。認為〈雪竹圖〉應該是南宋以後物，甚至還可以斷到元明，明確不同意謝先生鑑定結論。發表之初，並未引起多少波瀾。但四年之後，謝稚柳先生赴香港，看到了這本雜誌，遂又於一九八六年撰文〈再論徐熙落墨花——答徐邦達先生〈徐熙「落墨花」畫法試探〉〉，對徐邦達先生進行了反駁。並就具體的文獻解讀如「落墨」名詞的理解，乃至當時畫面多用絹本所能達到的尺寸幅面來推定時代標誌等等。從技法風格分析角度論，謝稚柳因為是畫家，明顯具有實踐上的敏感，且他對唐宋畫風鑑定更擅長；而徐邦達多專攻明清，論〈雪竹圖〉為南宋後物似乎也與我們通常的印象脫節。但問題是〈雪竹圖〉本身無款，硬指實它是徐熙，也缺少過硬證據。故而只能作為一個懸案留置後世。雙方的論辯明顯帶有學術立場和學究氣味，博物館對博物館，上博對故宮，兩大博物館的頭牌，旗鼓相當。

這是謝稚柳與徐邦達的第一次對壘。此後兩人還論戰過多次。

市場引起的商業利益之爭

一九九五年，書畫文物交易市場剛剛解禁放開，人們還在小心翼翼地試水；浙江國際商品拍賣中心舉辦秋季拍賣會，紹興一家紡織品公司以一百一十萬元拍下了張大千〈仿石溪山水圖〉。這在當時是一筆鉅款，當然引起了廣泛關注。坊間議論紛紛，也有指它不真的意見。買家開始並不放心，遂通過關係，找到與張大千有幾十年交往的謝稚柳先生鑑定。謝老明確鑑定意見並有親筆鑑定書「為真跡無疑」。但買家還是不放心，又輾轉託人請北京故宮的權威徐邦達先生鑑定。徐先生卻表示，這件畫是摹本，張大千題款是從別處移接過來，故而不真。為此也出具了鑑定書。

買家心裡更猶豫了，提出退貨。拍賣公司當然不願意。於是買家先後向杭州市、浙江省、最高人民法院連續提起上訴。法院方一看，兩家都是鑑定泰斗，一言既出，誰也不會認輸。案子一拖再拖，持續幾年，迄無定論。一九九八年，堅持真跡說的謝稚柳先生去世；法院又組織委託北京國家文物局十一位專家組成鑑定組，最終確認張大千〈仿石溪山水圖〉是偽作。遂以此為定論，判浙江國際商品拍賣中心敗訴，裁定須賠償金額為一百二十七萬五千元。這被鑑定收藏界認定為文物拍賣的第一場官司，所謂「華夏第一拍賣案」，具有指標意義。

但浙江方面和上海方面一直以來並不服氣。記得二〇一四年十二月，浙江大學中國書畫文物鑑定研究中心，和《杭州日報‧藝術典藏》共同策劃主持的第一屆「收藏‧鑑定‧市場‧拍賣」學術研討會在杭州濱江召開。在研討會的圓桌會議階段，我又重提此事。在場的故宮專家們和一般瞭解此事件的業內人士認為，法庭既已有判決，自然無須再議。但獨獨上海博物館的專家舉手要求發言：認為這個案例不典型，判決不公。理由是，第一，從組成專家組的時間來說，明顯對謝稚柳先生不公。因為他已謝世，

無法據理力爭，甚至發言抗辯的機會也沒有了。第二，專家組是由北京的專家十一人組成，而沒有上海或南方的專家，有偏聽偏信之嫌。第三，組織方是國家文物局，與故宮博物院同一系統，公私交集太多，不符合法律上明文規定的利益相關方的「迴避」原則。且十一人中徐邦達先生的故宮職場同事與門生子弟不少，所以這是一個失敗的判例，在今天學術討論時不足為證。我聽了覺得似乎有道理，如果程序公正有瑕疵，至少在理論上無法反駁這種質疑的。

古書畫鑑定是一個神奇的所在

謝稚柳先生與徐邦達先生皆是西冷印社中人，又都是名流大家一代風采，著作等身，但一遇到意見分歧，各執一詞，有時很難協調圓融，這是民國以來知識份子的性格，是優點也是缺點。曾聽人說，在一九八三年中國國家文物局成立全國古代書畫鑑定小組，在全國各大博物館巡迴鑑定歷時八年，其間謝、徐二老時起意見紛爭。謝老是鑑定組組長，又是名畫家，說話口氣自然不同，一言九鼎，不耐煩爭辯；徐老則身處故宮，眼界極寬，胸中案例極多，且於歷代書畫著錄爛熟於心，經常會提出一些理由證據讓人猝不及防，無法回駁，令對手憋得難受。謝老是藝術家脾氣大，有時言辭不如意會發飆，又以輩分較高，別人難捋虎鬚；徐老則不以言辭鋒利稱，一遇衝突，生悶氣，有幾次氣急了，聲明再不參加鑑定小組巡迴鑑定活動，結果是啟功出面協調，婉言相勸。我有一次問啟老，當年謝老和徐先生意見不合，其他楊仁愷、劉九庵、傅熹年、謝辰生幾位大都沉默；您也是組長，總是當「和事佬」，可有此事？啟老笑而不答，稍遲又歎了一口氣，說「都是過來人，老頑童了，脾氣還是不改。」

古書畫鑑定是一個神奇的所在。沒有落款，再有充份理由證明，都無法坐實〈雪竹圖〉是五代徐熙的真跡。這即是證偽不證真的道理。又只要兩個著名鑑定家意見不一，誰也無法打敗對方，各持一見，

互不相讓，也只能存疑而無法定論。張大千〈仿石溪山水圖〉究竟是真是偽？即使法院判偽，但在鑑定界仍然不是定論。時過境遷，今天我們回憶此一公案，其實對畫真畫偽反而不太在意；但對謝、徐、啟三位大師的言談舉止音容笑貌反而切切在心，這樣三位頂級人物，真要「槓」起來，竟然也是如此可愛、像小孩子嘔氣吵架一樣？

二〇一七年十月十二日

「楚『郢爰』」的錢幣史意義

戰國楚地的「郢爰」，在中國錢幣史上是一個特殊的存在。其實不僅僅在楚幣中是特例，在錢幣的材料史、製造史上，也是一個特例。

從「貨貝」到錢幣

春秋戰國時期，是一個令人眼花繚亂的時代，哲學史上的諸子百家學派林立，種種豐滿、種種璀璨，即是一個明證。由於諸侯割據，貨幣的形態體制也是百花齊放。在青銅時代發達的冶鑄技術帶動下，不同地區的鑄幣，其器形、重量、文字標誌、貨幣單位、合金成份都不一樣。比如中原地區如三晉的貨幣形制，起源於農耕器具的鏟，稱「布幣」。北方和山東如燕、齊，貨幣形制起源於工具刀削，取其形稱「刀幣」。南方如湘楚地區的貨幣起源於青銅貝，故稱為「蟻鼻錢」，即貝形錢（貝幣）。中西部如秦貨幣外形起於農戶紡輪，又有擬之玉璧之說，故曰「圜錢」。而唐以後的外圓內方的錢樣，是在時代進程中慢慢形成的。這樣，我們可以把唐以後的銅錢看作是古代錢幣史的後半段基本形態；而把春秋戰國時期的各種錢幣形態，看作是一個生長、發育的「青春時期」。它的前源，是從商貝（天然貝如海貝、人工貝如獸骨貝、石貝）又稱「貨貝」開始，再到擁有青銅冶煉時代的青銅貝形錢。

作為前者的依據，是在一九七六年河南安陽發掘距今三千年的商王武丁「婦好墓」時，在墓主周圍有

十五個殉葬奴隸和六千枚海貝，這就是貝錢作為財富的一個證明。在商代以前，比如在距今六千年的西安半坡原始村落遺址中，就未有私人財產的概念，也沒有以貝（財產）陪葬的現象。而作為後者的依據，則依海貝包括蚌殼貝、獸骨貝、玉貝、石貝作為原始通貨的概念，在青銅鑄幣之初，也必然是以「貝」為形，號為「銅貝」。今存戰國楚銅貝有多枚，據說在一九八三年安徽臨泉縣一村民挖地得一陶甑，內有大量銅貝。而臨泉縣博物館徵集收藏有三千三百五十三枚銅貝。直到秦始皇時代統一幣制，才開始廢貝用錢，稱「秦半兩」；到王莽時期，又一度恢復用貝。直到今天，漢字中所有與財富財貨有關的文字，均以「貝」字為偏旁。正是這一上古傳統的孑遺。

鑿著用的金鈑「郢爰」

即使是在百花齊放的春秋戰國時代，因地域割據而有貝、布、刀、圓等多姿多彩的錢幣形制，終歸是逐漸走向定形的錢幣。但有一種錢幣，卻十分特殊地出現在我們面前，這就是楚「郢爰」金鈑。楚文王遷都郢，即今湖北荊州北江陵縣。古號「紀南」。紀南城從楚文王元年建都，到楚頃襄王二十一年棄城，歷二十四百餘年，成為楚國政治經濟文化中心。而「爰」則是當時的貨幣重量單位，今天我們看到的一般有「郢爰」雙連、四連。但在古代，一大塊餅金二十連（印）或四十連（印）是原始形態。以此為中心，楚王在紀南城之外，又在楚雄、滎經兩地設官指定專人負責管理四川地區黃金的開採與長江東運。有此優勢，楚國的黃金庫存量極具優勢，遠超秦、燕、齊、韓、趙、魏諸國。

「郢爰」即楚都之金幣，又稱「金鈑」、「餅金」、「印子金」。它與其他貝、布、刀、圓不同之處，是並無定形；是在一大塊扁平的金塊上鈐小印數十方，並排有序。使用時依印痕方圓之序根據需要鑿為碎塊，再行支付使用。鑿下金塊印痕愈多，價值愈大，應該是一種「稱量貨幣」的做法。據說西方

的秦也曾把金鈑熔鑄為柿子餅形，稱為「柿子金」。也如楚之「郢爰」一樣，可以切割鑿下使用。

「郢爰」的流通範圍

「郢爰」的出土範圍，目前據統計，分佈甚廣。安徽、河南、江蘇、湖北、浙江、山東、陝西均有發掘紀錄。至今，已有七百多塊出世，大部份是在春秋戰國的大楚國疆域之內。一九八二年在江蘇盱眙南窖莊出土的窖藏金鈑中，有一大塊「郢爰」為長方形，正面鈐印五十四個，半印六個，鈐印總數有六十個，是目前所知的最大金鈑。

楚「郢爰」出土範圍既大，又據已出土者作推測，涉及尚未出土深埋墓葬的應該也有相當數量，還有被改鑄、熔毀的那一部份；又在安徽壽縣諸地，發現各小塊「郢爰」中有編號，為鑄造時所記數字刻畫，有百、千、萬之記，證明當時楚金鈑的鑄造與流通，其總量極大。而據錢幣史專家們以為：春秋戰國時期，青銅鑄幣為主流，西秦之圜錢最常見，而三晉之鏟布之幣、齊燕之刀幣亦為當時通貨以供交易。而南蠻之地如吳、越，還有宋，則一直是用實物貨幣，如貝和稱量貨幣如金銀，但並無錢幣之定制。只有楚湘之地，一則通於巴蜀，出產金銀靠長江船運流通，貨貿自是興盛。二則楚地境內也盛產黃金，楚湘文化悠久，舟楫車馬，往來如梭，遂有戰國各地唯一以黃金鑄幣的輝煌紀錄。金幣之名，始於楚，繼以秦，乃成中國錢幣史之一大淵藪矣！

先進還是落後？

當然，細細思忖，這楚「郢爰」之開始以黃金鑄幣，也不是非常精確的結論。因為鑄幣，或貝，或布，或刀，或圜，總須先有定制，首先是定量定形定尺寸大小以方便計算流通，這才是錢幣的要義，故

國家對鑄幣一直是直接監控、視為禁臠，設立專門鑄製機構，他人不得染指，違者即被視為大逆。以此標準論，則楚「郢爰」卻無定形定量，亦無固定尺寸制度，一塊金鈑，大小不等，形制也不等。只是靠金塊上的鈐印數和面積、個數來計量。使用時鑿下多大面積？兩連、四連、五連、八連、十六連？臨時決定它的價值換算，隨機性很強，游移性很大，似乎又不是錢幣制度規定的必須定量計量功用，所以它又不像是正規的錢幣形態。與商周的海貝、骨貝、石貝、玉貝相比，差可混而同之；但比之同時代的青銅鑄晉布、齊刀、秦圜半兩的有定形定量，卻又處於較混沌的狀態；似乎也不算是一種先進體制。《竹書紀年》載「湯鑄金幣」，《管子》也載商湯以莊山之金、夏禹以歷山之金鑄幣，這「金」字或指銅而已，或兼指金、銅，但《管子》另有「黃金刀幣，民之通貨也」，著重在「刀幣」即定量流通交易之義，應該指真正意義上的錢幣。尤其在西周之初「太公為周，立九府圜法，黃金方寸而重一斤」。其描述更見具體，證明在文獻上，上古人對錢幣的功用是認識清醒的。雖然考古發掘未見西周有黃金貨幣，但據文獻，我們大致可以斷定一定會有。

既如此，針對「郢爰」的存在，大致可以引出兩個結論：第一，以黃金為幣，是楚國優先於秦、燕、齊、韓、趙、魏諸國地區的特徵：別家鑄銅，楚則熔金。在今天我們已習慣於以金本位為宗旨的金融財富錢幣觀念，楚「郢爰」在錢幣用材方面以金為重，相較春秋直至六國，具有明顯的先進性。第二，在以貝、布、刀、圜為定制的六國貨幣對比下，楚國的「郢爰」的金鈑鈐印隨鑿、隨取、隨用而不取定制的做法，卻又不符合嚴格意義上的錢幣形態。有點像明清小說中講唐宋故事有「大塊稱銀小塊稱金」之俗，這「大塊」、「小塊」並非一定之規。既以不定量的金銀錠為貨幣，銀錠既無定量定規，臨時依需刻鑄，此十兩彼二兩，甚至還有散碎銀子的概念，當然肯定不是秦「半兩」、漢「五銖錢」、唐「開元通寶」以降銅錢「製錢」之有固定意義，這樣看來，它又不是先進的了，而是相對落後的錢幣史

觀念了。先進和落後，就是這樣奇怪又和諧地混融在其中，這真是個有趣的楚「郢爰」。

最後一個問題，在楚「郢爰」金鈑上並列鈐印並號為「印子錢」的現象告訴我們，在春秋戰國璽印史中，我們習慣於追究璽印的製作和藝術表達，卻還沒有想到在用途史、形態史方面，璽印尤其是戰國楚璽的使用，竟會涉及中國錢幣史，尤其是楚文化範圍內的貨幣製造史的內容。它還是以「取信」為目的；但它不是用於文書、契約訂立乃至簡牘封檢；而是用於金幣流通時的計量單位方式和特殊信用保證。

二〇一七年十月十九日

古錢幣史說「齊刀」

縱觀中國錢幣史，會有一個十分強烈的印象：它很像中國哲學史。從春秋戰國時期的百花齊放，到唐以後的定於一尊。以藝術的眼光看：諸子百家時代是一個思想史上最輝煌燦爛的時代，而後來的董仲舒「獨尊儒術」的時代，卻是一個不那麼有趣的、甚至不無刻板的時代。就中國古代哲學史而言，魏晉玄學以下，儘管也有宋明理學、王陽明心學直到清代樸學等等，但無不奉《四書》為宗，秩序井然；只論正誤，不求新見，諸說難有例外，哪裡能比擬春秋之際的孔、孟、老、莊、申、韓、荀、墨、兵家等等，各張其理，各主其說，那是何等的思想自由活潑的氛圍？

從「半兩」到「五銖」

以錢幣史擬之亦然。秦「半兩」以方孔外圓的形制統一幣制，那是在始皇二十六年（前二二一年）之際。廢除各國通用的貝、刀、圜、鏟、布，統歸於「半兩」一系；並與「書同文」、「車同軌」同時推行天下，但暴秦國祚僅十五年，開了個頭，即又恢復到戰國時的混亂和多樣。查《漢書·食貨志》有云：「秦兼天下，幣為二等。黃金以溢（鎰）為名，上幣。銅錢質如周錢，文曰『半兩』，重如其文。而珠玉龜貝銀錫之屬為器飾寶臧，不為幣。然各隨時而輕重無常。」

漢初仍鑄「半兩」，圓形方孔。直到漢武帝時才漸漸從半兩錢經由「夾榆小錢」轉向漢「五銖

錢」。但名義、計量、幣額雖有不同，而圓形方孔則是一以貫之的。唐宋以下，以外圓內方的圓錢為模

版，乃是非常統一的格式。宋元明清的錢幣都是同一個格式，其間除了北宋末錢幣在文字應用上有「大

觀通寶」式的宋徽宗瘦金書精細優雅；和宋代紙幣如會子、交子的出現等等以外，基本上也都是一個樣

式。中國古代史上的幣制統一，於此足見其影響所及。不用說是官鑄，就是較罕見的私鑄，也都按此而

行。茲舉三例以證之：

漢代赫赫有名的吳楚七國之亂，吳王劉濞之所以能帶頭造反，皆因其初西漢文帝賜其豫章銅山（今

江西）即行鑄錢。廣擁財富，「富埒天子，後卒叛逆」。所鑄者皆為「五銖」錢。

當時的大夫鄧通為文帝寵臣，借朝廷名義靠鑄銅錢廣開銅礦，富甲天下。當時號為「鄧通錢」，亦

「五銖」錢也。

再有馬援為東漢名將，光武帝時在隴西太守任上請鑄五銖錢，朝議未允。後獲准鑄錢，「天下以為

便」。

這些紀錄都表明一個道理：自兩漢以下，圓形方孔的銅錢，在統一幣制的背景下，已成常態。官鑄

自不必言，私鑄亦然。實用方便，自然如此選擇。

最藝術的錢幣：齊刀

但從秦始皇往上推：鑄錢卻有著千變萬化的藝術之美。目前我們看到的兩周貨幣，有真正的貝蚌

或用獸骨石塊打磨的「貝」錢；也有銅鑄的貝形幣即「銅貝」、「周貝」。隨著戰國七雄崛起，各國

為貨貿流通交易而自鑄錢幣，各形各色，從齊燕刀幣、三晉鏟（布）幣、西秦圜錢，以及楚地銅貝、

蟻錢，尤其是「郢爰」金鈑，形形色色，豐富多彩。這一時代，我想應該是中國錢幣史上最具有藝術

氣質的階段。

其中最精彩的銅鑄錢幣形態，當屬齊刀、燕刀之幣。

齊燕地域相連，在今河北、山東一帶，故燕刀與齊刀並不截然分明。甚至常常有齊刀幣鑄成而鑄者為燕人，故齊國刀幣文字多混見於燕國文字。而齊燕刀幣背文有「左、右、內、外、中」各式說明，或有推斷此為當時各官府鑄銅之爐方位說明。今天看傳世齊刀幣，最為精凝，大篆字體，有三字到六字不等，幣字之法，甚至可與青銅劍上文字相對照。

春秋齊國時有一品「齊建邦法化」，大篆方扁形，與同時青銅器上銘文相比，顯然更呈現出適於刀幣形制的字體變形姿態。業界提起「建邦六字刀」，其文字精美、銅質精密，無不視為絕世孤品。而更重要的還在於：此「建邦六字刀」為東周安王（？—前三七六年）初封齊國相國田和為齊侯時所鑄。彼時齊相田和將齊國國君貴族姜氏康公放逐至海上，只留一城為被廢黜的康公食邑；田和掌控了齊地全境，但名分還是「齊相」。至十幾年之後的周安王三十六年，（前三八六年）周天子安王姬驕見大局不可逆轉，順水推舟；又因梁惠王代請，遂正式封田和為「齊侯」，位列諸侯之序。田和大為高興，遂鑄「建邦六字刀」以記其盛。或許，這可以算是中國錢幣史上發行最早的「紀念幣」。此外，即以一枚錢幣計，這也是留存文字最多的一例：除正面有「建邦」六字之外，背面還有「即墨之法化」五字。另有「安邦」、「辟封」兩字，亦是辟疆封土、安國定邦之意，總之，都是齊相田和被封齊侯時的喜慶祝禱之詞。刀幣（包括布幣、鏟幣）的形制，是一種極其優美的所在。但從使用的角度看，刀幣形制的確存在一個攜帶應用不便的問題。至於當時為什麼會以刀鑄形，我想應該是因為當時周天子威望下降，晉國為韓、趙、魏三家所分，爭戰已成常態；而田和靠強權實力上台，又廢黜齊君，一定會感覺到以後是一個戰爭紛起的時代，賞軍功、強征戰，是田和的深切體驗。在慶祝封國時不忘戰刀，整軍經武、封侯奏

功之時，鑄此紀念刀幣，大約應該是這個特定時期特殊事件映照下的必然表現。雖然不能說鑄刀形幣必然是出於這個尚武的理由，但是刀形幣和奏功紀盛之間的意象是吻合的。

整個中國錢幣史的發展，一直沿著圓形方孔的格式行進而未有意外；唯獨在西漢末王莽時代，因「托古改制」而在錢幣史上也倡起了一場奇怪的改制：當時新莽已有「大泉五十」；元始五年鑄金錯刀銅幣值五千，又有「國寶金匱直萬」。大額鑄幣，顯見通貨膨脹嚴重。天鳳元年有「貨泉」，為五銖錢格式，但同時又鑄「貨布」。又「新莽」時僭號於蜀的公孫述亦大鑄五銖錢……這些，都是和圓形方孔的鑄幣大趨勢背道而馳，卻與刀、布等古制近似。但王莽托古改制，不斷鑄製大錢以圈財富，使富者不能自保，貧者難以自活；饑疫橫行，天下戶口減半。每有新幣推出，「以莽錢大小兩行難知，又數變改不信；皆私以（舊）五銖錢市買」。又「農商失業，食貨俱廢，民涕泣於市道」。或謂錢幣發行愈花哨，則國政愈糟糕；於此想到歷史上宋徽宗的以藝廢國；尤其是又想到民國抗戰後蔣經國在上海發行金圓券試圖改革幣制致使經濟大壞的例子；這些都可以說乃是王莽時代的後世翻版乎？

二〇一七年十月二十六日

章草史溯

書法有五體書，曰：篆隸楷行草。我們習慣上認定的草書，是張旭、懷素式的狂草。龍飛鳳舞，奔蛇走虺，縱橫交錯，不可一世。李白有〈飲中八仙歌〉：「張旭三杯草聖傳，脫帽露頂王公前，揮毫落紙如雲煙。」懷素更是有「粉壁長廊數十間，興來小豁胸中氣，忽然絕叫三五聲，滿壁縱橫千萬字」（竇冀〈懷素上人草書歌〉），更是由書及人，姿態神情、聲色場景，那一種浪漫，實在是令後人仰慕豔羨而已。

書法第六體：章草

但是，若論草書的起源，卻並不是我們想像之中的狂草大筆酣暢淋漓，而是從古文字中草寫而來的「稿草」，或曰俗寫草寫。既不連綿，也不纏繞，只是簡化古文字形的草體而已。但又因為當時還沒有發明紙張，書寫材料都是竹木簡牘，與青銅冶鑄的製造工藝成形繁複勞作相比，竹簡木牘的書寫因毛筆的柔軟而富於彈性，節奏感與運動感自非金與石的刻鑿冶鑄所可望其項背。於是戰國大篆的書寫就有了粗細對比，有了波挑，有了「蠶頭雁尾」的動作，有了點橫撇捺的千姿百態。而草書、草稿書在第一階段的形態，首先是「章草」、章程書。近日在研究簡牘書法史，寫了一篇兩萬言長文〈章草起於「戰國古文」說——關於簡牘書法史研究的一個重要命題〉，把「章草」從頭到尾梳理了個遍。尤其是列舉了

「稿書」如戰國秦簡、楚簡、「章草」如西北漢簡如敦煌馬圈灣簡牘、吳楚漢簡如連雲港尹灣簡牘的例子，以此詳細論證了一個書法史上長達幾千年的認識誤區：世皆謂「章草」是廟堂碑版隸書的俗寫；是先有隸後有章草；但事實恰恰相反，「章草」是早於東漢隸書近四百年的金文大篆古文奇字的俗寫。它的出現，作為源頭，促成了中國古代文字史上的「隸變」和走向今文字時期，從而催生了東漢後期隸書石刻文化的昌盛。至於傳為三國史游、皇象的〈急就章〉本來是宋人刻帖的想像所致，而後來的漢末趙壹〈非草書〉、西晉索靖〈草書勢〉還有陽泉〈草書賦〉，這些「草書」指的都是「章草」而不是我們一直誤認為的行草、小草、狂草書。

章草的傳統譜系

討論「章草」書，首先遇到的最重要也最根本的問題，是一個觀念建構或曰認知問題：章草是什麼？我稱之為是「章草觀」。

作為古代經典的篆隸楷行草五體書。本來並沒有「章草」的份兒。而於五體書之外的第六體究竟何指？有說是甲骨文，但贊成者寥寥；又有說五體書的稱謂本身也不嚴格，因為行書只是楷書的草寫，不足以構成獨立一體；那麼嚴格地衡量，應該是篆隸楷草四體？關於諸書體的定位，可稱是眾說紛紜。但自趙孟頫書〈六體千字文〉之後，五體定讞已經沒有疑問；「章草」作為第六體也就沉澱成為一個歷史共識，人人得而遵循之；再也沒有人來動搖它的地位了。

既然章草是第六體，那麼據此觀念，很有必要為它梳理出一個史的軌跡，由是，我們可以建立起一個關於「章草」的傳統譜系：

一、從戰國古文籀文即金文大篆走向依託於簡牘的草寫，構成了最初的原始「章草」形態，屬於

「萌生期」。

二、從金文大篆之草寫，走向正規的廟堂隸書如東漢碑刻，又走向真正的章草，建立形制，當然也確立了「章草」傳統譜系的起始形態。「刻帖」有史游、皇象〈急就章〉；「墨跡」有陸機〈平復帖〉和（傳）索靖〈出師頌〉。依靠這些歷史資料，「章草」作為一種獨立書體的體格建立已經成為可能——不同於古文大篆，不同於隸書，也不同於小草書，開始具有了它的唯一性。就「章草史」而言，它是一個成熟期或曰「全盛期」。

三、隨著王羲之獻之的「稿行」新體的出現和迅速風靡天下，章草書逐漸脫離了主流，成為一種邊緣化的寂寞所在。隸書以降，隋唐楷書大興，並從而奠定了中國漢字書法兼文字應用與書法藝術雙優的超大型家族的雄厚基礎。又挾方便優雅、獲得廣泛應用的行書配套優勢；書法的發展幾乎無須旁騖他顧。而「章草」也就不再是時代的必須。但正是在宋元行書大興之際，趙孟頫作為中興功臣異軍突起，他的〈六體千字文〉以「章草」為一體而與篆隸楷行草五體並駕齊驅，曾讓人大出意外甚至大跌眼鏡。但以趙孟頫的權威地位，一言九鼎，終於使衰頹的「章草」得以重整旗鼓、揚眉吐氣；元代一批書法名家皆擅章草，即是極好的一例。我們把它歸為「中興期」。

四、明清是一個不「章草」的時代，明代主流是文人雅致的行札書；清代主流是考古引出的篆隸書。皆與「章草」無涉。但正是兩個偶然機遇引出了「章草」的再一次復興。一是時逢大批出土早期簡牘中的章草，作為嶄新的書法資料，被融入了沈曾植這樣的一代宗師的筆下，形成了古代文人所沒有的獨特的「章草風」特徵。二是民國初年新文化運動中的「文字改革」運動，選擇了以最近似的章草字體作為改革樣本，推出了一大批章草書家與研究家——對文字改革而言，楷書太難學，本身就是被改革的對象，不足取；草書太簡約，不利於傳播，也不足取。而「章草」卻應運而出，成為當時改革家們不約

而同的選擇。只要看一下當時梁啟超、錢玄同、羅振玉、余紹宋、卓君庸、于右任、林志鈞等文字改革家們言必稱「章草」並留下大量文章著述，即可知曉。這可以說是章草書第一次不僅僅是以奉祀祖訓而是通過考古上承簡牘之學、又下開社會文化（文字改革）新局面，並且開始關注思想理論研究的姿態出現，可指為章草的「伸展期」。

五、以此類推，當書法走向「展廳文化」成為一種供觀賞的視覺藝術形式之後，重提「章草」並依趙孟頫的第六體之說再加上出土簡牘的啟發，應該會引來書法創作界對章草書風格技法的極大關注，從而形成一個基於「章草」形式與技巧之書法創作元素的嶄新創作流派、倡導起一種唐宋元明清以來從未有過的新風氣。這應該被我們看作是當代書法大發展在未來的一個標誌。依前例，它應該被表述為章草書法的「藝術表現時期」。

傳世章草在收藏拍賣史上最著名的例子，是（傳）索靖〈出師頌〉。它是一頁很小的尺頁，但收藏流傳有緒，歷代鑑藏印有二十九枚之多。從唐代歷太平公主、李約、王涯諸印鑑歷歷可按。經宋宣和、明嚴嵩、文彭、項元汴、清安岐；各家著錄齊備，又入乾隆的《石渠寶笈》。清亡後被偷盜出宮，散失不聞。特別值得一提的是：二〇〇三年七月嘉德春拍忽然出現此卷，又由故宮出鉅資購回，遂在業界引起軒然大波。其間為了真偽問題還曾引起一場大辯論。而且其作者也有若干說，有認為西晉索靖書，有認為南朝梁蕭子雲書，也有米友仁定為「隋賢書」。眾說紛紜；不但是作為章草史斷代的好例，就是作為真偽、收藏著錄史、市場拍賣的相關研究，也是一個不可多得的範本佳例。

二〇一七年十一月二日

秦文字關聯古物的歷史訊息

秦併六國，那是血與火的殺伐，按理說是彎弓大刀，粗獷霸悍，異想天開，自說自話又不可一世；但看秦文字，卻是極理性而冷靜，排比整飭，規行矩步，四維方正，毫無楚簡文的縱肆之象。最近在研究簡牘文化，以戰國簡為最早形態，年代既早，比漢簡則瑰麗神奇。又在戰國簡牘中，分秦簡與楚簡兩大系。楚簡涉湘鄂徽蘇諸地；而秦簡則是中原以西即今陝甘一帶。兩相比較，楚簡之恣肆暢達，遠非秦簡厚重篤實所可比。

秦文字的流存形式

即使是秦，文字的變遷也大有講究而不能一概而論。比如金石文字，從石刻「石鼓文」（即籀文）開始，走向「泰山刻石」、「琅琊刻石」、「會稽刻石」、「嶧山碑」，是一個十分清晰的脈絡。過去我們歸納秦諸刻石，都叫「刻石」而不叫「碑」——因為那時候還沒有成熟的「碑制」。「碑」是東漢以後才有的制度。西漢就沒有，秦始皇時更沒有、春秋戰國時的諸侯國秦國尤其沒有。所以從「石·鼓文」、「泰山」、「琅琊」、「會稽」、「嶧山」當然都叫刻石。那為什麼「嶧山」又叫碑呢？因為「嶧山碑」早毀，今存者是宋初徐鉉摹刻；既出於千年以後的北宋，當然叫「碑」無妨了。但古來卻沒有叫「泰山碑」、「琅琊碑」、「會稽山碑」的；同為秦書，有此差別，就是這個道理。

秦的金文構成也很複雜。先秦著名的青銅器有秦景公「秦公簋」（前七七○年），又有秦孝公（前三五二年）「秦銅方升」；秦始皇時有「秦詔版」、「秦權」、「秦量」等等著名古物。一九三一年容庚有《秦金文錄》由國立中央研究院出版石印線裝本一冊，蒐羅資料甚詳，可以參考。但其中的關鍵差異是在於：戰國西秦地域多用籀文，而到秦始皇「書同文」後則鑄造多用小篆，在字體表達方面，兩者雖同名「秦」；戰國先秦與統一六國之秦的大小篆文字應用方法體式，在學界看來還是差別甚大。

除了上述這些以外，還有秦官印私印文字、秦封泥、秦半兩圜錢、秦瓦當文字，以及秦銅方升等諸權、量、衡文字。當然還有我剛才提及的簡牘文字：從戰國秦簡到秦始皇時的秦簡。它們的文字應用也都帶有明顯西域的地方色彩和文字特徵。如果說楚系文字包括吳楚金文等等在內的南方系戰國文字，有神怪詭異、飛揚跋扈、瑰麗奇變、不循故常之概；那麼秦文字作為上承周王朝正宗命脈的權威象徵和正統形象，它讓我們看到的，則是一種事關規範、法則、秩序的穩定而崇高的審美價值觀。秦印與戰國古璽的對比是如此，秦簡與楚簡的對比更是如此。尤其是先秦時代最典型的「秦公簋」和「秦銅方升」，更說明了西秦文化文字的著力所在。

「秦公簋」：活字板的先聲

關於「秦公簋」的成器年代，應該在春秋秦景公之時，屬於秦公之祭器。但也有諸說不同：馬敘倫主秦文公公物，王國維主秦德公公物，馮恕主秦宣公公物，羅振玉主秦穆公公物，郭沫若主秦景公公物。還有主莊公、襄公、共公、哀公之物的，證明它匯聚了近代著名學者專家的眼光。又同名有兩簋，分別藏於中國歷史博物館和上海博物館藏。最有特徵的是，中國歷史博物館藏簋，其一百零四字長篇銘文，竟是由印模打鈐後鑄成。於是每字有框格，尤其是簋銘的陶泥活字鑄銘工藝，比北宋畢昇的活字印刷早了一八一

○年；「印刷」雖未必，但開創了活字板的先聲卻是毋庸置疑的。這種獨特現象，在龐大的青銅器世界中唯此一例。而活字字體的形貌，與秦「石鼓文」基本一致。

秦文字的集中表現還在於戰國秦印系列。首先，是戰國秦時有各色璽印。秦印方者多有田字格，四字分佈四格，十分均勻，排比平行，縱橫有象，其文字全類「秦公簋」字體。又有一種「半通印」，長方形印面，上下兩格分佈，應該是田字格方印的長方印版或曰簡版。另外，當時還未到統一六國之時，故而印製也未定型。而一到秦始皇時代，「璽」成了皇帝專用御印的稱謂；所謂的鳥蟲篆「傳國御璽」當然是極不靠譜，但沙孟海先生著《印學史》中，收有「皇帝信璽」封泥拓本，卻是當時的實物留存，甚是可信。又今存有大量秦官印，其中的文字形態，與「秦公簋」也如出一轍。

衡量器上的秦文字

最有意思的是秦銅方升和秦權、秦量、秦詔版。都是度量衡即秦時標準化了的尺寸、秤重、平準之標器，「秦權」、「秦量」司職秤重衡準，其上多有篆字銘文，更有「秦詔版」文字，皆是秦體文字，從戰國秦籀文到秦小篆，體現出西秦文字上承周室的傳統脈絡。

關於「秦銅方升」，本為官方頒行的標準量器亦即「秦量」之屬。與詔版、「秦權」乃是始皇帝或秦二世時物不同，「秦銅方升」為戰國時秦孝公商鞅變法時之物。該方升今藏上海博物館，呈上大下窄梯形，並有長圓柄，為斗之十分之一。升壁上有銘文「重泉」二字，左壁上有長文：「十八年，齊（率）卿大夫眾來聘，冬十二月乙酉，大良造鞅，爰積十六尊（寸）五分尊（寸）壹為升。」商鞅於十年被封為「大良造」，又孝公十二年建咸陽為都，推行變法包括「平斗桶權衡丈尺」；更以此統一標準而「為田開阡陌封疆，而賦稅平」即收稅作準備，這些記載均見於《史記·商君列傳》。統一衡器量

器，正為賦稅徵收之必須也。「秦銅方升」升壁上的三十餘字，亦正是秦籀文字；而與秦印璽、秦詔版及秦之青銅器如敦、鐘、戈、矛、壺上之銘文為同一脈系，完全可以作為秦文字在當時被廣泛應用的一個重要見證。

花樣百出的瓦當文

最後，關於秦文字的應用話題，還有一個大的領域不可不提，即陶文瓦當。秦始皇修建阿房宮，僅前殿，就已經是「東西五百步，南北五十丈，上可以坐萬人，下可以建五丈旗，周馳為閣道，自殿下直抵南山。表南山之巔以為闕，為復道。自阿房渡渭，屬之咸陽」（《史記·秦始皇本紀》）。幾乎是跨城建宮的超大規模。且秦始皇自言「吾聞周文王都豐，武王都鎬，豐、鎬之間，帝王之都也」（《史記·秦始皇本紀》）。如此浩大的宮殿，使用瓦當數以億萬計，上亦有文字為秦篆：如「北司」、「千右」、「左宮」、「右宮」、「宮甲」；更有繩紋、布紋、雲紋瓦當不計其數。其中最精彩的當推秦始皇陵出土的夔紋大瓦當，直徑達六十一釐米，紋樣之精美，直逼青銅器之精工細作水準。

史傳項羽自鉅鹿之戰後「引兵西屠咸陽，殺秦降王子嬰，燒秦宮室，火三月不滅」。昔人皆以為這被燒成焦土的就是阿房宮，乃至唐代詩人杜牧亦有〈阿房宮賦〉，述此十分鏗鏘有力：「楚人一炬，可憐焦土」。但以今天的考古發掘論之，阿房宮遺址並無火燒痕跡。故當年項羽「楚人一炬」的，或許不是阿房宮而是咸陽宮也未可知。宮殿雖因「一炬」而成焦土；但散落各處的瓦當，尤其是瓦當上的秦文字即籀篆之體，卻還在訴說著當年的戰國先秦變法圖強到秦始皇一統天下的「其興也勃焉」、而二世暴政短短十五年即滅國失邦的「其亡也忽焉」的歷史故事——天道輪迴，能無感慨？

二〇一七年十一月九日

施蟄存：一個杭州才子的璀璨人生

小時候在上海，常常見到一位七十歲左右的老者，步履矯健而來，對我父親的書法大加品評，談某體出於某碑。在當時，忽然有這樣一個交談對手，互不相識卻心有靈犀，著實不易。後來才知道，那就是施蟄存先生，他被譽為「中國現代派文學鼻祖」，尤其是在現代小說創作方面，堪稱先驅和領軍。是公認的赫赫大名的、新文化運動的健將和主角。他住在上海愚園路，和我們家在同一條馬路上，相距不過兩條街，雖非近鄰，還是可以時常走動的。我也隨父親登過一次門，孩提時代，也沒有留下多少印象。只記得他當時說過、後來我父親又對我提起過他有一段自述：「我這一生開了四扇窗子：東窗是文學創作；南窗是古典文學研究；西窗是外國文學翻譯研究；北窗是金石碑版整理。」但當時我一個蒙童而已，哪裡知道這許多？

勇立潮頭的新文學大師

施蟄存先生在二十世紀三〇年代的現代小說界可謂是影響巨大，尤其是被指為「新文學大師」。他是杭州人，十七歲時考入杭州之江大學，次年轉入上海大學、震旦大學，二十一歲時即與戴望舒、劉吶鷗、穆時英、葉靈鳳等創辦文學期刊《瓔珞》，青年才俊，激情四射，其時文壇辦刊極多，但大批淘汰者也不少。個別因為質量而健康發展，蔚為大觀；也有一些是壽命雖然不長、但卻因為出於某一文化名

人之手，卻在歷史上留下名目。施蟄存正是在這樣的大潮中勇立潮頭，主編了《新文藝》等等，尤其是進入現代書局主編《現代》，聚集了當時上海也是全國文壇上的最菁英人物：魯迅、茅盾、巴金、周作人、老舍、戴望舒、郁達夫、周揚、沈從文，皆是他的基本作者。他自己也因刊物編輯的工作關係，建立起豐沛的文學人脈，成為一位名編輯、名作家、名翻譯家。其後又離開《現代》，與阿英合作編成《中國文學珍本叢書》。三〇年代中期，轉入上海各大學任教現代文學尤其是現代小說科目；還曾因為與魯迅論戰而備受關注。他的小說創作有開宗立派之功，被冠為「新感覺派作家」、「心理小說」，以擅長刻畫心理活動和揭示小說人物內心的潛意識，明顯是受到了弗洛伊德的現代心理分析的影響與控制。在三〇年代的小說創作中，他被公推為二十世紀中國新文學界第一個被引進的現代主義小說流派、還是第一個形態最完整的現代主義文學流派的領袖從而傲視群雄。代表作有《鳩摩羅什》、《石秀》、《將軍底頭》。

中華人民共和國成立後，施蟄存入華東師範大學任教，每天堅持在愚園路斗室裡悄悄地做文史資料卡片。與我父親見面，正是在這一時期。改革開放後，許多學者開始在各處講學，有些還成了時代新寵。但施蟄存仍然故我，默默積累著自己的學問。而且從民國時的先鋒派新銳小說家，漸漸轉成中國古典文學和國學的研究專家。就我所見，從一九八七年時買過他著述的《唐詩百話》、《北山樓詞話》以後，陸續出版的《北山談藝錄》、《雲間語小錄》、《北山散文集》，因為有拜謁之緣，心裡認同，我幾乎一遇到即買來讀。而更與我有緣的，還有他在九十多高齡時編撰出版的《唐碑百選》，其實在上世紀八〇年代中期曾經在香港《書譜》連載數年，雙月一期。其時我的學位論文〈尚意書風郗視〉也在《書譜》連載，同期前後相望，在我而言，攀附前賢，追其驥尾；又少年時曾有一面之拜，至今想來，仍覺萬幸。

潛心金石的國學家

晚年的施蟄存，看透了人世興衰沉浮，禍福利害，不再心有旁鶩，只是潛心向學。在書法篆刻研究方面，他有兩大功績：一是著《北山金石錄》，內收〈水經注碑錄〉、〈太平寰宇記碑錄〉、〈後漢書碑錄〉、〈三國志碑錄〉、〈魏書碑錄〉、〈隋書碑錄〉、〈蠻書碑錄〉諸篇，及《北山集古錄》、《金石叢話》；尤其是《金石叢話》在報紙上連載，影響極大。另一就是《唐碑百選》，當時書法界正重魏碑，於唐碑多視為基礎習字入門而已；但施蟄存先生的《唐碑百選》一出，讓我們第一次看到了唐楷世界乃有如此豐富多彩者。可以說，今天我們在西泠印社不遺餘力倡導「重振金石學」，其實也有我在青少年時期讀施蟄存先生的《北山金石錄》所受到的影響。至於我個人在進行的一個書法研究項目「楷法表現」，更是與施先生的《唐碑百選》有關係。過去看唐碑，所見不廣；只看魏碑是千姿百態，而唐碑則規矩森嚴；但正是靠了先生的《唐碑百選》辛勤收羅視野極廣且集中對比碑拓資料，在當時誠可謂是令我輩後學發現了一個新世界：唯有讀了它方才知道，其實唐碑的藝術「表現」是非常值得發掘而又是當下少人關注的所在。

從一個現代新感覺派的小說家，轉到一個倡導金石書法的國學家，施蟄存先生的一生精彩，實在是難以言說。二○一一年，華東師範大學推出《施蟄存全集》四輯，可以說是遂了這位一生太多遺憾又太多貢獻的文化大家的夙願。而我們驚奇地發現：施蟄存先生還創造了一個紀錄：他的《唐碑百選》的出版竟是在二○○一年，當時施先生九十六歲。目前中國出版史上，九十六歲還有新書出版的，恐怕除他之外絕無僅有吧？有研究家對比他的同時代作家如巴金、曹禺、樓適夷等，一般八十歲以後就沒有新作了，遑論九十六大耄之年？

專門研究二十世紀現代文學史的普林斯頓大學李歐梵教授，指施蟄存為「二十世紀代言人」；另一位耶魯大學孫康宜教授則認為：「一部《施蟄存全集》，即為二十世紀文學史。」這是提示出施蟄存先生在現當代文學史上的崇高地位。而從我們金石書畫領域而論，他晚年的《北山金石錄》、《唐碑百選》，可謂是在寂靜無聲四顧茫然之時的「空谷足音」，振聾發聵，告訴我們一個絕頂的文學家的絕世眼光；即使是對金石書畫這個非本專業的對象，只要一出手，即是高不可攀，望塵莫及。這樣的範例——從現代派小說家到金石碑版學家的學術轉換，遍觀二十世紀一百年，豈有第二人乎？

施蟄存雖長期生活在上海，但他出生於杭州水亭址，即今上城區佑聖觀路、梅花碑、河坊街、城隍閣之間，與我所服務四十年的中國美院相鄰。以此擬之，真鄉賢也！

二〇一七年十一月十六日

職業畫家藍瑛之經緯

二〇一七年九月十五日至十月三十一日，浙江省博物館舉辦「湖上有奇峰——藍瑛作品及其師承影響書畫特展」，展出六十件組的精品，來自故宮博物院、上海博物館、吉林省博物館等十四家文博機構。業界普遍認為，若要研究明末中國繪畫史，這是一個不可忽視的專題展覽。於是，就引出我們討論藍瑛（田叔）的話題來。

無所不學的「後浙派」畫家

藍瑛是職業畫家，但又在文人畫史的譜系中佔有一席之地。這兩個在元明以後勢不兩立的身分，非常奇怪地混合於他一身，著實令人詫異。

藍瑛是杭州人，我們的錢塘老鄉，按理他應該是「浙派」，畫史研究家如清代沈宗騫有《芥舟學畫編》指他為「武林派」；相對於明代中葉的戴進、吳偉的「浙派」畫風，則稱他為「後浙派」，在血統譜系上與當時風靡一時的「吳門四家」，即沈周、文徵明、唐寅、仇英的蘇州畫家不屬於一個路數。但遍觀他的畫風，卻又是地道的吳家樣，可謂是以浙人浙派而入「吳」。韓昂《圖繪寶鑑續纂》有云：「畫從黃子久（公望），入門而醒悟」；黃公望有〈富春山居圖〉，是典型的南宗文人畫，脈息傳於吳門沈周、文徵明；藍瑛既奉為正宗，似乎是有浙之名而取吳之實。亦有如在「吳門四家」裡的唐寅，

山水畫風卻是「浙派」斫伐一路。兩者都屬於本門派中的另類，藍瑛是「浙」名而「吳」實；唐寅是「吳」名而「浙」實。兩人堪堪成為一對。

自立門戶的重彩技法

作為一個職業畫家，藍瑛不但在杭州、南京、揚州、嘉興、紹興一帶賣畫饗畫設帳授徒，以稿筆自給；全然沒有文人畫家衣食無憂、優遊林下的浪漫和任性，而是孜孜矻矻，晨夕案頭勞作，只是靠一枝毛筆行走江浙間。而且更重要的是，作為職業畫家，他不能由著自己興致來；不管喜不喜歡，什麼畫派畫法都要去學。今日留存的作品中多見題款曰「仿郭河陽」、「仿李成」、「雲林之法」、「法荊浩」、「法大癡」、「趙令穰畫法」、「梅花道人畫法」、「法米南宮」、「仿王黃鶴」、「師趙仲穆」、「法松雪齋」、「法李唐」、「法右丞」，恐怕都是應客戶所訂市場所需；北宗南宗，幾於無所不學，絕非一個「浙派」所能牢籠。

職業畫家的另一個特點，即是子承父業的做派。家傳祕笈，一門俊秀。藍瑛子孫中如子嗣藍孟、孫輩藍深、藍濤，今皆見有傳世畫跡，而走的都是藍瑛一路。這種家族承繼、講究正脈、衣缽相傳、世世代代靠它為衣食飯碗的做法，是職業工匠當然也包括職業畫家（畫匠、畫師）的明顯標誌；而在文人畫家群體中卻是極少見的。更以藍瑛還有弟子劉度、王奐、陳璇、馮贏、顧星、洪都等等傳其餘緒；而受教門下的如陳洪綬、禹之鼎，甚至還從藍瑛畫風中活化而出，獨立門戶，創立新格。比如陳洪綬（陳老蓮）從山水畫轉向人物畫，最終成就遠高於藍瑛，成為古代人物畫史上的大師巨匠——藍瑛有門生如陳洪綬，乃藍氏師門之福也。

職業畫家的再一個特點，是能在技法形式上自立門戶，形成一個畫壇的風格標幟。藍瑛本被推為

「浙派」、「後浙派」，地處錢塘、古越，言「浙」本也順理成章。「畫之有浙派，始自戴進，至藍為極」（張庚《國朝畫徵錄》）。但他又能師法「吳門畫派」沈周以下到董其昌陳繼儒，是以北宗之資轉取南宗之韻；這已經構成第一重對比。更有意思的是，以藍瑛門徒甚眾，他又被畫史歸為「武林畫派」，而與董其昌的「松江畫派」分庭抗禮。雖然在這兩個對比關係中，他的「後浙派」、「武林畫派」始終不處於主流地位，而不得不讓明中期以下的「吳門四家」在文人畫壇中獨占鰲頭；又不得不讓明末「松江畫派」（下開清初四王吳惲）在明清交替之時起主導作用；而藍瑛，始終是作為一個對照面（即使是支流的對照面）而存在，所幸的是未被湮滅於繪畫史的大潮之中而仍然以其非凡的功力，保有清晰的獨立性。此外，在技法上說，文人畫一系重水墨而輕色彩；而藍瑛不僅善用色彩，而且是以石色如石青、石綠、白粉、硃砂作沒骨山水，其一種豔紅翠綠，別說元明清這七百年間絕無僅有，即使是魏晉六朝之際的山水畫初興時期，多施色彩，也無此鮮豔奪目、膽大妄為的叛逆做派。這樣，作為一部大歷史的陽剛陰柔正反主次的辯證關係：「職業畫家」—「文人畫家」；「後浙派」—「吳門派」；「武林畫派」—「松江畫派」；「重彩系」—「水墨系」，在這四組對比關係中，藍瑛作為一種即使次要的事實的存在，在歷史上也同樣是不可或缺的。

色彩的價值的呼喚者

談到藍瑛的風格技法標誌，則我以為應舉上述的色彩話題為最重要。整部中國繪畫史，是一個不斷地從色彩走向水墨的過程。六朝以下，唐代仕女、宋人團扇冊頁中，重彩之筆尚見餘威；但到了「元四家」以後，水墨蔚為大國，文人畫家無不棄色彩而崇水墨，乃至有「墨即是色」、「墨分五色」的似是而非的畫論統轄畫史近千年；而在這樣的潮流之下，藍瑛以一個職業畫家的身分與意識，異軍突起，傲

275　職業畫家藍瑛之經緯

然卓拔，在遍學山水畫各家經典水墨皴染技法的同時，卻毅然以沒骨重彩而敢於驚世駭俗，無所顧忌橫行天下，從而造就了一種在文人畫家水墨至上一統天下的氛圍中，以一個「職業畫家」的立場重新呼喚色彩的價值——而且請注意：不是文徵明式的「小青綠」畫風，乃是義無反顧的大紅大紫、大青大粉，甚至比「大青綠」還要過份的純色彩的畫風，綠肥紅瘦，不可一世。典型的如〈白雲紅樹圖〉（北京故宮博物院藏）、〈仿張僧繇山水圖〉、〈澄觀圖冊〉、〈青山紅樹圖〉等等。尤其是〈白雲紅樹圖〉以沒骨石青、石綠更輔之以白雲染粉、紅樹翠葉；色彩絢麗、燦爛奪目，為自有山水畫以來未有之怪異姿態。儘管藍瑛存世諸作中大量的還是水墨中堂大軸皴擦點染的傳統基調；但我以為最能證明其價值的，正是這種紅妝綠裹、青山白雲的沒骨青綠重彩的畫風。我想他如果是一個純正的文人畫家，一定是崇尚水墨而不沾青綠一步；但正因為他是職業畫家，以繪畫最直覺可視的形式技法說話，沒有那麼多意境格調的附加要求，反而能直白地表達出自己對重彩豔色的嗜好。

清人張庚《浦山論畫》有此記載：「余少時聞鄉前輩論畫，每至宋旭、藍瑛，輒深詆雜之。」證明在清代初期畫壇上，貶損藍瑛的輿論極一時之盛。細究起來，其一必是對他的以職業畫家（畫匠）的卑微身分竟獲廁身「文人畫史」而甚不服氣；其二或也是對他這些驚世駭俗的青綠朱白的沒骨畫風大大看不慣，這樣的輿論，導致了藍瑛的「武林派」生前門戶甚大、萬眾仰附，身後卻寂寞無聞的尷尬；而不得不讓董其昌的「華亭派（松江派）」後來居上，引領山水畫的主流了。

二〇一七年十一月二十三日

日本陶瓷史上的幾個節點

須惠陶器・土陶時代

奈良三彩・走向唐人

秋草紋壺・原生趣味

瀨戶窯・仿製宋瓷

無釉陶器・尊崇韓陶

古代日本的陶瓷，源漫長的土陶時代。從後漢到魏晉南北朝時代，一個漫長的五百年以上的時期，具體而言，最早在公元五世紀左右，考古發掘已經發現有「須惠陶器」出世，今天我們看它，粗糙而簡單幼稚；但在新一代美學家看來，卻有無數的溢美之詞。比如「粗獷遒勁」、「有力量感和均衡感」、「表現出罕見的強健力度」。但在這個五百年之間的搖籃時期中，陶器的使用材料還是普通黏土而非高質黏土；燒出來的器形既不準確精緻，陶體還發黑而黯淡無光。無論從土坯作業、製陶、燒陶，上釉方面，都還是非常簡陋而不成熟的。

從走向唐人到離開唐人

隨著奈良朝尤其是平安朝日本派出大批遣唐使進入中土，尤其是日本歷史中貴族社會階層的形成；以優雅、精緻的貴族趣味為引領，粗糙簡陋的原始「須惠陶器」，逐漸不能滿足新時代的需要。從七世紀末到八世紀盛唐文化通過遣唐使進入日本，陶瓷匠作從「土陶」時代進入到「綠釉陶器」時代。八世紀中葉，中國傳入日本的用亞高溫燒製的一種鉛釉，沿用了大唐王朝唐三彩和綠釉技術，又以在日本細膩白胎上施釉，遂導致了奈良時代三彩陶器的產生。今天我們在奈良日本正倉院，還能看到這種奈良三彩對唐三彩工藝技術進行全方位複製學習的明顯痕跡。從原始「須惠陶器」即土陶，到綠釉陶器，再到奈良三彩的彩陶；雖稚拙仍然瀰漫於其中，但逐漸走向唐代先進趣味，在審美精雅化和工藝精細化方面，可說是取得了長足進展。

製陶業的規範化和規模化，是在平安遣唐使全盛而忽然中斷以後的時期。已經廣受唐代陶瓷恩惠幾百年，無論在審美和工藝上都獲得大發展的日本陶瓷，在中日交流忽然「斷奶」之後的平安末期，不得不依靠自己已經積蓄的力量，作重新的獨立振興——不依靠唐代輸入，也能完成陶瓷製作「日本化」的階段性目標：正是在這一時期，日本東海道一帶專業的窯區如雨後春筍般的蓬勃而出，尤其是瀨戶窯、常滑窯、渥美窯等等，遍佈於信樂、丹波、備前的各種陶窯，開始了離開唐人趣味的新嘗試。

日本陶瓷審美的三條路徑

首先，是立足於日本自身積累的中世紀的「秋草紋壺」的大類，它與仿唐瓷器的最大區別，是唐代陶瓷乃日本輸入品中，多見裝飾花卉圖案和神話故事，如龍鳳靈獸之類的虛擬形象，與中國古代傳說相

關。但在日本，由於遣唐使活動中斷而導致的「被迫獨立前行」，引出了日本的「秋草紋壺」樣式。採取了日本貴族、庶民日常生活中的山野草木的手繪式細膩情調，秋風蕭瑟，搖曳仰伏；完全不取圖案花紋而是以繪畫的風韻進入陶瓷製作；故爾才被冠名曰「秋草紋」。

其次，是全力進入仿製宋瓷的一個傾向。是指從平安末期到鎌倉時期（南宋時期），室町時期（元代），以今之名古屋一帶的「瀬戶窯」等等專研宋瓷的一種重要流派。它的起因，是在當時日本的上流貴族階層仍然鍾愛中國瓷並以此為風尚，極力追求高級宋瓷的雅美。依靠日、中之間遣宋使的往返，大批宋瓷被出口到日本，從而對日本東海道一帶的瓷器窯工產生了巨大影響，這或許可以被認為是沿襲平安時代的「中國派」。

再次則是受朝鮮半島輸入影響的高溫無釉陶系列，是以備前、信樂兩地燒製的精品陶器為標誌，形制簡潔古樸拙、質感強烈，以陶之粗礪顯示出鄉村生活的淡泊自然。而這種無釉陶器尤其是茶具一出現即迅速被剛剛興起的日本茶道和禪宗所吸納，風靡天下。尤其是「信樂窯」的馳名天下，標誌著日本獨特的陶瓷審美達到了一個極高的水準。

就這樣，我們可以據此尋找到三個結論：

一、「秋草紋壺」體現出日本原生的樸素趣味和宮廷貴族的抒情性格；

二、「瀬戶窯」的仿宋瓷則彰顯出日本上流社會崇尚中國文化的風尚；

三、信樂「無釉陶器」藉助於禪宗茶道，完成了日本陶瓷民族審美在中世紀以降的一次極重要的「定型之旅」。

這三條發展路徑，是一個從平安時期到鎌倉、室町時期（從唐代到宋元）的時間過程。有時候是前後相接，有時候是齊頭並行；共同譜寫了日本陶瓷史從初生狀態；經由遣唐使遣宋使的刺激和啟示、引

領，走向學習中國成熟陶瓷藝術的吸收、引用階段；再從日本幕府時期又轉向內向、藉助於禪宗與茶道

新風氣而發展為獨立的日本民族陶瓷之路的曲折進程。在其中，第一是外交上的中日交流及遣唐使的存

在；第二是宗教上的禪宗盛行作為機緣，是最重要的歷史催化劑——日本陶瓷史的發展進步不取決於陶

瓷工藝技術本身的發展；而是借力於社會政治意義上的外交事件與宗教需求，看似悖於常理，其實倒是

告訴了我們一種重要的歷史發展形態之精髓所在。

韓國陶藝的尊崇地位

日本古代並沒有使用陶瓷餐具的習慣，而是多用木器漆器。室町末期（元明之際），以陶瓷為餐具

的風氣漸成時尚。陶瓷工匠也開始根據王室貴族幕府將軍的訂單，開始了別具匠心的藝術追求。比如著

名的美濃地區有「志野窯」的名牌，更有「織部燒」餐具風靡天下。而在十七世紀以後，「有田燒」成

為至今為止仍然魅力不減的日本陶瓷餐具的民族品牌。更值得一提的是：它還追隨中國陶瓷接受外國訂

單出口中東、西歐的做法，大量接受荷蘭的大批訂單，開啟了日本陶瓷史上史無前例的「有田燒」出口

歐洲的煌煌業績。今天一提日本陶瓷，必先提「有田燒」，它幾乎成了日本陶瓷的代名詞。

更值得一提的是，在今天的日本，在絕大多數情況下，日本對於朝鮮半島的藝術基本上持俯視的態

度。日本經歷了明治維新，富國強兵，一舉躋身於歐美列強；而朝鮮半島一直作為殖民地而存在，在政

治上完全處於不平等的狀態。比如書畫、漢詩等等，日本對韓有足夠的優越感。但只有一樣，陶藝創作

和陶器，卻都整齊畫一地認韓國古陶瓷為祖宗，各大博物館陳列櫃中，朝鮮半島出土或流傳的古陶瓷遺

物，無不被奉若神明。市場上的韓國古陶，價格奇昂。三十多年前在日本大學教書，對這種有趣的現象

大惑不解，後來想想，古代日本文化是通過三韓引進，朝鮮半島在地理上是日本吸收中國文明的「橋

樑」。陶瓷業向中國學習，首先第一站就是在地域上先向朝鮮高麗學習；即使今天日本的「有田燒」風行天下，但以三韓為師的傳統在民間陶瓷界仍然形成巨大的共識——我以為，這是韓國陶藝在日本文化界擁有崇高地位的一個罕見的珍貴標誌。

今天在國內各家拍賣會上，時時看得見日本陶瓷珍品的身影，「有田燒」尤其多見。它充份顯示出日本陶瓷不同於中國的獨特審美趣味，值得我們進一步關注。

二〇一七年十一月三十日

杭州旗人金梁的傳奇人生

金梁（息侯）是一個書畫家，但又是一個孤臣孽子、史學奇才、僻行磊舉的名士；開風氣之先的事，做了一大堆，但卻一輩子不「落個好」。比如隨手拈來，就有如下數事可舉——以舊臣不落民國的好；以忠言不落慈禧的好；以新政不落偽滿的好；以《清史稿》不落士林的好。

忠君一世，不折不撓

金梁是杭州駐防旗人，屬滿洲瓜爾佳氏，大清開國第一功臣費英東之後，龍子龍孫一族，出生於杭營新龍巷之新衙，光緒戊寅寅月寅日寅時生。每逢有人問他是哪兒人，必說北方黑龍江人，忠於大清，矢志不渝，堅決不忘祖宗。

他是個神童，七歲能詩，九歲讀完《十三經》（似乎言過其實？）。光緒二十七年（一九〇一年）中舉。後赴北京博取功名，三年後中進士，任翰林院編修、內閣中書，大學堂提調，監察御史，奉天旗務處總辦。還給光緒皇帝上萬言書。沈曾植稱他「三上萬言書，以忠直名海內」。

他以萬言書開罪過慈禧，伏闕上書請殺大學士榮祿，「指斥宮闈，且直詆時相（即榮祿）請殺之以謝天下，萬口喧傳」。慈禧大怒，斥其狂悖；後來慈禧因他事又召見金梁，再提起往事時仍忿忿，「怒目以對」。

他學問深湛，才華橫溢，著述一出，即為天下傳揚。多有與清宮關聯者。如《清帝外記》、《清宮史略》、《清后外傳》、《光宣小記》、《滿洲祕檔》、《辛亥殉難記》、《近世人物誌》、《清史三補》、《清史稿補》、《清遺逸傳稿》、《奉天通志》、《黑龍江省通志綱要》、《內府統祕圖》等等。與我們書畫有關的，是著名的《盛京故宮書畫錄》。

他忠君一世，不折不撓。據傳中共建設後六〇年代溥儀被特赦出獄，去看望當年在偽滿時的內務府舊臣、年已八十多歲的金梁；其時他一貧如洗，纏綿病榻，但當見到昔日皇上，不顧老病掙扎而起，滾下床來叩頭伏地口頌「萬歲爺」。一副忠君到死的頑固姿態，寒室淒慘，直到一九六三年寂寞去世。

力圖改革，創辦博物館

在偽滿追隨遜帝溥儀時，他竟然因為身為改革派而成為眾矢之的的。身為內務府大臣，與紹英、耆齡、寶熙、榮源等一起為溥儀辦差，卻因為目睹小朝廷勾心鬥角、腐敗盛行、毫無規矩；又與首班內務府大臣鄭孝胥、羅振玉等近臣寵宦格格不入，因了旗人的身分優勢，他遵旨擬出條陳要改革內務府、整頓小朝廷的腐敗，但因為金梁提出讓溥儀父親載灃退出掌管內務府，載灃大怒，觸及了皇族利益而只能遵溥儀旨意請辭，鎩羽而歸。

他又主持過《滿文老檔》的漢譯工作。清末時金梁曾任職盛京內務府主管，借職權之便在盛京宮殿之崇謨閣，閱讀了清太祖、太宗兩朝史事老檔文獻（原檔四十冊，以老滿文寫成，無圈點）。並錄出副本。辛亥革命後的一九一二年，日本學者內藤湖南（虎次郎）進入奉天之盛京故宮，發現了崇謨閣老檔，將之全部拍照後攜回日本，準備譯出並組織研究。金梁聞此大驚，立即著手《滿文老檔》的漢譯工作，兩年後的一九一六年完成，分裝百冊，選刊縮編為上下兩編，出版《滿文老檔祕錄》。當時百廢未

舉，以國人而佔得先機，乃是清代史研究中的一件大事。

在辛亥之前，他就建議開辦「皇室博物館」，但當時南方已有引進西方「博物館」的風氣，北方尚未有這種開放思維，尤其是事涉皇室收藏，更是禁忌叢生。一九〇八年之際，他任奉天旗務處總辦，統管盛京故宮內務諸事，而盛京（今瀋陽故宮）是清代三大皇家文物寶庫之一。古瓷、書畫、宮廷陳設近十萬件，於是在清點造冊時，有意依種類作精品陳列，先設瓷器展室，當時即受到瀋陽各界參觀者的交口稱頌。其後則鑑於藏品豐富，遂徵得東三省總督錫良許可，逐次展出文物古董。宣統二年（一九一〇年）並以錫良的名義上奏摺，奏請在盛京故宮文溯閣前，專設「皇室博物館」。但辛亥革命將起，海內大亂，朝廷自顧不暇，其事遂寢。但揆諸時勢，當時在漢大臣中也沒有幾個，滿大臣中，唯他與端方二人，堪稱冠絕。直至近二十年後，奉天省政府又擬籌建「東三省博物館」，請金梁出山，擔任籌備委員會委員長。當時委員會中有教育廳長、瀋陽市長，金梁是以奉天政務廳長的身分介入和領導。經過細心擘畫，一九二九年四月，「東三省博物館」正式開放，規模赫然，舊藏鑾駕、祭器、樂器、文房、武備等，均陳設於崇政殿、清寧宮各處，東北人文薈萃之所首在盛京故宮，而金梁主持館務，直到九一八事變離開瀋陽赴天津時才告終止。傳聞他曾以滿人舊臣而為張作霖所眷顧，還曾是張學良的老師，我想與大帥府交往，應該就是在這一段時間。

修訂史籍，觸犯眾怒

最有意思的，是他與《清史稿》那些扯不清的瓜葛。

清社既覆，民國三年（一九一四年）年設「清史館」，一九二六年張大帥掌京時才正式開館。首任「清史館」館長為趙爾巽，金梁被薦；但不被趙看重，只充任校對而已。趙去世後由柯劭忞代館長。金

梁能力力強，實掌全權，諸臣工凡成稿後隨校隨刻，不作審讀校改。先印完《清史稿》前五十冊，後來革

命軍戰火已燃至北京，他又在自己住處迅速印完後的八十一冊。而在兵荒馬亂無人問津之時，他卻將原

稿多處進行增改，重調體例卷首名目，還自署「總閱」，連館長柯劭忞亦不知曉。當時共印了一千一百

部。待到一九二八年「清史館」由故宮接收，才發現印成的《清史稿》有諸多破綻不吻之處，遂又找到

原稿原撰再行核實嚴校，抽換偽本，重行刊刻。一千一百部中七百部存於故宮，遂得訂改完善；而先期

運往東北的四百部已無法抽換偽頁。遂有《清史稿》「關內本」、「關外本」之差別。金梁後來又根據

眾家批評及訂正，重新修改了「關外本」並重印面世，號為「關外二次本」。一部《清史稿》竟有「關

內本」、「關外本」、「關外二次本」三種版本，如此混亂，實在也是拜金梁所賜。

《清史稿》修訂版既由故宮面世，那麼「關外本」、「關外二次本」的命運又如何呢？據說一則前

清遺老遺少和撰稿諸詞臣強烈反對金梁塞入私貨，二則新朝國民政府看了其中大量復辟皇權詆毀反清志

士的內容也難以容忍，最後被南京國民政府以「藐視先烈罪」、「反革命罪」各罪名計十九項，而判定

永久禁止發行。於金梁而言，不惜代價忙碌終日，乃有此結局，直可謂是黃粱一夢耳。不過，他雖然因

此而淪為孤家寡人、眾矢之的；但卻滿不在乎，仍以子虛烏有的「總閱」自命：「余既負校刻之責，又

兼總閱撰稿，誤者正之，闕者補之」——難道有何不妥？

綜觀金梁金息侯的一生，旗人出身卻有如此的漢學功底，忠君一世追隨溥儀始終不渝，是謂清末忠

臣中的絕品。年少時上奏請誅權相榮祿又開罪慈禧太后，一時名震天下。致力於漢譯《滿文老檔》，獨

佔先機，當為史學功臣。倡辦「皇室博物館」，而後又創辦「東三省博物館」，為滿人意識之文明開化

先導，雖年資較後但足可與貴族大臣端方相雁行，造福東北文化有功匪淺。最有趣的是關於《清史稿》

的公案，以金梁的才氣橫溢，既不耐煩於清末那些顢頇迂闊之末代庸碌士紳；又更對立於革命黨的反清

而示之以死忠，於是大改前稿，師心自用，桀驁不馴，目空一切，遂引得士林公憤，中年以後直至晚景淒涼，直到一九六三年八十七歲時才謝世，仔細想來，實在是跌宕起伏、風雲激盪不平凡的一生，以才盛，亦以才衰，嗚呼！

二〇一七年十二月七日

「八千麻袋」事件和明清大檔

中國近代古文獻史上有四大發現：甲骨文、敦煌遺書、西北漢簡和明清大檔。甲骨文、敦煌遺書、西北漢簡研究者眾，唯「明清大檔」因為與書法無涉，只是文獻學家感興趣，故書法圈裡關心者鮮。

但明清大檔的保存和留傳，是檔案史上的一部傳奇史；也是文物收藏鑑定史上的一部傳奇史。

大檔者，乃是最重要也最權威的皇家檔案也。檔案為什麼這麼讓人重視？是因為它是第一手資料，原始紀錄；；它就是歷史。

一種偉大的歷史「存在」

故宮的明清檔案中，明朝檔案是清康熙年間修《明史》時下詔徵集而成，已非全璧。《明史》修成後，這部份檔案資料交內閣保存，成為清內閣大庫檔案中的一部份。稱為「明朝檔案全宗」，記錄洪武到崇禎的許多史事，以兵事居多。而大量敕諭、誥命、奏本、題本、揭帖、呈文、啟本、塘報、選簿、咨文、札付、輿圖、契約、稅票、戶單、狀紙等各種簿冊卷札，構成了這一部份的基本形態。

清朝檔案是由原清內閣大庫檔案、清軍機處方略館大庫檔案、清國史館大庫檔案、宮中各處檔案、清代宮外各衙門檔案和一些私人檔案組成。總量有九百多萬冊（件）。明代檔案損毀頗多，清代則稱齊備。而在此中，「內閣大庫檔案」是核心中的核心。它分為內閣、軍機處、宗人府、內務府、弼德院、

資政院、吏戶禮兵刑工六部，以及新政後的陸軍部、度支部、農工商部、學部、郵傳部以下乃至民政、外務、巡警、理藩、都察院或部；還有神機、健銳、火器營；鑾儀衛、各巡撫衙門、都統衙門、醇親王府等等。除上述明朝檔案已經列出而清朝沿襲的慣例名目之外，更有起居注、實錄、聖訓、玉牒、皇冊、方略，乃至特定的戊戌政變、籌備立憲、新軍編練與海軍創設、外交上有邊界、通商、教堂與傳教士等，以及剿滅天地會、太平天國、白蓮教……這樣浩瀚無邊的檔案文獻史料群，是一個無法再生的思想和史實的「存在」。但在當時，這樣偉大的「存在」，卻因為深鎖於紫禁城中，被視為禁物，故舉朝上下並無人知曉和關注。

「八千麻袋」險成紙漿

一九一〇年，清朝江山傾覆只在轉瞬間，宮裡人心惶惶，內閣檔案大庫年久失修，又經八國聯軍搶掠，大庫一角塌陷。於是就有了維修之議。先把庫中檔案移到文華殿暫存，因為數量太龐大，堆滿廊下過道，於是內務府準備燒掉一批被認為是不重要的檔案。小太監往外一透露消息，就有一些古物販子動起了心思。比如琉璃廠悅古齋就曾收到過一批紙墨，有古舊紙，夾裹著朱墨歙硯。朱墨是皇上用來批奏摺的，比一般墨要貴重得多。而且有皇上的御用標誌和年號。還有古舊紙中的高麗紙，是進貢皇上的高麗貢品，絮紙如絹，橫拉不斷，堅固耐久，更印有內務府收存印記。這些蛛絲馬跡引起了古董商們的注意，一打聽，才知道是從清廷內閣檔案大庫中流散出來的東西。

清朝覆亡，民國始興。北洋政府要辦歷史博物館並成立籌備處，當時按照清廷與民國的退位協議，仍行皇帝威儀。而一般民國人物也不進故宮，以示與舊朝勢不兩立。看到滿廊滿屋的檔案堆積如山，於是政府認為應該把大檔歸歷史博物館籌備處，作為基本藏品。博物館沒有辦

起來，明清大檔也扔在一邊無人過問。民國政府財政窘迫，維持日常開支全靠自籌。博物館籌備處的上級是教育部。為籌發各級官員的薪水，又沒有人接手，於是議決將閒置的內閣大庫檔案除留存一小部份之外，全部賣掉換錢。當時裝了八千麻袋，又沒有人接手；古董鋪認為如此超大體量的檔案，沒地方儲存；而庶民百姓更不敢沾手皇宮之物，怕犯大不敬、私藏御物而招來殺身之禍；最後無奈何，只得賣給紙鋪打成紙漿做「還魂紙」。賣出價僅為四千銀圓，而接收紙鋪的名稱為「西單牌樓『同懋增』紙鋪」。為了快速成交，遂先把這批八千麻袋大檔轉存在彰義門內貨棧。這家貨棧共五個院落，三十間大房，連院內全都堆滿了麻袋，高頂房簷。得虧上天護佑，北方少雨，不然這批露天存放的大檔早就毀損殆盡了。

當時金梁、羅振玉（學部參事）和韓懿軒（古玩店掌櫃）一看急壞了，會同寶熙一起找到「同懋增」紙鋪掌櫃程連增，商議要買下來，程開價兩萬五千元，最後成交為兩萬三千元。金梁、寶熙雖是旗人貴族，但卻沒錢，遂商議由羅振玉填錢支款，先運到善果寺廟中，再分運各處。但從以上記載看，貌似羅振玉是此中的主導者。滿人金梁、寶熙只是參與其間。而我更有一猜測：一、金梁參編《清史稿》並有大改，還有「關外本」云云，他有這樣做的底氣，是否與他接觸到這批大檔甚至收藏部份也有密切關係？二、韓懿軒為古董店掌櫃，他是通風報信者但卻未出手大批購入，應該與他經營古玩書畫的專業有關。明清大檔多屬於文獻，與古玩字畫不是一個路數。所以他認定要搶救但自己不出手。而羅振玉有極精明的商業頭腦，知道奇貨可居，他又精通古文獻學，是十足的內行，故由他來主導這場明清大檔的搶救運動，是最合適不過的了。

明清大檔的流傳往事

收到這批明清大檔後，羅振玉精選一批運往天津他的住處，立「庫書樓」專度之。後來他又花時間精挑細選，分散藏於各處。日本人聽說此事，到天津問他買了不少去；他赴日本京都避難，創辦「大雲書庫」，其中也庋藏不少檔案文獻，後來又因學術交流，這批流失的大檔又轉賣給顧頡剛等創辦的研究歷史地理的「禹貢學會」。一九二四年，他將相當數量的大檔整體轉賣給李盛鐸。北伐後，國民黨中央研究院買走了李盛鐸的這部份藏品。而羅振玉天津精藏的那一部份，後又移到旅順羅的住處，輾轉歸東北博物館。

王國維《觀堂集林》卷二三有〈庫書樓記〉：「其中有書籍居十之三，案卷居十之七，其書多明文淵閣之遺。其案卷則有列朝之朱諭、敕諭。內外臣之黃本、題本、奏本。外藩、屬國之表章。歷科殿試之大卷。其他三百年檔冊文移，往往而在，而元、明遺物亦間出其中。」

王國維這樣的國學大師，見多識廣，所記的又只是羅振玉天津一地「庫書樓」的少部份明清大檔，就已經有如此豔羨的口吻，那麼推及之於京都、旅順，還有流失日本的那一大批，更有曾賣給李盛鐸又易手國民黨中央研究院後攜去台灣的那一大批（據說也有四十萬件），八千麻袋的明清大檔，該是一個多大體量的文獻史料大庫藏、又牽涉到多少近百年來的文物收藏交易史料？

二〇一七年十二月十四日

先行者的背影：沙孟海與沈曾植

沈曾植與沙孟海先生平生似乎沒有交集。

沈曾植給我們的印象，是一個極其守舊的遺老，一個飽學之士，一個對新出土敦煌經卷與簡牘文物十分敏感，在第一時間對之收集、研究，化入自己筆下的生機勃勃的老學究。

沙孟海的隸草書研究

近日對簡牘書法非常有興趣，進行了若干不同角度的研究與創作實踐，忽然想起二十多年前在先師沙孟海先生府上的一次請益。當時我在寫《中國現代書法史》，涉及沙老早年的書學成果。我習慣上舉出沙老最著名的〈近三百年的書學〉這篇宏文。沙老說：「這篇文章發表於《東方雜誌》一九三〇年第廿七卷第二號，當時因為是商務印書館發行的大刊物，有巨大影響。後來又被顧頡剛先生列舉贊成，史學大家肯定了，才有名，被大家關注。這是人云亦云而已。我再給你看另外一篇當時文章（也是發表於一九三〇年《中山大學語言史週刊》第二集第一二五、一二六、一二七、一二八合期上），因為不是在《東方雜誌》這樣的社會知名度極高的大刊，只是一個專業刊物，關注的就少了，但是我認為很重要。」我看了以後，記住了題目〈隸草書的淵源及其變化〉；而我當時主攻宋代書法史，關注點不在漢隸漢草，所以讀過後沒有產生太大的印象。記得我當時粗略看了後曾經請教過沙老，談及此文在三〇年

代論草書時，已經引用許多漢簡資料，而不是我們今天一般討論時習慣使用的杜度、皇象和漢隸碑刻中偶然的草寫法等資料，這種超前的做法在上世紀那個年代極少見。沙老笑笑告訴我，這不算什麼，最早關注漢簡草書的，是沈乙老（曾植）。

沙老在〈隸草書的淵源及其變化〉中引用的漢簡，基本出自於羅振玉、王國維在一九一四年編訂的《流沙墜簡》。沙老指出：「《流沙墜簡》的文字，是筆寫的。所以多數腴潤，並且有展捺的姿勢。」在此文中，他又在「草書胚胎期」舉《神爵二年簡》、《五鳳元年簡》、《五鳳二年簡》；在「草書成熟期」舉《殄滅諸反國簡》、建武諸簡、《永平四年簡》、《永平十一年簡》；又在「今隸胚胎期」舉《神爵四年簡》；「今隸成熟期」舉《永和二年簡》、「今草胚胎期」舉《高竈簡》、《貸錢穀簡》；「今草成熟期」舉《告部曲簡》、《為世主紙片》、《一日紙片》等等，這些都是新出土的、還未引起注意的簡牘文書材料。這樣大量的引用新材料，使它的價值或許還在著名的〈近三百年的書學〉之上。只可惜當時我不研究簡牘，掂不出它的份量，在隔二十年後的今天想來，實在是慚惶不已。

先賢書函中的拳拳之心

沙老提到的沈乙庵一節，我一直未能忘記。平時也知道沈曾植寫章草取簡牘為先行者，但只是個朦朦朧朧的含糊印象。因為有沙老談沈乙庵（曾植）之論，於是在最近對這方面的資料特別留心蒐集，還請博士生們查找相關訊息。綜合起來，才知道世人傳說中的沈曾植以簡牘筆法體式入草書，乃真有其事，故述其蹤跡如下。

辛亥革命起的翌年一九一二年，羅振玉、王國維避居日本京都，直到一九一八年才回國。而在此期間，他們做的一件大事，即是根據法國漢學家沙畹出版書中收錄的斯坦因在敦煌獲得的古文書殘紙和竹

木簡牘，近代第一次進行詳加蒐集彙編考釋，王國維還撰寫了長篇序文，編成《流沙墜簡》於一九一四年刊行於世。而羅、王交遊圈中，最密切、在身分上在學問上也最旗鼓相當的，首推沈曾植。滯日的七八年間，羅、王與沈之間書函往來極密切。羅、王每次途中返回上海，必與沈有洽晤。目前在上海圖書館藏的相互致函有十數通。依年序列如下：

一、一九一三年九月二日羅振玉致沈函有「乙庵先生大人鑑……玉夏間校印敦煌佚書」。

二、一九一三年十月中旬沈曾植致羅函：「叔蘊先生仁兄大人閣下……英法敦煌古物，此亦吾國文明資料，必不可不設法者。然必非私人事力資格所能勝。已作書告汪伯唐，如何辦法？須款若干？公能行否？請詳細規劃，作一文以見告。餘年無幾，即如願亦未必能觀成，姑仿此百年調，亦妄心之未退也。」

三、一九一三年底，沈曾植致羅函：「漢竹簡書，近似唐人，鄙向日論南北書派，早有此疑。今得確證，助我張目。前屬子敬代達攝影之議，不知需價若干？能先照示數種否？此為書法計，但得其大小肥瘦楷草數種足矣，亦不在多也。」

四、一九一四年二月三日，沈曾植又致羅函：「今日得正月廿七日書，併《流沙墜簡》樣張，展示煥然。乃與平生據石刻金文，懸擬夢想儀型不異……《墜簡》中不知有章草否？有今隸否？續有印出，仍望示數紙。餘年無幾，先睹之願，又非尋常也。」

五、一九一四年四月二十九日，羅振玉避國居日中短暫返滬小住，旋又赴日，再函沈：「乙庵先生大人鑑……《流沙墜簡考釋》已印成。茲將後半寄奉，此書恐無讀之終卷者，幸長者匡其不逮，至懇至懇……。」

書法與歷史的雙重貢獻

根據這五則書信可知，對於剛剛發現的敦煌文書殘卷尤其是西北漢簡，沈曾植予以高度重視，不斷託在日本的老友羅振玉尋找相關資料，託人拍攝圖片，願意付款以成其事；而且還有非常明顯的急迫感：「餘年無幾」、「未必能觀成」、「先睹之願又非尋常比也」云云，都是訴說自己垂垂老矣，時不我待，希望早日獲得珍貴資料；更有以一種家國情懷，必不可不設法者」。體現出一種士大夫的風骨氣節與操守，誠尤為可貴者也。此外，沈曾植又明言「為書法計」，而不以之僅僅作歷史文獻考訂看，這樣的角度，也是當時獨一無二、其他的文史學家甚至連羅振玉、王國維這樣的始作俑者也未必有之的。

他的《海日樓叢札》曾首次大膽提出：「南朝書習，可分三體，寫書為一體、碑碣為一體，簡牘為一體。」還指出「簡牘為行草之宗，然行草書用於寫書與用於簡牘者，亦自成兩體。」像這樣大膽清晰地指漢簡為書法史上之一體的精言，同時代書法家無人可出其右。

幾代書法家都沒有的歷史敏感意識，又是文史考古學家所不具備的藝術審美視角；再看第一代沈曾植（乙庵）和第二代沙孟海（文若）的領先於時代，說他們是主動爭取世紀交替時刻文物考古發掘的啟發支持，獨樹一幟，開宗立派，當不為過。他們開創了近代依託於新型的田野考古、美術考古新思維與新方式，充份應用文物考古成果引入並影響書法創作的一代新風氣，成功了一種古代未曾有的典範。至少在簡牘書法創作和研究史（當然還涉及收藏鑑定史）上，他們留給了我們一道長長的背影，他們的貢獻史無前例，足可彪炳日月。

二〇一七年十二月二十八日

「封貨」與「手洽」：北方文物交易的特殊方式

研究中國書畫文物交易，「拍賣會」形式、過程、理念和行為，肯定是第一個要追究的學術目標。

與畫廊經營的主客雙方點對點買賣交易相比，「拍賣」引進了一個非常關鍵的第三方概念，買賣雙方並不直接交易，而是有一個委託方在居中調停。而且買方也不是明確的特定對象，而是處在不斷變動之中；誰出價高誰就是買方。拍賣的特徵，就是競價競拍，誰出價高誰得。

拍賣的形式是近代從西方引進的。據說清末圓明園遭劫，八國聯軍士兵在北京，把盜搶到的珍貴文物在現場就進行官兵小圈子內的臨場拍賣，買賣雙洽，秩序井然。當時中國老百姓看到外國侵略軍在北京圓明園現場互相之間在拍賣（競價）盜搶文物，著實茫然，看不懂他們在幹什麼？更不知道裡面有什麼講究，是什麼樣的遊戲規則？

封貨：拍賣的原始形態

其實，中國近代文物尤其是古書交易圈，也有這樣一種類似於拍賣的特殊交易方式，叫「封貨」。

民國初期曾經流行於北京琉璃廠。其操作過程是，名貴古書一種（一冊）編一個號碼，一般有版本意義的古籍四五種一組，也編有一個號碼。在每一場「封貨」交易過程中，通常應該有四十至五十個號碼，依名貴程度排序，亦有底價標示。這些古書在一個院子裡擺攤開來，有如批發，一般還會有東家（亦如

今之拍賣公司）編輯一本古書名賬冊，詳列目錄清單和底價價碼。同業各書鋪各家皆可在一天內隨意翻

看，亦有如拍賣會上的預展。各家隨時依序號投價，到下午四點左右，由東家匯總各投價，三人分擔角

色：一唱價、一對底價、一寫賬，在交易完成所得古書上掛大紙條寫上封書人（中投的購書人）名號。

購書人提取封書所得目錄和大紙條上書名冊數進行清點，即可取走實書。按照行規，大約在五至六天以

後須賬目結清。

這一流程，和今天的拍賣流程幾乎完全一致。有底價，有投價，按高低排次序。古書名賬冊相當於

今天的拍賣圖錄。買時可以任意觀看原貨以決定是否「封貨」即購買。當然，在這個流程中，買賣雙方

的訴求正好相反，賣方希望賣出高價，又不放心東家（中間人）底價過低，又因為自己是同業中人，怕

得罪同行，於是委託平日關係好的同道代為擬價「封貨」，生意成功後為表示感謝則付同道一定的回扣

（手續費）。如果「封貨」價格太高，出不了手，主人（賣方）又不願脫手賤賣；那還有一招，找私交

極好的出面按所擬價格再「投封」回來，這在市場上也有一個專門的術語：叫「攔封」。而買方也有自

己的立場。看到好東西希望入手，又盡量想壓低價格少付成本，於是希望在競價中自己是最後一個拿貨

者。反覆研究古書的價值和市場行情，以及同時參與「封貨」的同行的眼力知識，選擇最合適價位投

價，以期成功。所有這些考慮和盤算，和今天的拍賣會如出一轍。故而，我們把古籍行業的「封貨」，

看作是早期「拍賣」的一種原始形態。

至於那時的「拍賣會」角色，大抵是由同業公會會館作為場地。在琉璃廠，是固定在小沙土園四號

名叫「文昌會館」，因為是琉璃廠古書業的公產，由於古書同行規模龐大，常年僱有職員，日常灑掃庭

除、接人待客，而且業內每季甚至每月，時有「封貨」之舉，漸成常態，一應各種專業用具齊備。唯有

主事者，須延請德高望重的老資格人士出面。業內的領頭人，德行威望，主導翁從，權威就是在這樣的

業務活動中慢慢形成的。

民國時期的琉璃廠，古玩業是主流，而古書古籍則是不斷規模壯大，飛速發展，有一日千里之勢。但精品古書古籍，卻是大凡讀書士子們必然感興趣，而且人人都希望擁有或渴望入手的。進京趕考的士子大都出於地方鄉紳，在京一住數月，都帶有不菲的銀子當盤纏，到京城後閒暇之際逛逛琉璃廠，買書消遣或科考攻讀，逐漸形成了一個有形的古書古籍市場和圈子。據各種史料記載，清末的一流學者李慈銘、王湘綺、莫友芝、葉昌熾、梁鼎芬、劉鶚；到民國初的楊守敬、傅增湘、葉恭綽、余嘉錫、姚華等等，都是淘古書的常客而且斬獲甚豐。但他們當然不會參與「封貨」這樣同業的商業交易行為。但他們肯定是「封貨」交易的受益者。因為正是不斷流通、交易、競價、「封貨」，珍稀古籍、宋版元槧、海內孤本、批注校抄，皆能於琉璃廠的晨昏旦夕訪書遊蹤中得其所在。

手洽：書畫古玩界的遊戲規則

據琉璃廠老輩人回憶，「封貨」雖然是古書業的交易方式，但一般大收藏家、大買家資金雄厚又門路寬廣，故而並不屑於此，以為太瑣碎。而中小書肆古玩店則熱心於此。另外，討論「封貨」，其實書畫古玩也有同類方式，只不過不叫「封貨」名目而稱「手洽」。比如在東琉璃廠火神廟西配殿裡，也有一個文物字畫交易的市場，從外鄉「跑地皮」找來的「貨」，送到這裡再轉賣於北京各古董店書畫店。

一張長桌在門口一擺，上有竹籤一筒，皆為琉璃廠同行商號掌櫃的名號，交易由公推一位業內資望深有經驗的長者主持。其衣著甚怪異，藍布大褂兩三夾層十分厚實，左右兩袖為右袖加長，他做的第一步是展示「拍品」，比如王石谷或惲南田的條幅一件，或宣德爐一具。供現場看客仔細驗證：如書畫之題款

印章，古玩之底款紋樣，等等細節。隨後由原藏家提出報價。由長者抽一名籤，中籤者有優先購買之權。如果中籤者放棄不買，就由在場欲購者輪番出價，價高者得。為了防止出價偏差或惡性競價，通常採取北方農村集市買賣牛羊馬驢等大型牲畜或珍稀農產品或大批量農作物的做法，拉手賣貨。長者伸出一隻右手超長袖，手指在袖內報出價碼；而買者之手伸入長者右袖筒，暗中摸數、拉手洽價，所謂「指語」、「手治」是也。這種方式，在河北綏遠山西內蒙古一帶的村鎮非常流行，之所以要在袖筒裡交易，也是基於避免惡性競價或幾戶買家有意做局壟斷串通的弊端。北京琉璃廠的文物書畫交易，竟然採取這種拉手洽價的農村鄉里方式，其實正反映出濃郁的北方地域特色。在南方如江浙滬等地，書畫古玩交易活動也十分興盛，但卻不見有這種「手治」的紀錄。

「手治」的原理，與拍賣也有相似之點。一是競價，價高者得。二是有中介即第三方主持，即我們上述的長者居中。三是拍品公開陳示即預展，便於仔細觀察研究，唯一不同的是報價競價的具體數字不公開，都在袖筒裡祕密進行。這在今天看來，當然也有不靠譜的地方。如果買家與主持的長者串通做局，那就很難進行控制。根據今天眾多拍賣公司泥沙俱下的市場表現來看，證明我們考慮的這種憂慮並不是多餘的。但當時的北方為什麼會流行這種交易方式？我想就是長期的農耕社會、宗族社會、鄉誼社會傳統所形成一種萬劫不移的觀念：穩定不變幾百年祖祖輩輩積累起來的價值觀體系，落腳到長者作為資望、經驗、信譽的化身，他的主持與裁決，肯定是權威的不可挑戰的。這樣絕對的信用與權威，如果置於爾虞我詐的上海灘商戰中，可能會顯得那麼不靠譜；但在北方，以浩瀚的黃土地歷史中培育起來的觀念和信任而言，卻有可能是十分順理成章的。

二〇一八年一月四日

三晉古璽中「公書」璽的啟示

看到一方非常罕見的古璽。

第一是形制罕見，完全不是一般戰國古璽中的「寬邊細字」外形方正的常見樣式。沒有邊——別說寬邊沒有，細邊也沒有，而是無邊：裸文字。

第二是文字線條迥然不同於勻稱的頭尾粗細一般的古璽風格，而是如書法中的懸針筆畫，頭重腳尖，頓挫起筆而露鋒尖鋒收筆。它讓我們想起了「點漆而書」。這樣的筆畫，在戰國古璽講究勻均整飭的審美趣味中，顯得十分另類。

第三，所有的古璽，正方為主，當然也間有圓形或角形盾形。但古璽用於簡牘封泥所鈐，自然以方形為最通用。而這方古璽呈橢圓形圓角長方式，在戰國古璽中未見有相同者。

「公書」璽的美學價值與文史價值

有此三奇，「公書」古璽的存在，成為非常稀罕的存在。成為我們難得的一個研究範例。本來，作為審美對象的「公書」古璽，讓我們感受到一種刻骨銘心、抖擻飛揚、果斷肯定、義無反顧的徹底的美；與其他古璽崇尚穩重規範收斂內蓄相比，它好像是書法中的「草書」，激情四射、毫無顧忌、肆無忌憚，舉手投足而眉眼之間皆有顧盼回護之風神。在沒有見到這方晉璽之前，我對戰國古璽的美學類型

和風格有一個固定的認識。看得多了，「審美疲勞」，已經不太有激情了。但看到「公書」璽，眼睛一亮，認為是足以讓我熱血沸騰讚不絕口、是千古未遇之極品。

「公書」古璽的美學價值既如上，文史價值又是如何？

古璽漢印的世界裡，官印和私印並存於天下，但這方「公書」璽，既不是官職爵號之印，又不是私人姓名之印，在簡牘世界裡，它在封泥中取信標示以立契約的封護之功並不突出。那麼，不用於徵信，又是用於什麼途徑呢？

根據從本世紀出土於西北和吳楚簡牘動輒成千上萬甚至十萬計的情況看，僅僅戰國秦楚簡和漢簡所涉及的內容，事涉政治、經濟、法律、制度、軍隊、官職、民生、醫藥、典籍、戍邊、糧米、戶籍等等海量訊息，自然需要分類處理。有如《四庫全書》先分經、史、子、集；再分斷代、作者、流傳；再分出人、事、物……層層深入，俾能按圖索驥，綱舉目張。海量的竹木簡牘在應用時，也必然要分門別類以供檢索，尤其是簡牘中日常文書尺札的應用，更是有明確的使用類別和規定場合。官府之間上下級的上行文書簡和下行文書簡，以及各種賬冊、戶籍、簿錄，應該就是相對於「私書」的「公書」。作為大批簡牘書寫的分類標誌物，它的面世，讓我們想起了沙孟海先生《印學史》中引用最早的《左傳·襄公二十九年》所載的一條文獻：「季武子取下，使公冶問，璽書追而與之。」

沙老認為這是中國最早關於用印的證據。而所涉「璽書」，正是以璽書來封緘文書的古代方式行為的文獻表述。「書」指簡牘文書，而「璽」則是指印璽；這一「公書」古璽，自然在例。而春秋時期季武子「追而與之」的肯定是國家公事，正合乎「公書」之類。「公書」之璽，封緘公文文書「追而與之」，如此而已。只不過季武子是魯國正卿，不是三晉大夫，地域上不吻合，但我想無論晉、魯異地，這璽書行為在春秋時代應該是普遍存在的。

「公書」璽的特殊功用

以「公書」古璽的書體字法和線條風格來看，它與春秋時期的「侯馬盟書」十分相近。「侯馬盟書」出於山西之古晉，而「公書」亦為「晉」璽，雖然一是墨書，一是鑄刻，但從文字意識上看則非常相似。考慮到「侯馬盟書」是春秋末期之物，「公書」晉璽也被有些學者擬為春秋璽而不是戰國璽，年份可以再往上提幾百年。亦即是說，它不是戰國韓、趙、魏三家分晉時之印璽；而可能是春秋趙、韓、魏、智、范、中行六卿專權即晉平公時之印璽。此外，戰國竹木簡牘中有許多書跡的文字字形及線條用筆，與「公書」文字字形用筆幾乎如出一轍，表明在春秋「晉」域與戰國「晉」地的一脈相承過程中，共同點是非常明顯的。如果把璽印、鼎彝、陶文、竹木簡牘作一併列，在其間作橫向對照，可能這種感受更深。

關於「公書」璽的形式，最明顯的是沒有邊框。這與目前我們習見的三晉璽乃至戰國前後傳世諸璽的形式大相逕庭，那就證明，「公書」璽肯定不是一般的春秋或戰國古璽。它是否是我們認為的古璽印通常必有取信功用的定位？恐怕不一定。戰國官私璽當然主要是取信之用，這一點沒有問題。但它的成熟不是從天上掉下來的，關於戰國璽之前的春秋璽的形態，目前爭議還是很大，在斷代時還難以取得完全共識；但有兩點可以肯定，一是「功用」：它可能還不是完整意義上的單一「取信」作用；不排除有其他功用的存在。二是「形式」：目前在已知大批戰國璽的穩定的小印寬邊朱文璽形式之前，一定會有一個相對豐富又不無混亂的璽印形制初始時代。以此來觀照「公書」璽，我想也許可以有如下的推斷：

一、「公書」古璽如果只是一個封書的標記或曰標牌式作用，如果它不是基於習慣上的取信之功用，而是作為分類（如公文簡牘文書）「類」的標記，與「私書」簡牘的分類相對；那麼雖然它也用於

封泥鈐印之用，但這個用，不僅僅是為了封檢保密而設，而是為了浩大的數十萬枚簡牘依序保存作分類標識而設。所以，「公書」璽未必是我們習慣上認為戰國古璽以取信為中心的全部概念內容。它顯然還有另類的一面。

二、「公書」古璽因為可能不是實際的標準印璽，因此它在形制上還沒有或者不需要達到戰國古璽這樣統一的穩定形態；更有學者還據此認為它可能是更早的春秋璽。但無論如何，只要它既然是印記，當然也還是鈐於封泥；但因為沒有取信的功用，對於寬邊朱文官私璽講究統一格式以便取信於人的嚴格形制要求而言，它的表現可能更靈活多變。「公書」璽之所以會全部「去邊」而只靠文字本身來支撐印面空間；這樣的特殊做法，在當時，應該是在璽印取信功能上有所欠缺而不為人喜；因為沒有寬邊即沒有框格限界，缺少穩定可靠規範的意味。但如果不是印璽，而只是一種分類標識，那上述的批評理由就不一定成立了。

此「公書」古璽原物最近展出於孤山之側的中國印學博物館。展覽名稱為「戎壹軒藏三晉古璽專題展」。最近幾年，西泠印社中國印學博物館舉辦了不少有鮮明主題又有罕見珍品的中小型專題性展覽，有明顯的學術高度和精度，廣受業界同道讚許；又與每年西泠印社大型活動如春秋兩季雅集的大型展覽、大型創作研討會形成寶貴的互補，為把杭州打造成為「金石篆刻之城」貢獻卓著；而杭州市民也才有幸看得到像「公書」古璽這樣不世出的寶貝。這樣的眼福和運氣，連我這個研究印學近四十年又在西泠印社工作多年的人，也是頭一回撞到。噫！

二〇一八年一月十一日

中國畫收藏中的「現當代」

論革命題材和時代內容表現，並不概念化與臉譜化；而詩情雅趣與講筆墨的傳統文人做法，也有足夠的生存空間，同樣為世間所重。一個好的時代，一定是新變與舊統獲得平衡相得益彰的時代。

與古代中國畫收藏的流傳有序規則分明相比，中國書畫的現當代收藏好像還是一個有待開發、有待思考、更有待定位的領域。

關於「現當代」的諸多理解支撐「新國畫」體系的是新價值觀

「現當代」這個概念，是出自文學史研究領域約定俗成的定義。通常，它是指中共建政以後即一九四九年以後的一個歷史時期。現代指一九四九年到一九七八年左右，而「當代」則是指改革開放以後三十年、現在則已經是四十年了。但這個概念自身也在游移不定中。有的史學家認為，應該以推翻帝制建立民國的一九一一年辛亥革命為界；「近代」是按照政治教科書上所列，從一八四○年鴉片戰爭開始算起，到一九一一年辛亥革命為止。而「現代」則是從辛亥革命以後橫跨民國與中華人民共和國這兩個歷史時期；甚至改革開放以後的新時期，也是「現代」的內容。這是一種以古代、現代對分的簡單而清晰的歷史觀。但在大學裡，這樣的分法仍屬粗線條。又進而言之，關於「當代」的定位，也是永遠在行進中。變動不居，時時在前行，是「今」的本意。

手頭有一大冊《中國畫選編（一九四九──一九五九）》，齊白石題書名，是人民美術出版社一九六一年出版的。那個時候物質匱乏，大型畫冊十分罕見；故而有此一例，彌足珍貴。我在書攤上初見此書，水漬蟲嚙，頁面侵蝕已不成形，大為破相，但還是毫不猶豫拿下來。而一翻其中畫頁，名家赫然，收羅也相當齊整。但仔細捉摸，忽然發現一個有趣的課題：隨著時替風移，古與今、老與新、畫家與畫作之間的關係？其間轉換十分微妙。

比如它囊括中共建政後十年間的中國畫名作，除了齊白石花鳥和「蝦」，徐悲鴻的奔馬、黃賓虹的積墨山水等等還是老套式之外，數年之間，已經完全蛻變成為一個「新國畫」的形態。無論是題材、技法、圖式；各種細節，看得出都已經有一個新的價值觀在支撐其中了。這是一種從來未有之新氣象。

畫冊第一頁即是李琦的《毛主席在十三陵工地》；第二頁是石魯的《古長城外》，再後是王盛烈的《八女投江》，其後如顧炳鑫《一切權力歸農會》，蔣兆和《鴨綠江邊》，黃子曦《入社》、周昌谷《回家路上》，錢松嵒《罱河泥》，李碩卿《移山填谷》，傅抱石《江南春》，李可染《蘭亭圖》，還有黃胄、葉淺予、潘絜茲、亞明等人的主題性創作。看看這些題目，有些直接取自社會生活題材，有些則是有明顯的時代寓意。

但也有齊白石、黃賓虹、何香凝、王個簃、謝稚柳、潘天壽、于非闇、陳半丁、陳之佛、唐雲、俞致貞、田世光、江寒汀、李苦禪、王鑄九等等的傳統題材畫作，佔了一半以上比例。其排列順序是主題性大幅創作在前，而名畫家的傳統模式在後；孰前孰後，看得出當時編者對於政治的敏感性。最有意思的是還有三個集體創作的作品位在前列：魯迅美術學院國畫系一年級集體創作的《電纜工人攻尖端》組畫，江蘇省中國畫院集體創作的《為鋼鐵而戰》，敦煌文物研究所集體創作的《姑娘追》。稍留心即能看得出，前半冊是「新中國畫」的主流，是以畫作（作品）立身；而後半冊則是經典中國畫在新時代的

延續，有個人的風格特徵，也有技法的創新，但題材和主題，卻是比較傳統而常見的。

「新中國畫」的誕生完成了一個史無前例的大轉型

一本大畫冊有這樣兩個板塊，讓我想起了過去讀過的一本《近現代文學論文選》。一冊之中，既有黃遵憲、林紓、王國維等文言文古典文學，又有魯迅、胡適、陳獨秀等白話文新文學；它們都處在同一個「現當代」歷史時期的前端，合為一書，前後十分不協調。而一九六一年首次出版的這部《中國畫選編（一九四九—一九五九）》，同樣是新舊模式的混編；但它的時間節點，則是晚了五十年，是在中共建政初十年，處於「現當代」的中端。

毋庸置疑，這樣的轉型肯定是經歷了幾個不同階段的。我們現在講的「新中國畫」，時間上是指一九四九年以後。但其實，那個時代並不擁有天然的「新中國畫」。十月一日中華人民共和國開國大典是一個重要的歷史標誌。而在此之前的三個月，作為籌建新中國的一個舉措，「中華全國文學藝術工作者代表大會」定於七月召開。七月二日，一個由全國文代會主辦的為慶賀代表大會召開的「藝術作品展覽會」在北平藝專開幕，展出作品六百零四件。除了少部份版畫、油畫是從解放區來的美術創作之外，大部份還是舊的山水花鳥、仕女人物之類。目前的美術史學者，將它定位為「第一屆全國美術作品展覽會」——新的標題帶動舊的內容，是這個過渡時期必然會有的一種生態。而從一九四九年到一九五五年「第二屆全國美術展覽會」、一九五六年「第二屆全國國畫展覽會」時，就不再都是舊內容了。檢索我們浙江畫家如周昌谷〈兩隻羊羔〉，陸儼少〈教媽媽識字〉，方增先〈粒粒皆辛苦〉，潘天壽〈靈岩潤一角〉等新國畫，都是在這一時期脫穎而出嶄露頭角的。在中共建政初十多年間，還有李琦〈主席走遍全國〉、石魯〈轉戰陝北〉、傅抱石關山月〈江山如此多嬌〉、黎雄才〈武漢防汛圖〉、李可染〈萬山

紅遍層林盡染〉等名家名作。構成了一個真正的「新中國畫」或曰「現代中國畫」的堅強體格，名作如雲，再也不是新標題舊內容了，從新題材、新風格、新內容到新技法，完成了一個新國畫領域史無前例的大轉型。

兼容並包方為「大時代」 個人與時代互為表裡

記得十幾年前出版過一部《中國美術館館藏作品選》大八開厚重畫冊。翻閱其中的藏畫，想起那一時期中國畫家的苦惱，彷徨、思考和探索，實在是感慨良多。其實，當時的油畫以〈開國大典〉為標誌，也有了一大批新題材的傑作問世。更以中共建政後提倡「革命文藝」，還有大批年畫、連環畫的一代名作出現，如賀友直〈山鄉巨變〉、華三川〈白毛女〉等。油畫、版畫、年畫轉入現代革命題材較易；而中國畫向來以山水花鳥、古代人物題材勝，轉型甚難。但在各畫種名作迭出影響巨大又正遭遇現實創作題材的擠壓包圍之下，中國畫自不得不積極應對以求生存。故而，在當時的中國美術館藏畫中，既有齊白石、黃賓虹這樣的老題材舊筆墨；又有傅抱石、徐悲鴻這樣的老題材新筆墨；還有關山月、黎雄才這樣的新題材舊筆墨；更有李可染、潘天壽這樣的新題材、新筆墨。亦即是說，中華人民共和國成立後的十數年間，並不是我們簡單想像中的都是清一色的「革命文藝」、「革命繪畫」；而且百花齊放，百家爭鳴，新舊交融，兼容並包，個人與時代互為表裡。論革命題材和時代內容表現，並不概念化與臉譜化；而詩情雅趣與講筆墨的傳統文人做法，也有足夠的生存空間，同樣為世間尊重。我想：在近現代、現當代中國畫發展史上，這才真正是一個了不起的「大時代」。

新變容易受關注，舊統難於醒人耳目。但一味新變，而無舊統支撐，未免浮躁火氣；而全盤固守，不越雷池一步，或拾人牙慧，重複因循，疲軟慵懶，也會令人氣沮。一個好的時代，一定是新變與舊統

獲得平衡相得益彰的時代。落實到一個畫家也是如此，齊白石畫蝦、畫蟹、畫魚、畫雞，如果一味畫去，重複幾十張，也很難有令人耳目一新代表時代之力量。而許多開始進行主題性創作的名畫家們，大型史詩式巨幅創作，固然是一生的標誌；但平時的水墨小品以山水人物，花鳥蟲魚為題材，反而更受社會大眾和市場追捧。

今天的拍賣市場，常常有一些畫主題大型創作名畫家的筆墨小品，若真的筆致雅馴，反而比職業畫家的應酬畫來得有價值。此無它，已有傳世名作在先，知名度早已在那兒，比較起來，信用更高也。

二〇一八年一月十八日

「吳帶當風」的吳道子，其實是一個謎

一位唐代外來務工人員的逆襲，三千年中國繪畫史上無有其匹

唐代是人文鼎盛的時代，張旭為「草聖」，杜甫為「詩聖」，吳道子為「畫聖」，後人景仰風從，幾乎難以盡數。吳道子存世可靠畫跡者，今首推〈送子天王圖〉橫卷，長達四米；但又有人指其為宋人摹本。原圖藏日本大阪市立美術館。在日本也是國寶級的藏品了。

〈送子天王圖〉的題材來自於佛教故事，講釋迦牟尼降生，其父淨飯王奉子拜見天王。其中人物眾多，表情各異而豐贍，瑞獸、天神、隨臣、侍女、武將、淨飯王和王后，皆出以線描，骨力洞達。唐代張彥遠有《歷代名畫記》，論吳道子為「古今獨步，前不見顧（愷之）、陸（探微），後無來者」。這樣的評論，在其他畫家中十分難得。以唐人論唐人，其語可信。

吳道子是一個奇怪的存在。我們至少為他整理歸納了四條互相矛盾難以理解的訊息。

出身貧寒的大唐「三絕」之一

吳道子出身貧寒，從畫工匠作起步，後來到洛陽討生活。洛陽寺院林立，需要大量壁畫。吳道子靠此成名。據說他有壁畫作品三百多堵。再後又被唐玄宗召入禁中，成了宮廷畫家。這種集世俗民間畫

工、寺院壁畫的職業畫家、宮廷御用畫家於一身並能迅速進行身分轉換的例子，三千年中國繪畫史上無有其匹。

吳道子雖是畫工，但史料記載，他又隨張旭、賀知章學書法，觀公孫大娘舞劍器而悟畫法，這樣的「打通」能力也是獨一無二。公孫大娘是開元盛世唐宮第一舞人，善為「劍器渾脫」之舞。吳道子觀賞了公孫大娘舞「劍器」後體會用筆之法，畫藝大進。同時還有草聖張旭見「劍器」之舞而取筆走龍蛇狂風驟雨的狂草，終成一代草聖，甚至還有杜甫的〈觀公孫大娘弟子舞劍器行〉長詩。

又有流傳更廣的逸話云：他在洛陽遇裴旻和張旭；裴旻以金帛請吳道子在天官寺為亡父母作畫超度；吳不受謝金，曰「聞將軍之名久矣！如能為我舞劍一曲，足抵當所贈。觀其壯氣，並可助我揮毫」。裴即揮劍起舞，吳道子奮筆作畫，張旭也乘興揮灑，一壁狂草龍飛鳳舞，時論以為「一日之中，獲三絕之觀」，傳為有唐一代佳話。而吳道子能從不同藝術門類悟出畫理畫法，更可證明天才卓越，非同凡俗之手。

吸粉無數的寫意先驅

吳道子的畫向被指為「疏體」。張彥遠《歷代名畫記》云「若知畫有疏密二體，方可議乎畫」。他指顧愷之、陸探微為「筆跡周密」，即以線條緊密精細絲絲入扣稱；而張僧繇、吳道子則「筆纔一二，象已應焉。離披點畫，時見缺落。此雖筆不周而意周也」，這是講奔放空靈疏落脫略的韻致。今傳之吳道子線描畫風，號為「吳裝」，尤其是長筆迴環，雲舒雲卷，翩翩起舞，所謂「吳帶當風」，是線描寫意，但論簡筆概括精練的「筆纔一二，象已應焉」，其中所包含的「開創性」，自然是沒有疑義的。一個畫工，本靠畫壁畫為生，何來寫意之想？

吳道子在俗世名氣極大，但他一生畫的題材最多的都是佛畫。比如他畫過多卷〈送子天王圖〉，並不只是今藏大阪的一卷。據宋代內府收藏畫卷紀錄，還有〈帝釋像〉、〈摩那龍王像〉、〈擅相手印圖〉、〈佛會圖〉等等共計九十三件之多（《宣和畫譜》）。即使是唐代長安、洛陽一帶寺廟林立，但關注他的，不僅僅是空門中的僧侶和尚，他更是擁有眾多粉絲的大眾明星，「長安市肆老幼士庶，競至觀者如堵」。一方面他出身低微，混跡市肆；後又入宮供奉帝王，出入權門，都是塵俗事而已；另一方面，他盡其一生在佛寺壁上大畫佛畫，畫佛畫而俗家皆來稱頌。一方面，他獲得了朝廷、文士等社會高層的高度認可，被稱為和李白歌詩、張旭草聖並駕齊驅的「畫聖」，另一方，又是民間和行業膜拜的大V。自隋唐以來，民間畫工的行業組織一致奉吳道子為本業祖師。直到民國時候，同業公會會館中皆設立吳道子像，朝夕受香火供奉，有如拜財神、拜關公或讀書人在孔廟拜孔夫子然。過去讀中國繪畫史，印象之中民間畫工和宮廷畫文人畫多分標歧路，吳道子能兩頭「通吃」，做到「專家叫好，百姓叫座」，自古以來，應該也無有抗衡者。

古今一人的畫史重鎮

「逆來順往，旁見側出，橫斜平直，各相柔除」，此蘇東坡對吳道子的技法總結也。顧愷之的「游絲描」，不重頓挫，與吳道子齊名的北齊曹仲達有「曹衣出水」，也是重流暢圓轉一路。只有吳道子，在線條筆法上開始注重順逆、旁側、斜直之勢，由「游絲描」到「鐵線描」再到「蘭葉描」，粗細頓挫，隨心流轉，「行筆磊落，揮霍如蓴菜條，圓潤推算，方圓凹凸」（米芾《畫史》），還有「彎弧挺刃」、「遒勁如礪」（段成式《酉陽雜俎》），都指向起伏變化，有明顯的生命節奏。可以說：吳道子不但以一人之力完成了線描技法的集大成，還為後世重寫意、重筆法的文人畫風氣開了新端。

吳道子的存在，還引出古代文藝批評理論的一個重要命題。蘇東坡在〈書吳道子畫後〉題記中評曰：「畫至於吳道子，而古今之變、天下之能事畢矣」，「所謂遊刃有餘，運斤成風，蓋古今一人而已」，這些都是對個人的極高評價。尤其東坡提到吳氏「出新意於法度之中，寄妙理於豪放之外」，評的是吳道子畫，卻在後世成為古典文藝批評的一個準則、一句在後世被無數人反覆引用的經典名言。亦即是說：吳道子的存在，在後世，不僅僅是唐代繪畫的存在，還是古往今來文藝理論中一個最重要原則的存在。這種超出繪畫領域的全面的影響力，恐怕又是古代畫家群體中所十分罕見的。

二〇一八年一月二十五日

把「主題收藏」玩到極致的一位清末封疆大吏

──近現代政治文化史中，端方是一個非常有故事的人物。

──近現代收藏史中，端方更是一個舉足輕重的人物。

癡迷金石的封疆大吏

在清末的文人士大夫交遊圈中，端方是一個癡迷金石的「角兒」，可以找出不少他的「關鍵詞」。

比如他的滿洲貴族背景，是總督任職次數最多的封疆大吏，一品大員，曾為湖廣總督、兩江總督、閩浙總督、直隸總督；他是皇族中的開明派，曾在「五大臣出洋考察」中起主要作用，又念念不忘要辦新式的博物館向公眾開放，還蒐集了許多中東的古文物。他身為王公貴族而與士大夫文人相交莫逆；身為大臣不理民政而酷嗜金石古董；是一個典型的老派人物卻對西洋玩意兒極其熱衷……

二〇一七年十二月，西泠拍賣秋拍中忽然得見一件秦權拓本拍品〈秦鐵權全形拓〉，言明是端方舊藏，上有鄭孝胥、黃紹箕、李葆恂、梁鼎芬、費念慈、王仁俊、程頌萬、易順鼎等當世名流題跋計十五則，琳瑯滿目，堪稱珍貴。

據不完全統計，端方的秦權藏品竟有四十八枚。這簡直是一個不可思議的數字。秦統一六國，車同軌，書同文，是最大貢獻。而統一度量權量是秦始皇時代的重要文化「信物」。

衡，即統一尺度重量體積，是社會生活走向有序規範的最重要舉措。秦權是中央政府頒佈的標準量器，類似於我們今天的秤砣秤錘。西安出土的最有名的「二石秦權」，即是四鈞（每鈞三十斤）。當時秦權一百二十斤四鈞是標準，其實換算為今天的權重，不過六十斤而已。秦權多為鐵、亦有銅權、石權，上有銘文：「法度量則，不壹；歉疑者，皆明壹之。」。證明秦統一度量衡，不僅有歷史文獻記載，還有實物佐證。在金石學領域中，端方身後，唯一代金石學宗師、西冷印社馬衡社長於此權量頗有深研也。

品評、題拓一個都不能少

端方在秦權收藏這一領域中，有許多開創之功。比如有珍稀的〈評權圖〉照片存世：這位貴冑大官（當時為湖北巡撫）每得一秦權，必召開「評權會」。幕僚、詩友、金石藏家圍聚評騭，論真辨偽，月旦褒貶，甚至還坐成一排攝影成片，比如在光緒二十七年辛丑（一九○一年），即有端方、程學恂、黃君復、錫綸、文石（李葆恂）在巡撫府邸的匋齋共賞同評的場面，照片題曰〈匋齋評權圖〉，影像周邊遍請在場諸人題跋。當時拍照是一件稀罕事，端方有此奢舉，非高官顯爵不能辦也。

除此之外，端方每得一新入之秦權，還會分拓十數，分請當時金石學名流題識。有時三四張拓本出於同一權品。一權多拓，很像後來的西冷印社為募款搶救「漢三老諱字忌日碑」分贈拓本遍請名宿大老題詠，傳世有百十件，今在市上流通的也有十多件。又見有〈秦鐵權全形拓〉一件，為上海圖書館所藏。初藏吳大澂，後歸端方祕篋，從端方所撰的長跋文中，我們可以抽取出如下一些有價值的訊息：一、秦詔版過去均指秦始皇廿六年詔文，但應該還有秦二世元年詔文。兩者並不完全一致。二、此權原在民間為繫狗樁，後歸吳大澂愙齋，愙齋遭「永不敍用」之厄，家境窘窮，又出讓與端方。三、如這一件重五十二斤的大鐵權之外，還有大銅權，端方均有拓跋。四、鐵權上二世詔文句讀歷來有誤，文石

（李葆恂）提出疑問，端方引《說文解字》「則」字義而證之，糾正了句讀之誤。又〈秦鐵權全形拓〉

有黃君復篆「鐵權」二字為題，又有程頌萬、費念慈、錢葆青題跋，楊鍾羲觀款。合端方長跋共六則。

環繞秦鐵權拓本，形式感也非常強。

編印專著以供學者研究

端方的四十八枚秦權，大部份直接得之於他在陝西巡撫任上，即「陳皋秦中」之時。後來陸續通過

轉賣交易，又收穫了一些。在金石學的大格局中，秦權量本來是一個很小的部份。但作為收藏主題而言

又很精緻集中。端方有志於此，又以他總督巡撫之尊，收羅不遺餘力，乃有四十八件之多，可謂有史以

來秦權收藏之第一人。作為金石學大家，他收藏的內容非常龐大而廣泛，但我們最先想起、印象最深

的，還是他的秦權收藏——「主題收藏」之做到極致，對文物收藏界來說，端方可謂是最好的範例。

端方的幾十枚秦權，洋洋大觀，當然是他的心肝寶貝疙瘩。為此，他編有一冊〈秦漢宋元明權量文

字〉，以墨拓編頁而成。此冊嘉德拍賣二〇〇五年春拍時曾露面。拓本首題〈秦漢宋元明權量文字〉，

次頁又題〈秦漢權量文〉，共收四十餘拓。而其中值得注意的是，雖然端方集藏，但要作金石學之研

究，還是有賴於他身邊的一批學者們。比如最重要的金石學家褚德彝（禮堂）在此冊中幾乎每頁皆題，

鈐印有「禮堂得來」、「裏堂」、「褚德彝」、「褚禮堂」、「松窗審定」、「松窗無恙」、「松窗

集古」、「褚松窗」；還有杭州人鄒適廬（安、景叔），著名金石學家，著作等身。鈐印有「適廬所

藏」、「景叔」。還有一方「歸安吳氏藏器」印，應該是二百蘭亭齋主人吳雲的鑑定印。吳雲是早一輩

的金石學大家，卒於一八八三年；與端方一代人年份上不合，估計應該是端方買入拓片時原拓帶鈐者。

最後，還有端方自己題跋並鈐「陶」字印。

端方的「評權會」，直是一個「評權雅集」的架式。古有「蘭亭雅集」，那是文人墨客、書法家詩人的傑作；而這個「評權雅集」，出場的都是金石家、收藏家、學者，舉以證清末學術收藏風氣之雅，看官以為何如？

二〇一八年二月一日

國家圖書館出版品預行編目 (CIP) 資料

典藏記盛 / 陳振濂著 . -- 第一版 . -- 新北市：風格司
藝術創作坊 , 2021.01, 2020.03
　　冊；　公分
　　ISBN 978-957-8697-91-1(卷 1：平裝). --
　　ISBN 978-957-8697-92-8(卷 2：平裝). --
　　ISBN 978-957-8697-93-5(卷 3：平裝)

1. 蒐藏品 2. 藏品研究 3. 文集

069.507　　　　　　　　　　　　　109022115

典藏記盛卷二

作　　者：陳振濂

責任編輯：苗　龍

發　　行：謝俊龍

出　　版：風格司藝術創作坊
　　　　　235 新北市中和區連勝街 28 號 1 樓

電　　話：（02）8245-8890

總 經 銷：紅螞蟻圖書有限公司

電　　話：（02）2795-3656

傳　　真：（02）2795-4100

地　　址：台北市內湖區舊宗路二段 121 巷 19 號

http://www.e-redant.com

出版日期：2021 年 03 月　第一版第一刷

訂　　價：450 元

《典藏記盛》
中華書局（香港）有限公司在香港首次出版

ISBN 978-957-8697-92-8　　　　　　　　　　Printed inTaiwan